鏡夢與浮花

鍾正道 著

張愛玲小說的電影閱讀

序

小說的答案
都在散文裡：
張愛玲的
散文與生活

夏志清先生以「絕世淒涼」形容張愛玲的晚年，我不大同意，必須幫張愛玲說說話。

張愛玲的晚年，確實是一個人在美國生活了將近三十載，但也許不是淒涼，那只是「一個人」生活。不是所有一個人的生活都叫做淒涼，更何況張愛玲還打從心底喜歡。

早在十九歲的散文〈天才夢〉中，張愛玲就已經表示她本是個「古怪的女孩」，在待人接物上顯露驚人的愚笨，「在沒有人與人交接的場合，充滿了生命的歡悅」，因此她選擇了一個人生活，安靜，從容，自尊，何淒涼之有？

反倒覺得，那樣還滿自在的。能讀書，能寫作，與友人通信，有讀者引頸期盼，大隱於市，或有蚤患，但畢竟只是小小的咬囓的煩惱。當生命懂得棄絕、更懂得擁抱的時刻，一個人，是何其優雅的樣

大家都記得張愛玲是小說家，或許忘了她也是個散文家，她的小說與散文是兩副筆墨——小說是鬼，散文是天使；小說是過去式，散文是現在式；小說是黑沉沉的長街，散文是滿懷的火光；小說是一個美麗而蒼涼的手勢，散文是一些不相干的事；小說是死的蝴蝶標本，鮮艷而悽愴；散文是活的流水，遠兜遠轉依然回到人間。小說華麗蒼涼，機巧世故，一級一級走進沒有光的所在；散文親近貼身，絮語切切，更陷溺更沉迷，對這世界有一種難言的戀慕。

要明白張愛玲的小說，要靠近張愛玲這個人，散文是一把最佳的鑰匙。張愛玲小說的所有答案，都在散文裡。

張愛玲的散文共百餘篇，生前出版的集子有二：一是《流言》（1944），一是《對照記——看老照相簿》（1994），其他篇章則散見其他小說散文合集。目前皇冠文化以編年方式出版較完整的三冊，一是《華麗緣——散文一（1940年代）》，二是《惘然記——散文二（1950-80年代）》，三是《對照記——散文三（1990年代）》。

子。

散文中的張愛玲是個高冷疏離的貴族才女，也是個俗不可耐的鄰家傻大姊，不衝突。

她居高臨下注視莽莽紅塵，油然升起「鬱鬱蒼蒼的身世之感」；同時一聽到臭豆腐乾的叫賣聲，也會蹬蹬蹬衝下樓去，邊走邊吃義無反顧。

她穿著色彩鮮亮的寬袍大袖到印刷廠看樣書，工人譁然；她上菜市場，握著賣菜老頭嘴巴剛剛含過的菜網提把，口涎濕黏，竟感覺踏實滿足。

她細膩到視聽敏銳，意象翩然，筆下人物汲汲營營，機關算盡；卻又粗疏到依然不認得走了幾年的路，港戰期間與好友炎櫻滿街尋找小黃餅，無視於旁邊躺著一具具青紫的屍首。

張愛玲一直迷戀這個世界的犯沖、不和諧，認為那裡面有人間最美的東西。晚上十點鐘，她常常聽見附近軍營有人練習吹喇叭，斷斷續續，錯誤百出。對一般人而言，那練習聲是不完美的，甚至惱人，但她卻不嫌討厭，反而十分欣賞。她說，那聲音中「有掙扎，有焦愁，有慌亂，有冒險」，在不完美中含有更濃厚的「人」的成分。

完美實在無聊，清堅決絕很煩，飛揚的英雄未免乏味。「此中有人，呼之欲出」才是更上層樓的藝術追求。

因此我們才了解，為何張愛玲始終要小說人物處在「尷尬的不和諧」中，周旋於軟弱與平凡，都是因為那名為「不徹底」的美學——〈第一爐香〉的葛薇龍自以為可以抵抗欲望，但最後依然墮落成交際花；〈茉莉香片〉的聶傳慶與自己的愛和恨鬥爭，還是成為另一隻死在屏風上的鳥；〈傾城之戀〉的白流蘇贏得了一紙婚姻證書，與范柳原僅僅是一剎那的了解，卻可向親戚揚眉吐氣；〈色，戒〉的王佳芝演技精湛到忽略愛國的初衷，放走了一個願意送她六克拉粉紅鑽戒的男人。

「人是最拿不準的東西」，那種「認真而未有名目的鬥爭」，最是令人一輩子沉吟徘徊。

然而她疑心這世界上只有自己這聽到這喇叭聲。不料，一日卻聽到某位路人隨口拾起了軍營喇叭的旋律，她衝到窗邊，其實並不想知道那是誰，只是感到無限的欣喜。

世界上原來有人與我聲息相通，噢，你也在這裡！

練習階段的喇叭聲雖然不完美，卻成為生活中處處開放的薔薇，在大而破的

夜晚，一朵一朵綻放成「幼小的圓滿」，這便是張愛玲散文的姿態了。

散文的張愛玲，世俗，簡單，日常，完全小市民作風，當「拜金主義」掛在

胸前，她便是世界上最容易快樂的人。

大街上吃吃看看買買，是必要的正經事。冰淇淋、唇膏、絨線衫、蕾絲窗簾、

雕花玻璃器皿、五光十色的櫥窗，都是天天流連的重點；想買件中意的衣裳，眠

思夢想，考慮再三，痛苦中竟也衍生出拘拘束束的喜悅。

不買也行，微風中的藤椅，雨夜的霓虹，騎單車放開雙手的少年，在雙層公

共汽車上伸手攀摘樹顛的綠葉，無不感受到生活的詩意。

光是顏色，就可以看上好一陣子，藍綠色是母親的最愛，當然也成為一生的

耽溺。草蓆上一套摺疊整齊的舊睡衣，翠藍夏布衫，青綢褲，「那翠藍與青在一

起有一種森森細細的美」；就連反駁迅雨先生〈論張愛玲的小說〉的批評指教，

都要用「蔥綠配桃紅」打個比方。

出門看場電影吧，阮玲玉、上官雲珠、顧蘭君、談瑛、陳燕燕、克拉克蓋博、

加利古柏、費雯麗、葛麗泰嘉寶主演的，一部都不能錯過；去欣賞蹦蹦戲吧，在

那粗礪與磨難之中，才發現女人是神性的，永遠夷然的活下去。

坐在電車上，聆聽女人的對談，永永遠遠怨罵男人，也是人生一趣；走在太陽底下無比舒適，回家後把蔬菜隨便一堆，文思泉湧開始寫詩；看見路邊小飯鋪在門口煮南瓜，那熱騰騰的瓜氣與照眼明的紅色，越是平凡無謂，越是難以忘懷。

不出門也行，在家裡觀賞畫冊也怡情。塞尚與高更的畫作極其迷人，捕捉了人物剎那間的徬徨與憂傷，尤其是〈永遠不再〉裡躺在沙發上的那個女人，「嵌在暗銅背景裡的戶外天氣則是彩色玻璃，藍天，紅藍的樹，情侶，石欄杆上站著童話裡的稚拙的大鳥」，然而一切都完了，有一種最原始的悲愴；這完全與高更心有靈犀──它喚起了一種蠻荒曠野中的奢華。

再不如倚窗讀書吧，《紅樓夢》、《金瓶梅》、《歇浦潮》、《海上花列傳》永遠令人興味盎然；張恨水、毛姆筆下的迷惘故事，也在一醒耳目；再不然是勃朗特姊妹的《簡‧愛》或《魂歸離恨天》，都是展示細膩私我的美好範本。

就算什麼都不做也成，她愛喧囂的市聲，有電車響才睡得著；她愛汽油味，散發「清剛明亮」的氣息；她愛隔壁咖啡館每天黎明烤製麵包的香氣，一股「浩然之氣破空而來」。這人間不嘈雜紛紜，還真不能顯示箇中的可愛。

張愛玲說：「精神上與物質上的善，向來是打成一片的。」她沒有要當枕石漱流的高人，世俗中原有好多眷戀。

然而張愛玲的快樂，是憂傷的快樂，她的快樂建立在憂傷的底子上。

這時代「影子似的沉沒下去」，日常的一切「不對到恐怖的程度」，她認為孩子是「仇恨的種子」，她的小說幽暗無光，了無希望，所以她最常用的字是「荒涼」。

但這並不代表張愛玲厭世。她說：「生和死的選擇，人當然是選擇生。」她願意從柴米油鹽的尋常生活中去尋找人生，這就是她熱愛生活的方式。大處悲觀，小處樂觀，是一種智慧，更是一種能耐。

張愛玲最為人熟知的散文，是 1944 年的〈愛〉。〈愛〉描寫一個女孩，在青春萌動的時刻遇見了一個男孩，男孩說了：「噢，你也在這裡嗎？」女孩沒多回應，機會便如此錯過。女孩命運多舛，幾經轉賣，卻仍然記得十五歲的那個春天晚上，那桃樹下的年輕男孩——

於千萬人之中遇見你所遇見的人，於千萬年之中，時間的無涯的荒野裡，沒有早一步，也沒有晚一步，剛巧趕上了，那也沒有別的話可說，惟有輕輕的問一

聲：「噢，你也在這裡嗎？」

在長長的殘破的人生裡，這麼電光石火的一瞬，就算是愛了嗎？這記憶中的一聲詢問，什麼都沒發生，卻足以溫潤一生，便可以稱為愛了嗎？

愛何其微小，卻又何其深刻壯麗。〈愛〉直指傳統女性主體失落的悲哀，愛是支撐生命的遙遠的微光。儘管一再對親友斷捨離，儘管思想背景中總有著「惘惘的威脅」，張愛玲始終以自己的方式愛人，她在《對照記》中勇敢真誠的說出「我愛他們」，然後靜靜的闔上眼。

張愛玲在散文中入眼的，是平凡中的驚心動魄，是疏離與自私，是快樂與愛。

如果因為相知所以懂得，因為懂得所以慈悲，那麼張愛玲便是慈悲的凝視著世界的那個人，當口哨一聲輕倩的掠過，所有的讀者都充滿喜悅與同情，知道彼此終不孤寂。

一百歲了，您也在這裡嗎？

因為一顆簡單而慈悲的心，將有千千萬萬的讀者經過，不斷的隨口拾起張愛玲散文的調子——她不會淒涼的。

陳子善先生說：「哪怕張愛玲沒有寫過一篇小說，她的散文也足以使她躋身

二十世紀最優秀的中國作家之列。」我完全同意。

（本文發表於《皇冠》799 期（2020 年 9 月）張愛玲傳奇一百年紀念特輯）

目次

第一章

緒論

緒論

「張愛玲小說的電影閱讀」，就是從電影的觀點來閱讀張愛玲的小說。各種藝術體之間會交相產生作用，文學與電影也不例外，儘管兩者是由不同的媒介材料所構成的不同的符號系統，但彼此在形式上卻經常「脫胎換骨」，文學常成為電影的素材，電影也屢屢轉化成文學；而文學門類中，又屬小說與電影的關係最為密切，僅僅從著名小說被搬上銀幕的不可勝數，便可想見這兩大氏族聯姻史的洋洋可觀。電影於一八九五年問世，與其他藝術形式比起來，相當晚出，它在一九二○年代以後，發展成為一種新興的城市娛樂商品，成本極高，因此為了平衡成本並創造更高的利潤，便由單純的「影戲」結合了「敘事」，注重情節，擴大篇幅，藉以吸引更多愛看戲劇性故事的大眾；正是如此，它才急切的與小說聯姻，小說在敘事藝術上已積累了光輝的

成就，遂與電影結下了百年之緣。

當電影確實成為一種獨立的藝術體，小說與電影之間，便不只是小說向電影的單方傳輸而已了，電影以其獨特的個性與形象思維的規律，揮軍進駐小說園地，開拓了小說的表現方式。周蕾在《原初的激情——視覺、性慾、民族誌與中國當代電影》中提到：「我們或許可以將思考文化生產『進化』的習慣方式顛倒過來——比如，這一思考堅持認為文學『先於』電影而存在。受年代學延續性的支配，該思考通常認為用更早的話語模式為標準來衡量後來出現的事物才可以被接受，而不是反過來。我認為恰恰相反，在二十世紀，正是由新媒體如攝影和電影所帶來的視覺性力量促使作家改變了對文學本身的思考；無論有意識還是無意識，新的文學樣式可爭議地完全被媒介化了，其自身內部包含了對技術化視覺性的反應。」[1] 的確，電影以其強大的影音優勢，帶領現代人的感知經驗，自此，小說家也在意識或無意識之間，啟動了嶄新的觀察世界與展現想像的機制，小說與電影開始壯大彼此，電影繼續在小說深厚的資產中尋幽訪勝，小說也不斷透過影像的呈現方式豐富自己的樣貌，而那些潛藏在小說中的電影質素，於是成為一項可深究的問題。

第一章
緒論　◎

張愛玲（1920-1995），便是在一九四〇年代將電影藝術巧妙融入小說體式的創作標誌。她是中國現代文學史上的傳奇，創作顛峰只有一九四三到一九四五兩年多，一冊《傳奇》，一冊《流言》，就足以讓她進入「文學家」的行列，一起步便是完成。有史家寫成了現代文學史，對她隻字不提；也有研究者認定她是二十世紀中國最優秀最重要的作家，夠資格競逐諾貝爾文學獎；有人讓她與魯迅、茅盾、沈從文等新文學大師平起平坐；也有評論家視之為鴛鴦蝴蝶的三流寫手，甚至認為她還不「入流」；有人將她歸為「落水作家」，寫的是「漢奸文學」，懷疑其民族情操；也有讀者、創作者以「張迷」自居，奉「張腔」為寫作圭臬，文壇甚至還出現了「張派」作家群。作家與作品，作為一客觀存在，卻引起諸多南轅北轍的評論，實為歷史上一則爭論不休的弔詭。廿一世紀的今天，隨著研究成果的累積，張愛玲的重要性已越見清晰，不但有研究者從各個角度去研析作家與文本，進而獲得不少合理的評價，近出兩岸三地的文學史，也紛紛添上張愛玲的席次，或章節或段落，充分確立其文學地位。

張愛玲雖然以小說與散文創作聞名，但她與電影之間也有層深厚的關係——從小，她愛看電影，愛讀電影雜誌，嘗試寫影評，創作電影劇本；她曾將自己的

小說改編為電影劇本，曾將別人的小說、電影、舞台劇本改編為電影劇本，也曾將自己的電影劇本改寫成小說；許多電影導演紛紛將她的小說搬上銀幕，其小說本身也具有濃重的電影感。

一九四四年，正值張愛玲創作的顛峰，著名文評家傅雷以「迅雨」之名，發表了〈論張愛玲的小說〉，指出其作的缺點與價值，並讚賞〈金鎖記〉曹七巧面對鏡像時的跳躍手法：「這是電影的手法：空間與時間，模模糊糊淡下去了，又隱隱約約浮上來了。巧妙的轉調技術！」[2] 此後，眾多學者開始討論電影與張愛玲小說的息息相關，不過大致偏重在論述小說與其改編電影間的臍帶關係，如曾偉禎〈如藕絲般相連——張愛玲小說與改編電影的距離〉、劉紀蕙〈不一樣的玫瑰故事：《紅玫瑰與白玫瑰》顛覆文字的政治策略〉、甘小二〈語言的輾轉——《紅玫瑰／白玫瑰》：從張愛玲到關錦鵬〉、嚴紀華〈論《紅玫瑰與白玫瑰》的小說與電影〉等。[3]

其他篇章或專著，因論述範圍相近，也提到這方面的問題。周蕾〈技巧、美學時空、女性作家——從張愛玲的〈封鎖〉談起〉一文，提出〈封鎖〉中類似電影鏡頭的「視覺框框」，探索著現代性特有的存在意識；[4] 余斌《張愛玲傳》，

則認為張愛玲喜歡以「淡入」、「淡出」的「鏡框式」電影手法展開敘事，「造成空間上的距離感，緊接著作者就借助鏡頭的推移轉換，將這種距離感很快地消除掉」，並且善於運用「特寫鏡頭」強化視覺效果，而「意象的豐富生動，隱喻的繁複巧妙，電影手法出神入化的運用，直接的心理描寫的妥貼、深入，這幾個方面構成了張小說風格的不同側面」；[5] 李今《海派小說與現代都市文化》一書，也討論到電影對張愛玲小說的影響，包括人物塑造，以及虛幻的電影對實際的日常生活的對照功能等。[6] 這些論述，看見了電影與張愛玲小說的深切關係，因此不得不考慮到電影對張愛玲小說創作思維的滲透。

近年，李歐梵將研究焦點擺在張愛玲小說中的電影質素上，如〈不了情——張愛玲和電影〉一文，指出張愛玲小說借鑒好萊塢電影的敘事手法，並結合中國舊小說而創造了「新文體」；[7] 而〈張愛玲與電影〉（Eileen Chang and Cinema）一文，則更涉及好萊塢羅曼史類型電影纏繞於家庭倫理與悲歡離合的模式，而聯繫到張愛玲的電影劇本創作。[8] 這些論文，皆在研究張愛玲與電影的關係上貢獻卓著，只是，欣賞了大量電影的張愛玲，如何將閱讀電影的視聽經驗具體轉化為小說的創作基因，如何藉由電影技巧以深化小說主題，如何巧妙發揮

兩種異質符號的功能，從而融接其獨特的審美與人生意識，這方面的討論卻數量不多。目前可見的何文茜〈張愛玲小說的電影化技巧〉、申載春〈張愛玲小說的電影化傾向〉、張江元〈論張愛玲小說的電影手法〉、何蓓〈猶在鏡中——論張愛玲小說的電影感〉、高揚〈張愛玲小說的電影化特徵〉、劉文菊〈紙上恐怖電影——解讀張愛玲小說中的恐怖電影元素〉、劉曉希〈張愛玲文學作品的電影學解讀〉等文，9 雖然觀點各具，卻受限於單篇論文格局，未能分析詳盡；因此，本書試以「張愛玲小說的電影閱讀」為題，企圖透過電影技巧與本體的觀念，全盤爬梳張愛玲小說對電影技巧的挪移與對電影本體意識的掌握，以挖掘小說中的電影幽魂，肯定其美學及歷史上的意義。

選用的文本，以台北皇冠文學出版有限公司於一九九一年後陸續推出的《張愛玲全集》典藏版為主，兼及後來台、港、大陸學者搜尋到的早期佚文。皇冠的《張愛玲全集》典藏版，經過張愛玲的充分授權與親自校對，10 因而普遍作為張愛玲研究的底本。

張愛玲的文學總體風格，雖然以「華麗與蒼涼」著稱，但實際上，抗戰勝利以後，其創作力陡降，作品漸趨樸素，少了華美的辭藻與機俏的警句，也少了顧

盼生姿的「張腔」風采；電影技巧的運用亦然，彷彿創作顛峰期的一九四三到一九四五，還是個積極實踐形式主義美學的電影導演，之後就突然改走自然主義路線，去追求「平淡而近自然」[11]的理想了。張愛玲在顛峰期的小說，是為「張腔」的典型，是張氏畢生作品的精華所在，著力於融貫電影藝術以增益小說的表現形式，因而成為本論文的論述中心，計有《傾城之戀──張愛玲短篇小說集之一》、《第一爐香──張愛玲短篇小說集之二》以及《張看》等書中的短篇；至於其他如《秧歌》、《怨女》、《赤地之戀》、《半生緣》、《惘然記》、《續集》、《餘韻》、《小團圓》中諸作，相對而言，則為次要論及的範圍，這是出於張氏創作生涯的作品比重與電影閱讀空間上的考量。

學術研究漸漸強調「科際整合」，基於任何單一的研究理論都有其優越與局限之處，因此本書一方面進行主要的電影閱讀之餘，一方面仍然運用文學閱讀的方法。在電影閱讀上，由文本中對電影技巧的感官知覺層面出發，連結故事，進入主題層面，最後歸納審美特徵，確立其中的影像美學；在文學閱讀上，則觀察作家的背景經歷與思想意識在字裡行間的滲透，再輔以修辭學、精神分析、女性主義等觀點，進而整體而深入的把握張愛玲小說具有電影化想像的藝術價值。

本書的論述架構，緒論、結論之外，第二章述及張愛玲與電影的深厚關係，作為「電影閱讀」的前提。第三章到第九章，則為主要的「電影閱讀」，論析層次由攝影而剪接而搭配畫面的聲音而整體文本：三到六章，著眼於電影的「攝影」部分，分別探討小說中對景別、色彩、影調、構圖等視覺元素的經營；第七章論及蒙太奇；第八章分析畫外音與畫面的配合；第九章則從鏡與夢的觀點，呈現電影隱喻。各章主要內容如下：

第一章「緒論」。概述研究動機、歷來研究成果、研究文本、研究方法、整體架構等。

第二章「影迷張愛玲」。說明張愛玲於一九三、四〇年代在上海都會環境影響下對電影的喜愛，與其影評、電影劇本的創作，並述及其小說與電影改編的因緣，包括自己的改編與他人的改編等。

第三章「特寫鏡頭：細節的力量」。論析張愛玲筆下特寫鏡頭所發揮的揭示功能，在靈活出入「另一次元的現實」之外，還具有「女性凝視」的意味，呈現人物觀點與作者意識，猶如達到電影鋪排細節以深入影像核心的審美效應。

第四章「色彩：蔥綠桃紅中的白色鬼影」。由張愛玲成長經驗中的恐懼記憶，

歸結其色彩運用法則，此法則是記憶轉化而成的理性解釋世界的形式，即在蔥綠桃紅的人事表象裡，隨時破綻鬼魅般的白色影塊。白色所建構的兩個書寫空間「荒涼鬼域」與「失血女體」，是張愛玲色彩斑斕的影像焦點。

第五章「影調：陰暗而明亮的世界」。以影調闡釋張愛玲小說「陰暗而明亮」的矛盾世界觀，指出「低調」的整體結構造型，外化了「一級一級，走進沒有光的所在」的文本主題；而「硬調」的畫面形象造型，突出明暗對比，經營特殊的光線效果，是張愛玲塑造人物形象與場景氣氛的絕佳助手。

第六章「構圖：風格化的佈局」。透過景框中人物與人物與環境的「靜態構圖」，以及表現對象與攝影機動靜對應的「動態構圖」，展示張愛玲小說糅合視覺影像的風格化構圖策略，作為強化讀者視覺感知的途徑，也作為其展現世界觀的中介。

第七章「蒙太奇：破碎中的圓滿」。由「敘事蒙太奇」與「表現蒙太奇」，檢視電影蒙太奇在張愛玲小說中的具體構成，體現張愛玲對經驗世界獨特的陳述方式。

第八章「畫外音：鏡頭外的主角」。分析張愛玲小說中畫外音的多樣表現

——「聲畫同步」、「聲畫對位」、「聲畫對立」，這些畫外音與畫面相互對照而有機結合的編碼形式，是小說視聽化的典型表現，將聲音視為一獨立表現的元素，刺激讀者的想像。

第九章「鏡與夢：假象中的真實」。指出張愛玲模擬電影而使小說成為「鏡」式與「夢」式文本的表現，從而映照生命虛幻的荒涼圖案。

第十章「結論：小說中的電影藝術」。張愛玲小說的電影質素在各層次審美屬性中相互關聯，構成作品的有機和諧，此種風格化的處理，猶如在小說中安置了一個電影世界。本章總結張愛玲小說對電影技巧與本體意識的掌握，以及奇異、破碎、虛幻的人生體認與審美追求的融合，既凸出電影的鬼魅特質，又發揮文學特有的力量，肯定其為中國現代小說電影化的優秀範型，建立了獨特的小說美學。

1 周蕾著，孫紹誼譯：《原初的激情——視覺、性慾、民族誌與中國當代電影・視覺性、現代性以及原初的激情》（台北：遠流出版，2001年4月），頁35-36。

2 迅雨：〈論張愛玲的小說〉（原刊於上海《萬象》雜誌，1944年5月），附錄於唐文標：《張愛玲研究》（台北：聯經出版，1995年12月2版），頁123。

3　曾偉禎文，見台北《聯合文學》第11卷第12期（1995年10月），頁34-36；劉現成編：《中國電影：歷史、文化與再現》（台北：中國電影史料研究會，1996年4月），頁125-141；嚴紀華文，見台北《中國現代文理論季刊》第10期（1998年6月），頁245-256。

4　周蕾：〈技巧、美學時空、女性作家——從張愛玲的〈封鎖〉談起〉，楊澤編：《閱讀張愛玲——張愛玲國際研討會論文集》（台北：麥田出版，1999年10月），頁167。

5　余斌：《張愛玲傳》（台中：晨星出版社，1997年3月），頁163-171。

6　李今：《海派小說與現代都市文化》（安徽：安徽教育出版社，2000年12月），頁173-180。

7　李歐梵：〈不了情——張愛玲和電影〉，楊澤編：《閱讀張愛玲——張愛玲國際研討會論文集》，頁361-374。

8　Leo Ou-fan Lee：〈Eileen Chang and Cinema〉，香港：《現代中文文學學報》第2卷第2期（1999年1月），頁37-60。

9　何文茜文，見《石家庄師專科學校學報》第5卷第4期（2003年7月），頁50-52、75；申載春文，見《樂山師範學院學報》第19卷第3期（2004年3月），頁12-16；張江元文，見《涪陵師範學院學報》第20卷第4期（2004年7月），頁54-56；何蓓文，見《內蒙古民族大學學報》（社會科學版）第30卷第4期（2004年8月），頁40-45；高揚文，見《江蘇社會科學》2006年S2期，頁69-72；劉文菊文，見《山西師大學報》（社會科學版）第36卷第3期（2009年5月），頁100-103；劉曉希文，見《當代文壇》2015年第1期，頁110-113。

10　皇冠負責人平鑫濤在接受訪問時表示：「由於舊的版本字體老舊，版面不清，決定重新編輯《張愛玲全集》，從一九九一年七月動手，歷時一年始告完成，每一部作品都經過張愛玲的親自校對，稿件在台北與洛杉磯之間兩地往返，費時費力，可謂工程浩大，但至今想來倍覺珍貴，非常值得。留下一套完整的張愛玲全集，也堪可告慰所有喜愛她的張迷了。」彭樹君：〈瑰美的傳奇，永恆的停格——訪平鑫濤談張愛玲著作出版〉，蔡鳳儀編：《華麗與蒼涼——張愛玲紀念文集》（台北：皇冠文學出版，1996年3月），頁181。其實這套「全集」除了不完整之外，尚有些許錯別字，讀者不妨以華美的袍上的蝨子觀之。

11　1954年，張愛玲在香港將《秧歌》寄給在美國的胡適，附了一則短信，提到希望這本書能像胡適評《海上花》的「平淡而近自然」。見《張看・憶胡適之》，頁142。

第二章

影迷張愛玲

影迷張愛玲

文學與電影是張愛玲一生的迷戀，成長過程中累積的觀影經驗，無疑是使其小說具有豐富電影感的關鍵。本章從張愛玲作為一名超級「影迷」的角度，檢視她在「銀宮就學」[1] 的種種成績——第一節「天才夢的追尋」，說明在一九三、四〇年代上海電影事業繁盛的環境下，張愛玲對電影的喜愛；第二節「影評與劇本」，呈現其影評、電影劇本的創作概況；第三節「小說與電影改編」，則述及其在小說與電影兩種藝術體之間相互改編的歷程。

一——天才夢的追尋

張愛玲在作為一名影評人、小說家、散文家、劇作者之前，是從一名影迷開始的。

電影，在一八九五年法國大咖啡館正式放映之

後，隔年就已登陸上海，在徐園公園放映，雖然這單一鏡頭的「西洋影戲」，未見剪接與攝影機的運動，卻為中國開啟了電影的新世紀，也使上海成為中國最早的電影之都。不過，在一九二○年代之前，電影還不能廣泛影響中國社會，因為當時的電影院，只為少數外國人服務；直到二○年代末、三○年代初，有聲片傳到上海，加上電影院設備的日趨改善，電影才成為上海大眾的新興娛樂。據《上海研究資料續集》記載，「一九二八到一九三三年間，電影院的生長，有非常可驚的速度」，而且「電影藝術的猛進，使影劇無敵地在上海市民的娛樂生活中佔了最高的位置」，「這種膨脹，並無已時，到了一九三三年百萬金重建的大光明和八十萬金造成的大上海，又復先後在上海租界的中心點矗立起來，上海有了這樣奢費地建築、佈置和設備的電影院，市民對於電影的享受更為起勁了」[2]。上海都會商業與資訊的繁盛，為電影提供了一個良好的發展環境，而電影中各式各樣的人生面孔、如夢似幻的悲歡離合，則為少女張愛玲提供了一扇觀看世界的窗口，一張造夢的溫床。

張愛玲在電影事業發達的上海成長，對這魅影般的藝術形式十分著迷，經常以欣賞電影為休閒娛樂，在最貼近作者生活的散文中，有關「電影」的回憶俯拾

皆是，顯示電影在其日常生活中佔有重要地位。她說，小時候「我母親和一個胖伯母並坐在鋼琴凳上模仿一齣電影裡的戀愛表演，我坐在地上看著，大笑起來，在狼皮褥子上滾來滾去」（《流言・私語》，頁160）；「我七八歲的時候看電影，看見一個人物出場就急著問：『是好人壞人？』」（《續集・國語本「海上花」譯後記》，頁74）；〈快樂村〉中，寫著「不記得那裡有沒有電影院與社會主義──雖然缺少這兩樣文明產物，他們似乎也過得很好」（《張看・天才夢》，頁241）；中學時，曾經立在浴室的鏡子前，「看我自己的掣動的臉，生唯一有過的豪華感覺，是「看了電影出來，像巡捕房招領的孩子一般，立在街沿上，等候家裡的汽車夫把我認回去」（《流言・童言無忌》，頁7）；寫美人遲暮，說「電影似的人生，又怎樣能掙扎」（《張愛玲散文全編・遲暮》，頁492）；看聖母畫，想到「從前沒有電影明星的時候，她是唯一的大眾情人」（《流言・忘不了的畫》，頁172）；寫公寓生活，認為高層的公寓住戶不妨吊下籃子來買小販的吃食，於是想起電影《儂本癡情》的顧蘭君，用絲襪結繩買湯麵（《流言・公寓生活記趣》，頁27）；論及中國的舞蹈，記得「在古裝話

劇電影裡看過，是把雍容揖讓的兩隻大袖子徐徐伸出去，向左比一比，向右比一比」（《流言‧談跳舞》，頁181）；欣賞紹興戲，說「這時代的恐怖，彷彿看一場恐怖電影，觀眾在黑暗中牢牢握住這女人的手，使自己安心」（《餘韻‧華麗緣》，頁104）；寫新書自序，前面一大段卻在敘述念港大時與炎櫻和一個印度拜火教教徒看電影的經歷（《張看‧自序》，頁6-7）；談看書，卻談出了與暢銷書《叛艦喋血記》有關的幾齣電影（《張看‧談看書》）……。張愛玲在生活的字裡行間，一再註記著電影留下的痕跡。

弟弟張子靜在《我的姊姊張愛玲》中回憶，求學時代的張愛玲，床頭常常會出現一些新出的美國電影雜誌，如《Movie Star》、《Screen Play》等，好萊塢影星如克拉克‧蓋博（Clark Gable）、加利‧古柏（Gary Cooper）、費雯‧麗（Vivian Leigh）、瓊‧克勞馥（Joan Crawford）、蓓蒂‧戴維斯（Bette Davis）、葛麗泰‧嘉寶（Greta Garbo）、秀蘭‧鄧波兒（Shirley Temple）等演出的影片，她幾乎每部必看；而中國的影星，她則喜歡阮玲玉、石揮、上官雲珠、藍馬、趙丹、顧蘭君、談瑛、陳燕燕、蔣天流等，這些演員的片子也是一部都不錯過。有一次，張愛玲與弟弟到杭州玩，住在後母娘家的老宅裡，剛到第二

天，她從報紙廣告發現上海某電影院正上演著談瑛主演的片子《風》，便立刻說要趕回上海看，眾家親戚攔不住，只好由弟弟陪同坐火車回上海，直奔電影院連看兩場。張子靜說，姊姊對電影一往情深，「迷電影迷到這樣的程度，可說是很少見的。但這也說明我姊姊與常人不同的特殊性格。對於天才夢的追尋，她一向就是這樣執著的」[3]。

天才的稟賦，加上執著的熱情，張愛玲不斷追尋著她的天才夢，與電影結下不解之緣，也許是小時候讓媽媽牽著手走進戲院，那溫暖還記憶猶新；也許是後來獨自坐擁電影院大規模的聲光刺激，讓她暫時忘卻了家庭和現實的殘破；於是她成了一名影迷，透過大量觀賞電影去吸收精神養分，這場極其堅定的追尋，增益了她對人情世故的認識，豐富了小說的表現技巧，更開拓了影評與電影劇本的創作領域。

二—影評與劇本

張愛玲雖然以小說與散文著稱，但其影評與電影劇本同樣具有研究價值，展

現了她在純文學創作之外對世界的另一種注視。

張愛玲的影評，中英文都有，最早的一篇是一九三七年的〈論卡通畫之前途〉，刊載於聖瑪莉亞女校年刊《鳳藻》上。她以十七歲的早慧，預見了卡通動畫的光明前途，認為它決不僅僅是取悅兒童的無意識的娛樂，而是能夠「反映真實的人生，發揚天才的思想，介紹偉大的探險新聞，灌輸有趣味的學識」的藝術；它屬於「廣大的熱情的群眾」，「價值決不在電影之下」（《張愛玲散文全編‧論卡通畫之前途》，頁 500-501）。這樣的觀點，回顧卡通動畫在二十世紀日新月異的發展，確是真知灼見。其後諸作，均發表於一九四三年。當時上海已經淪陷，由汪精衛政府執政，在宣揚日偽政府、禁映英美電影、鼓吹日本影片、拍出教育意味的「國策」威脅下，兩家公司大多選擇風花雪月的素材，以避開敏感的政治議題，只求無過，不求有功。據杜雲之《中國電影史》統計，一九四二年五月到一九四三年四月，「中聯」與「華影」[4] 兩家公司出產的國片。

「中聯」拍攝的五十部影片中，有三分之二皆以「戀愛與家庭糾葛為題材」，如《香衾春暖》、《恨不相逢未嫁時》、《牡丹花下》、《芳華虛度》、《夫婦之間》等；而「華影」從一九四三年五月成立到年底，拍了廿四部劇情片，內容同

第二章
影迷張
愛玲

樣「以家庭倫理和青年戀愛為主」，如《兩地相思》、《鸞鳳和鳴》、《大富之家》、《何日君再來》、《戀之火》等。[5] 電影的題材固然受到局限，但張愛玲在評論時卻能跳脫局限，揭示影片中更深刻的問題。

一九四三年五月評論《梅娘曲》與《桃李爭春》，張愛玲就將重心放在「婦德」上，挪揄普通人觀念中的為妻之道，只著眼於「怎樣在一個多妻主義的丈夫之前，愉快地遵行一夫一妻主義」（《流言‧借銀燈》，頁 94），婦女在婚姻中喪失了主體性，還以為寬容忍耐是天經地義的婦德，由於《桃李爭春》放過了「旁敲側擊地分析人生許多重大的問題」（頁 96），《梅娘曲》「只顧駕輕車，就熟路，馳入我們百看不厭的被遺棄的女人的悲劇」（頁 96），兩部影片一概忽略婦女在新舊思想交流中的錯綜心理，因此張愛玲認為兩片失之淺薄。同年十一月評論《新生》與《漁家女》，則諷刺了當時「教育電影」的教育意味，認為在影片中進行「有聲有色甜暢淋漓的懺悔」（《流言‧銀宮就學記》，頁 102），十足誇張可笑，而《新生》竟連「有聲有色」都做不到，且缺乏「真實性」；《漁家女》中，找尋不到教育的真諦，「『漁家女』之受教育完全是為了她的先生的享受」（頁 104），而且此對戀人的團圓，關鍵全在另一個闊小姐

的良心上，張愛玲指出了欲使悲劇變喜劇的編劇，弄巧成拙，反而更強化了悲劇

性。此外，在散文〈洋人看京戲及其他〉中，她亦提及華影出品的《儂本癡情》

（屠光啟導演，顧蘭君、梅熹主演），批評女主角和丈夫決裂時的握手動作，不

合中國夫妻的情理（《流言》，頁115）；而在〈中國人的宗教〉中，則諷刺中

聯出品的《人海慈航》（黃漢導演，胡楓、孫敏主演），妻子「不斷地賢德下去，

賢德到二十分鐘以上」，是「唯一的一齣中國電影」（《餘韻》，頁34）。

　　張愛玲的影評，強調人物在劇情結構上的意義與價值，觀點獨特，體現了對

現實的思考。李道新在《中國電影史1937-1945》中提到：「針對『華影』當局

提出的『教育電影』口號，一些愛國的文化和電影工作者，不僅從『教育』與『娛

樂』和『藝術』的關係出發，論證了『教育電影』的虛妄，而且從藝術與現實的

關係角度，痛責了『華影』部分出品，又對中國電影提出了自己的希望。敢於大

膽批判『華影』及其出品，是上海淪陷後正直的電影文化工作者，起來反對文化

殖民和電影侵略的一種勇敢嘗試。」6 張愛玲的影評重點，雖然觸及教育、藝術

與現實、中國電影缺乏中國特質的問題，卻沒有加入「論證教育電影的虛妄」、

「痛責」、「大膽批判」、「反對文化殖民和電影侵略」的風潮，這是她從事文

學注重「和諧」而不碰「鬥爭」的一以貫之的態度，因為「人生安穩的一面」（《流言‧自己的文章》，頁17）始終是她最關心的議題：

「借銀燈」，無非是借了水銀燈來照一照我們四周的風俗人情罷了。水銀燈底下的事，固然也有許多不近人情的，發人深省的也未嘗沒有。（《流言‧借銀燈》，頁93）

向水銀燈下的故事「借光」的創作意識，使她極少談論導演的語言風格，也不針砭影片背負的政治宣傳目的，而是如周芬伶在《艷異——張愛玲與中國文學》中所說，「特重影片中表現的中國人民族性格和風俗人情的表現」[7]，這一顆「貼戀著中國人的心」（《流言‧借銀燈》，頁95），確實是張愛玲影評的特色。

相較於影評，張愛玲在電影劇本創作方面，成就更大。受到一九三〇年代好萊塢「諧鬧喜劇」（Screwball Comedy，又譯為「神經喜劇」）的啟示，她的劇本大多詼諧而文雅，輕鬆而世故，嘲弄著中產或大富人家感情的糾紛與摩擦，與小說風格大異其趣。依創作生涯與影片出品公司的不同，可分為兩個時期。

第一個時期是一九四七到一九四九年，張愛玲於抗戰勝利後，背負著「文化

張 愛 玲 影 評 一 覽

原名	原刊	影片	出品	導演	主演
論卡通畫的前途（中文）	鳳藻 1937				
Wife,Vamp,Child（妻子、狐狸精、孩子）（後以中文重寫為〈借銀燈〉，收錄於《流言》）	二十世紀 1943.5	梅娘曲	中聯	屠光啟	王熙春 嚴俊
		桃李爭春	中聯	李萍倩	陳雲裳 白光
The Opium War（鴉片戰爭）	二十世紀 1943.6	萬世流芳	中聯 滿映	馬徐維邦	袁美雲 高占非 李香蘭 嚴俊
無題（英文）	二十世紀 1943.7	秋之歌	中聯	舒適	陳娟娟 顧也魯
		浮雲掩月	華影	李萍倩	王丹鳳 嚴俊
Mother and Daughter-In-Law（婆媳之間）	二十世紀 1943.9	自由魂	中聯	王引	袁美雲 徐立
		兩代女性	中聯	萬蒼	顧蘭君 王丹鳳
		母親	中聯	舒適	顧蘭君
無題（英文）	二十世紀 1943.10	萬紫千紅	華影	方沛霖	李麗華 嚴俊
		回春曲	華影	劉瓊	劉瓊 胡楓
China Educating the Family（中國的家庭教育）（後以中文重寫為〈銀宮就學記〉，收錄於《流言》）	二十世紀 1943.11	新生	華影	高梨痕	王丹鳳 黃河
		漁家女	華影	卜萬蒼	周璇 顧也魯

漢奸」的罪名，在上海幾乎失去了文學舞台，因而開始電影編劇工作，四部作品皆為桑弧（1916-2004）導演，上海文華影業公司出品。傅葆石在〈女人話語：張愛玲與《太太萬歲》〉一文中認為，電影製作是張愛玲在戰後讓大家可以繼續欣賞她的創作才華的「另類空間」，並指出其由文學創作轉向電影劇本的原因：

「電影圈似乎比文壇更能容納不同的政治及道德立場。大部分日佔時期的電影人及演員如陳燕燕及桑弧等，在一段大家都不敢造聲的沉寂期之後，到了一九四七年初都已經重返銀幕，並且似乎毫無損傷。就這樣，戰後上海出現了張愛玲的首齣電影作品。」[8] 《不了情》、《太太萬歲》的受歡迎，確實為張愛玲找到了另一個發展空間，藉著在銀幕上鋪排眾多輕快的趣味與生活的細節，她展示了「中國人」表面風光而內心殘破的悲劇面相，以及新舊價值邊變下的人生無奈，特別是對女性在現代社會的艱難處境，刻畫頗深；即使這些劇作寫的是平凡人物的枝微末節，看似言不及義，可有可無，其實卻默默鬆動著傳統的迂腐可笑，與一些標榜強烈批判現實的作品比起來，無疑是更超前的。

第二個時期是一九五七到一九六四年，在美國與香港兩地，張愛玲陸續為香港電影懋業有限公司撰寫劇本。第一批《情場如戰場》、《人財兩得》、《桃花

張 愛 玲 電 影 劇 本 一 覽

片名	映期	導演	主演	備註
【上海文華影業公司時期 1947-1949】				
不了情	1947.4.10	桑弧	陳燕燕 劉瓊	劇本見《張愛玲文集補遺》
太太萬歲	1947.12.13	桑弧	蔣天流 石揮 上官雲珠	劇本見《張愛玲文集補遺》
哀樂中年	1949	桑弧	石揮 朱嘉琛 韓非 李浣青	鄭樹森引宋淇説法，為桑弧構思，張愛玲執筆 9
金鎖記	✕	桑弧	張瑞芳	未開拍， 劇本亡佚

片名	映期	導演	主演	備註
【香港電影懋業有限公司時期 1957-1964】				
情場如戰場	1957.5.29	岳楓	林黛 張揚	改編自〔美〕麥克斯·舒爾曼（Max Shulman）舞台劇《溫柔的陷阱》，劇本見《惘然記》
人財兩得	1958.1.1	岳楓	李湄 丁皓 陳厚 劉恩甲	
桃花運	1959.4.9	岳楓	葉楓 陳厚	
六月新娘	1960.12.7	唐煌	葛蘭 張揚 喬宏 劉恩甲	

片名	映期	導演	主演	備註
溫柔鄉	1960.11	易文	林黛 張揚	編劇掛名易文，但宋淇指為張愛玲編劇 10
紅樓夢	✕	✕	✕	未開拍
南北一家親	1962.10.11	王天林	丁皓 白露明 梁醒波 雷震	影片掛名秦亦孚原著
小兒女	1963.10.2	王天林	尤敏 王引 雷震	劇本見《續集》
一曲難忘	1964.7.24	鍾啟文	葉楓 張揚	故事取自美片《魂斷藍橋》，劇本見《張愛玲文集補遺》
南北喜相逢	1964.9.9	王天林	劉恩甲 雷震 田青 梁醒波	張愛玲 1961 自港回美後完成，1962 上半年自華盛頓寄港，改編自英國舞台劇與電影《真假姑母》
魂歸離恨天	✕	✕	✕	未開拍，改編自好萊塢同名電影（1939），原作是〔英〕勃朗特（Emily Bront）的《咆哮山莊》

運》、《六月新娘》等，是移居美國後寄回香港的作品，雖然這些影片娛樂味重，承襲好萊塢浪漫愛情、倫理通俗類型片的公式，以如夢似幻的感情遊戲，以脫離現實的有錢有閒的俊男美女，以美麗的場景與團圓的結局，宣洩觀眾的生活壓力，但是就對白生動機智、轉場流暢自然、人物鮮明、妙趣橫生來看，確實是相當專業之作，反映了當時港片的主流策略。第二批是張愛玲一九六一年後的作品，《南北一家親》、《南北喜相逢》兩齣喜鬧劇，縱使是笑料的堆砌，但還是探觸了香港地區南北文化差異的衝擊，描繪了各階層小人物的群像，尤其是那些貪財、勢利的嘴臉。如果「南北」系列是人生浮華的前景，那麼《小兒女》、《一曲難忘》、《魂歸離恨天》等悲劇就是人生沉落的背景，它們表現了張愛玲「浮世的悲歡」的人生思考，那些後母情結、歌女與富公子的差異，在在引人反思倫理人情的問題。

張愛玲的電影劇本，從不使用旁白，也不長久停駐在某個場景、道具、人物的描寫上，節奏明快，取材通俗，從容遊走悲喜劇之間，較之小說，更能發揮作者的感悟與幽默，這應該是張愛玲明瞭文學與電影劇本在創作上的差別而採取不同策略的結果。周芬伶在《艷異——張愛玲與中國文學》中歸結了張愛玲的電影

劇作與好萊塢通俗劇的交疊之處：一、戲劇化的情節；二、誇張的音樂；三、以描寫中產階級家庭為主；四、故事結構斷斷續續，不時穿插一些感傷的小事件；五、人物缺乏明顯個性；六、每個人都是輸家。[11] 儘管沿襲了好萊塢通俗電影的精神，但張愛玲卻揚棄了好萊塢善與惡、靈與肉對立的斬釘截鐵的模式，而把重心擺在人際關係的複雜糾葛上，所以每個人物都有其桎梏與無奈，從這一點上看來，似乎還保留了小說「參差對照」的餘韻。

張愛玲的電影劇作，骨架雖屬好萊塢，靈魂卻是中國的，其精心佈置的細節與動人的文采，確是過人之處，即使電影是集體的藝術，導演是電影的「作者」（雖然當時尚未有電影「作者論」），張愛玲的原創意識或多或少會淹沒在片廠的走向、商業的考量、導演的控制之下（這樣的隱藏自我，也許正是她不想招惹是非的處世之道），但她還是在電影劇本上找到了一個嶄新的空間，向讀者與觀眾展示小說家游刃於影劇媒介的才華。

三、小說與電影改編

張愛玲既喜歡欣賞電影，生活中處處都是電影的記憶，又還有影評與電影劇本的創作，那麼在小說人物與場景的描寫上，是否也流露出對電影的印象？早在中學時期的小說〈霸王別姬〉中，她就已融化了通俗電影的風味——俠骨與柔情，英雄與美人，煽情的動作與對白，引人同情的犧牲的結局：

項羽衝過去托住她的腰，她的手還緊抓著那鑲金的刀柄。項羽俯下他的含淚的火一般光明的大眼睛緊緊瞅著她。她張開她的眼，然後，彷彿受不住這樣強烈的陽光似的，她又合上了它們。項羽把耳朵湊到她的顫動的唇邊，他聽見她在說一句他所不懂的話：

「我比較歡喜這樣的收梢。」

等她的身體漸漸冷了之後，項王把她胸脯上的刀拔了出來，在她的軍衣上揩抹掉血漬。然後，咬著牙，用一種沙嘎的野豬的吼聲似的聲音，他喊叫：

「軍曹，軍曹，吹起畫角來！吩咐備馬，我們要衝下山去！」（《流言・存稿》，頁 131）

張愛玲自覺到電影對這篇小說的影響，認為這「末一幕太像好萊塢電影的作

風了」（《流言·存稿》，頁132），有點嫌惡的意思。

後來的作品，「電影」的記憶與想像更是林林總總，如影隨形——她把出嫁

的玉清形容成「銀幕上最後映出的雪白耀眼的『完』字」，而未出嫁的二喬與四

美則是「精采的下期佳片預告」（《傾城之戀·鴻鸞禧》，頁36）；梁太太的

白房子，「幾何圖案式的構造，類似最摩登的電影院」（《第一爐香·第一爐

香》，頁33）；七巧的聲音「直鋸進耳朵裡去，像電影配音機器損壞之後的銹

軋」（《傾城之戀·金鎖記》，頁158）；翠遠與宗楨同時望向窗外，臉湊著

臉，「在極短距離內，任何人的臉部和尋常不同，像銀幕上特寫鏡頭一般的緊

張」（《第一爐香·封鎖》，頁233）；嬌蕊矜持的微笑，「如同有一種的電

影明星，一動也不動像一顆藍寶石，只讓變幻的燈光在寶石深處引起波動的光

與影」（《傾城之戀·紅玫瑰與白玫瑰》，頁77）；瀠珠赴約，覺得自己

「像美國電影裡的惡棍」（《張看·創世紀》，頁86）；格林白格滿臉青髭子渣，

是「西洋電影裡的人，有著悲劇的眼睛，喜劇的嘴，幽幽地微笑著，不大說話」

（《張看·創世紀》，頁115）；川嫦的墳墓，「是像電影裡看見的美滿的墳

墓，芳草斜陽中獻花的人應當感到最美滿的悲哀」（《第一爐香・花凋》，頁202）；佳芝細看手中的戒指，頓時「在這幽暗的陽台上，背後明亮的櫥窗與玻璃門是銀幕，在放映一張黑白動作片」（《惘然記・色，戒》，頁27）；曼璐的新房子極其豪華，「走進去像個電影院，走出來又像是逛公園」（《半生緣》，頁105）；參與土改的青年「在疾馳的卡車上高歌著穿過廣原，這彷彿是蘇聯電影裡常看見的鏡頭」（《赤地之戀》，頁7），而劉荃與黃絹走過小巷時，雨絲是「陳舊的電影膠片上的一條條流竄著的白色直線」，兩人「就像走進古舊的無聲電影裡，靜悄悄地誰也不說話，彷彿也絕對沒有開口說話的可能」（頁165）；《秧歌》放火燒倉的結局，靈感來自於中共影片《遙遠的鄉村》（《秧歌・跋》，頁195）；之雍的吻「都是像電影上一樣只吻嘴唇」（《小團圓》，頁171）……。電影印象在小說中處處可見，豐富了文學的想像，也體現了在張愛玲創作意識上的潛在投射。

張愛玲的小說有多部被改編成電影，之所以受到眾多導演的青睞，除了生動的人物形象、精采的語言、十足的戲劇性之外，還在於獨特的影像氛圍。執導《傾城之戀》、《半生緣》、《第一爐香》的許鞍華（1947-），就是著迷於「張

愛玲的文采和她善於鋪陳細節、營造氣氛的技巧」[12]，所以一再改編張愛玲的小說；不過，改編是需要勇氣的，尤其是當小說已獲得極高評價，導演有無必要以另一種符號系統將之轉化為迥然不同的藝術品，是否能消化原著的哲理思想與詩意形象，並找到符合其主題精神與風格的語言表達形式，是遭人質疑的，何況張愛玲文字多感，意象繁富，要改編確實阻礙重重；因此，電影工作者對其小說，通常是又愛又恨的──愛的，是落實小說中那魅惑的影像空間，向張愛玲致敬；而恨的，則是無力超越文字的抽象靈動，無法以現實的對應物去駕馭原作的神魂。

其實第一個去從事這艱難的任務的，便是張愛玲自己。一九四九年，文華影業公司籌拍《金鎖記》，張愛玲將原小說改編成電影劇本，曹七巧預定由張瑞芳演出，導演依然為桑弧，企圖延續《不了情》與《太太萬歲》的熱潮，然而不料計畫中途夭折，不但影片無緣問世，連改編劇本也下落不明，實為文藝界一大損失。若電影劇本《金鎖記》能從歷史的層積中挖掘出來，讀者將能看見張愛玲對同一故事從文字到影像的轉換程式，以及其對異質符號的掌握能力，這是她唯一一部將自己的小說改編成電影的作品，因而極具研究價值。

其實早在改編〈金鎖記〉之前，張愛玲已經先將自己電影劇本拍成的影片改編為小說了，那是一九四七年發表的〈多少恨〉。〈多少恨〉的故事類似於《簡·愛》（Jane Eyre），寫一個貧困的女家庭教師愛上富有的男主人，不過結局不同的是，張愛玲筆下的女教師最後選擇離開所愛，浪跡遠方。這篇小說是影像的轉譯，所以多少透露了小說文字亦步亦趨於影像的痕跡，如開場電影院大環境的起筆，彷彿是電影裡的「定場鏡頭」[13]；接著，切到電影院裡廣告招牌與含著眼淚的女像，然後轉至虞家茵的出現，穿著黑大衣，在廣告招牌下徘徊著，這種安排是好萊塢通俗劇常見的開場方式，而其中的「黑大衣」，原是為了影片女主角陳燕燕復出影壇發福所設計，張愛玲在小說中依然維持了這樣的形象。[14] 此外像貼滿手帕的玻璃窗，家茵臉上的光影變化等，一概按照電影影像的處理方式；不過，張愛玲卻在一個地方忽略了文字與影像符號的差異，以至於在三十年後寫的〈多少恨〉前言中，承認了這項於趣味效果上產生的錯誤：

在美國，根據名片寫的小說歸入「非書」（non-books）之列──狀似書而實非──也是有點道理。我這篇更是彷彿不充分理解這兩種形式的不同處。例如小女孩向父親嘵嘵不休說新老師好，父親不耐煩；電影觀眾從畫面上看到

他就是起先與女老師邂逅，彼此都印象很深，而無從結識的男子；小說讀者並不知道，不構成「戲劇性的反諷」——即觀眾暗笑，而劇中人懵然——效果全失。

我當時沒看出來，但是也覺得寫得差。（《惘然記・多少恨（前言）》，頁96-97）

〈多少恨〉與張愛玲顛峰時期的小說比起來，雖然只是一篇較「淺薄」的作品，只是在失去小說舞台後企圖以「通俗」擄獲讀者的手段，甚至張愛玲自己也不諱言「如果說是太淺薄，不夠深入，那麼，浮雕也是一種藝術呀」、「這一篇恐怕是我能力所及的最接近通俗小說的了，因此我是這樣的戀戀於這故事」（《惘然記・多少恨》，頁97）；但是，它卻成為張愛玲唯一依循既有影像軌跡而形諸文字的重要文獻，尤其是開場電影院的描寫，簡直就是其小說電影化的宣言。[17]

許鞍華導演的《傾城之戀》，是第一部將張愛玲小說改編為電影的作品，對原作循規蹈矩，儘管場景、服裝、運鏡頗見用心，但卻無法表現人物剎那的心機與繁複的文字意象，曾偉禎在〈如藕絲般相連——張愛玲小說與改編電影的距離〉一文中即批評：「整部片像是鬆了勁道的橡皮筋，僅存下了平鋪直敘的線條

痕跡。」[15] 但漢章（1949-1990）導演的《怨女》，同樣面臨了故事扁平的問題，飾演銀娣的夏文汐咄咄逼人，人生遭遇清楚呈現，但影片整體的風格形式卻退縮無力，了無張腔神采。關錦鵬（1957-）的《紅玫瑰白玫瑰》，跳脫了傳統電影的敘事架構，一方面刻意忠於小說，透過字幕直接顯示中英文的小說片段；一方面又刻意忽視小說，重塑了場景與人物的意義，因而獲得較自由的表現空間，再加上美術與特寫攝影的絢麗，十分能突出存在於一九四〇年代上海殖民都會悒悒威脅中的生命形貌。許鞍華的《半生緣》，則較十多年前的《傾城之戀》成功許多，小說自然主義的傾向吻合導演的影像風格，著重刻畫人生的宿命與平淡，頗具蒼涼的情味，場景與人物造型細膩，均為視覺加了不少分數。李安的《色｜戒》，獲得二〇〇七年威尼斯影展金獅獎，大大發揮了原著小說中隱含而未道破的人物肌理與情欲糾纏，加上場景、道具、音樂、攝影的精緻考究，實為目前張愛玲生平的諸多元素，除了「走了一趟地獄」（李安受訪語）的床戲，亦融入改編最成功者。張小虹〈大開色戒——從李安到張愛玲〉一文即言：「李安的厲害，李安的溫柔蘊藉，打開了〈色，戒〉藏在文字皺褶裡欲言又止卻又欲蓋彌彰的《色｜戒》。」[16]

張 愛 玲 小 說 ／ 電 影 改 編 一 覽

小說	影片	映期	導演	演員	備註
【電影→小說】					
多少恨 17	不了情	1947	桑弧	陳燕燕、劉瓊	

小說	影片	映期	導演	演員	備註
【小說→電影】					
金鎖記	金鎖記	✕	桑弧	張瑞芳	未開拍
傾城之戀	傾城之戀	1984	許鞍華	周潤發 繆騫人	1944 年張愛玲自編為話劇
怨女	怨女	1988	但漢章	夏文汐、徐明 高捷、張盈真	
紅玫瑰與白玫瑰	紅玫瑰白玫瑰	1994	關錦鵬	趙文瑄、陳沖 葉玉卿	
半生緣	半生緣	1997	許鞍華	黎明、吳倩蓮 梅艷芳、葛優	
色，戒	色｜戒	2007	李安	梁朝偉、湯唯 陳沖、王力宏	
第一爐香	第一爐香	2020 (2021?)	許鞍華	彭于晏、馬思純、俞飛鴻、張鈞甯	

電影是上海市民的重要娛樂，通俗而刺激；張愛玲的文字標榜著是要寫給上海市民看的，表明「希望上海人喜歡我的書」（《流言・到底是上海人》，頁57）；也許，在兩種藝術體之間穿梭變形，是她想要讓上海市民接受她的策略；我們知道，不只是上海市民接受了她，出版商與讀者接受了她，文學史家接受了她，同時，後來的電影商業機制更是接受了她──張愛玲曾說，烜赫的家族「只靜靜地躺在我的血液裡，等我死的時候再死一次」（《對照記──看老照相簿》，頁52）；其實張愛玲的幽魂，正一而再再而三的透過影像媒介，在攝影機的移動間，在光亮的大銀幕上，在電影院觀眾的眼底，在後人陸續改編的召喚下，再活一次。她與電影的關係，除了上述之外，還有一九九〇年的電影《滾滾紅塵》，以其與胡蘭成的愛情傳奇為本，由嚴浩執導，三毛編劇，林青霞、秦漢主演；一九九八年的《海上花》，雖是清末韓邦慶的吳語小說，然而透過張愛玲的譯註，依然傳遞出一種隱性的張腔風味，華麗與腐朽共生，現實與夢幻並存，本片由侯孝賢執導，朱天文編劇，梁朝偉、劉嘉玲演出，兩部影片均獲得極高評價。

張愛玲與電影之間，存在一段漫長的「華麗緣」，從一名欣賞電影的影迷，到寫作電影評論、電影劇本，到將自己的電影劇本改為小說，到將自己與別人的

小說改為電影劇本；兩種符號系統的相互轉換，固然強化了各自的優勢，卻也突顯了彼此的限制，於是，她選擇了讓小說來互補缺憾——在小說中融入電影藝術。小說與電影一開始是因「敘事」而結合，電影這位「文學的小妹妹」[18] 在剛剛發展之初，吸收了小說敘事的養分，以成就自己的形式，而在蓬勃發展之後，她已然成為一門獨立的藝術，卻又倒過頭來，反哺小說，成為小說內在的審美因子；因此從第三章開始，本書將進入小說的「電影閱讀」——以電影的眼睛閱讀張愛玲的小說。

張愛玲在一九六八年接受殷允芃訪問時曾說：「電影是最完全的藝術表達方式，更有影響力，更能浸入境界，從四面八方包圍。小說還不如電影能在當時使人進入忘我。自己也喜歡看電影。」[19] 因此在創作小說時，張愛玲會置入這「最完全的藝術表達方式」，使氣氛「從四面八方包圍」而來，能讓讀者如入忘我之境。藝術體之間本是相互影響的，更何況是這位「影迷」小說家。

1 張愛玲認為看《新生》與《漁家女》兩部富有教育意味的電影，是在電影院裡「受訓」，見〈銀宮就學記〉，《流言》，頁101。此處沿用題目「銀宮就學」一詞。

2 上海通社編：《上海研究資料續集·體育娛樂》（上海：上海書店·1984年），頁538。

3 張子靜：《我的姊姊張愛玲》（台北：時報文化出版·1996年1月），頁117-118。

4 1942年4月，日偽政府指使新華公司老闆張善琨成立中華聯合製片股份有限公司，簡稱「中聯」；1943年5月，汪精衛政府頒布《電影事業統籌辦法》，決定將當時上海的電影發行機關「上海影院公司」合併，成立三位一體的「中華電影聯合股份有限公司」，製作機關「中聯」、放映機關「上海影院公司」，簡稱「華影」。見李道新：《中國電影史1937-1945》（北京：首都師範大學出版社·2000年8月）。

5 杜雲之：《中國電影史》第二冊（台北：臺灣商務印書館·1972年5月），頁62-64。

6 李道新：《中國電影史1937-1945》，頁265-266。

7 周芬伶：《艷異——張愛玲與中國文學·電影劇本》（台北：遠流出版·1999年2月），頁341。

8 傅葆石著，陳嘉玲譯：《女人話語：張愛玲與《太太萬歲》》（香港臨時市政局主辦·1998年3月），頁127。收錄於第廿二屆香港國際電影節刊物：《超前與跨越：胡金銓與張愛玲》

9 鄭樹森《張愛玲與《哀樂中年》》一文指出：「一九四九年上片的《哀樂中年》，也是文華出品，但編劇和導演都由桑弧掛名。一九八三年筆者任教香港中文大學時，翻譯中心主任、文壇前輩林以亮先生在一次長談中透露，《哀樂中年》的劇本雖是桑弧的構思，卻由張愛玲執筆。」見陳子善編：《私語張愛玲》（浙江：浙江文藝出版社·1995年11月），頁220。但張愛玲在一封回覆蘇偉貞的信件（寫於1990年11月6日）中表示：「我對它特別印象模糊，就也歸之於故事題材來自導演桑弧，而且始終是我的成分最少的一部片子⋯⋯我雖然參與寫作過程，不過是顧問，拿了些劇本費，不具名。」見台北《聯合報》副刊，1995年9月10日。

10 林以亮（宋淇）：《文學與電影中間的補白》，台北：《聯合文學》第3卷第6期（1987年4月），頁223。

11 周芬伶：《艷異——張愛玲與中國文學·電影劇本》，頁371。

12 此言出於羅卡、顧豪君、廖婉雯採訪鞍華的文稿，廖婉雯整理，1997年11月：收錄於第廿二屆香港國際電影節刊物：《超前與跨越：胡金銓與張愛玲》，頁161。

13 定場鏡頭（establishing shot），又稱建立鏡頭，是在影片一開始或一場戲的開始用來明確交代地點的鏡頭，通常是一個視野寬闊的遠景。

14　陳燕燕在電影《不了情》中始終穿著黑大衣的原因，張愛玲曾解釋：「陳燕燕退隱多年，面貌仍舊美麗年輕，加上她特有的一種甜味，不過胖了，片中只好盡可能的老穿著一件寬博的黑大衣。許多戲都在她那間陋室裡，天冷沒火爐，在家裡也穿著大衣，也理由充足。⋯⋯也許因為拍片辛勞，她在她下一部片子裡就已經苗條了，氣死人！」見《惘然記・多少恨（前言）》，頁96。

15　張愛玲在〈多少恨（前言）〉（30年後所加）中曾表示：「一九四七年我初次編電影劇本，片名『不了情』，⋯⋯寥寥幾年後，這張片子倒已經湮沒了，我覺得可惜，所以根據這劇本寫了篇小說〈多少恨〉。」（《惘然記・多少恨（前言）》，頁96）。據張愛玲的記憶可知，小說〈多少恨〉作為電影劇本《不了情》數年之後，原因是影片已湮沒⋯不過，此影片目前依然可見，並無湮沒，而〈多少恨〉其實在電影上映一個月後即已面世，刊於1947年上海《大家》月刊5、6月號。也許張愛玲還是要重複那句口頭禪「我又忘啦！」

16　曾偉禎：〈如藕絲般相連——張愛玲小說與改編電影的距離〉，台北：《聯合文學》第11卷第12期（1995年10月號），頁35。

17　張小虹：《大開色戒——從李安到張愛玲》，台北：《中國時報》人間副刊，2007年9月28-29日。

18　張愛玲在《論卡通畫之前途》中說：「如果電影是文學的小妹妹，那麼卡通便是二十世紀女神新賜予文藝的另一個玉雪可愛的小妹妹了。」見來鳳儀編：《張愛玲散文全編》（浙江：浙江文藝出版社，1992年7月），頁501。

19　殷允芃：〈訪張愛玲女士〉，收錄於蔡鳳儀編：《華麗與蒼涼——張愛玲紀念文集》（台北：皇冠文學出版，1996年3月），頁165-166。

第三章

特寫鏡頭：
細節的力量

特寫鏡頭：
細節的力量

普多夫金在《電影技巧與電影表演》中說：

「電影雖然沒有劇場所擁有的一般性的、明顯的舞台輪廓，可是銀幕上所呈現的卻是更深邃的、隱藏著的細節，電影的表現形式所依賴的即是這種細節的力量。」[1] 本章即從電影攝影景別中「特寫鏡頭」（close-up shot）的角度，來分析張愛玲小說中這獨特的「細節的力量」。

特寫鏡頭，是使張愛玲小說具有濃重電影感的重要因素，透過以「視覺框框」審視人物的臉部、肢體、物體等細節，我們發現了深藏在這世界中的「另一次元的現實」[2] 與濃厚的女性凝視意味，雖然這樣「變形」的現實經過度放大，違背了客觀世界大小比例的日常樣態，但卻飽含內涵；直指真實；雖然人與物沒有發言，但實際上鏡頭內部卻澎湃著千言萬語，這種訴諸讀者視覺的創造性想像的

手段，營造了銀幕的凝視感。

以下分別論析重點：一、說明特寫鏡頭強大的揭示功能；二、張愛玲筆下的特寫鏡頭，與一般文學作品中的細寫不同，它是靈活出入幻覺與現實、表象與靈魂、剎那與永恆二元的「門檻」，能讓讀者進入「另一次元的現實」；三、強烈的女性凝視意味，呈現了人物觀點與作者意識。

一 ── 揭示功能

鏡頭的景別，指被攝對象在景框內與所包括背景空間的大小，被攝對象所佔面積越大，景別越大，按照路易斯・吉奈堤在《認識電影》中的分法，景別由小到大可分為六類：大遠景鏡頭（extreme long shot）、遠景鏡頭（long shot）、全景鏡頭（full shot）、中景鏡頭（medium shot）、特寫鏡頭、大特寫鏡頭（extreme close-up shot）。[3] 選擇景別，屬於視距空間上的問題，受制於「攝距」與「焦距」，[4] 改變景別即改變觀察距離，如一個這樣的特寫鏡頭：七巧挪動頭下的荷葉邊小洋枕，湊上一邊臉去揉擦了一下，另一面的眼淚就懶得去拭，由它掛在腮上，漸漸

自己乾了（《金鎖記》）；與一個這樣的遠景鏡頭：葛薇龍站在半山大宅走廊上，向花園方向遠眺，呈現一片荒山與海洋（《第一爐香》）——兩者不但發送的內容訊息不同，而且呈現故事訊息的方式也不同；就算是處理一樣的素材，以遠景與特寫分別呈現，所得到的效果也絕不一致，因為景別的選擇將會嚴重影響到讀者對被攝對象的態度，這些複雜的變化，形成一種主體性話語機制，明示攝影機背後存在著一名操縱者，以其美學思維細心變化著攝距與焦距的大小，而不斷和讀者進行編碼與解碼、敘述與理解的雙向交流。

特寫鏡頭是電影語言的基本要素，劃清了舞台戲劇與電影的交纏關係，具有突出細節、隔離時空、改變敘事節奏、轉折情節、引導觀眾集中注意力、表現人物潛在感情進而使讀者認同角色等等功能，運用時，維繫於導演的創作意識。

早在十九世紀末，英國導演兼發明家喬治・亞伯特・史密斯（George Albert Smith,1864-1959）就已經知道運用特寫鏡頭表意，在《祖母的放大鏡》（Grandma's Reading Class,1900）中，特寫鏡頭與近景鏡頭交錯出現在同一場面；後來美國導演大衛・格里菲斯（David Wark Griffith,1875-1948）首先運用特寫鏡頭揭開人物的靈魂，其他知名導演如俄國的普多夫金、愛森斯坦（Sergei Mikhailovich

Eisenstein, 1898-1948）等也都能以靈活的手法，讓特寫與其他景別或長短強弱的搭配，以達到特別接近或孤立的戲劇與心理效果。

當我們越靠近觀看，物體就越清晰，同時視野含括的範圍就越狹小，也就越加失去物體的全貌；若觀看時能統合物體的整體外貌，再加上更進一步捕捉到的細節，那麼對這物體的認識就會比遠觀更為深刻。德國電影理論家齊格弗里德·克拉考爾在《電影的本性——物質現實的復原》中論述電影的這種功能時提到：電影具有重大的揭示功能，能放大正常條件下看不見的東西，任何一個大特寫都會揭示出物質構造的某些新的、前所未知的方面，彷彿急於想表明，這些現實中微小的元素正是構成生命多種爆發性力量的發源地。此外，那些轉瞬即逝的、慌目驚心的，或是人們因習慣或偏見而經常視若無睹的東西，以及從精神失常人物眼中看出去的現實狀態，都是電影足以徹底暴露的對象。5 這種將現實中「微小的元素」直指為「生命多種爆發性力量的發源地」的優勢，在小說中普遍運用，便能徹底發揮「揭示」的功能。

張愛玲在特寫鏡頭中首要表現的對象是人，將鏡頭貼近人物臉龐，捕捉表情的細小變動；甚至再抓取眼睛、嘴唇、頭髮等大特寫，洩露更多隱蔽的情感；她

也將鏡頭推移到肢體，擷取重要的象徵動作；其次的對象是物，她不會放過讓物體佔滿視框的機會，燭光、鏡子、玻璃杯、風涼針、蜘蛛絲、地上爬行的茶汁等，無一不是重要的表意符號。其實，描物特寫的目的，也還是為了折射人物。

人是小說的藝術根源，要把繁複矛盾、千瘡百孔的人徹底揭示出來，以一種過分靠近的觀察，以一種不平常的端視，正足以「扭曲」的呈露人物「真實」的面貌，而「真實」正是張愛玲苦心追求的寫作目標，她說：「我只求自己能夠寫得真實些。」（《流言‧自己的文章》，頁21）

以主觀意識誇張放大人物與物體的客觀比例，無疑具有一種強調意味，讀者因此不再於閱讀時只在生活表層上滑行，不再感覺遲鈍、眼力短近、觀察膚淺；而是藉由細節，主動去尋找事件背後各個問題的內核。貝拉‧巴拉茲在《電影美學》中說：「最重大的事件，只不過是各個微小因素的運動的最後結合。一連串的特寫可以使我們看到一個整體變成各個個體的那一剎那間。特寫鏡頭不僅擴大了而且加深了我們對生活的觀察。」[6] 特寫所具有的此項美學功能，不但可以使讀者穿透生活表象，直達事件背後問題的重點，擴大與深化我們對生活的觀察，更重要的，它還能突出讓讀者印象深刻的「那一剎那」，那一關鍵的瞬間——

當閱讀過程結束，讀者腦海中勢必還獨立浮現強烈而碩大的「那一剎那」，若以此為基點，向敘述線回溯組織，就一定能看出越來越多東西，進而更能掌握前後影像發展、捕捉整體時空、和人物產生深層交流，以及了解此一特寫鏡頭何以有其必然。因此，特寫鏡頭作為一種具有巨大容量的敘述分子，就必須和蒙太奇體系、其他景別、情節或整體結構相互連繫，才能發揮特殊意義與高度的概括力，也才能展現新的藝術構成。

以下在分析張愛玲筆下的特寫鏡頭時，將連結上下敘述線，以避免單個特寫鏡頭的片面。它們之所以不在這一剎那而在那一剎那出現，無疑是受到某種潛在美學思維的誘導，以聚積足夠的力量，去呼喚讀者進入一個嶄新的世界，並引發預知結果的感覺，因此它們是敘述線中的時空關鍵點，是一件事情即將發生轉折之處，信息含量最大，含有豐富的懸念與情節。特寫鏡頭正作為張愛玲小說靈活出入表象與靈魂、現實與幻覺、剎那與永恆二元的「門檻」，看似出之，實又入之，出入虛實之間，逼真的描摹出複雜的人生原貌。

二 ― 另一次元的現實

一如上引克拉考爾所說的「生命多種爆發性力量」，張愛玲的特寫鏡頭意義多元而深厚，不但敘述著此時間（剎那）中的此空間（表象、現實），更能疊合人物靈魂，走進其記憶、夢境、潛意識、幻覺世界，而將剎那遠推至永恆，以詮釋普遍的人性與生存狀態；這種飽含生命意義的力量，輕易的讓讀者進入「另一次元的現實」，它們是現實的特殊形式：靈魂的次元、幻覺的次元、永恆的次元，展現了豐富的時空層次。

（一）由表象到靈魂

為了要穿透物質世界的外表，呈現人物內心，電影特寫鏡頭必須以一種戲劇性的角度，引導讀者深入物質生活世界，將深藏在這世界裡的內在活動挖掘出來。由表象照見內心世界的實景，是張愛玲小說刻畫人物的一貫策略，這些臉部、肢體、物體的獨立鏡頭，除了原原本本揭露人物複雜的內心活動外，如此貼近的距離，也是攝影機對人物的同情，同時也引發讀者傾注相同的關懷。

張愛玲筆下的臉部特寫，能在日常生活視為稀鬆平常的面部表象中，點撥造

就，讓靈魂破紙而出，通過讀者的聯想而達到絕佳的視覺效果。在小說中屢屢使用這樣的景別，便如同在偌大的銀幕上放上一張張巨大的臉龐，它強調的是剝離背後時空，產生嶄新的世界，即使畫面停止無聲，仍能湧生龐沛的意涵。貝拉·巴拉茲在《電影美學》中表示：「無聲片裡的脫離周圍環境而孤立存在的面部表情彷彿已經進入一個陌生而新奇的心靈的世界。這是一個新的世界——『微相學』的世界。如果沒有特寫，我們就不可能用肉眼或是在日常生活裡看到這個世界。」[7] 巴拉茲所謂的「微相學」（Microphysiogonomy），意指根據細微的面部表情變化，了解人物內心活動的細微變化。為了展現「陌生而新奇的心靈的世界」，張愛玲如同提了一台攝影機，近距擷取一張張小說人物的容顏，在紙上開展「不可能用肉眼或是在日常生活裡看到」的內心活動領域——靈魂的次元。

這樣的鏡頭表現，將喚醒讀者視而不見的粗心，破壞讀者觀看世界的慣性，啟動讀者理解影像意義的思考機制，彷彿在與身體其他部分割離之後，這張臉透過靈動而有意味的掌鏡，擁有了生命，承載了複雜的存在意義。

〈封鎖〉中的吳翠遠與呂宗楨，同時向車外探頭張望，兩人的面龐異常接近，就在這尷尬的瞬間，透過呂宗楨之眼，讀者看見了這樣的特寫鏡頭：

在宗楨的眼中，她的臉像一朵淡淡幾筆的白描牡丹花，額角上兩三根吹亂的短髮便是風中的花蕊。（《傾城之戀‧封鎖》，頁233）

張愛玲形容此刻說：「在極短的距離內，任何人的臉部和尋常不同，像銀幕上特寫鏡頭一般的緊張。」（頁233）景框無情，近距框住吳翠遠的臉，以白描牡丹逼視其失去血肉的生存狀態，具有性暗示的花蕊任風搖擺，無依無恃，終身似乎可以許給任何一個萍水相逢的男人。〈連環套〉中的霓喜，一位平民女性，為了求得生活的依靠，陷入不斷尋找男人的循環，卻總是被男性與家庭壓抑或抛棄。年輕霓喜的亮相登場，便是從一個臉部的視覺框框開始的：

霓喜的臉色是光麗的杏子黃。一雙沉甸甸的大黑眼睛，輾碎了太陽光，黑裡面揉了金。鼻子與嘴唇都嫌過於厚重，臉框似圓非圓，然而她哪裡容你看清楚這一切。她的美是流動的美，便是規規矩矩坐著，頸項也要動三動，真是俯仰百變，難畫難描。（《張看‧連環套》，頁18）

這是霓喜的靈魂縮影，描摹未來的生命圖案。她和印度商人雅赫雅同居十二年，生育一對兒女，始終得不到正式妻子的名分，而意識到自身處境的搖擺不定，急於獲得婚姻保障，於是一度以滾水倒在雅赫雅的腿上洩恨，遭到毒打；嫁入寶

家，她用花瓶砸向臥病在床的寶莪芳，導致寶莪芳斷氣身亡，之後更握拳捶屍，腕上的鑰匙刺入屍體，血流如注，在寶家大大鬧了一場；她懂得運用他人與自身的情欲，在寶莪芳的葬禮上捕捉男人注意她豐滿身體的眼神，「倉皇中她就抓住了這一點，固執地抓住了」，並且想像自己渾身重孝，「紅噴噴的臉上可戴不了孝」（頁64）；她幾乎見一個勾一個，「沒有格式」，「頸項也要動三動」，不斷挑戰禁忌、追求身分，將一生周旋在雅赫雅、寶莪芳、崔玉銘、湯姆生、發利斯、米耳等男人之中，「俯仰百變，難描難畫」，最後卻還是打不破強大的父權體制，自甘為湯姆生的情婦。如果特寫鏡頭是個牢獄，那麼被突出的霓喜的美麗，便是一座流動的牢獄，如影隨形。張愛玲在〈連環套〉中寫出了一名淒涼的女性，面對身分與情欲的焦慮，以及自己在經濟上的匱乏與無能，努力以身體天賦尋找重新定位的可能；然而，霓喜恐怕不知道，即使合法取得了妻子身分，卻終究無法擺脫女性長久以來的從屬地位。和霓喜的整體形象對照來看，其挑釁、深藏、複雜、搖擺、水性、攻擊、反抗、一點點的屈從、一點點的歇斯底里，及其欲望的湧動與變遷周折的命運，似乎全在這段視象化的文字中。在開展電影式的視覺語言之餘，張愛玲依然留有文學式的奇想，「輾碎了太陽光」、「流動

第三章　特寫鏡頭：細節的力量。

的美」等語，即是為了刺激讀者的創造性想像，共感人物靈魂而寫，具象與抽象文字的參差，原是張腔的文字魔魅。

肢體動作的特寫，演示人物靈魂，也是穿透可視表象的利器。〈金鎖記〉中，姜長安與童世舫交往，有機會論及婚嫁，母親曹七巧卻故意揭露長安吸鴉片的惡習，摧毀女兒結婚的希望，這時出現了一個長安走向黑暗的腳部特寫鏡頭：

長安悄悄的走下樓來，玄色花繡鞋與白絲襪停留在日色昏黃的樓梯上。停了一會，又上去了，一級一級，走進沒有光的所在。（《傾城之戀‧金鎖記》，頁184）

清純如學生的長安，穿著黑鞋白襪，準備加入童世舫與母親的第一次會晤，但樓梯下到一半，明白童世舫已知道她吸鴉片的祕密，結婚幻想徹底毀滅，於是停了停，旋身上樓，走向黑暗，完成了〈金鎖記〉極重要的象徵性動作。這動作一次是七巧，一次是長安，變態的七巧宰殺了長安的幸福，意味母親的不幸將重複在女兒身上，「上」樓的動態設計，除了暗合姜季澤的方式，呼應其離開以求自全的慣性之外，更是以「上進」的抉擇諷刺環境，上進之後所得的黑暗，原比自甘墮落的無光，更加叫人灰心絕望。在這個鏡頭中，影調黯淡，動作遲

滯，長安的身體被割裂，讀者看不見她的面部表情與心理變化，只接收到鞋襪、樓梯、日色三個簡單的視覺符號，卻能依隨腳步動作的帶領，「走進沒有光的所在」，體會到長安那顆飽經折磨的心靈與希望之後的絕望。此一特寫，在文本中獨立成段，突出於大段塊敘述中，凝縮了人物的悲劇。

以物體的特寫鏡頭揭示人物的靈魂狀態，展現的則是一種「人物同形」的審美效果。〈金鎖記〉的月亮特寫，從赤金的臉盆、模糊的狀月、猙獰的臉譜到黑漆天上的白太陽，一直都跟著曹七巧性格的變化而變化；〈傾城之戀〉中，白流蘇在寶絡與范柳原相親的場面上搶人光采，面對家人的同聲斥責，她異常鎮靜，蹲在地下點蚊香，自覺終於「給了她們一點顏色看看」，此時鏡頭給了一支小火柴棒：

擦亮了洋火，眼看著它燒過去，火紅的小小三角旗，在它自己的風中搖擺著，移，移到她手指邊，她嘆的一聲吹滅了它，只剩下一截紅艷的小旗桿，旗桿也枯萎了。垂下灰白蜷曲的鬼影子。她把燒焦的火柴丟在煙盤子裡。

（《傾城之戀・傾城之戀》，頁199-200）

之所以異常鎮靜，因為流蘇已經有了定見──「一個女人，再好些」，得不著異性

第三章
特寫鏡頭：細節的力量

的愛，也就得不著同性的尊重」（頁200），雖然知道寶絡恨她，但她從此卻獲得了一種奇異的自尊，這自尊讓她有足夠的信心向大家舉旗宣戰，看誰終有本事可以贏得范柳原，「火紅的小小三角旗」可視為流蘇心中重新燃起的灼人欲望，她將以「在它自己的風中搖擺著」的姿勢，去散發誘人的光芒；然而火光終究短暫，火柴棒的燦爛生命正如一名女人，渺小，微不足道，青春光熱瞬間消失，如果枯萎與死滅是擺脫不了的宿命，那麼不趁現在抓住一個男人依靠，更待何時？

「她嘆的一聲吹滅了它」，顯示流蘇已成功點燃了蚊香，將火的能量轉化成煙的形式，火柴的過渡功能已達成，火光熄滅了固然可惜，但煙卻又另以方式生存了下去，流蘇深知往後要獲得范柳原的經濟保障就必須犧牲一些，這是一種交換。

想通之後，於是她一方面「把燒焦的火柴丟在煙盤子裡」，似已準備有所捨棄；一方面卻又把臉依偎在旗袍上，「蚊香的綠煙一蓬一蓬浮上來，直薰到腦子裡去。」憐惜起自己的生命價值。法國電影理論家馬賽爾‧馬爾丹在《電影語言》中認為：「如果以特寫鏡頭表現某一物件，從而有力地使人物當時的思想感情具體化。」[8] 一支火柴棒的特寫鏡頭，照見了白流蘇心靈的幽微處，雖然只是她的眼睛裡，眼淚閃著光」（頁200），憐惜起自己的生命價值。法國電影理論

那在一般情況下，它時常是在表現人物的視點，

另一次元
的現實

｜066｜

個看似不起眼的細節，但卻「有力地使人物當時的思想感情具體化」，其中蘊含的是對於人物生命的關注。

要進入人物的所思所感，電影不能像舞台演出，讓人物自言自語的在一角獨白，而其他同台人物裝作沒聽見；電影靠的是對白、旁白、配樂或是具有濃厚意味的表象細節表現。這些小說中的特寫鏡頭，不論是複雜多義的臉部表情、肢體動作，還是不會說話的物體，雖然毫無聲響，但實際上卻都發揮了強大的言說功能，讓讀者看見了平常無法看見的心靈世界。

（二）由現實到幻覺

張愛玲筆下的特寫鏡頭，常是重疊了現實與幻覺的載體，引領讀者進入又似現實又似夢境的幻景，此幻景非指卡通、靈異、科幻世界的奇想，而是指在以現實為基礎的敘事當中，突然插入一段不符合時空邏輯的文字，由實入虛，雖然是虛幻的，卻又歷歷眼前，目的在於指向真實。

現實與幻覺重疊，本是電影作為人類藝術最新形式的一項特質。電影不過是一束投射在銀幕上的光線，然而這束光線卻變化萬千，挾帶既能表現現實又能跳脫現實的魅力，搬演著令人開懷大笑或涕淚漣漣的人生情節，顛倒眾生；它以攝

影機創造了夢境化的現在，讀者竟心甘情願被一塊二度平面欺騙，以金錢與時間換取一場夢境，其原由就在於觀眾在觀影過程中產生影像幻覺與實際現實毫無二致的感受。

張愛玲的特寫文字，正是具有這種重疊幻覺與現實的電影效果。法國電影理論家安德烈・巴贊在《電影是什麼？》中論述造型藝術的演進時指出：人類有一種用逼真的摹擬品替代外部世界的心理願望。[9] 其中「逼真的摹擬品」，即是藝術家藝術形式，舉凡雕塑、繪畫、攝影、文學皆然；然而「逼真」卻不能作為藝術家的創作標竿，藝術必須與現實保持距離才能稱之為藝術，一味的「再現」只是現實的複製品，不能稱之為藝術。張愛玲特寫鏡頭下的幻景，正是「表現」現實的重要形式，產生於攝影機對現實的複製，又在讀者的心理認同中生成，由於讀者所處位置與攝影機相同，便依隨攝影機的帶領，認同了所置身的虛幻現在，也同時重新體認了外部世界。本來，人存在於時空的各種現實之中，而各種現實是幻覺的土壤，當人受到現實的擠壓而無以負荷，就容易出現幻覺以超越現實，因此，呈現幻覺的確是另一種表現現實世界的方法。

〈紅玫瑰與白玫瑰〉中的佟振保，表裡不一，雖然得洋學位，事業有成，至

孝至悌，有妻有女，但超我（super-ego）與原我（id）嚴重拉扯所造成的精神

分裂，常常使他陷入幻覺。早在留學期間，為了做「自己的主人」，他曾在法國

嫖妓，企圖以金錢與男性宰制力量強化自信，無奈卻換來了畢生最羞恥的經驗，

三十分鐘完事之後，讀者看見了一個臉部特寫：

　　這一剎那之間他在鏡子裡看見她。她有很多的蓬鬆的黃頭髮，頭髮緊緊繃在

衣裳裡面，單露出一張瘦長的臉，眼睛是藍的罷，但那點藍都藍到眼下的青

暈裡去了，眼珠子本身變了透明的玻璃球。那是個森冷的，男人的臉，古代

的兵士的臉。振保的神經上受了很大的震動。（《傾城之戀・紅玫瑰與白

玫瑰》，頁55）

　　這個法國妓女的臉部出現在鏡中的特寫鏡頭，對我們理解佟振保起著關鍵的影

響。鏡子常常作為電影切換真實與虛幻的樞紐，本來，世界在鏡外運行，鏡中的

一切不過是真實世界的虛像反映，然而浮生若夢，真實世界原本包藏虛幻本質，

當人在虛偽的世界中迷失，鏡子作為一對照物，反而能時時照見真相。這張鏡中

女臉，居然變成「森冷的，男人的臉，古代的兵士的臉」，唯一合理的解釋，乃

導因於振保浮出潛意識，因而此鏡頭可理解為一「觀點鏡頭」10，以振保主觀的

眼中世界代替客觀的攝影機，猶如小說從客觀觀點跳入主觀觀點，讀者與振保的視界貼合。它極細緻，細緻到眼珠，甚至瞳孔裡的青暈，顯示振保與妓女距離極近，讀者也正驚視著這張臉，它在讀者的想像性銀幕上，奇異龐大，十足壓迫。

若鏡中世界直指真實，那麼對照鏡外的現實世界，佟振保竟遭陽剛威儀打敗，由征服者變位為被征服者，由消費者變位為被消費者，由控制者變位為被控制者，屢弱卑微，力不從心，難怪這次的性經驗是「最羞恥的經驗」、「不對到恐怖的程度」，也難怪「從那天起振保就下了決心要創造一個『對』的世界，隨身帶著」（頁55）。不再重蹈覆轍。此特寫鏡頭重疊了幻覺與現實、主觀與客觀，營造了豐富的視覺層次，強迫讀者去重新逼視真實。

〈創世紀〉裡，有一段結合視覺與聽覺的超現實文字，特寫對象是「藤椅的影子」，介於第三人稱敘述者觀點與匡瀅珠主觀觀點之間，可理解為瀅珠恍惚中出現的幻覺。瀅珠聽從格林白格太太的意見，打電話給毛耀球，表示不願意再見面，電話裡卻沒有任何聲音，她抬頭看見小房間中，「太陽光射進來，陽光裡飛著淡藍的灰塵，如同塵夢，便在當時，已是恍惚得很」（《張看·創世紀》，頁99），於是眼中的一切都像隔著一層霧，她想起和耀球相處，每一時分都像

在別離；想起小時候聽「陽關三疊」的古琴唱片，再三重複，滿是牽腸掛肚；她

看見眼前籐椅的影子，反映在肥皂箱上：

藥房裡的一把籐椅子，拖過一邊，倚著肥皂箱，籐椅的扶手，太陽把它的影子照到木箱上，彎彎的籐條的影子，像三個穹門，重重疊疊望進去，倒像是過關。旁邊另有些枝枝直豎的影子，像柵欄，雖然看不見楊柳，在那淡淡的日光裡，也可以想像，邊城的風景，有兩棵枯了半邊的大柳樹，再過去連這點青蒼也沒有了。走兩步又回來，一步一回頭，世上能有幾個親人呢？（《張看‧創世紀》，頁99）

這個鏡頭帶有強烈的「表現」意圖，「表現」有時比「寫實」更能刻畫真實。瀠珠十分執著於自己虛構的幻覺世界，身處失去恩情的家庭，讓她心頭一再迴繞著「世上能有幾個親人呢」的疑問，顯示她對了斷情感的猶疑不決；電話反常，連軌聲都不見了，記憶中的古琴聲才有餘地悠然飄出；飛塵瀰漫，有如夢境，恍惚中出現的幻景才能合理登場；「她把電話放回原處，隔了一會，再拿起來」，幻覺已消失無蹤，徒留話筒上凝結的氣息與汗水，回到現實。這個特寫鏡頭縫合了現實與幻覺、聽覺與視覺，時空中不存在的邊城景致於是一躍而出。

第三章　特寫鏡頭：細節的力量

張愛玲筆下的特寫鏡頭，從容遊走於現實與幻覺之間，增添了小說的電影感，使讀者獲得了特殊的美感經驗。

（三）由剎那到永恆

電影是將造型置於時間之流的時空綜合藝術，不但記錄了變動的空間位置，也同時表示進展中的時間，其空間和時間相互依存。電影的空間，是時間化的空間，必須依據固定的時間流程展示；而電影的時間，則是空間化的時間，必須將時間物質化為可聞可見的空間運動。在影像運動中，特寫鏡頭是加速或延緩時空節奏的重要環節，而時空變異則是建構藝術時空的重要內容。張愛玲小說中的特寫鏡頭能調整敘述節奏與延伸時空，或表現為此時此刻鏡頭內部物體與肢體的運動，或搭配遠景鏡頭，或處理成「時間的特寫」，減緩鏡頭內部時間的流動，均能讓讀者感到時空無盡的推移，在心理上產生時間延長的審美感染，進而思索文本的意涵。

由具體的此在剎那，向抽象的永恆時空推延，是張愛玲小說蒼涼意味的來源，也是其特寫鏡頭的原味。夏志清在《中國現代小說史》中指出：「契訶夫以後的短篇小說作家，大多認為悲劇只是一剎那之間的事；悲劇人物暫時跳出自我

的空殼子，看看自己不論是成功還是失敗，都是空虛的。這種蒼涼的意味，也就是張愛玲小說的特色。」11 現實世界本讓人感到憂慮，強迫人類進行不自由的選擇，選擇功利，放棄憧憬，選擇現實，放棄神魂，就在身不由己的選擇下，人類固然生生不息，但對作為一個主體的人而言，卻是一種自我喪失，特寫鏡頭若能抓緊這種個體生命的剎那虛無感，便能使人物「暫時跳出自我的空殼子」，去投射普遍而長久的蒼涼存在。

〈金鎖記〉中，七巧因多疑猜忌而丟擲團扇，打翻酸梅湯，濺了姜季澤一身，並口出惡言，使季澤憤而離去，在描述七巧對季澤離去的反應之前，鏡頭故意忽略人物，而驀然移向翻倒的酸梅湯：

酸梅湯沿著桌子一滴一滴朝下滴，像遲遲的夜漏——一滴，一滴……一更，兩更……一年，一百年。真長，這寂寂的一剎那。（《傾城之戀‧金鎖記》，頁163）

七巧的情欲一向壓抑，本可趁季澤來訪的機會「裝糊塗」，接受建議，賣去田產，和季澤「相知相愛」；但功利的她又為了確保生存，不得不懷疑季澤的來意，於是由焦慮轉而暴怒，最後身不由己的動粗，雖然明知完全是自己的錯，卻寧願以

毀滅情欲來交換一生的經濟安全，翻落的酸梅湯，「這寂寂的一剎那」，「一年，一百年」，是七巧的選擇。余斌在《張愛玲傳》提到：「這慢慢的一滴一滴彷彿在替七巧計算另一種時間──心理時間。通過這個主觀特寫鏡頭，七巧突發情緒過後內心的恍惚，難言的空虛不著一詞的顯示出來。」12 酸梅湯沿桌滴落的現象極為平常，而一旦以特寫鏡頭呈現，加入了七巧「心理時間」所造成的時間變異，似乎便具有了生命，默默而有分量的在訴說著什麼。酸梅湯濃郁、陳年、止渴、色深、酸甜交雜的本質，以及最後翻潑灑潑的結果，即是七巧此刻生命化的投射，這個訴諸讀者視覺聯想的鏡頭，營造歲月無情的荒涼感，緊密貼合人物的心境，獲得極大的審美效應，它超越本事時空，達至藝術時空，營造了詩意，體現了人物與物質存在的永久持續性。

〈連環套〉的霓喜為了生存，必須「下死勁去抓住」（《流言‧自己的文章》，頁23）男性的愛與物質生活的保障，豈料兩者不但無法兼顧，甚至每每落得人財兩空，相同的情節便這樣反覆「連環」的「套」下去。不過，當她聽說發利斯託印度老婦人來說媒，欣喜萬分，深知自己「還是美麗的，男人靠不住，錢也靠不住，還是自己可靠」，此時，霓喜的身體將女人追求安穩的永生性推向

恆常：

她伸直了兩條胳膊，無限制地伸下去，兩條肉黃色的滿溢的河，湯湯流進未來的年月裡。（《張看‧連環套》，頁78）

這個超現實的時空變異，彰顯了霓喜的意義，儘管女性再怎樣受到宗法父權的摧殘，儘管「賽姆生太太」名不副實，不知還有多少青春可以無限制的使用，然而，女性終究能意識到自己的主體性，一如《大神勃朗》劇的「地母娘娘」，具有「自身的永生的目的」[13]，「普遍的，基本的，代表四季循環，土地，生老病死，飲食繁殖」（《流言‧談女人》，頁87）。林幸謙在《張愛玲論述——女性主體與去勢模擬書寫》中詮釋此段說：「女人的身體，在河水長流的象徵意境中和歲月、與大自然結為一體。這筆法無疑將女性主體性和身體都提昇了。」[14] 霓喜的生命，一方面由女性（母親）一剎那的存在樣態，被提昇為具有主體性與身體的永恆性；一方面卻又在聽懂印度老婦人的來意後，再度由女性（女兒）一剎那的存在樣態被降回其亞文化身分，昭示「第二性」的定命——原來發利斯要娶的是

女兒瑟梨塔：

霓喜舉起頭來，正看見隔壁房裡，瑟梨塔坐在籐椅上乘涼，想是打了個哈

欠，伸懶腰，房門半掩著，只看見白漆門邊憑空現出一隻蒼黑的小手，骨節是較深的黑色——彷彿是蒼白的未來裡伸出一隻小手，在她心上摸了一摸。

霓喜知道她是老了。（《張看‧連環套》，頁78-79）

門邊上偶然出現的小手，靜默無語，言說著女兒重複母親命運的悲涼，以及霓喜永遠走不出圈圈的憂慮，小手竟從蒼白的未來向現實伸出，時間彷彿凝結在這奇特的一點上，這又是特寫鏡頭點鐵成金的時空變形魔術。兩則對列特寫，都由剎那預見未來，一寫霓喜的身體，一寫霓喜的視界，將她放在既是屬又是主體的雙重身分上，放在既是人生過程中無所謂的一剎那卻又足以洞見生命恆常的關鍵點上，以呈現人物的深邃與立體。此外如婁太太由「心與手在那片光上停留了一下」（《傾城之戀‧鴻鸞禧》，頁48），回想起小時候看人迎親一路「華美的搖擺」，反諷往昔以至未來的婚姻價值，這種描繪一瞬間的念頭而鋪排成段的「時間的特寫」，為數眾多，都是以剎那訴諸永恆的筆法。

特寫鏡頭前後緊鄰遠景鏡頭，也是由剎那展現永恆的一種方式。單個特寫鏡頭的含義，更多是來自跟上下鏡頭的對列。張愛玲筆下，特寫鏡頭經常與遠景鏡頭相連，這樣影像化的形態，有別於一般文字細節，它以高速一遠一近的碰撞，

刺激讀者去思考不同景別的潛藏對話，不但形成強烈的電影感，靈活收放時空，

更具有強大的表意與統攝功能，呈現對人生的特殊詮釋。

〈創世紀〉的匡瀅珠拒絕了毛耀球看電影的邀請，此時特寫鏡頭對準了瀅珠

應對異性時的侷促不安，那呆滯失焦的眼神，正是其空洞生命的外化：

他站在她跟前，就像他這個人是透明的，她筆直地看通了他，一望無際，幾

千里地沒有人煙——她眼睛裡有這樣的一種荒漠的神氣。（《張看‧創世

紀》，頁88）

此段描寫瀅珠，捨棄了工筆描摹，改由中近景（他站在她跟前）推向遠景（看通

了他，一望無際，幾千里地沒有人煙），再拉回眼部特寫鏡頭（眼裡的神氣），

簡直就是電影攝影中的「推拉鏡頭」或「伸縮鏡頭」15，一氣呵成的交織人物與

景物，從而使讀者感受到瀅珠作為一在父權體制下成長的女兒典型，失去主體的

能動性，只能坐等命運的轉機卻又在轉機出現時陷於壓抑與焦慮的泥淖，裏足不

前。此鏡頭在遠近交接的空間中恣意穿行，以眼神反應的一瞬，抓出了人物的性

格，也抓出了一片人生恆常的景致——那一片幾千里地沒有人煙的孤獨荒漠。

〈第二爐香〉裡，羅傑安白登起初是個具有父親權威的角色，但在其妻愫細

第三章　特寫鏡頭：細節的力量

拒絕於結婚初夜交出處女膜之後，不僅原欲受挫，更被冠上心理變態的罪名，「覺得自己是動物園裡的一頭獸」，此結局一反常態，將女性自毀的命運轉移到男性身上。自殺之前，羅傑遭哆玲姐騷擾，心中不斷迴響著「靡麗笙的丈夫被他們迫死了」這句話，剎那間神思突然歧出於現實時空：

不知道為什麼，他突然感到一陣洋溢的和平，起先他彷彿是點著燈在一間燥熱的小屋子裡，睡不熱，顛顛倒倒做著怪夢，蚊子螞蟲繞著燈泡子團團急轉，像金的綠的雲。後來他關上了燈，黑暗，從小屋裡暗起，一直暗到宇宙的盡頭，太古的洪荒——人的幻想，神的影子也沒有留過蹤跡的地方，浩浩蕩蕩的和平與寂滅。屋裡和屋外打成了一片，宇宙的黑暗進到他屋子裡來了。他哆嗦了一下，身子冷了半截。（《第一爐香・第二爐香》，頁123）

空間上，先以直觀的視覺畫面如燈、燥熱的小屋子、團團急轉的蚊蟲、金色綠色的雲等等形象造型傳達羅傑內心的焦躁、絕滅、陰暗，然後由熄滅的燈（羅傑內心的象徵）開始，將黑暗擴散至小屋，擴散至宇宙，遠推到太古洪荒，再由「浩浩蕩蕩」無限之處反向拉回，讓「黑暗進到他屋子裡來」，最終還原到羅傑身上，「哆嗦了一下」——這一連串如特寫而遠景而特寫的攝影機推拉運動，其實

只是羅傑心靈感受的一剎那，張愛玲以整段一百七十多字類似「時間的特寫」

（temporal close-up）與「空間的特寫」（spacial close-up）延長此一剎那，並無

限擴大了此一空間，使讀者在心理上產生時空延續感，而認定羅傑往後勢必將延

續這種喪失尊嚴的絕望，逐步走向女性歷史記憶中永恆的黑暗國度。

從特寫轉向遠景，多半具有人物對環境無能為力的意味；從遠景轉向特寫，

則能表達人物心理緊張的突然變化。遠景與特寫鏡頭的並置，彷彿在拉遠與貼

近、時間的改短或延續、空間的闊展與壓縮的變化中喃喃對話，這樣的安排正如

一名導演掌控著觀看世界的鏡頭景別權。

電影是空間中展現的時間藝術，又是時間中延續的空間藝術，這些特寫鏡頭

展開了剎那與永恆之間的微妙辯證，使過去、現在、未來三者合一，帶給讀者時

空變異的特殊感受：一剎那可以延續至一年十年甚至永恆，永恆也似乎凝縮在窄

小的剎那中，兩者本可互相注釋，互相融通。原本矛盾對立的，似都統一為人生

蒼涼的見證。

張愛玲筆下的特寫鏡頭，以表象、現實、剎那等具象材料，表現了靈魂、幻

覺、永恆等抽象層面，讓讀者確實走進了「另一次元的現實」，而每每站在敘述

線的「門檻」上，領會其中豐富的意涵。

三 —— 女性凝視

強烈的「女性凝視」（female gaze）意味，是張愛玲特寫鏡頭的另一項特質，包含了景框內外兩個層面：一、景框內，女性人物發出眾多意涵深重的凝視，或對自己的身體，或對所處的世界，表面看似茫然無措，但內裡卻是出於心靈深處的自審活動，覺察其從屬的存在處境；二、景框外，張愛玲以女性作者的身分觀看男性與女性人物，企圖鬆動強勢的父權權威，一再揭示男性人物的軟弱無能與女性的從屬處境，同時逼視女性家長內化宗法父權體制的空洞無主；其著重「不相干的事」[16]的特寫鏡頭策略，更是背離陽性文學典律的一種選擇。以下以「人物凝視」與「攝影機凝視」兩點分別討論。

（一）人物凝視

凝視，關乎意識的詮釋。有別於男性凝視（male gaze），女性凝視是由女性主體發出的一種關注，向內凝視著自己的身體，向外凝視著對待她的世界。男性

一向理所當然的站在觀者位置，享有支配女性的權力，不斷物化、性慾化女性的身體，讓女性成為被觀者，於是在兩性之間形成「觀者」與「被觀者」壁壘分明的態勢，這種不自然的對立，原是男性「超越性的」（transcendental）自我受到強化的緣故。

陳鼓應編的《存在主義》提到：德國哲學家黑格爾（George Wilhelm Friedrich Hegel,1770-1831）的《精神現象學》認為，人的意識統轄著兩種存在形式，其一為有超越性的或「在看的」自我（observing ego），是一名觀看者，具有主體性；另一為固定的（fixed）或「被看的」自我（observed ego），如同一個被物化的人，是個被觀看的客體；存在主義大師沙特（Jean-Paul Sartre,1905-1980）則將此觀者與被觀者的雙重自我稱之為「自覺存在」（Being-for-itself）與「自體存在」（Being-in-itself），自覺存在為人所獨有，是行使感知行動的主體性存在，有自由與不斷超越的特質；自體存在則為萬物所共有，是經由五官感知的物質性存在，自足安定，永遠不能自我超越。[17]男性為了保有屹立不搖的主體地位，於是以強大的父權機制壓抑女性「在看的」自覺存在，使女性永遠無法自我超越，只能作為一名被物化的人、被觀看的客體，主客體的位置

便截然劃分，女性是為「他者」。美國電影理論家勞拉‧穆爾維在〈視覺快感

與敘事性電影〉一文中即認為：「女人的形象，作為供男人看（主動的）的素材

（被動的），把這一論證進一步帶入表象的結構，增添了父系秩序的意識型態所

要求的層次，這種意識型態正是在它所最喜愛的電影形式——幻覺的敘事影片中

得到最佳的實現。」18 電影的窺視與男性的窺視同出一源，女性身體一向被男性

當作淫窺的焦點，在男性觀看與女性被看的樣態中，確實展現了主客體對立的權

力關係。張愛玲小說裡的女性，一方面的確是一個個這樣的「他者」形象；然而

在另一方面，大量出現的女性凝視，卻不再讓女性只作為被觀看的對象，而是提

醒讀者，她們同時是觀者，具有被觀者與觀者的雙重身分，一如林幸謙在《張愛

玲論述：女性主體與去勢模擬書寫》所提出的女性的矛盾身分特質：既是同謀

者，又是顛覆者；既是從屬，又是自主。19 她們在強大父權機制中受困的同時，

卻也已經初步逾越了傳統的被觀身分，而成為觀看主體。張愛玲特寫鏡頭所要強

化的，正是女性這種本有的「自覺存在」。身體是社會的內化，社會建構身體的

習性，因此女性經由「內視鏡」（speculum）來凝視自己身體的特寫鏡頭，在在

透顯著豐富的自審意涵。

白流蘇雖然離了婚，卻對自己「還不怎麼老」的青春頗有信心，撲在穿衣鏡上，逐一端詳身軀、腰、乳房、臉、上頷、眉心、眼睛，隨著胡琴的咿啞，模仿戲台女伶的手勢與眼神，這一刻，她自覺到忠孝節義的遙遠與不切實際，唯有徐太太說的「找個人是真的」才是至理，於是她發出「陰陰的，不懷好意的一笑」

（《傾城之戀‧傾城之戀》，頁195），似對未來已有醒覺；孟煙鸝「像是裝在玻璃試驗管裡」的蒼白生命，原以為透過婚姻可以「頂掉管子上的蓋」，「從現在跳到未來」，但成為佟振保的妻子後，依舊走不出女性內在性的桎梏，每天在浴室中便秘幾個鐘頭，「名正言順的不做事，不說話，不思想」，只是凝視自己雪白的肚子：

她低頭看著自己雪白的肚子，白皚皚的一片，時而鼓起來些，時而癟進去，肚臍的式樣也改變，有時候是甜淨無表情的希臘石像的眼睛，有時候是突出的怒目，有時候是邪教神佛的眼睛，眼裡有一種險惡的微笑，然而很可愛，眼角彎彎地，撇出魚尾紋。（《傾城之戀‧紅玫瑰與白玫瑰》，頁91）

這段文字可理解為煙鸝觀看自己的觀點鏡頭，凝聚著一股女性自審的力量，透過這樣的自審，煙鸝終由此走向不同的生命路線。浴室是洗滌髒污的地方，煙鸝每

第三章　特寫鏡頭：細節的力量

天把自己關在侷促的浴室中，所要清洗或排解的，其實不在身體，而在心理，只有在浴室這種封閉的私密空間，煙鸝才能「定了心，生了根」，卸下「被觀者」的身分，而讓作為「觀者」的自覺存在漸漸被喚起。肚子作為女性生殖之源，沒有為她帶來福分與美好，反而招致卑微與無法超越的宿命，究竟這「白皚皚的一片」，是可愛的甜淨的天賦的祝福，還是險惡的怒張的邪靈的化身？女性的身體，似乎銘刻著什麼樣的答案，讓煙鸝如此這般日日凝視。這個特寫鏡頭如同巴拉茲在《電影美學》中所言的「多音」[20] 表情。所謂「多音」，意指在同一張臉上出現相互矛盾的表情，各種各樣的思想與情感通過表情的變化而綜合成一個和諧的整體，恰如其分的表達出人物複雜的心靈。此處，讀者即是透過鼓與痛、生殖與不生殖、恬淨與險惡、希臘石像與邪教神佛的犯沖，在沉默凝視中，同感煙鸝心中的複雜與苦悶。「險惡的微笑」，顯然點破了煙鸝的生命困頓，其觀者身分在浴室中甦醒，為自己找了一條決絕的出路——紅杏出牆，自此，煙鸝與裁縫的私通事件登場，「雪白的肚子」的特寫鏡頭正被安置在私通事件之前，它充滿著女性的自審意識，承擔了表現人物潛在情感與轉折情節的功能。煙鸝是具有觀者能力的，終不是振保意識型態上的「聖潔的妻」與「衣服上沾的一粒飯黏子」

（頁52），女性身體原是反撲父權體制壓抑的根據地，鏡頭裡傳達的，正是女性透過凝視身體而得以覺察自己的存在處境。

由女性的觀點鏡頭看出去的世界，積存著女性特殊的能量與意識，往往不同於男性建構的客觀世界。當姜季澤離去，曹七巧不選擇原地目送，而是執意上樓，透過玻璃窗遠望其背影，這一高一低、一內一外的對比，將敘述線衝到了高點。七巧的猜忌與失態，毀滅了最後一個實踐情欲的機會，雖然明白季澤不懷好意、存心詐財，但七巧卻深知這一切完全是自己的錯；此刻，她似也拿不定主意了，究竟應該戳穿季澤的騙局，讓季澤永遠離去；還是應該甘心忍受男人的欺騙與奸壞，但至少可以在表面上找到一個情感的依靠？七巧心中不斷思索著存在的真假，在此關鍵點上，出現了一個極為重要的凝視：

玻璃窗的上角隱隱約約反映出弄堂裡一個巡警的縮小的影子，晃著膀子踱過去。一輛黃包車靜靜在巡警身上輾過。小孩把袍子掖在褲腰裡，一路踢著球，奔出玻璃的邊緣。綠色的郵差騎著自行車，複印在巡警身上，一溜煙掠過。都是些鬼，多年前的鬼，多年後的沒投胎的鬼……什麼是真的？什麼是假的？（《傾城之戀‧金鎖記》，頁164）

第三章
特寫鏡頭：細節的力量

這段文字在小說中自成一段，是七巧流淚凝視玻璃窗的一個獨立特寫，上承姜季澤的拂袖離去，七巧的自我情欲告終；下開以權力控制兒女與媳婦，展開下一代的悲劇。七巧從一名受壓者變為一名施壓者，積聚了從被觀者到觀者的轉變能量。巡警、小孩、郵差、黃包車、球……這些現實中確實的存在，由七巧的心窗看來，都成了鬼魅般虛幻不實之物，人是假的，季澤是假的，情感是假的，世界是假的，而自己的存在在該是真的還是假的？這裡利用玻璃反映現實的特性，投影了七巧被強烈金錢欲望所扭曲的內心，否定了自己的情欲與身體，這種荒涼的不存在感，外化為其錮守在家窗之內的「筋骨與牙根都酸楚」（頁164）的痛苦。

張愛玲筆下的特寫鏡頭，一再揭示這種閨閣女性主動凝視下的變形世界，它通常承載著悲劇人物痛苦的顛峰，其一是為了激起觀眾對人物的認同；其二則藉由視覺框框象徵牢獄，以凸出桎梏、受限的視覺意象。馬賽爾・馬爾丹在《電影語言》中表示：「特寫鏡頭適合於表現一種思想意識的全面顯露，一種巨大的緊張心情，一種紊亂的思想。」[21] 凝視彰顯意識，特寫鏡頭尤其如此，它若表現的是人物觀點，則會使人物當時的思想情感具體化，因此，女性生存在父權體制下的精神痛苦與「緊張心情」、「紊亂思想」，也就這樣被揭示了出來。

（二）攝影機凝視

如上所述，以特寫鏡頭放大女性人物若有所思的注視，此種人物的主觀觀點，能清楚刻畫其身體情欲與呈現從屬困境；而在攝影機後面，作者的關懷同時也形成了另一種「凝視」——它恢復了女性的觀者地位。

「應該」陽剛而全能的男性，在其特寫鏡頭下，大多失去「丈夫氣」，被貶壓為虛偽、纖弱、無能、殘疾等「去勢者」——虛偽如佟振保，「西裝上一身的皺紋，肘彎、腿彎，皺得像笑紋」（《傾城之戀‧紅玫瑰與白玫瑰》，頁73）；纖弱如聶傳慶，「側著身子坐著，頭抵在玻璃窗上，蒙古型的鵝蛋臉，淡眉毛、吊稍眼，襯著後面粉霞緞一般的花光，很有幾分女性美」（《第一爐香‧茉莉香片》，頁6）；無能如「酒精缸裡泡著的孩屍」的鄭先生，「圓臉，眉目開展，嘴角向上兜兜著，穿上短褲子就變了吃嬰兒藥片的小男孩」（《第一爐香‧花凋》，頁203）；殘疾如姚二爺，「前雞胸後駝背，張著嘴，像有氣喘病，要不然也還五官端正，蒼白的長長的臉，不過人縮成一團，一張臉顯得太大。眼睛倒也看不大出，眯凄著一雙弔稍眼，時而眨巴眨巴向上瞄著，可以瞥見兩眼空空，有點像洋人奇異的淺色眼睛」（《怨女》，頁26）；其他像《創世紀》的匡家父子、

〈留情〉的米晶堯、〈桂花蒸 阿小悲秋〉的阿小的男人、〈年輕的時候〉的潘汝、〈多少恨〉的虞老先生⋯⋯，幾乎無一倖免。會這樣貶壓男性，將之一一處理成失去尊嚴的人物，與張愛玲對父親的仇視極有關，她在自傳散文〈私語〉中提到：

「我把世界強行分作兩半，光明與黑暗，善與惡，神與魔。屬於我父親這一邊的必定是不好的。」（《流言‧私語》，頁 162）父親的荒唐與不長進，似成為日後張愛玲筆下男性人物的形象基礎，他們不僅象徵黑暗、罪惡、魔鬼，更上升到父權體制的統治高度，以法律與秩序控制著女性。因此，當張愛玲手中握有攝影機／筆，便將特寫鏡頭對準男性，以女性凝視還擊長久以往的男性凝視，揭發父權的醜陋。張子靜在《我的姊姊張愛玲》中回憶：「當年父親拳腳交加，把她打得倒地不起。如今她以小小的文字還擊，置父親於難堪之境。」22 貶抑父親，貶抑鏡頭下的男性人物，原是其遭宗法父權貶抑的願望補償。

另一種貶壓父權權威的方式，潛藏於觀看女性人物的鏡頭之中，眾多女性身體與裝扮的特寫，呈露其在強大父權體制下所形成的主體空洞，這是一種迂迴的控訴；甚至，女性家長最後還內化父權，統治壓迫家庭裡的其他女性，成為父親的複本，其在主體與從屬、統治與被統治身分之間的複雜與悲涼，於是更為深

刻。特寫鏡頭正足以揭示這種複雜與悲涼，因而能照見〈第一爐香〉梁太太、〈創

世紀〉匡老太太等女性家長的形象本質：

一個嬌小個子的西裝少婦跨出車來，一身黑，黑草帽沿上垂下綠色的面網，面網上扣著一個指甲大小的綠寶石蜘蛛，在日光中閃閃爍爍，正爬在她腮幫子上，一亮一暗，亮的時候像一顆欲墜未墜的淚珠，暗的時候便像一粒青痣。那面網足有兩三碼長，像圍巾似的兜在肩上，飄飄拂拂。（《第一爐香·第一爐香》，頁36）

她那扇子偏了一偏，扇子裡篩入幾絲金黃色的陽光，拂過她的嘴邊，就像一隻老虎貓的鬚，振振欲飛。（同上，頁42）

她的美不過是從前的華麗的時代的反映，崢亮的紅木家具裡照出來的一個臉龐，有一種祕密的，紫黝黝的艷光。紅木家具一旦搬開了，臉還是這個臉，方圓的額角，鼻子長長的，筆直下墜，烏濃的長眉毛，半月形的呆呆的大眼睛，雙眼皮，文細的紅嘴，下巴縮著點──還是這個臉，可是裡面彷彿一無所有了。（《張看·創世紀》，頁122）

上引文一、二是梁太太的臉部特寫鏡頭，面網與扇子都在於能遮蓋臉部表象（扇

第三章

特寫鏡頭：細節的力量

子原本「磕在臉上」，後用來擋臉）而成就另一表象，此另一表象在陽光（陽性象徵）的助陣中，表現為蜘蛛與老虎的宰制性格，一步步誘使葛薇龍走進死穴；這名女性家長，正是強大父權體制的替身，掩蔽真實身分而掌握統治權力，「一手挽住了時代的巨輪」，「關起門來做小型慈禧太后」（頁44）。引文三是匡老太太的臉部特寫鏡頭，這名原喚作「紫微」（帝王星，擁有至高無上的威權）的女子，挾帶豐厚的嫁妝嫁入匡家，在紅木家具的映照下，享有美麗與尊崇；來自於其父的嫁妝，讓她成為匡家的主宰者，支撐著匡家的家勢、開銷，維護自己的主體，然而，一旦搬開華貴的紅木家具，抽掉父親的助力，女性的空洞無實就立即彰顯，雖然在一定程度上，紫微「祕密的，紫黝黝的艷光」的神化形象顛覆了男尊女卑的宗法象徵秩序，但在此特寫鏡頭下凝視的，還是父權體制的起始點，女性家長終究脫離不了反串男性主體的成分。

此外，張愛玲的小說站在女性的位置上觀看女性，強調女性身邊容易遭人忽略的東西，即所謂現實生活中的「不相干的事」，拋棄歷史、道德、教化、民族、革命、飛揚等宏偉「大敘述」（Grand narrative）的見界，從事瑣碎政治，致力支解現實生活，這樣的女性凝視，背離了男性文學典律。電影中的特寫鏡頭，

正足以擔當支解現實生活的重責大任。日常的許多東西平凡而習見，我們因此以為熟記在心而視若無睹；事實上，經過攝影機的刻意經營，放大平日未加注意的物象，是可以透過重新拼裝上下鏡頭而連結其間本來無法看見的關係的，從而使這些現實中的「當然元素」富有表情，讓讀者在閱讀時感到陌生而新鮮，這是特寫鏡頭的審美目的。克拉考爾在《電影的本性──物質現實的復原》論述電影可消弭「頭腦裡的盲點」時提到：「電影使我們千百次的體驗到類似的感覺。它讓我們對習見的事物感到陌生，從而徹底暴露它們。」23 張愛玲筆下的特寫鏡頭，正是發揮了電影這種讓視象「陌生」的功能，構築一道道閱讀障礙，以作為女性凝視的利器，要讀者真正注視受到忽略的女性世界。

女性情欲，長久以來被忽略在社會整體「正當」價值範圍內，特寫鏡頭在〈金鎖記〉裡刻意正視的，正是女性情欲在宗法父權統治下與金錢欲的痛苦拉扯。曹七巧嫁入姜家，是兄長的經濟策略，七巧只是一個服侍軟骨症者的商品，情欲無法實踐之餘，她將手貼上小叔姜季澤的大腿，期待一個健康男性肉體的相對回應，這是情欲在壓抑已久之後的一次鄭重宣洩，如此痛苦的詢問，驚心的越軌，在可以大加鋪張描述的時候，鏡頭卻相當節制的移向一個看似無關的女性頭飾：

第三章
特寫鏡頭：細節的力量

她順著椅子溜下去，蹲在地上，臉枕著袖子，聽不見她哭，只看見髮髻上插的風涼針，針頭上的一粒鑽石的光，閃閃掣動著。髮髻的心子裡紮著一小截粉紅絲線，反映在金剛鑽微紅的光焰裡。她的背影一挫一挫，俯伏了下去。

（《傾城之戀‧金鎖記》，頁150）

「聽不見她哭」，抽掉應有的哭聲，亂倫場景靜默無聲，只讓動作、靜物、光影、色彩表演，充分發揮了特寫與上下鏡頭之間強大的視覺語言功能。「順著椅子溜下去，蹲在地上，臉枕著袖子」與「背影一挫一挫，俯伏了下去」的上下動作鏡頭，本應連貫一氣，其間卻硬生生插入一個頭飾的特寫鏡頭，節外生枝，切割流暢的敘事，這樣的處理方式，使得平日看似了無意義的髮髻與風涼針，充滿了不尋常的意味——原來，普通的頭飾在於權充七巧的心象，在於讓讀者對習見事物產生陌生的審美感受，進而去思考鑽石閃光與粉紅絲線的不普通的意義，於是連繫鑽石與絲線、光與色、實體與虛影、硬與軟、外與內、值錢與不值錢和小說主題金錢欲與情欲的對立關係，我們發現，七巧在情欲與金錢中掙扎的一生，就凝縮在這個小小的頭飾裡，透過特寫鏡頭的凝視，讀者因而能同感女性身處閨閣而遭到物化的心靈困境。

所以，與裁縫師私通的孟煙鸝，繡花鞋「微帶八字式，一隻前些，一隻後些」

像有一個不敢現形的鬼怯怯向他走來，央求著」（《傾城之戀‧紅玫瑰與白玫瑰》，頁97）；上不了場面的婁太太，「伸手去拿洋火，正午的太陽照在玻璃桌面上，玻璃底下壓著的玫瑰紅平金鞋面亮得耀眼。婁太太的心與手在那片光上停留了一下」（《傾城之戀‧鴻鸞禧》，頁48）；低頭撥火的小艾，「頭髮上夾著一隻假琺瑯的薄片別針，是一隻翠藍色的小鳳凰」（《餘韻‧小艾》，頁136）；如惡魔般將妹妹推入絕境的曼璐，「穿著一件蘋果綠軟緞長旗袍，倒有八成新」，但腰際上卻忽然現出「一個黑隱隱的手印」（《半生緣》，頁19）

——這些不厭其煩的物質而感官的細節，儘管零零落落，流竄在各個段落間，不成系統，不符合男性文學典律所強調的統合連貫、單一方向，但卻建構了逼近「真實」的歷史性敘述。張愛玲在散文〈更衣記〉中述及服飾史時，提到中國的服裝

「聚集了無數小小的有趣之點，這樣不停地另生枝節，放恣，不講理，在不相干的事物上浪費了精力，正是中國有閒階級一貫的態度。惟有世上最清閒的國家裡最閒的人，方才能夠領略到這些細節的妙處」（《流言‧更衣記》，頁70），

之於創作小說，張愛玲顯然很能體會「無數小小的有趣之點」的「妙處」，然而，

第三章

特寫鏡。

頭：細

節的力

量

在那硝煙滾滾的大時代，眾作家都在鋪衍英雄主義、民族主義的篇章時，聚焦於女性周邊的造型款式、愛怨嗔痴、無關緊要的動作等與大時代的紀念碑「不相干的事」，無疑是顛覆了父權體制所極力維護的中心價值，正如周蕾在《婦女與中國現代性——東西方之間閱讀記》中所說：「把細節戲劇化，如電影鏡頭般放大，其實就是一種破壞；所破壞的是人性論的中心性（centrality of humanity），這種人性論是中國現代性的修辭中經常被天真地採用的一種理想和道德原則。」[24]

透過特寫鏡頭，我們看見張愛玲小說獨特的女性話語與情感特徵，由人物觀點發出的「人物凝視」，揭露女性悲劇性的內圍處境，為許多隱藏在喧嘩世界中的沉默瘖啞發聲，這是鏡頭同情人物的方式，也是營造讀者認同的管道；而「攝影機凝視」，則以女性在攝影機後俯看眾生萬物的奇特框框，破壞強勢的父權運作機制所訂定的秩序，翻新所謂「正當」的見界，恢復女性本有的觀者地位。

俄國導演普多夫金在《電影技巧與電影表演》中認為，特殊的細節通常是表現涇渭分明的事件的先決條件，電影的真正魅力即奠立在鋪排這些細節上，攝影機必須使出渾身解數，無孔不入的滲透每一個影像的核心，直到生命的最深層。[25]

普多夫金認同了電影呈現細節的重要，將特寫鏡頭提高到電影的本質，其

所謂「影像的核心」，意指攝影機必須穿越表象，肩負起揭示「生命的最深層」
的任務。的確，特寫鏡頭往往能傳達一般話語所傳達不了的深層訊息，在張愛玲
筆下，那些從現實生活中支解下來的切片，不但參與了發言與表演，並且與周圍
其他未看見的部分形成一個整體，連繫了上下鏡頭的敘述線，進而共同營造了小
說強烈的電影特質，那種特別強調視覺上的銀幕凝視感，那種獨具一格的女性審
視意味──「全是硬生生地給摻揉在一起，造成一種奇幻的境界」（《第一爐香·
第一爐香》，頁33）。

在這個如電影世界般的「奇幻的境界」裡，讀者彷彿進入另一次元的空間，
穿透了表象，潛游人物的靈魂深處；逃離了現實，躍進幻覺的疆場；抵達了時光
流域，欣賞剎那與永恆的交疊；同時，也深入了女性的內心世界，去凝視一個個
破碎的生命圖案；從霓喜的面容到煙鸝的肚臍眼到長安的黑鞋白襪走進沒有光的
所在，從七巧閃閃發光的風涼針到打翻的酸梅湯到流蘇手中飄搖的火紅三角旗，
這些傑出的特寫鏡頭，無不兢兢業業的作為滲入文本核心的閘口，發揮瑣碎細節
的強大揭示力量，凸顯現實背後汩汩流動的蒼涼底蘊與無處不在的惘惘威脅，因
而讓讀者得以探觸「生命的最深層」──那不斷從人生荒原上襲來的「寒冷的悲

哀」[26]。特寫鏡頭確實成為張愛玲小說引渡電影藝術以強化表現力的重要技巧，具有豐富的涵義與審美效應。

1 〔俄〕普多夫金（V.I.Pudovkin,1893-1953）著，劉森堯譯：《電影技巧與電影表演》（Film Technique.and Film Acting）（台北：書林出版，1980年2月），頁73。

2 借用〔德〕齊格弗里德・克拉考爾（Sigfrid Kracauer）之語。見克拉考爾著，邵牧君譯：《電影的本性——物質現實的復原》（Nature of Film——The Redemption of Physical Reality,1961）（北京：中國電影出版社，1981年10月），頁61。

3 「大遠景」多半從四分之一哩的遠距以高角度拍攝，作為定場鏡頭或定場鏡頭（establishing shot）；「遠景」介於大遠景與全景之間，最近可與全景相當，由於其視界廣闊，因此通常具有讓觀眾瞭場景中不同元素之間相對比例的功能，傳達人物與環境的關係，進而揭示有關主題的訊息；「全景」可容納人物全部身體，頭部接近景框頂部，腳則接近景框底部；「中景」常被稱為中鏡頭，囊括人物膝或腰以上的身體，具有從遠景過渡到特寫鏡頭的功能，較之遠景，孤立被攝對象的意味更濃，「特寫」將重點放在很小的客體上，如人物的臉部，可以突出事物的細節，引導觀眾集中注意力，進而對角色產生認同，並加強電影節奏；「大特寫」是特寫鏡頭的變奏，構圖極緊，更進一步將重點放在嘴部或眼部，有效產生戲劇撞擊力。主要參閱〔美〕路易斯・吉奈堤（Louis Gianetti）著，焦雄屏等譯：《認識電影》（Understanding Movies）（台北：遠流出版，1998年2月2版），頁22-24。

4 攝距是攝影機與被攝對象之間的距離；焦距是從無限遠處來的平行光束通過鏡頭，在底片或磨砂玻璃平

面上結成最清晰的焦點時，從底片或玻璃平面到鏡頭中心的長度。攝距不變、焦距越短，景別越小，背景的空間範圍越大；焦距不變，攝距越短，景別越大，背景的空間範圍越小。

5 齊格弗里德‧克拉考爾：《電影的本性——物質現實的復原》，頁57-74。

6 〔匈〕貝拉‧巴拉茲（Béla Balázs,1884-1949）著‧何力譯：《電影美學》（Theory of The Film,1952）（北京：中國電影出版社‧1979年2月），頁40。

7 貝拉‧巴拉茲：《電影美學》，頁50。

8 〔法〕馬賽爾‧馬爾丹（Marcel Martin）著‧何振淦譯：《電影語言》（Le Langage Cinématographique,1977）（北京：中國電影出版社‧1980年11月），頁21。

9 〔法〕安德烈‧巴贊（André Bazin,1918-1958）著‧崔君衍譯：《電影是什麼？》（Qu'est-ce que le cinéma?）（台北：遠流出版‧1995年10月），頁15。

10 觀點鏡頭（point-of-view shot）指攝影機採取某一觀者的地位，展示由其眼中所看到的東西。運用得宜，可注入觀者的情感，也能平滑的連接鏡頭，產生氣氛。
推拉鏡頭（dolly shot）是將攝影機向某個場景推進或拉出所攝得的鏡頭；伸縮鏡頭（zoom shot），則是不移動攝影機，只改變焦距所攝得的鏡頭。

11 夏志清著，劉紹銘編譯：《中國現代小說史》（台北：傳記文學出版社‧1991年11月再版），頁405。

12 余斌：《張愛玲傳》（台中：晨星出版社‧1997年3月），頁166。

13 此言引自〔美〕尤金‧奧涅爾（Eugene O'neill,1888-1953）《大神勃朗》（The Great God Brown）一劇，見張愛玲：《流言‧談女人》，頁88。
張愛玲曾說：「清堅決絕的宇宙觀，不論是政治上的還是哲學上的，總未免使人嫌煩。人生的所謂『生趣』全在那些不相干的事。」見《流言‧燼餘錄》，頁42。

14 林幸謙：《張愛玲論述——女性主體與去勢模擬書寫》（台北：洪葉文化‧2000年1月），頁237。

15 張愛玲：〈沙特（二）〉，見《存在主義》（增訂本）》（台北：臺灣商務印書館‧1992年11月增訂二版），頁225。

16 陳鼓應編，劉崎：〈沙特（二）〉，見《存在主義》（增訂本）》（台北：臺灣商務印書館‧1992年11月增訂二版），頁225。

17 張愛玲：《流言‧燼餘錄》，頁42。

18 〔美〕勞拉‧穆爾維（Laura Mulvey）著，周傳基譯：《視覺快感與敘事性電影》（Visual Pleasure and Narrative Cinema）：見張紅軍編：《電影與新方法》（北京：中國廣播電視出版社‧1992年2月）頁219。

19 林幸謙：《張愛玲論述：女性主體與去勢模擬書寫》，頁227。

20 貝拉‧巴拉茲：《電影美學》，頁49。

21 馬賽爾‧馬爾丹：《電影語言》，頁21。

22 張子靜：《我的姊姊張愛玲》（台北：時報文化出版企業公司，1996年1月），頁148。

23 齊格弗里德‧克拉考爾：《電影的本性——物質現實的復原‧一般特徵：物質現實的再現》，頁69。

24 周蕾：《婦女與中國現代性——東西方之間閱讀記》（台北：麥田出版，1995年11月），頁218。

25 普多夫金：《電影技巧與電影表演》，頁72。

26 張愛玲在飯桌上曾因心疼弟弟遭父親掌嘴而流淚，後母見機挑釁，笑著說：「咦，你哭什麼？又不是說你！你瞧，他沒哭，你倒哭了！」張愛玲丟下碗筷，衝到浴室看著鏡子中掣動的臉與滔滔眼淚「像電影裡的特寫」，咬著牙說：「我要報仇。有一天我要報仇。」忽見弟弟已在陽台踢球，忘了此事，於是她沒有再哭，「只感到一陣寒冷的悲哀」。此為其人生荒寒主題與特寫鏡頭的重要連繫。見《流言‧童言無忌》，頁16。

第四章

色彩：
蔥綠桃紅中的白色鬼影

色彩：蔥綠桃紅中的白色鬼影

色彩是電影重要的造型要素，本章閱讀張愛玲小說中的色彩，不一一探析每一種色彩的象徵意義，而是著眼於電影讓色彩演出的法則——或電影的剪輯中，某色調片段被安插於異色調影片中，成為敘述線的焦點（如黑白影片裡插入的彩色片段），如《綠野仙蹤》（The Wizard of Oz,1939）；或電影的場面調度中，某色在異色場景裡運動，成為畫面焦點（如純白房間裡行走的紅衣女子），如《廚師、大盜、他的太太和她的情人》（The Cook, The Thief, His Wife and Her Lover,1989）。本章閱讀角度著重於張愛玲小說色彩與無色彩的風格化法則——即蔥綠桃紅的人事物表象裡，隨時破綻如鬼魅般的白色影塊。

在張愛玲設色斑斕的文字影像中，「無色彩」的白色，來自於成長經驗的恐懼記憶，其後轉化為

理性解釋世界意義的重要形式，建構了兩個書寫空間：一為陰間，二為陰性；前者顯示其世界觀，否定家園、婚姻、愛情、時代進步，人的存在彷若鬼魅，世界為一「荒涼鬼域」；後者出於其對女性處境一貫的關注，以「失血女體」凸顯女性在父權體制下產生的原罪意識與內在性特質。

一 白色‧記憶‧構型

色彩是一種光，是生命之源，是最容易記憶的美感形式，與人類的心靈相通，因此色彩必然作為文學家的一種品質。在文字敘述中擇用色彩，不但能表情達意，喚起閱讀者的審美愉悅，更能反映文學家的美學風格、個性與主體意識。黑格爾在《美學》中就曾說過：「顏色感應該是藝術家所特有的一種品質，是他們所特有的掌握色調和就色調構思的一種能力，所以也是再現的想像力和創造力的一個基本因素。」[1] 當文學家欲以文字構建精神世界，呈現想像力與創造力，必須透過符號形式，作為傳達訊息的中介，而其中具有多功能的色彩語言，常常便成為文學家表述自我以創造藝術的武器。

然而就電影而言，色彩卻並非絕對必要。像《鄉村牧師日記》（Diary of a Country Priest, 1951）、《驚魂記》（Psycho, 1960）、《蠻牛》（Raging Bull, 1980）、《缺席的男人》（The Man Who Wasn't There, 2001）等純粹心理片、暴力片，導演就一定有充足的理由，讓顏色幾近缺席；更何況黑白片時期，電影即作為一種藝術門類，色彩後來在一九三、四〇年代參與其中，原只是為了技術上還原影像的「真實」感，盡量與人眼中的現實世界相當。其實這種「真實」，蘊含著一項美學危機，即隨時能使畫面變成一張張漂亮的「明信片」，而喪失影像深度。人類對光線明暗變化的感受較顏色變化強烈，以彩色拍攝，的確會對光線造成干擾，使得影像平面化，無法凸出明暗變化的意指性質，甚至會因過於裝飾而弄巧成拙，正如法國學者傑拉・貝同在《電影美學》中所言：「色彩的重要性如果超過了它在自然視界中的地位，就會給影片加上一層『裝飾性』，很容易流於矯飾和做作。」2

但是，當色彩不只是黑白的化妝，而能作為一種電影藝術的語言；不只要求「形似」，進而講究「神似」；不只是被動的複製，而能帶著強烈能動性的主觀傾向，直接反映心理、推演情節、烘托氣氛與渲染情緒，透過選擇佈景、道具、

服裝的顏色以及運用感光材料和光線，實現表意功能，創造深度幻覺，那麼色彩無疑將大大強化審美效應，而構成一個最大眾化的藝術元素，一個可以大加揮灑的敘說空間，觀眾也更能從中獲得感官與精神上的滿足。為了讓色彩作為一種風格化的電影語言，避免「明信片式」的簡單再現，導演就不需要非得呈現現實世界原來的色彩不可，因為藝術形式本不等於事物存在的形式，藝術形式應該超越再現層次，言說更多意義，此即蘇珊‧郎格在《情感與形式》中所說藝術品的「他性」（Otherness）──「每一件真正的藝術作品都有脫離塵寰的傾向」[3]，這是藝術的本質。義大利導演安東尼奧尼（Michelangelo Antonioni）也曾說：「我們得干預彩色電影，去除它慣常的真實性，代以當時的真實性。」[4]所謂「當時的真實性」，就是指藝術的真實，所有藝術品都應與現實拉出距離，以作為一種藝術變形。正是如此，色彩在彩色電影中就扮演了極重要的角色，與光線、構圖、運動構成電影造型的四大要素，是導演表現影像思維的符碼，寄植其主體意識，體現其理解世界的方式。

張愛玲喜愛設色，少作〈天才夢〉中已見端倪：「對於色彩，音符，字眼，我極為敏感。當我彈奏鋼琴時，我想像那八個音符有不同的個性，穿戴了鮮豔

第四章

色彩：
蔥綠桃
紅中的
白色鬼
影

的衣帽攜手舞蹈。我學寫文章，愛用色彩濃厚，音韻鏗鏘的字眼，如『珠灰』，『婉妙』，『splendour』，『melancholy』，因此常犯了堆砌的毛病。」（〈張看‧天才夢〉，頁241）其後，〈自己的文章〉裡，為了替小說〈連環套〉辯護，也以色彩比喻，提出「蔥綠配桃紅」的創作主張「蔥綠配桃紅」今日已成為張愛玲的經典名言，雖然指的是運用參差對照的方法呈露人性的真實，不過她在文字的視覺空間上，更是不遺餘力的搬弄「蔥綠配桃紅」式的色彩符號，實踐精緻的搭配，以挑逗讀者的感官與想像，不論是暖色系的「粉荷色」小雞蛋臉、「金魚黃」的一線天長衣、當季巴黎流行的「桑子紅」脣膏，抑或是寒色系的「雪青閃藍」如意小腳褲子、「烏金橘綠」的睡衣、「孔雀藍」「湖綠」花格子地毯，其細心調製的各種顏色在在於字裡行間揮灑開來，其中的象徵意涵已有眾多論文討論。在被炫目的色彩迷惑之餘，一切蔥綠桃紅等「混合色」的呈現，只是吸引人的手段，並非目的；易遭忽視的「無色彩」的「白色」，才是張愛玲要表現的人生「底子」。她曾說：「我喜歡素樸，可是我只能從描寫現代人的機智與裝飾中去襯出人生的素樸的底子。因此我的文章容易被人看做過於華靡。」（《流言‧自己的文章》，頁21）若華靡裝飾對應於蔥綠桃紅，那麼素樸則對應於白色。

白色除了具有純潔、神聖、童貞、光明的世俗象徵，通常也給人冰冷、不妥協、

醫院、失敗、死亡的聯想，以張愛玲文本整體壓抑而死寂的氣味看來，白色具有

相當濃重的主題意義，在一片姹紫嫣紅中，這個「變形」的載體形成了一個新的

視覺核心，承載著獨特的世界觀。

白色之所以能擔此重任，因為它是張愛玲心理光譜中一個舉足輕重的「記憶

色」5。首先，可以觀察張愛玲描寫童年時期的恐懼經驗，此通常能造成深重的

心理陰影。

八歲的張愛玲，母親拋家已四年，父親施打嗎啡過度「離死很近了」，兩眼

直視獨坐陽台，頭蓋濕巾，她清晰記得這幕景象，「簷前掛下了牛筋繩索那樣的

粗而白的雨」，「聽不清楚他嘴裡喃喃說些什麼，我很害怕了」(《流言‧私語》，

頁159）。父親原是兒童生活倚賴的重心，是塑造兒童先在意向結構的主要力量，

很不幸的，張愛玲得不到母愛，父親又因荒淫而冷落家庭，這家屋前掛下的這一

場白雨，沖垮了一名兒童的家園感與安全感，由她後來一再記憶與書寫成長經驗

的破敗看來，其精神創傷已然成為後來創作的一種心理定勢，所以幾乎都讓雨接

連白色的恐怖，如將「白辣辣」的雨形容為「白繡球」(《第一爐香‧第一爐香》，

第四章
色彩：
蔥綠桃
紅中的
白色鬼
影

頁63），消除繡球紅色的喜氣，滾掉葛薇龍少女的單純；又，雨的「大白嘴唇」緊緊貼著玻璃窗，將吞噬掉愛情與婚姻的價值（《傾城之戀‧紅玫瑰與白玫瑰》，頁92）。

其次，十七歲時，後母尋釁挑撥，張愛玲遭父親一頓毒打，被囚禁在空房中一秋一冬，差一點因痢疾病死，她以「白玉蘭」自比，「開著極大的花，像污穢的白手帕，又像廢紙，拋在那裡，被遺忘了，大白花一年開到頭。從來沒有那樣邋遢喪氣的花。……死了就在園子裡埋了」（《流言‧私語》，頁166），這是她在囚禁期間從窗口看出去的視景，當然，也是對客觀事物生命化的投射，親情淡漠，無愛無依，白玉蘭花不見淡雅純淨，反而與污穢、廢棄、遺忘、死亡、邋遢喪氣之間畫上等號，又再一次宣告了白色在張愛玲心中已成為一種情結，跟隨著即將死亡的不安定特質。

回溯這兩則成長經驗，「白」的色彩記憶無疑佔了極重要的地位。心理學上的「機能的順應說」認為：記憶所殘留的痕跡，因機能作用之順應，能逐漸作用於下次的經驗。[6] 若張愛玲對生命的記憶與概念，已溶解在其感性經驗中的基本結構要素──白色中，那麼這些記憶與概念勢必因機能作用的順應而作用於其後

的文本，讀者將在其中尋索出豐富的內在含量，而讓白色凸顯於蔥綠桃紅之中也便成為張愛玲藝術創作過程的一種確定的構型（formative）。文藝符號學者恩斯特·卡西勒在《人論》中曾表示：藝術確實是表現的，但是如果沒有構型就不可能表現，而這種構型過程是在某種感性媒介物中進行的。[7]林信華在《符號與社會》裡進一步闡釋，所謂構型是把藝術家要表現的意念、情感、形象通過一定的感性形式加以客觀化、具體化，使之成為可以傳達的符號，它在藝術中具有一定的目的性、統一性、連續性，是顯示世界意義的媒介，又是對世界的一種能動的再解釋，也即對世界意義的新發現。[8]以下，就將從色彩影像呈現的角度，檢視白色是否成為張愛玲記憶的感性酵素，肩負著表現藝術的職責，也是否具有理性顯示世界意義的中介功能，具有對世界的一種能動的再解釋的目的功能，統一而連續的，直指其文本「欠分明」[9]的主題。

二　荒涼鬼域

張愛玲所建構的小說世界，事實上是一座鬼域；鬼域的觀點體現了張愛玲的

世界觀。

一九四六年十一月，張愛玲出版《傳奇》增訂本[10]，封面請好友炎櫻設計，底圖借用一張晚清的時裝仕女圖，一名少婦坐在桌旁幽幽的玩骨牌（版面中心偏下方），左側奶媽抱著小男孩正看著，顯然一幅飯後的家常畫作；而欄杆外，卻有一個突兀而比例過大的現代人形（版面右上方），失去五官，鬼魂似的孜孜往裡窺視。張愛玲在序中表示，如果這畫面令人感到不安，那正是她所希望營造的氣氛。[11] 同樣的意念轉換到散文中，張愛玲說，這是「奇異的感覺」，是「尷尬的不和諧」，是回憶與現實二元對立鄭重而輕微的騷動所造成（《流言·自己的文章》，頁20）。事實上，在傳統與現代、舊與新、中與西、古老與文明中進行「認真而未有名目的鬥爭」這樣荒唐的環境中，確實有人在那裡深謀遠慮的生活著，所以她塑造了曹七巧、白流蘇、佟振保、吳翠遠、葛薇龍、鄭川嫦等等人物，他們為了證實自己的存在，身體跨進了明亮的亂世，作為一現代人，靈魂卻還停留在古老而陰暗的廊堂，變形，受制，模糊，鬼魅似的張望──這樣超現實的構圖，開門見山，十分能統攝張愛玲所體認的世界。

唐文標在《張愛玲研究》裡很明確的批評這是一個「死世界」，沉沉的穿堂，

鴉片煙榻，屋裡昏暗，屋裡人與現實失去了接觸，沒有希望，沒有下一代，沒有青春，一寸一寸向衰老的路上走，到死為止，實可作為陰氣森森的「現代鬼話」觀之；[12] 後來，王德威更延續這個觀點，其〈「女」作家的現代「鬼」話──從張愛玲到蘇偉貞〉[13] 一文，一路爬梳了張派小說家經營「鬼話」的路數；的確，鬼域是張愛玲文本裡處處搭置的潛在場景，其白色構型，便首先表現在文壇初試啼聲的〈第一爐香〉中。

〈第一爐香〉有一段描寫姑母屋舍的段落，把梁太太的白色豪宅比做古代的皇陵，呼應了「簷前掛下了牛筋繩索那樣的粗而白的雨」、園子裡的「白玉蘭花」瀕臨死亡的白色恐懼記憶：

薇龍向東走，越走，那月亮越白，越晶亮，彷彿是一頭肥胸脯的白鳳凰，棲在路的轉彎處，在樹椏杈裡做了巢。越走越覺得月亮就在前頭樹深處，走到了，月亮便沒有了。薇龍站住了歇了一會兒腳，倒有點悵然。再回頭看姑媽的家，依稀還見那黃地紅邊的窗櫺，綠玻璃窗裡映著海色。那巍巍的白房子，蓋著綠色的琉璃瓦，很有點像古代的皇陵。

薇龍自己覺得是「聊齋誌異」裡的書生，上山去探親出來以後，轉眼間那貴

家宅第已經化成一座大墳山：如果梁家那白房子變了墳，她也許並不驚奇。

（《第一爐香‧第一爐香》，頁44）

白房的遠景，意圖建立一個令人不寒而慄的鏡頭。白天，這房舍還美如「亂山中憑空擎出的一隻金漆托盤」，院落中有草坪、長青樹、玫瑰花床、杜鵑「灼灼的紅蝦子紅」、雞油黃的雕花柵欄、紅磚走廊；而牆外，則有滿山野杜鵑「灼灼的紅色」與「濃藍」的海，白色的闌干、大船、屋牆、圓柱攙雜在這些對照強烈的色彩裡，絲毫不造成任何恐怖，整體圖像僅僅給人一種「暈眩的不真實的感覺」；黃昏時分，甚至山背後還「大紅大紫」，金絲交錯，熱鬧非凡，倒像雪茄煙盒蓋上的商標畫」，這裡的濃重色彩，是要和夜晚形成視覺對比；到了夜晚，黑暗吞掉了光鮮明豔，只刻意讓白色獨大，形成視覺焦點，其逼人而來之勢，是即將吃人的警訊，其他色彩只能「依稀」可見。的確，薇龍一心要投靠姑母，為未來找到家的依靠，起初是滿懷希望的，如一隻「白鳳凰」，飛上枝頭，確確實實在樹椏權裡做了巢，然而走得越深入，「走到了，月亮便沒有了」，家園原來是個禁不起捉摸的幻影，「白房子」其實不過是陵墓，裡面住著死人，魅惑活人，把活人的生存希望一一吞噬。果然，薇龍無法抵擋物質欲望的誘惑，墮落為交際花，加

入了白房子裡「活死人」的行列，所以唐文標說〈第一爐香〉明顯是一篇鬼話，「說一個少女，如何走進『鬼屋』裡，被吸血鬼迷上了，做了新鬼。『鬼』只和『鬼』交往，因為這世界既豐富又自足的，不能和外界正常人能通有無的」[14]。「古代的皇陵」的隱喻，自此奠定了張愛玲鬼影幢幢的「搞鬼」氛圍。

葛薇龍眼中，別人家是「古代的皇陵」，進一步，張愛玲還把自己日日與共的家與「古墓」混同，說自己的家「陰暗的地方有古墓的清涼」（《流言・私語》，頁163）；這意識同時反映在〈紅玫瑰與白玫瑰〉佟振保「棺材板」式的家園裡；而《秧歌》中，當金根回家，住家和停棺材的小屋之間的界線也模糊了起來：

月亮高高地在頭上。長圓形的月亮，白而冷，像一顆新剝出來的蓮子。那黝暗的天空，沒有顏色，也沒有雲，空空洞洞四面罩下來，荒涼到極點。往前走著，面前在黑暗中現出一條彎彎曲曲淡白的小路。路邊時而有停棺材的小屋，低低地蹲伏在田野裡。家裡的人沒有錢埋葬，就造了這簡陋的小屋，暫時停放著。房子不比一個人的身體大多少，但是也和他們家裡的房子一樣，是白粉牆、烏鱗瓦。（《秧歌》，頁23）

第四章
色彩：
蔥綠桃
紅中的
白色鬼
影

這是敘述金根等一行人「回家」的段落，「沒有顏色」，如同鏡頭由上而下縱向拍攝，沉重遲緩，彷彿彩色片中的黑白片段。在彩色片中插入一段黑白影像，是一種重要的電影語言，蘊含著深刻的象徵意義，此刻，色彩不再只是色彩，而必須視為其中的一名「演員」。義大利導演維多里奧‧狄‧西嘉（Vittorio de Sica,1901-1974）的《費尼茲花園》（*Il Giardino dei Finzi-Contini,1970*）[15]，前段多用金、紅、綠色，耀眼奪目，展現義大利迷人的風情，後段當法西斯的壓制越趨嚴厲，色彩也同步漸漸枯索，最後剩下白、黑、灰藍；張愛玲與狄‧西嘉共具英雄之見，同樣運用色彩的明艷與枯索來傳達對一時代政治的理解。《秧歌》寫的是一九五〇年代中國大陸「土改」後的農村，是一部反共小說，其飢餓主題展示了共產主義摧殘人性的本質，雖不同於以往《傳奇》式的華麗，而追求「平淡而近自然」，但其中同樣舖設了豐富的色彩。共產主義標榜的是「窮人翻身」，土改喊的口號是「農民普遍提高生活水準」，但實際上，農民卻在半飢餓的狀態中昏昏搖擺於延續生命機能與死亡一線間，猶如身陷地獄，那一個個簡陋的小屋，即暗示餓死之稀鬆普遍，最後，女主角月香放火燒了米倉，葬身火窟，殉身成為一種憤怒的控訴。《秧歌》並不像《費尼茲花園》營造整體色彩的漸變旋律，

而是插入了一個無色彩的鏡頭，鏡頭中的白色顯然是鮮明的表意構型，「白粉牆、烏鱗瓦」同時作為人與屍的居所，再加上「白而冷」的月亮、「淡白」小路的烘托，人屍合一的象徵意圖相當突出，揭示共產生活豐收假象之下的現實。

現實之外，小說裡也常見超現實手法，以蔥綠桃紅中的白色，凸顯家庭婚姻關係裡情欲的死亡狀態。超現實手法主要是運用想像、反邏輯、夢境、潛意識的表現方式，超脫物象，以達到比真實更真的藝術效果。

〈桂花蒸 阿小悲秋〉中，刻意強調外國主人家的繽紛色彩，「迷迷的藍」、「彩綢墊子」、「紅藍小地毯」、「紅木雕花几」、「煙紫玻璃酒杯」、「紅漆藍漆綠漆的蛋形大木塞」、「淡黃灰玻璃梳子」（《傾城之戀．桂花蒸 阿小悲秋》，頁123），眾色彩共同支撐一個形式上的住家，然而人物心中的精神家園，卻是殘破支離，無情無愛；適逢樓上新婚，本是熱鬧喜慶，鏡頭卻將四名陪嫁傭人變形為「喪事裡紙紮的童男童女，一個一個直挺挺站在那裡，一切都齊全，眼珠黑白分明」（頁126-127），這樣的想像，奠基於張愛玲對婚姻、愛情的悲觀意識，果然，三天之後，新郎開始毆打新娘。

〈金鎖記〉裡，同樣藉著紛繁絢麗的傢俬對照芝壽蒼白的身體和天上的「白

太陽」。得不到家庭幸福的芝壽，房間裡有的是「玫瑰紫繡花桌布」、「大紅平金五鳳齊飛的圍屏」、「水紅軟緞對聯」、「紅綠絲網」、「五彩攢金繞絨花球」、「桃紅穗子」（《傾城之戀‧金鎖記》，頁172-173），陳設得金碧輝煌，然而她卻在其中痛苦抽搭，作為人妻，不過是長白洩欲的工具作為人媳，不過是七巧洩恨的對象，於是她看見了一個瘋狂世界，「丈夫不像個丈夫，婆婆也不像個婆婆。不是他們瘋了，就是她瘋了。今天晚上的月亮比哪一天都好，高高的一輪滿月，萬里無雲，像是黑漆的天上一個白太陽」（頁172）月亮變成「白太陽」，刻意呈現了令人汗毛凜凜的反人常、反邏輯現象，以屍身指稱芝壽，典型的鬼域氛圍。

〈紅玫瑰與白玫瑰〉中，佟振保發現其妻孟煙鸝與男裁縫有姦情，卻沒有真憑實據，形象化的「白門」道出了這對夫妻的婚姻狀態：

像兩扇緊閉的白門，兩邊陰陰點著燈，在曠野的夜晚，拚命的拍門，斷定了門背後發生了謀殺案。然而把門打開了走進去，沒有謀殺案，連房屋都沒有，只看見稀星下的一片荒煙蔓草——那真是可怕的。（《傾城之戀‧紅玫瑰與白玫瑰》，頁95）

這段文字具有豐富的電影感，創造一個虛幻的、夢境化的現在，彷彿佟振保潛意識的流露。在此鏡頭中，除了黑夜白門的表現極為突出，還有光影（陰陰燈火、稀星）、場景（曠野、稀星、荒煙蔓草）、時間（夜晚）、動作（拚命拍門、開門、走進）、音響（拍門聲）、人物心理活動（斷定謀殺案）、懸疑（人物不明、門後情況未知）、拉焦（門框裡呈現門後場景）、攝影機運動（攝影機推至門後）或蒙太奇（跳接至門後場景）、戲劇性（沒有謀殺案，連房屋都沒有，只有荒煙蔓草）、視角轉移（一個破折號，那真是可怕的），這段黑白影像歧出於小說的現實敘述線，是一段動態視覺感極強、極逼真的超現實處理。「緊閉的白門」，作為此一鏡頭的起始畫面，無疑具有相當的言說力量。張愛玲看透了婚姻，在解構婚姻的幸福本質，在她筆下，婚姻是一場場「可怕的」「謀殺案」，所以將家門漆上不吉利的白色）白門緊閉，意味隱藏真相，是白玫瑰的心懷鬼胎，是夫妻間的鉤心鬥角，也是有名無實的婚姻在社會面前的樣態，無人得見裡面的千瘡百孔；入門之後，發現「連房屋都沒有」，無愛夫妻何以稱之為家，家庭價值蕩然無存，總歸「一片荒煙蔓草」，鏡頭結束充滿聊齋幽明並存的鬼氣，荒涼至極。這是佟振保與孟煙鸝的婚姻關係，當然是具有普遍意義的。

不只是家園這樣的小單位，白色構型更深化了人物的荒涼處境，隱喻了人類的總體命運。曹七巧含淚站在窗前，目送季澤離開，「晴天的風像一群白鴿子鑽進他的紡綢褲褂裡去，哪兒都鑽到了，飄飄拍著翅子」（《傾城之戀‧金鎖記》，頁164），風動的情欲，在季澤離開之後完全死去，這原是一場向原我欲望的告別式，之後，七巧便告誡女兒長安，天下的男人都是混賬，只是想錢，此時窗簾上露出一排「白色的寒天」（頁166）情景尤其荒寒；又如〈等〉，「白漆格子」作為推拿診所的背景，人在這樣的格子背景裡苦苦等待，等著變心的老公回心轉意，等著戰爭結束物質不匱，等著以結婚換取經濟保障，而掛鐘的滴答也正一分一秒的將文明人的時間劃成小方格，人便在時間與空間雙重的惘惘威脅下，各自等其所等，頭上蓋上一片「白淨的陰天」，生命如同「烏雲蓋雪的貓」（《傾城之戀‧等》，頁113），自顧自走過去了，人的作為竟是如此無謂與不堪。

蒼白的面累積自蒼白的點，於是張愛玲語重心長的歸結，時代「影子似地沉沒下去，人覺得自己是被拋棄了」（《流言‧自己的文章》，頁19）。原來，在真真假假間，作為一個個活生生的人，在轟轟的時代中一瞥即逝，也不過只是一張張渺小而蒼白的鬼影，一如她在散文〈燼餘錄〉所說：

時代的車轟轟地往前開。我們坐在車上，經過的也許不過是幾條熟悉的街衢，可是在漫天的火光中也自驚心動魄。就可惜我們只顧忙著在一瞥即逝的店鋪的櫥窗裡找尋我們自己的影子——我們只看見自己的臉，蒼白，渺小；我們的自私與空虛，我們恬不知恥的愚蠢——誰都像我們一樣，然而我們每人都是孤獨的。（《流言‧燼餘錄》，頁54）

這是整個時代的隱喻。對照〈金鎖記〉，我們更發現鬼域不只是時代而是人心。在季澤徹底離開七巧後，七巧兀自凝視玻璃窗，發現世界原是一座鬼的荒城，真假模糊難辨，隱隱約約：「都是些鬼，多年前的鬼，多年後的沒投胎的鬼……什麼是真的？什麼是假的？」（頁164）鏡頭透過七巧之眼，揭示眼中的真實世界，「我們只顧忙著在一瞥即逝的店鋪的櫥窗裡找尋我們自己的影子」，自私，空虛，孤獨，這不僅僅是亂世中人的圖象，而且也是人之所以為人的普遍悲涼之音，是不可超脫的困境，是人人心中揮之不去的鬼魅，沒有一個人能逃離這種與生俱來的悲劇，正如《老子》第十三章所言「吾所以有大患者，唯吾有身」，而張愛玲用自己的話說，便是「如果我最常用的字是『荒涼』，那是因為思想背景裡有這惘惘的威脅」（《傾城之戀‧再版自序》，頁6）。

第四章
色彩：
蔥綠桃
紅中的
白色鬼
影

在張愛玲的小說世界裡，小至個人家庭，大到時代氛圍，無不發派陰森森的鬼域信息，「白鳳凰」、「白房子」、「白粉牆」、「白門」、「白漆格子」、「白色的寒天」、「白太陽」……等白色構型，小至影塊、大到段落，夾雜在花花綠綠的影像世界之中，不但鎖定讀者的視焦，啟動了讀者的想像機制，也確實傳達了張愛玲對衰敗家園、下沉時代的深刻認識，她在這裡之所以使用這種而不使用另一種顏色來創造新的意指作用，是一種主觀色彩極重的編碼方式。總之，白色在蔥綠桃紅的對比下，作為一種「有意味的形式」，貯存了張愛玲「荒涼鬼域」的世界觀。

三—失血女體

鬼域之內，當然少不了眾家女鬼的飄飄蕩蕩。王嬌蕊浴室內的落髮，「成團飄逐如同鬼影子」（《傾城之戀・紅玫瑰與白玫瑰》，頁60），佟振保懷疑她是首任女友玫瑰的「借屍還魂」（頁63）；孟煙鸝的一雙繡花鞋，是「一個不敢現形的鬼」，怯怯走來（頁97）；老年的曹七巧失去人性，「一級一級

上去，通入沒有光的所在」，令人「毛骨悚然」（《傾城之戀》，頁183）；芝壽的手是「宰了的雞的腳爪」（頁185），毫無血色；白流蘇被四奶奶罵成千年萬代沒見過男子漢，一聞見生人氣，便發了瘋（《傾城之戀·傾城之戀》，頁198），而流蘇手中的洋火，「垂下灰白蜷曲的鬼影子」（頁200）；洛貞「女鬼似的悄悄的來了」（《惘然記·浮花浪蕊》，頁50）；周吉婕「雪白的臉上，淡綠的鬼陰陰的大眼睛」（《第一爐香》，頁55）；柴銀娣三朝回門，「像是死了，做了鬼回來」（《怨女》，頁28）；下女金香「手掌心上紅紅的，兩頰卻是異常的白」，又「雪白滾圓的胳膊彷彿截掉一段又安上去了」，有一種魅麗的感覺，彷彿《聊齋》裡的」（《色，戒（限量特別版）·鬱金香》，頁137-138）；翠華飯後到洋台上眺望花園，「在陽光中蒼白異常」（《小團圓》，頁109）……在張愛玲陰氣逼人的鬼域裡，有一群失血的女鬼，其女性主體（female subjectivity）消亡了，長久以來，就在陽性宗法文化機制中被降格為「他者」（the Other）17，始終擺脫不了「第二性」的命運。

身為「第二性」的女性普遍有一種罪疚感，不知道去抵抗父權社會加之於她們身上的束縛，卻反將這些束縛內化為意識中理所當然的遵行法則，於是此罪疚

第四章
色彩：
蔥綠桃
紅中的
白色鬼
影

感就產生在原我（id）與超我（super-ego）的衝突中，正如埃萊娜・西蘇在〈美

杜莎的笑聲〉裡說的：事事有罪，處處有罪：因為有欲望和沒有欲望而負罪；因

為太冷淡和太「熱烈」而負罪；因為既不冷淡又不「熱烈」而負罪；因為太過分

的母性和不足夠的母性而負罪；因為生孩子和不生孩子而負罪；因為撫養孩子和

不撫養孩子而負罪……[18] 她們在家庭、社會的角色扮演中動輒得咎，「事事有

罪，處處有罪」，背負了深重的原罪意識，無法像男性能夠超越家庭利益而面向

社會利益，於是就只能接受傳宗接代或操持家務的任務，並希望以掌握金錢、依

附男人來彌補自我的匱乏。

　　女性主體的消失，來自於父權社會對其精神、身體、欲望等各個方面的監

控，張愛玲絕不僅僅滿足於被動的記錄和接受，而要藉著構型，呈現這些女性在

父權體制下無力自我建構的匱乏；於是失血的白色，便銘刻在她們的身體上，或

面目，或肢體，一概安置於繁華縟麗的「彫花囚籠」（《怨女》，頁60）之中

——「那白削的骨節與背後的花布椅套相襯下，產生一種微妙的，文明的恐怖」

（《流言・談畫》，頁202）——以美麗與醜怪，對比出女性非正統身體的特徵。

得到婚姻的經濟保障，一般是女性彌補匱乏的辦法。〈鴻鸞禧〉裡的妻太太，

是在婚姻結構中明顯處於從屬地位的典型。在她的印象中，婚姻是「一排湖綠、一排粉紅、一排大紅」彩穗的華美的波動，然而她卻時常在婚姻中感到一陣「溫柔的辛痛」，這痛來自於一家大小一次又一次的發現她的「不夠」──不夠強，不夠漂亮，不夠面子，不夠登大場面，張愛玲一再揭露這種難堪，其蒼白直指了女性在男性中心底下生存的悲傷：

婁太太戴眼鏡，八字眉皺成人字，團白臉，像小孩學大人的樣捏成的湯糰，搓來搓去，搓得不成模樣，手掌心的灰揉進麵粉裡去，成為較複雜的白了。

（《傾城之戀‧鴻鸞禧》，頁39）

婁太太除下眼鏡，看了又看，眼皮翻過來檢視，疑惑小蟲子可曾鑽了進去；湊到鏡子跟前，幾乎把臉貼在鏡子上，一片無垠的團白的腮頰；自己看著自己，沒有表情──她的傷悲是對自己也說不清楚的。兩道眉毛緊緊皺著，永遠皺著，表示的只是「麻煩！麻煩！」而不是傷悲。（同上，頁43）

這兩段白臉的特寫，展示的是婁太太心中莫名的罪疚。第一段，安排於夫妻對答的短暫時間空隙間，在先生一連串嫌惡其做鞋無用與外表穿著之後，在婁太太故意要在眾人面前欺凌先生之前，插入了一個婁太太戴眼鏡的白臉特寫鏡頭，「皺

眉」的表情替代了內心的千言萬語，她顯然在婚姻中沒有得到幸福快樂，無能與卑微造就了她的一生，在非正統的邊緣性中匱乏如一名稚童，「像小孩學大人的樣」，尚未擁有血肉的成長與成熟自主，所以一有機會便躲進童年的回憶，縫製那令人笑掉牙的繡花鞋；團白的臉，「手掌心的灰揉進麵粉裡去，成為較複雜的白了」，婦太太認為她那張受人嫌棄的骯髒面目，是由自己塑造而成，罪咎感相當深重。第二段，寫在家人發現婦太太無能處理結婚瑣事之後，對比上個特寫鏡頭，這次她脫下眼鏡，貼著鏡子，懷疑自己的痛苦只是外物的麻煩所致，並非由於內在，此時鏡頭呈現「一片無垠的團白的腮頰」，婦太太「自己看著自己，沒有表情」，她在自己蒼白的臉上找到答案了嗎？女性的原罪通常來自於內在，白臉的特寫鏡頭是攝影機給出的一個令人沉思的答案，充分發揮了映象沉默的本質，這樣的沉默凝視，顯示女性在婚姻領域裡失去了主體性，雖然已經「幾乎把臉貼在鏡子上」，但始終無法靠近自我而找回自我，甚至無能到無法對自己清楚說出悲傷的本末。人類的大悲劇往往來自於內在，痛苦來自自身，婦太太的蒼白對鏡傳遞女性的原罪意識即是女性最大的悲劇，也是阻礙自我發展的最大原因。

如果對一般女性而言，婚姻是一種比其他職業更為穩定而優渥的職業，那麼

張愛玲便要以揭露女性在婚姻中的內在（immanence）處境，徹底解構婚姻的神

話。馮碧落的嫁後生涯，是繡在屏風上的「白鳥」，「年深月久了，羽毛暗了，

霉了，給蟲蛀了，死也還死在屏風上」（《第一爐香‧茉莉香片》，頁16），

深刻道出女性婚後生命的局限。〈紅玫瑰與白玫瑰〉裡的白玫瑰，則又是一個在

婚姻枷鎖中蒼白沉淪的例子。相較於「紅」玫瑰，「白」玫瑰此一失血象徵，是

佟振保在精神上逃避嬌蕊的替代品，相親時振保的一句「就是她罷」，暗示他對

婚姻無愛與敷衍的態度，而煙鸝所謂的「愛」，也「不為別的，就因為在許

多人之中指定了這一個男人是她的」，「他就是天」（頁85），此陽性崇拜心理，

是女性「內在」性質的表露。存在主義女性主義大師西蒙‧波娃在《第二性》

中論述「結了婚的女人」時指出：男性在父權體制中是「超越」（transcendence）

的化身，女性則不被允許對未來或外在的世界有直接的影響，因此功能是「內在」

的。19 這種無法超越到未來與外在世界的內在性，此處以「白屏風」、「白膜」、

「有黃漬的舊白蕾絲茶托」呈現，在與振保結婚之前，煙鸝始終遭到框限，進入

不了周圍的世界：

　　她的白把她和周圍的惡劣的東西隔開來了，像病院裡的白屏風，可同時，書

第四章
色彩：
蔥綠桃
紅中的
白色鬼
影

本上的東西也給隔開了。煙鸝進學校十年來，勤懇地查生字，背表格，黑板上有字必抄，然而中間總像是隔了一層白的膜。（《傾城之戀‧紅玫瑰與白玫瑰》，頁83）

對於光，黑色是完全吸收，白色則是全然反射，從而築起一道屏障，再加上「屏風」、「膜」的意象，阻隔交通，無法穿透，顯示煙鸝無力打破與男性社會系統之間的格格不入，然而，這種隔膜並沒有因為與男性結婚而消弭，反倒變本加厲，成為她永遠跨不出去的鴻溝，便只能在家裡延續物種或料理家事，因此煙鸝患了強迫症，每天必須花幾個鐘頭在浴室凝視自己「雪白的肚子」，不說話，不思想，浴室成了鐵閨閣的象徵，封閉的命運如在「樓上」的霓喜（〈連環套〉）、在「廚房」的全少奶奶（〈創世紀〉）。女性要將自身推向社會群體，必須仰靠丈夫，而一旦失去了丈夫的中介，也就失去了所有超越自身的可能。在煙鸝與男裁縫私通後，振保即視煙鸝「白蟲似的身軀」為「污穢」，「像下雨天頭髮窠裡的感覺，稀濕的，發出嗡鬱的人氣」（頁94），白色固然在認知上與純粹乾淨有關，但是立刻顯露污穢也是其特質。於是，煙鸝的身體自此被貼上醜齪的標籤，振保也明目張膽帶女人回家，張揚男性超越性的勝利，而將妻子物化為骯髒的家具——

失血女體

—124—

「抬頭望望樓上的窗戶，大約是煙鸝立在窗口向外看，像是浴室的牆上貼了一塊有黃漬的舊白蕾絲茶托，又像一個淺淺的白碟子，心子上沾了一圈茶污」（頁96），煙鸝立在窗前，走不出痛苦婚姻的桎梏，身體也在失去潔淨之後，跟隨著內在性一步步的深化，破碎凋零。

女性主體的消亡，並不只產生於婚姻關係，那些摩拳擦掌等待步入婚姻這光榮事業的「女結婚員」，在家庭與社會的孕育過程中，早已具備了失血基因。吳翠遠的手臂，「白倒是白的，像擠出來的牙膏。她的整個的人像擠出來的牙膏，沒有款式」（《第一爐香‧封鎖》，頁230）不但了無個性，連生命都輕飄失重，毫無價值，「白、稀薄、溫熱，像冬天裡你自己嘴裡呵出來的一口氣，你不要她，她就悄悄的飄散了」（頁233）；紫微對於自己的出嫁「越是有一點激動，越是一片白茫茫，從太陽穴，從鼻梁以上——簡直是頂著一塊空白走來走去」（《張看‧創世紀》，頁126）；霓喜與印度商人雅赫雅同居十多年，生育一對兒女，卻始終得不到「妻子」的正式名分，張愛玲以「懸在窗外的毛巾與襯衫褲」於是成為霓喜存在狀態的象徵，搖擺不定的「懸」，是沒有婚姻保障的恐懼，彷彿她永遠走不進「家庭」組織，而在窗外飽受冰霜之寒，「凍得僵硬，暮色蒼茫中，

第四章
色彩：
蔥綠桃
紅中的
白色鬼
影

只看見一方一方淡白的影子」（《張看‧連環套》，頁26），這正是霓喜在強大父權機制中悲哀的身體與生命的隱喻；少女川嫦（穿腸諧音）則是張愛玲小說白色構型的範本，〈花凋〉倒敘開篇，大加著墨其白色墳塋，一方面反諷世間美滿純潔背後的假象，一方面呼應川嫦的身體。川嫦在飽受欺凌與權利剝奪的環境下長大，卻一直認為自己擁有主宰未來的力量，是一名超越者，在青春歲月裡做著十年的美、十年的鋒頭、二十年的榮華富貴的夢，然而美夢在時間推移中竟遭消磨，被動性的未來慢慢逼近，原來命運早已在她身體上浮現：

川嫦正迎著光，他看清楚她穿著一件蔥白素綢長袍，白手臂與白衣服之間沒有界限。（《第一爐香‧花凋》頁211）

她的肉體在他手指底下溜走了。她一天天瘦下去了，她的臉像骨格子上繃著白緞子，眼睛就是緞子上落了燈花，燒成了兩隻炎炎的大洞。（同上，頁215）

她爬在李媽背上像一個冷而白的大白蜘蛛。（同上，頁220）

她在枕上別過臉去，合上眼睛，面白如紙，但是可以看見她的眼皮在那裡跳動，彷彿紙窗裡面漏進風去吹顫的燭火。（同上，頁221）

衣服與肢體沒有界限，呈現慘白，以致血肉「溜走了」，暗示生命物化與主體性消失殆盡；骨瘦如繃著白緞子，眼睛如炙燒的大洞，又如奄奄一息的燭火，身形如大白蜘蛛，這表面上「稀有的美麗的」，擁有「無限的愛，無限的依依，無限的惋惜」（頁202）的女兒，實際上竟是如此的病態與醜陋。川嫦因肺病而死，但深刻的病根乃在他人與環境。父親是滿清遺少，是「酒精缸裡泡著的孩屍」蒼白的，絕望的婦人」（頁203），不但在外面生孩子，還不願拿出教育費與醫藥費；母親則是「美麗（頁204），為了不能讓別人知道存有私房錢，也自私的看著女兒因病受苦；姊姊們從小的欺負，再加上章雲藩的別戀，以及「紅黃紫綠」余美增的奪愛，蒼白的川嫦自慚形穢，認為自己是世界的拖累，想早一點結束生命，可惜竟連自殺的能力都沒有；最後，在對人生又充滿希望而準備再將繡花鞋穿個兩三年的時候，無奈生命如花凋逝，死在三星期後。〈花凋〉刻畫了一具白色失血的身體，以呈露他人與環境對少女成長的壓抑。

當少女有幸能披上白色婚紗，不幸卻毫不留情的隨之而來，因為原來以愛情為本質的婚姻，已在父權社會機制的運作中成為女性獲得供養的唯一方式，父母害怕女兒結不了婚，被視為社會的廢物，女兒也害怕自己結不了婚，婚姻是其生

第四章
色彩：
蔥綠桃
紅中的
白色鬼
影

存正當性的一項保證。如此不堪的婚姻質變，在〈鴻鸞禧〉裡，透過視覺影像的對比而凸顯。婚禮的殿堂立著「朱紅大柱，盤著青綠的龍」，「黑玻璃」裡坐著「小金佛」，舖設的是「暗花北京地毯」，整個的像是「花團錦簇」的「玻璃球」，「球心有五彩的碎花圖案」，如此璀璨華盛的婚宴中，喜慶的新娘竟是「螢幕上最後映出的雪白耀眼的『完』字」（頁36），最後甚至淪為無血無肉的「屍首」、「紙洋娃娃」、「冤鬼的影子」：

半閉著眼睛的白色的新娘像復活的清晨還沒有醒過來的屍首。（《傾城之戀‧鴻鸞禧》，頁46）

白禮服平扁漿硬，身子向前傾而不跌倒，像背後撐著紙板的紙洋娃娃。和大陸一同拍的那張，她把障紗拉下來罩在臉上，面目模糊，照片上彷彿無意中拍進去一個冤鬼的影子。（同上，頁47-48）

地毯的那一端，不是琴瑟友之鐘鼓樂之的窈窕淑女，而是一縷蒼白的冤魂，一具醒不過來的屍首，面目模糊，陰雲罩頂，困囿在父權體制的閨閣中，深深責難自我的匱乏與不幸。以為找到男人就能突破生命困境的「女結婚員」，最後連穿上婚紗的憧憬都粉碎了。

電影在彩色中安置黑白，或在黑白中放進彩色，都是為了強化表現力量，承載導演的創作意識。俄國導演愛森斯坦（Sergei M. Eisenstein,1898-1948）應該不會忘記，在其《波坦金戰艦》（Bronenosetz Potyomkin,1925）的首映會上，當黑白銀幕上昂然飄起一面紅旗，滿堂觀眾升騰的情緒與熱情的鼓掌；欣賞過美國導演史蒂芬‧史匹柏（Steven Spielberg,1947-）的《辛德勒的名單》（Schindler's List,1993）的觀眾也絕對不會忘記，猶太小女孩身上那件灼人眼目的紅背心，似是一首生命尊嚴與熱情的頌歌──這兩部電影在無色之中製造有色視覺焦點的意圖，極為成功。而張愛玲的小說，則是於有色之中製造無色的視覺焦點，突顯蒼白的女性鬼身，藉由展現其主體喪失，灌注關懷與同情，這樣強烈的視覺刺激，的確讓讀者不得不加以注視而獲得深刻的印象──不論是已婚的、未婚的女性，還是正披著婚紗的新娘，都在絢麗光色的交響下，統一為白色構型，作為一清晰的失血符號，以捕捉千千百百的「他者」在父權體制下生存的苦悶影像。

恩斯特‧卡西勒在《人論》中論述藝術時認為：藝術並不是對一個現成的即予的實在的單純複寫，而是導向對事物和人類生活實在的發現，是追求簡化的不懈努力的結果，具有凝聚濃縮的作用。20 藉由連繫童年不愉快的記憶得知，張

愛玲在小說中著用的「白」，並非出自某次隨意的外部塗抹，而是出於其主觀精神認定的事物本質，是表現藝術過程中的一種準確的簡化作用，此簡化作用是藝術的普遍規律，並不會使作品失之單調；相反的，它能融合審美對象的豐富內涵，並指向創作主體情感與理智的深層，從大量無意味的事物中提取對世界的深邃領會。透過白色構型，張愛玲的小說世界建構了「他性」的雙「陰」書寫空間：一為陰間，二為陰性；前者是其世界觀的顯示，否定家園、婚姻、愛情、時代進步，人的存在彷若鬼魅，整個世界為一陰森的「荒涼鬼域」；後者出於其對女性處境一貫的關注與同情，以「失血女體」凸顯女性在父權體制下產生的原罪意識與內在性特質。

每一位藝術家都有權力從不同的側面重新發現世界的實在，張愛玲以獨特的藝術個性，創造了主觀色彩極強的白色，使成為一個新的「能指」（signifier），此能指喚醒了讀者的深層心理結構，而越過一語詞聲音形象的固定歷史連繫，它讓讀者不斷在審美過程中，依隨情感經驗與思維而激活，進而擁有豐富的內在含量。小至一花一瓦，大至日月天地，或為門戶，或為屋牆，或為衣飾，或為肉體，也許表現為畫面中的視覺重點，又也許表現為整個無色彩的鏡頭，這些林林總總

的「系統歪曲」，佈置在一片蔥綠桃紅、金碧輝煌之間，強化了小說的影像感，而共同指向由題材、情感、意識所凝聚而成的主題。在閱讀張愛玲的小說時，留心其繽紛奪目的設色之餘，更要注意具有主題意義的白色，以掌握這把能開啟其文本系統的鑰匙。

1 〔德〕黑格爾（George Wilhelm Friedrich Hegel,1770-1831）著，朱孟實譯：《美學》第三卷（上）（Ästhetik）（台北：里仁書局，1982 年 3 月），頁 289。

2 〔法〕傑拉．貝同（Gérard Betton）著，劉俐譯：《電影美學》（Esthétique du cinema, 1983）（台北：遠流出版，1990 年 4 月），頁 68。

3 〔美〕蘇珊．郎格（Susanne K.Langer,1895-1982）著，劉大基等譯：《情感與形式》（Feeling and Form,1953）（台北：商鼎文化出版社，1991 年 10 月），頁 55。

4 語見〔美〕路易斯．吉奈堤（Louis D. Giannetti）著，焦雄屏等譯：《認識電影》（Understanding Movies, 1996）（台北：遠流出版，1998 年 2 月 2 版），頁 33。

5 記憶色（memory color），和日常生活經驗關係密切，人出生後一個月左右就開始注意色彩，在有意或無意的狀況下，記下了日常生活上看見或聽過的色彩，尤其是特別顯著的自然色，後來都成為代表語意的工具。見林書堯：《色彩認識論》（台北：三民書局，1981 年 11 月），頁 148-149。

6 機能的順應說（theory of functional adaptation）由阜汪（W. Köehler）所主張。見鄧謙：《普通心理學》（台北：鄧謙自印，1958 年 7 月增訂再版），頁 206。

7 〔德〕恩斯特．卡西勒（Ernst Cassirer,1874-1945）著，甘陽譯：《人論》（An Essay on Man,1944）（台北：桂冠圖書，1997 年再版），頁 207。

8 林信華翻譯為「形構」。見林信華：《符號與社會》（台北：唐山出版社，1999 年 7 月初版），頁 132-133。

9 張愛玲曾說：「我的作品有時候主題欠分明。」見《流言．自己的文章》，頁 21。

10 《傳奇》是張愛玲於一九四四年所出的中短篇小說集，由上海雜誌社出版；一九四六年的增訂本，由上海山河圖書公司出版，多收錄了〈留情〉、〈鴻鸞禧〉、〈紅玫瑰與白玫瑰〉、〈等〉、〈桂花蒸　阿小悲秋〉五篇。

11 張愛玲在《傳奇》增訂版中加了一篇序言〈有幾句話同讀者說〉，見來鳳儀編：《張愛玲散文全編》（浙江文藝出版社，1992 年 7 月），頁 302。

12 唐文標：《張愛玲研究》（台北：聯經出版，1984 年 2 月），頁 56-60。

13 王德威：《眾聲喧嘩》（台北：遠流出版，1988 年 9 月），頁 223-238。

14 唐文標：《張愛玲研究》，頁 56。

15 電影《費尼茲花園》英文譯名為" The Garden of the Finzi-Continis"，曾獲 1971 年柏林影展金熊獎與 1972 年奧斯卡最佳外語片獎。

16 克萊夫‧貝爾（Clive Bell,1881-1964）表示：「一件藝術品的根本性質是有意味的形式。」見〔英〕克萊夫‧貝爾著，周金環、馬鍾元合譯：《藝術‧藝術與生活》（Art,1914）（台北：商鼎文化出版社，1991年10月），頁53。

17 「他者」一詞，來自〔法〕雅克‧拉康（Jacques Lacan,1901-1981）後結構主義的精神分析學：原本認為自己是母親一部分的嬰孩，在六至十八個月大的鏡子階段（mirror stage），認出了自己被反映出的形象，於是意識到自己原是獨立於母親的個體，是一個「他者」。其後女性主義大師〔法〕西蒙‧波娃（Simone de Beauvoir,1908-1986）延伸其義，認為「他性」（Otherness）是人類思維的基本範疇，任一組概念若不同時樹立相對照的他者，就根本不能成為此者（the One）。因此，男性主體把自己樹為主要者，把女性視為「他者」。見西蒙‧波娃著，陶鐵柱譯：《第二性‧作者序》（Le deuxième sexe,1949）（台北：貓頭鷹出版社，1999年10月），頁3,4。

18 〔法〕埃萊娜‧西蘇（Hélène Cixous,1937- ）著，黃曉紅譯：《美杜莎的笑聲》，收錄於張京媛主編：《當代女性主義文學批評》（北京：北京大學出版社，1992年1月），頁194。

19 西蒙‧波娃：《第二性》，頁409。

20 恩斯特‧卡西勒：《人論》，頁209。

第四章
色彩：。
蔥綠中的紅桃
白色鬼影

第五章

影調：陰暗而明亮的世界

影調：陰暗而明亮的世界

光線是電影賴以生存的創作媒介，「影調」（key）即是以光線表現景物明暗的程度，層次有二：第一，光線的整體結構造型，取決於創作者對總體影片風格的把握；第二，光線的畫面形象造型，必須以整體結構造型為前提，運用不同的光影形式，塑造場景與人物的立體感與質感，以強調其存在樣貌與意義。

張愛玲的小說以「陰暗而明亮」（《流言·自己的文章》，頁20）的矛盾觀點詮釋世界，在整體結構造型上，展示「一級一級，走進沒有光的所在」（《傾城之戀·金鎖記》，頁184）的人物生命圖景，每每在重要鏡頭中「幽暗的彈奏」，揚起文明下沉的主旋律，又在其中打破讀者對「高調」光線的既定認知，一反陽光普照的普遍象徵意義。在畫面形象造型上，則偏好「硬調」反差，讓

明暗對比強烈的光影作為文本的一名角色，擔綱演出，以面光、側光、背光、頂光等不同光位的表現形式，以及種種自然光、人工光、效果光，創造靈動的空間，形成寫意性的用光風格。

一—— 光線作為語言

張愛玲的小說之所以具有強烈的影像基礎，滿足讀者的視覺感官與窺伺欲望，其如電影般靈活的光線運用，著實功不可沒。在芝壽的幃帳世界裡，那黑漆天上的「白太陽」所投射下來的「遍地的藍影子」（《傾城之戀‧金鎖記》，頁172）；當范柳原向白流蘇求愛，那淺水灣「銀色的，有著綠的光稜」的美得不近情理的月色（《傾城之戀‧傾城之戀》，頁217）；靜止的街心，大太陽煌煌照著，那兩條「光瑩瑩」如曲蟮般的電車軌道（《第一爐香‧封鎖》，頁224）；梁太太的扇底，那如同老虎貓鬚振振欲飛的「幾絲金黃色的陽光」（《第一爐香‧第一爐香》，頁42）；強光燈下，那「一隻隻鑽戒光芒四射」的小說開場（《惘然記‧色，戒》，頁10）；門下的縫隙，那露出的一線白光「徐徐

長了，又短了，沒有了」（《張看‧連環套》，頁60），霓喜知道崔玉銘藏著別的女人；玻璃瓶裡插著過年時候留下的幾枝洋紅果子，那使果子「一半紅，一半陰黑」也使紫微「半個臉陰著」的燈光（《張看‧創世紀》，頁130）；盆火將熄之時，劉荃從衣袋中摸出兩封黃絹的信，團成一團丟到火盆裡，那「突然往上一竄，照亮了他的臉」的火焰（《赤地之戀》，頁120）；寶餘站在「靜悄悄黑魆魆」的穿堂，發現金香所在的「下房裡卻有燈」，以及寶初所見「一明，一暗；一明，一暗」的電梯窗景（《色，戒（限量特別版）‧鬱金香》，頁137、150）……，這些每每令讀者印象深刻的段落，光線都在其中貢獻卓著。

光線是電影造型的靈魂，刺激讀者的視覺神經，不僅具有基本的「再現」功能，可以照明物象、顯現空間；還具有「表現」功能，能渲染氣氛、表達感情、刻畫人物、調動讀者情緒，甚至足以創造空間，加強戲劇性。英國電影理論家歐內斯特‧林格倫在《論電影藝術》裡表示，支配光線的攝影師「彷彿是從黑暗中構成了一幅畫面，利用燈光來突出和塑造出拍攝對象的線和面，創造空間深度的印象，表達情緒和氣氛，有時甚至加強某些戲劇性效果」[1]，光線的這種功能極類似語言中的「語調」，貫串於句子裡，是一種表達語氣的調子。斯托克威爾

的《句法理論基礎》認為，「語調」具有三種編碼功能：一、分離功能，用節奏停頓把詞分成詞組；二、聚焦功能，將重音加於語義重點部分而使回指成分輕音化；三、鑑別功能，把特定的調形（如升調）分配給特定的句型，如疑問句。[2] 李顯杰在〈電影敘事中畫面構圖的「語式」〉一文中，便連繫了此三種功能與光線的關係：一、不同的光影表現景物的不同明暗層次，形成視覺上的節奏變化，與口語中的節奏停頓相通，使畫面分離成具有不同表意傾向的「詞組」，從視覺空間上構成了畫面「表意」的「語調性」張力；二、光影的明暗配置能突出畫面構圖的重心，可強調語意重點，類似於聚焦功能；三、光線能分割出不同的影調，其高低與軟硬，會使畫面蒙上特定的氛圍，正如同特定句型中的特定調型。[3] 劉永泗在《影視光線藝術》中也認為光線具有語言形態，是「敘事性的語言」，可再現被攝對象的真實形態；是「暗示性的語言」，可製造表象的意味，表現意境、氣氛；也是「象徵性的語言」，可產生意象。[4] 可見如今在電影中，光線強大的「語式」功能，已使光線運用成為一種不可或缺的「語言」，一種造型與符號編碼的方法。

然而，早在電影剛問世的年代，導演是還不能體會到光線語言的藝術價值

第五章　影調：陰暗而明亮的世界

的。據馬賽爾‧馬爾丹在《電影語言》中所言：一九一〇年前後，法國、丹麥、

美國雖然已運用人工照明技術，但僅要求視覺逼真，發揮「照明」的功能而已；

一直到一九一五年西席‧地密爾（Cecil B. de Mille,1881-1959）導演的美國片

《謊言》（The Cheat, 1915）出現，光線才正式走上參與心理與戲劇效果的道路，

在這齣關於情慾與忌妒的灰暗悲劇中，強光與陰影相對稱，兩者是作為戲劇化元

素介入劇情的。5確立了光線的「戲劇化元素介入劇情」的功能，作為引發觀眾

互動感應的手段，之後也才能產生導演企圖控制整體影片的影調意識。影調的高

低，影響著觀眾生理與心理的感應作用。「高調」或稱明調（high key），畫面

幾乎同一亮度；「低調」或稱暗調（low key），陰影較多，夜間氣氛濃厚。魯

道夫‧阿恩海姆在《藝術與視知覺》中曾引述一個實驗：心理學家普萊塞邀請

一名受試者進入實驗室，改變室中的光線強弱，記錄受試者敲擊的速度，結果

發現：光線越亮，受試者的敲擊速度越快；光線越暗，則敲擊速度越慢。6速

度加快，源自神經系統興奮；速度減慢，則是神經系統抑制的結果，由此可知，

明亮的光線使人精神振奮，低暗的光線使人感到壓抑。高調光線較適用於祥和、

歡樂場景，類型如喜劇片、歌舞片；而低調光線較適用於悲劇片、心理片、恐怖

低調：整體結構造型

片。

張愛玲的小說如同在銀幕上放映的低調悲劇片、心理片，只不過這銀幕是讀者創造性想像的銀幕，我們將看見戮力創作的光影藝術，如何豐富小說的審美效果，如何加強讀者對場景、人物甚至是真實世界的情緒與認知。赫伯特・翟德爾在《映像藝術》中說：「光的控制就是電視電影美學的最高境界。」7 小說創作，對張愛玲而言，也是如此。

二 低調：整體結構造型

迅雨（傅雷）在一九四四年發表〈論張愛玲的小說〉，認為張愛玲的小說世界宛如一場「惡夢」，「惡夢中老是淫雨連綿的秋天，潮膩膩，灰暗，骯髒，窒息的腐爛的氣味，像是病人臨終的房間……，她陰沉的篇幅裡，時時滲入輕鬆的筆調，俏皮的口吻，好比一些閃爍的燐火，叫人分不清這微光是黃昏還是曙色」8 。迅雨討論的重點不在影調，但「灰暗的秋天」、「陰沉中的燐火」、「這微光是黃昏還是曙色」的比喻，卻點出了張愛玲小說在光線整體結構造型上的

「幽暗」本質。

幽暗，來自於張愛玲小說的總體基調——蒼涼。蒼涼的動機在於「較近事實」，而「有更深長的回味」，它不是壯烈或完成，不是斬釘截鐵的光明或黑暗，照她自己所說，寫法是「蔥綠配桃紅」，讓人物與場景處於「尷尬的不和諧」狀態；這種「參差對照」的創作觀，來自她對世界的觀察，她觀察到時代正如影子似的沉沒，人類為了要證實自己的存在，抓住最真實而基本的東西，便「求助於古老的記憶」，於是對周圍的現實產生奇異感，「疑心這是個荒唐的，古代的世界，陰暗而明亮」（《流言·自己的文章》，頁19-20）。既陰暗又明亮，是一種夢魘式的辯證遊戲，看似不合邏輯，其實這正是張愛玲的邏輯。此基調具體呈現在作品中，形成一幅幅黑暗與光明交纏而統一的詭異圖景。

散文〈私語〉有一段家園印象，成為此種詭異圖景的遠源。古老家族的回憶，「像重重疊疊複印的照片，整個的空氣有點模糊。有太陽的地方使人瞇睡，陰暗的地方有古墓的清涼。房屋的青黑的心子裡是清醒的，有它自己的一個怪異的世界。而在陰陽交界的邊緣，看得見陽光，聽得見電車的鈴與大減價的布店裡一遍又一遍吹打著『蘇三不要哭』，在那陽光裡只有昏睡」（《流言·私語》，頁

163），這段相當重要的家庭描繪，含藏了張愛玲的生命意識與對世界的體認。

這個世界，有「太陽的地方」，也有「陰暗的地方」；有「青黑的心子」，也有「陰陽交界的邊緣」；昏睡與清醒並存，回憶與現實錯綜，喧鬧的吹打與古墓的清涼複疊；結合其生命經歷與小說主題，我們發現，黑暗與光明的交纏統一，在於展現人世虛幻與下沉的本質，以及「一級一級，走進沒有光的所在」（《傾城之戀・金鎖記》，頁184）的必然歸宿，這不單指曹七巧與姜長安個人，而是涵蓋了人類總體命運，具有相當的普遍意義。如此悲觀的生命意識，貫穿於文本整體，始終是張腔固定的一種調子，而低調的光線語言──幽暗，即其具體化的呈現。

「一級一級，走進沒有光的所在」的幽暗，作為張愛玲文本影調的整體結構造型，是過程，也是終局。光線整體結構造型，維繫於導演對影片造型與風格的完整把握，朱羽君在《電視畫面研究》中表示，光線整體結構造型如同貫穿影片的一根琴弦，導演必須根據劇情需要，不時「彈奏」光線。9 這個貼切的比喻，形象的點出了一個重點：影片敘事中，導演強調場景與人物的重要鏡頭，就是「彈奏」光線整體結構造型之處，其精準與否，將大大影響人物刻畫、氛圍營造、藝術感染的力量。張愛玲小說中那些主題意涵豐富的段落，如描寫人性的陰暗、

家園的殘破、愛情與婚姻的千瘡百孔等重要場景，就是支撐在「幽暗」的骨架上，每每進行著「幽暗的彈奏」，從而建立起獨到的用光韻律。

揭示人性中的陰暗，是張愛玲小說一貫的主題。《金鎖記》裡的曹七巧，是人性遭到摧殘的極致，「一級一級上去，通入沒有光的所在」的經典場面，最是令人感到恐怖：

世舫回過頭去，只見門口背著光立著一個小身材的老太太，臉看不清楚，穿一件青灰團龍宮織緞袍，雙手捧著大紅熱水袋，身邊夾峙著兩個高大的女僕。門外日色昏黃，樓梯上鋪著湖綠花格子漆布地衣，一級一級上去，通入沒有光的所在。（《傾城之戀・金鎖記》，頁183）

張愛玲受到西方現代文學的影響甚重，尤其是英國小說家毛姆（W.Somerthet Mangham,1874-1965），偏好以情欲、非理性解釋人性。七巧自從趕走了季澤，無法實踐情欲，理性便漸漸消退而終致完全毀滅，居然準備向童世舫披露長安吸毒的祕密，劈殺女兒的幸福。在這個段落中，七巧以皇帝般的氣勢出場，身穿龍袍，僕人夾侍，權力強大，然而，作為一個崇高的女性家長，手裡卻捧著自慰用的熱水袋，十足張式的荒涼意味。在這個關鍵場面裡，首先以黃昏的「逆光」剪

低調：整
體結構造
型

—144—

影呈現人物，黎明或黃昏時太陽在地平線以下，陽光將上部的大氣層照亮，而使景物處於幽暗而失去層次，「臉看不清楚」，只有身形的輪廓，失去五官血肉，十分貼合世舫「毛骨悚然」的感覺，以及七巧在瘋狂的追求金錢與壓抑情欲之後的人性消亡。其次，以「日色昏黃」鋪墊氣氛，既指七巧人性的淪落，精神受禁錮的生命垂垂如日暮；又渲染長安情欲的告終，愛情失去希望；最後，七巧「通入沒有光的所在」，象徵她將跟隨世界漸趨黑暗，走向極端，光線的幽微為世舫喝酒後直覺認為七巧是「瘋子」的恍惚，提供合理的解釋。幽暗賦予了人物深度，塑造了一個人性滅絕的魔鬼。

殘破的家園，也是張愛玲小說的一大主題。父母的離異與自私，使張愛玲在童年生活中極少感受到家庭溫暖，雖然出生於貴族家庭，但卻與繁華世代擦身而過，眼睜睜目睹輝煌的家族凋零，因此她眼中的家園，充滿了創傷、恨意、衰腐、脫序的氣味，其中以〈傾城之戀〉白流蘇在幽暗中審視堂屋的一段，最具代表性。白流蘇離婚後回到娘家，受盡母親的冷落與家人的精神虐待，當一家人與徐太太正在東廂房中討論妹妹的婚事，流蘇獨自在堂屋中，看到「門掩上了，堂屋裡暗著，門的上端的玻璃格子裡透進兩方黃色的燈光，落在清磚地上」（《傾城

之戀‧傾城之戀》，頁194），此處幽微，彼處明亮，對比出流蘇沒有出路的空虛與落寞，所以「在微光裡，一個個的字都像浮在半空中，離著紙老遠。流蘇覺得自己就是對聯上的一個字，虛飄飄的，不落實地」（頁195），死氣沉沉的家庭，將吞沒她的一生，「一年一年的磨下來，眼睛鈍了，人鈍了，下一代又生出來了。這一代便被吸收到硃紅灑金的輝煌的背景裡去，一點一點的淡金便是從前的人的怯怯的眼睛」（頁195）。窗影稀微，流蘇醒悟自己的家園夢幻破碎了，不想被吸收到輝煌的背景裡去，她想要自己闖出宿命，以她所剩不多的青春。這裡彈奏的，即是家園失落主題。

婚姻與愛情，同樣受到質疑。〈紅玫瑰與白玫瑰〉中，佟振保根本不愛妻子孟煙鸝，卻又不得不服從社會價值，維持夫妻假象。煙鸝與裁縫私通後，兩人的婚姻關係跌落谷底，「像兩扇緊閉的白門，兩邊陰陰點著燈」，煙鸝死守著紅杏出牆的祕密，振保則「在曠野的夜晚，拚命的拍門，斷定了門背後發生了謀殺案」，一心要揭穿妻子的謊言，自己卻又公開玩女人；終於，「把門打開了走進去，沒有謀殺案，連房屋都沒有，只看見稀星下的一片荒煙蔓草」（《傾城之戀‧紅玫瑰與白玫瑰》，頁95），夫妻關係竟是一片荒煙蔓草，可怕如人生的墳場。

「陰陰」的燈火，「曠野的夜晚」，寥落的「稀星」，幽暗戳破了婚姻與愛情的神話。《小團圓》中，婚後某夜之雍拉著九莉的手走到床前，手臂拉成一條直線，「在黯淡的燈光裡」，九莉忽然看見了五、六個女人身穿回教或古希臘的服裝，都是「昏暗的剪影」（《小團圓》，頁256），一個跟著一個的走在前面，此時出現的幻覺，同樣是「幽暗的彈奏」，直指九莉對之雍從前戀情的介意，而深知自己不過只是其中一個，安心中帶有恐怖。

幽暗雖然作為光線整體結構造型，但是並不表示文本從頭到尾都必須籠罩在暗沉滯重的光影中，這樣會僵死原本生動的光線造型藝術；其中一些高調照明的場景，如〈年輕的時候〉的「活人的太陽」，〈封鎖〉的「滾熱的曬在她背脊上」的烈日，〈紅玫瑰與白玫瑰〉的「煌煌點著燈的電車」，〈多少恨〉的「屋簷挨近藍天邊沿」的「一條光」……，這些意味頗深的光線佈置，難道都偏離了整體結構造型的大前提？在電影造型上，礙於光明與黑暗的象徵意義太過顯明而僵化，導演常常為了凸顯創意，營造反諷，而切斷光明與希望、溫暖、生命繁衍、前途大好的既定連結。如美國導演希區考克（Alfred Hitchcock,1899-1980）的《北西北》（North by Northwest,1959），主角身陷危機四伏的暗影中，什麼都沒發

生，反而在視線清晰的白天引來真正的殺機，於是觀眾便在黑暗中跟隨主角窮緊張，卻又在大白天感嘆自己的輕忽，這種手法，全力刺激讀者的視覺感官，造成了獨特的觀影興味。在張愛玲小說裡，也經常顛覆讀者對陽光的正面認知，將灼灼光線打在張味濃厚的荒涼場景，其目的還是在於擴張隱藏在鏡頭背後的黑影。

如果，微光的幽暗是漸漸沉沒的文本主旋律，所有正面的價值一概遭到質疑而失去光采，人類僅能在其中殘喘掙扎；那麼，光明便是主旋律的變調形式，直指假象背後更大規模的陰暗。

〈金鎖記〉中，長安推卻了世舫的婚約，在「秋日的日頭裡曬了一上午又一下午」的園子中，急急尋找吹口琴的人；陽光燦爛明媚，正如母親七巧無處不在的魔爪，使生命如水果般爛熟而「往下墜著，墜著」，長安知道始終逃離不了母親的影響，因此只能無力的「舉起了她的皮包來遮住了臉上的陽光」（《傾城之戀‧金鎖記》，頁182）。太陽的光熱是一種統治，是七巧由陰性權力轉化為陽性權力的恐怖象徵，這種違反常理的光線運用，與母親宰制女兒的違反常理密密搭配。〈第一爐香〉裡，葛薇龍明知喬琪喬無法帶來婚姻幸福，卻始終擺脫不了自己的「蠻暴的熱情」，躺在床上看著天空，「中午的太陽煌煌地照著」

（《第一爐香・第一爐香》，頁79），將天空照成一把刀，狠狠割在薇龍的心口，日光的出現不是讓薇龍及早脫身的提點，而是為更黑暗更無望的未來引路。

《秧歌》中，當月香聽說金根和共黨同志吵架，又發現阿招失蹤，心急如焚，便飛奔到關帝廟前，尋找丈夫與女兒：

她筆直跑進去，進了廟門，大殿前的院子裡坦蕩蕩的一個人影子也沒有，滿院子的陽光，只聽見幾隻麻雀在屋簷下唧啾作聲。但是突然有一個民兵從東配殿裡衝了出來，手裡綽著一隻紅纓槍，那一撮紅纓在風中蓬了開來。那簡直是像夢境一樣離奇的景象，平常只有在戲台上看得見的，而忽然出現在正午的陽光下。月香站在那裡呆住了……（《秧歌》，頁155）

對日抗戰期間，關帝廟常有汪精衛的和平軍駐紮，搶奪民財；而今由共黨統治，卻變相搜奪民脂民膏，人民在豐收之餘依然吃不飽，生活在恐懼與飢餓當中，那原本要「農民普遍提高生活水準」的共黨，終是掩藏不了吃人的本質，關帝廟大殿最後成為拷問搶糧農民的場所。《秧歌》此段同化了和平軍與共黨民兵，在月香「跑進去」和「呆住了」之間，由清醒變為夢境般的恍惚，原來在戲台上搬演的暴行竟然出現在生活中。在這個令人驚異的場景裡，「滿院子的陽光」灑落，

第五章

影調：
陰暗而
明亮的
世界

一個民兵「忽然出現在正午的陽光下」，手持紅纓槍，正準備鎮壓聚集抗議的農民，此處以正午的陽光與蓬開的紅纓借用日本太陽旗的意象，顛倒陽光普照的政治意涵，具體呈現人民受饑饉迫害的事實，是一次巧妙的反諷修辭。

〈鴻鸞禧〉裡也有一段類似的運用，婁太太在兒子結婚後，腦中突然閃現一段古式婚姻的印象，烈日灼人，同樣讓人又昏眩又清醒：

> 親家太太抽香煙，婁太太伸手去拿洋火，正午的太陽照在玻璃桌面上，玻璃底下壓著的玫瑰紅平金鞋面亮得耀眼。婁太太的心與手在那片光上停留了一下。忽然想起她小時候，站在大門口看人家迎親，花轎前嗚哩嗚哩、迴環的、蠻性的吹打，把新娘的哭聲壓了下去，鑼敲得震心；烈日下，花轎的彩穗一排排自歸自波動著，使人頭昏而又有正午的清醒，像端午節的雄黃酒。轎夫在繡花襖底下露出打補釘的藍布短褲，上面伸出黃而細的脖子，汗水晶瑩，如同罈子裡探出頭來的肉蟲。（《傾城之戀‧鴻鸞禧》，頁48）

當陽光照在那可笑的繡花鞋上，蒙太奇透過光線語言銜接現實與婁太太的回憶。

一剎那的時空跳躍，婁太太似懂非懂，婚姻並沒有為自己帶來幸福與成長，反而

是一次又一次的難堪、傷悲與「溫柔的牽痛」，維繫多年的婚姻，竟只是個虛偽的空殼，面對下一代的婚姻，回想上一代的婚姻，詢問自己的未來，她開始對婚姻的表象有了奇異的感覺，「新娘的哭聲」、「蠻性的吹打」、「罈子裡探出頭來的肉蟲」似乎預示著醜化著什麼，但礙於能力，僅止於感覺，不知思考奇怪的感覺從何而來，更不知改善的根源。這裡同樣運用了高調光線語言，對比人物心中莫能名狀的悶滯陰鬱，讓潛藏的幽暗扭轉光明表象的意義，大大刺激了讀者的感官經驗。

高調的變形，一放入低調的整體結構造型中，便形成鏡頭間極有意義的高反差（high contrast）銜接，上一個鏡頭還是熊熊烈日，下一個鏡頭則立刻掉入「沒有光的所在」，如此除了能強化視覺影像，讓讀者在光影變化的節奏中感應情節的推動，當然，還是為了服務幽暗的主題，突出人物走向黑暗的必然結局。〈茉莉香片〉的聶傳慶，極欲反抗由父親與後母組成的家庭，而一心嫉妒言丹朱的幸福，因為丹朱的父親言子夜從前一度要與傳慶母親馮碧落結婚，無奈造化弄人，終不能結為夫妻，只好各自嫁娶；當傳慶與丹朱談話結束，一回到家，光線便揭示傳慶的心理狀態，並展現聶家的氛圍：

滿院子的花木，沒兩三年的工夫，枯的枯、死的死、砍掉的砍掉，太陽光曬著，滿眼的荒涼。一個打雜的，在草地上拖翻了一張籐椅子，把一壺滾水澆了上去，殺臭蟲。

屋子裡面，黑沉沉的穿堂，只看見那朱漆樓梯的扶手上，一線流光，迴環曲折，遠遠的上去了。（《第一爐香·茉莉香片》，頁10）

光線在此處演出吃重，由滿院的陽光到黑沉的穿堂再到扶手上的一線流光，它們共同指出一個荒涼而無愛的家園，乏人照顧，虛有空殼，這是一個讓母親成為「繡在屏風上的鳥」的牢籠，也是讓傳慶成為「精神上的殘廢」的圖囿。光線的高反差變化，由一路明亮的外景逕自跌入暗沉的內室，讀者也隨著影調的高低同感傳慶的情緒變化。其中「一線流光」十分傳神，對照傳慶回家的彆扭、猶豫、不想見人、躡手躡腳，它可說是傳慶下意識的表露，最好肉體消散為無聲無息的光影，甩掉精神負累，享有絕對的輕盈與自由。這裡光明與黑暗急速轉換，建立在鏡頭之間現實表象的變化上，當然，也常建立在現實空間與精神空間的變化上，喻示現實與精神極大的落差：

藍夾袍的領子豎著，太陽光暖烘烘的從領圈裡一直曬進去，曬到頸窩裡，可

是他有一種奇異的感覺，好像天快黑了——已經黑了。他一人守在窗子跟前，他心裡的天也跟著黑下去。說不出來的昏暗的哀愁……像夢裡面似的，那守在窗子前面的人，先是他自己，一剎那間，他看清楚了，那是他母親。她的前劉海長長地垂著，俯著頭，臉龐的尖尖的下半部只是一點白影子。至於那隱隱的眼與眉，那是像月亮裡的黑影。（《第一爐香．茉莉香片》，頁13-14）

現實裡，傳慶四周明明包圍著烘暖的陽光，然而陽光曬得越深越透，在人物逃避現實後所出現的幻覺中，則越是「奇異」，越是「像夢裡面似的」，越是「黑下去」；這個「好像天快黑了」——「已經黑了」的暗影世界，埋藏其心中深隱的恨意，恨父親不是言子夜，恨母親嫁給聶介臣，恨丹朱剝奪了原屬於自己的幸福，恨自己無能為力，幽微的光影重疊了傳慶與亡母的形象，「繡在屏風上的鳥」的宿命，也將再一次的體現在傳慶的生命中。張愛玲透過光線的高反差策略，表現了傳慶在身體與心靈、過去與現在、現實與幻覺、光明與幽暗等不同世界裡擺盪的陰鬱根源，那永遠揮之不去的精神夢魘，勢必如陽光般如影隨形。

成功的影調，建立在客觀環境與創作者主觀意念的基礎氛圍上，又必須依隨

人物的生命經歷與內心變化而調整，因此，光線語言勢必要和情節改變而改變。「以光線書寫」的義大利著名攝影師維多利歐·史特拉羅[10]，在《末代皇帝》中的用光策略，即是以光線語言創作，跟隨人物內心壓抑與命運變化而同時編碼的典範。溥儀在當小皇帝前，始終處於陽光下；當小皇帝後，受到種種物質與精神的禁錮，生活周遭便出現大規模的陰影；隨著溥儀成長，光線開始慢慢加入，起先，光線在溥儀身上產生陰影，象徵難以擺脫的自我束縛；之後通過了他人的陰影，接近光明，再取得明亮與陰影的平衡對立；末尾，抽掉攝影機上的濾色鏡片，溥儀終於成為平凡人，洋溢自由氣味的陽光灑落身上，獲得新生。這一段從皇帝、囚犯到平民的生命過程，史特拉羅運用光線語言，巧妙的呼喚著溥儀不斷變動的靈魂樣貌，形成影片風格化的重要符碼，創造了極高的美學價值。

這種人為力量與自然力量之間產生的辯證，以及由光線與陰影、黑暗與白晝之間產生的衝突，張愛玲的小說同樣有所思索。站在以幽暗為整體結構造型的基礎上，人物被放在慢慢走向黑暗深淵的宿命中，其光線語言的走勢，正好和《末代皇帝》相背。史特拉羅曾表示，他所有的創作元素，都在初試身手的作品中展

露無遺，就如同指紋，永久不變；之後的作品，只不過是任取其中的元素的放大，試著讓它更清楚、更具規模、更顯眼。[11] 以此觀點檢視張愛玲文本，容易得到一個共同點，一九四三年張愛玲躍登淪陷區上海文壇的初試啼聲之作〈第一爐香〉，其中卓越的光線語言表現，正如史特拉羅的「指紋說」，具有「永久不變」的原生意義，影響所有後來的創作。〈第一爐香〉雖然展示的僅是葛薇龍一人的由良變娼的過程，但那一步一步走向沉淪的生命光影，又何嘗不是「暗示」著後來〈第二爐香〉的羅傑安白登、〈茉莉香片〉的聶傳慶、〈心經〉的許小寒、〈傾城之戀〉的白流蘇、〈金鎖記〉的曹七巧《半生緣》的顧曼楨等人物的一一出場？

〈第一爐香〉的整體影調走勢，大致為漸漸趨近黑暗，沉香由點燃到燒盡，薇龍也由純真的女學生變為交際花。梁太太豪宅的開場，白晝的高調，呈現的是薇龍意識的清醒，隨著鏡頭的細細移動，讀者感受到她處處的提防與留心；黃昏時分，「大紅大紫，金絲交錯」（《第一爐香．第一爐香》，頁43）的天光漸漸隱沒，她以局外人的角度在幽暗中目睹這座不尋常的「大墳山」，自認只要「行得正，立得正」、「我唸我的書」（頁44）便不致同流；進入梁家後，薇龍抵擋不住物欲引誘，想像自己在夜晚穿著華服，跟隨樓下的交際音樂婆娑起舞；

第五章

影調：：。
陰暗而
明亮的
世界

即使是白晝，她也選擇以「掉轉身子，開了衣櫥」，面對「黑沉沉的衣櫥」，作為逃避「骯髒、複雜、不可理喻的現實」（頁51）的方法；接著，幾個重要場景便都在幽暗中完成，如月色下喬琪喬的糾纏，雨夜裡司徒協的餽贈，稀星中發現喬琪喬與睨兒的私會等等，無一不讓她一步步走向深淵；之後，「天完全黑了，整個世界像一張灰色的耶誕卡片，一切都是影影綽綽的」（頁80），薇龍掛上「自願者」的身分，「一心向學」，與喬琪喬訂婚，「賣了給梁太太和喬琪喬，整天忙著，不是替喬琪喬弄錢，就是替梁太太弄人」（頁82），女性主體喪失殆盡；結尾，薇龍在夜晚海灣誇張的光影中，無異於賣身的妓女，無邊的荒涼、陰暗、寒冷向她襲來，面對自己殘破的未來，束手無策，只有在黑沉中哭泣，而喬琪喬銜在嘴裡的火光，那一朵「立時謝了」的橙紅色的花，即是薇龍不幸生命的最後註腳。〈第一爐香〉的光線語言，刻畫了薇龍的精神內核，其整體佈置與情節平行，達到了依主題傾向、情節趨向、人物心理與命運、開場與結局氣氛等因素而靈活變化的境地。

張愛玲的小說，具有十分鮮明的電影影調的特質與功能，在塑造主要場景與人物時，總以光線配合蒼涼基調，以悲觀的生命意識「幽暗的彈奏」，建立低調

為主、高調為輔的規律，加入突兀的高調，強化反諷的意味，形成特定的語調與氛圍，從而發展出一套光線語言邏輯，挑戰讀者既存的視覺經驗；此外，它還能融合情節，照見人物生命歷程與心理的周折變化，使「一級一級，走進沒有光的所在」的主題內涵得到對應的影像表現形式，感染讀者的情緒；其整體結構造型，著實在讀者想像的銀幕上成為一視覺重點，成就了特殊的審美價值。

三—硬調：畫面形象造型

　　幽暗，是張愛玲小說光線的整體結構造型，呈現的是一個暗沉陰森的世界，人類「碩大無朋的自身和這腐爛而美麗的世界，兩個屍首背對背拴在一起，你墜著我，我墜著你，往下沉」（《第一爐香・花凋》，頁220），如此逐漸沉淪、走向黑暗的趨向，詮釋著張愛玲眼中人類的生存處境與世界運行的軌跡，充滿悲觀與腐敗的氣味，這光線調性頗似美國在一九四○到五○年代出現的「黑色電影」（film noir）。

　　路易斯・吉奈堤在《認識電影》中表示：黑色電影主要是根據燈光打法所

定義出來的電影風格，「黑」表示是一個只有夜晚與陰影的世界，強調「硬光」（hard light）打法，製造強烈的反差、不規則的形狀、重疊的影像，其大環境通常是城市，人物多禁錮在移動的霧或煙影之中，再搭配象徵脆弱的景物，如窗櫺、玻璃、鏡子等，共同組成其視覺風格。調性是宿命與偏執，充滿了悲觀的語氣，凸顯人類處境的黑暗面，主題圍繞著暴力、愛欲、貪欲、背叛、欺騙。12 以上文字，若不知是敘述黑色電影，可能會讓人誤認為是在介紹張愛玲的小說。的確，兩者的特質極為近似，陰暗、城市、煙霧、鏡子、玻璃、窗戶、重疊、禁錮、宿命、悲觀、愛與貪……無一不是張愛玲小說文本的典型符號，有趣的是，黑色電影是根據「硬光」打法所歸類出來的電影類型，張愛玲的小說在畫面形象造型上同樣也多呈現光線的「硬調」（hard tone）風格，以強烈反差形成明暗對比，直指畫面的視覺重心，刺激讀者的視覺感官，增加戲劇效果。

影調的軟硬，決定於影像明暗的差距，與情感強度產生對應關係。明暗差距大，影調硬，引發的情緒較為強烈，可收堅硬、緊張、沉重、恐怖、威脅的效果；明暗差距小，影調軟，引發的情緒較為緩和，通常搭配柔軟、溫柔、恬靜、含蓄的場面。介於兩者之間的，稱為中間調，趨近人眼觀看事物時一般客觀、正

常的感受。不同的調子引起讀者不同的心理反應，溫柔與恬靜絕對不是張愛玲意圖營造的場景氛圍，在光線的畫面形象造型上，多見的是硬調，它收取的是沉重的心理效果。劉書亮在〈影調之情與影調系統控制──「情節─情緒線」在影視拍攝中的作用〉一文中提到：硬調，最高亮度與最低亮度之間差距顯著，著光面與背光面反差強烈，中間缺乏過度層次，影調銜接生硬，我們的眼睛從最高亮度陡然跌落到最低亮度，從最低亮度直接跳躍到最高亮度，因而形成強烈、尖銳、快速的視覺起伏和情緒波動。13 這種強調「視覺起伏」與「情緒波動」的硬調光影，是使張愛玲小說富有電影感的原因之一，通常表現為大面積黑暗環境中小面積的強光，抑或是長時間黑暗環境中瞬間的強光，形成一種極具「顯光」（limbo lighting）意味的布光，它只將光線打在場景某處的被攝主體上，形成畫面構圖中的「支點」，其餘空間則全然處於幽暗之中，意圖消除周邊一切干擾的視覺元素。

古典好萊塢影片的布光，通常會混合主光（key light）、輔光（fill light）、逆光（back lighting）三種光源。主光是照明場景的主要光源，營造整體氛氣；輔光是拍攝中所用的次要光源，稍微低於主光強度，照明主光在被攝對象上形成

第五章
影調：
陰暗而
明亮的
世界

的陰影；背光的光源和攝影機的方向相反，可使被攝對象凸出於背景，產生影像深度，若單獨使用，則會形成只有輪廓的剪影效果。依不同投射方向、不同性質的光效而靈活變化這三種光源，攝影師就能操縱觀眾的感官系統，而影響觀眾對環境與人物的知覺。張愛玲的小說每每透過光影使人物與場景鮮明可感，茲以逆光、正面光、頂光、側光、底光等不同光位的設計，說明其布光之細緻。

逆光，又稱背光、輪廓光，由攝影機相對方向照明物體，只能看到物體的背光面而看不見受光面，輪廓形態鮮明，缺乏立體感與質感，但能凸出物體，使物體從背景中分離出來；正面光，又稱平光、順光，當物體面對攝影機，光線由攝影機方向照明物體，受光面只有亮面和次亮面，層次平淡，形成暗輪廓形式，在物體上沒有陰影，不能表現出物體表面凹凸不平的結構，缺乏立體感。熟讀張愛玲者，莫不熟於逆光剪影所顯示的被攝主體的形象恐怖或主體消亡，以及正面光所顯示的單薄平面。逆光如之前已提過的曹七巧出現在童世舫眼前，令人「毛骨悚然」；還有白流蘇仰臉目視詭異的「野火花」，「那輕纖的黑色剪影零零落落顫動著」（《傾城之戀・傾城之戀》，頁208）；毛耀球的同居女友背亮站著，「兩鬢的鬈髮裡稀稀露出一絲絲的天光」（《張看・創世紀》，頁97）；寶初

「站在窗戶跟前，背燈立著」，哀悼一個是非黑白不分的世界（《色，戒（限量特別版）‧鬱金香》，頁151）等；正面光如摩興德拉以手電筒直射愫細，光線「突然融化了，成為一汪一汪的迷糊的晶瑩的霧，因為它照耀著的形體整個是軟的、酥的、弧線的、半透明的；是一個女孩子緊緊把背貼在門上」（《第一爐香‧第二爐香》，頁101），聚光燈增強了明暗反差，並使愫細明顯變形；〈花凋〉中的鄭川嫦，更是前後以逆光與正面光面對章雲藩：

川嫦能夠不開燈的時候總避免開燈。屋裡暗沉沉地，但見川嫦扭著身子伏在沙發扶手上。蓬鬆的長髮，背著燈光，邊緣上飛著一重輕暖的金毛衣子，定著一雙大眼睛，像雲霧裡似的，微微發亮。雲藩笑道：「還有點不舒服嗎？」川嫦坐正了笑道：「多好了。」雲藩見她並不捻亮燈，心中納罕。兩人暗中相對，畢竟不便，只得抱著胳膊立在門洞子裡射進的燈光裡。川嫦正迎著光，他看清楚她穿著一件蔥白素綢長袍，白手臂與白衣服之間沒有界限。（《第一爐香‧花凋》頁211）

雲藩到川嫦家裡吃飯，川嫦下意識的不願暴露自家醜態，「能夠不開燈的時候總避免開燈」，以為暗沉能掩飾一切；然而，種種的難堪、自卑、不自在卻欲蓋彌

彰，無法在幽暗中隱藏，反而更加凸現。川嫦「背著燈光」，在雲藩的觀點鏡頭中整個人形成大塊黑影，失去面部血肉，蓬鬆的頭髮在幽光中如煙似霧，烘托著一雙發亮的眼睛，這樣的形象實與女鬼相去無幾；尷尬的對話之後，川嫦轉為「正迎著光」，變化為大塊亮影，極為平面而缺乏層次，其「白手臂與白衣服之間沒有界限」的失血形象，便是在與黑暗客廳形成的光線高反差裡塑造而成，充分體現了女性非正統身體的壓抑、怪誕、病態、自我衝突。

頂光，光源來自物體上方六十度以上，對表現被攝對象而言，是一種反常的光線，刻意失真；不過在自然光效中若運用得宜，亦能獲得自然光的真實感。在由電影劇本《不了情》改寫成小說的《多少恨》裡，頂光的演出，呈現了虞家茵心理的壓抑與疲倦。夏宗豫第一次在家茵住所遇見虞父，虞父不但當下向宗豫求職，還有借錢的意思，家茵羞愧萬分，此時光線打在她的頭頂上：

家茵聽到這裡，突然掉過身來望著她父親，她頭上那盞燈拉得很低，那荷葉邊的白磁燈罩如同一朵淡黃白的大花，簪在她頭髮上，陰影深得在她臉上無情地刻劃著，她像一個早衰的熱帶女人一般，顯得異常憔悴。（《惘然記‧多少恨》，頁130）

劉永泗在《影視光線藝術》中提到：頂光下的環境，水平面照度較大，垂直面照度較小，因此反差大，缺乏中間過度層次，會使人物的頭頂、眉弓骨、鼻梁、顴骨、上顎骨等部分明亮，而使眼窩、鼻下、兩頰處較暗，形成骷髏形象，醜化人物。[14] 多年不見的父親突然出現，家茵心中升起不祥的預感，父親的猥瑣不堪，家茵早因太過「認識」（頁109）情結極深，此心理陰影外化為眼窩、鼻下、兩頰凹陷處的表象陰影，「無情地刻劃著」家茵的生命，而在額頭等明亮區塊的高反差對比下，光影分明，失魂落魄，狀似骷髏，讀者遂能同感其如同死亡的存在狀態與擺脫不了的精神包袱。這種使人物反常而變形的光線，相當具有表現力量，著名的例子如美國導演柯波拉（Francis Ford Coppola,1939-）的《現代啟示錄》（Apocalypse Now,1979），為了呈現克羅納爾上校的瘋子形象，畫面從陰暗開始，漸漸以頂光顯示其光亮的頭頂以及一雙絕望的眼睛，營造了神祕與不祥的氛圍。

側光，光源、物體、攝影機在水平面上成九十度角，可照亮物體的一半，另外一半則呈現陰影，看不清全貌，適用於描繪人性與道德的掙扎。同樣在〈多少恨〉中，當夏太太來到上海，家茵與宗豫的關係被逼上檯面，幽暗裡，燭光以高

反差的側光照映在他們臉上：

燭光怯怯的創出一個世界。男女兩個人在幽暗中只現出一部份的面目，金色的，如同未完成的古老的畫像，那神情是悲是喜都難說。（《惘然記‧多少恨》，頁134）

「暗中」進行的婚外情，使兩人都深陷於情欲的泥淖而無法自拔，卻又必須顧盼嚴正的道德規範，在社會中循規蹈矩；情欲與道德的對峙，正如燭光下的「陰陽臉」，一半處於黑暗，模糊難辨，一半則是「金色的，如同未完成的古老的畫像」，表情凝止，如同畫像。這一剎那類似電影敘事中的「停格」（freeze-frame）效果，固置動態的時間，而擴大靜態空間的廣度與長度，深化人物內心，讓凝固的神情去說明一切。此鏡頭以跳動的燭光象徵人物內心的不安，並以側光產生的明暗交合，象徵人物關係的曖昧、內心世界半明半暗的對立以及自我在原我、超我之間痛苦的掙扎，它被孤立在一連串的動作與對話中，功能十分突出。其後，家茵與夏太太會晤後，側光的寓意更是淋漓盡致，在「黑沉沉的玻璃窗裡」使家茵「半邊臉」「穿射著兩三星火」，一邊期待夏太太死亡，一邊責怪自己「你怎麼能夠這樣的卑鄙」，兩方激烈爭辯，光影的反差呈現了精神的分裂，最後，「她的影

子在黑沉沉的玻璃窗裡是像沉在水底的珠玉」（頁146），終究無法突破道德禮教的壓迫而尋得自己的幸福。

底光，又稱腳光，光源來自於物體下方，光影結構與頂光相反，但同樣是一種反常的光線，具有營造陰鬱氣氛、異化被攝對象的功能。《赤地之戀》裡具有政治良知的劉荃，知道黃絹為了救他而成了申凱夫的情婦後，便離開戈珊高掛著淡紅色絲質三角內褲——一種肉欲的旗幟——的房間，這時他看見國際飯店的頂顛上插著紅旗，「旗桿下大概安著幾盞強光的電燈，往上照著，把那紅旗照亮了。它在那暗藍的夜空裡招展著，紅艷得令人驚異，像一個小小的奇蹟。他仰著臉，久久望著那明亮的小紅旗。它像天上的一顆星，甚想把它射落下來」（《赤地之戀》，頁220）此紅旗是戈珊身體的呼喚，也是共產主義的象徵，通過底光，通過劉荃的觀點塑造的「紅艷」、「驚異」、「奇蹟」、「明亮」的紅旗形象，凸顯了生存於「赤地」的恐怖與幻滅，以及共黨機器對社會正義的摧殘；〈創世紀〉全少奶奶「怨天怨地」工作了許多年的廚房，「油燈低低地放在凳上，燈光倒著照上來」，「污穢」，「受氣」，「餘外都是黑暗」，「除了這廚房就是廚房，更沒有別的世界」（《張看·創世紀》，頁114），底光呈現的場景，完成廚

房是女性生命牢獄的隱喻，展示了女性無法超越的內圍處境；〈年輕的時候〉的

沁西亞下定決心結婚，硬要製造一點美麗的回憶，典禮當中，手上的蠟燭作為陰

暗的禮拜堂的唯一光源，因低於視線將臉部一分為二而形成底光，照映不出新娘

面容的美麗，卻反將其空洞的生命本質揭露了出來：

她捧著白蠟燭，虔誠地低著頭，臉的上半部在障紗的影子裡，臉的下半部在

燭火的影子裡，搖搖的光與影中現出她那微茫蒼白的笑。她自己為自己製造

了新嫁娘應有的神祕與尊嚴的空氣，雖然神甫無精打采，雖然香伙出奇地骯

髒，雖然新郎不耐煩，雖然它的禮服是借來的租來的。她一輩子就只這麼一

天，總得有點值得一記的，留到老年時去追想。（《第一爐香·年輕的時

候》，頁198）

陰沉的障紗，分割的主體，光影搖晃不安，笑容微茫蒼白，讀者可輕易預見沁西

亞並非走向幸福的終局，而是形同盲目的人，為了結婚而結婚，「到處磕頭禮拜

求人家收下他的自由」（頁195），她認命、犧牲、消極，因此當她步上紅毯，「臉

的上半部在障紗的影子裡，臉的下半部在燭火的影子裡」，彷彿正走向一個黑暗

的深淵，脫離新娘的形體而幻化成鬼魅，帶來恐怖與詭譎。電影《簡愛》（Jane

Eyre, 1944）裡有雷同的打光方式，夜間的慘叫聲驚動了人們，男主角羅徹斯特秉燭出來察看，燭光從下方往上照，照映出奇異的面容，也照映出他想要掩飾已經結婚的心理潛流，此效果正如同沁西亞捧著白蠟燭所帶給讀者的視覺衝擊。底光的異化功能，服務了主題，強化了寓意，完成了令人心驚的場面設計，極具說服力量。

　　以上提到的依不同光位所映照的場景或形貌，或醜陋化平面化，或半喜半悲半掩半明，主要還是均以高反差的形式映照在女性身上，統攝在蒼涼主題之下，而形成種種悲劇形象的圖譜。這些風格化的女性圖譜也許未必能全然落實到實際生活中，作為一個「活生生的人物」（living character），但是其中投射出來的質素，如欲望、自私、希冀、苦悶、卑瑣、幻滅等等，的確又屢屢在現實中俯拾即是，成為人類存在的共同基因。正如同好萊塢女星葛麗泰・嘉寶（Greta Garbo, 1905-1990）在電影中的形象，神祕，憂傷，複雜，孤獨，臉上永遠變換著導演風格化的種種光影，而被塑造成一名壓抑情欲與願望的「永恆的女人」，吸引眾人的愛慕與垂憐，因此約翰・霍華德・勞遜在《戲劇與電影的劇作理論與技巧》說：「嘉寶的悲劇臉譜代表了將人物風格化傾向的最高發展階段。」[15]

張愛玲非常欣賞嘉寶，曾表示「我是名演員嘉寶的信徒」（《續集・自序》，頁6），凡嘉寶主演的片子，恐怕是每部必看；水晶也曾在〈天才的模式——張愛玲與嘉寶〉中以「天才」類比兩者相似之處，如希望仰慕者尊重其隱私權、輕易狀擬出人生的七情六欲、完美主義、長期生病、心理永遠流浪等等天才症候群；[16] 嘉寶在事業顛峰的一九四一年突然退出影壇，引起一片遺憾之聲，此時正是張愛玲在香港大學喜嗜電影之際，因此嘉寶在電影銀幕上光影斑斕的「仙女」形象，極有可能對張愛玲造成了不小的影響，而成為其構思筆下人物光線造型的藍本。

除了依不同光位而形成的一般光照，讀者還處處可見特殊的高反差效果光，這些光線一一體現著人物複雜的心理與對生存處境的無力感，從而加強了文本的戲劇效果與視覺基礎。當七巧告誡女兒「男人碰都碰不得」，窗簾上絨球與絨球之間所顯露的天光，為「屋子裡暖熱的黑暗給打上了一排小洞」，「七巧臉上的影子彷彿更深了一層」（《傾城之戀・金鎖記》，頁166），窗景的破碎，戶外天光與室內黑暗的反差，象徵的是七巧不當壓抑情欲所形成的殘破靈魂。當劉荃囚禁在「絕對的黑暗」的獄室，「窗外有一輛汽車駛過來，車燈的光照到窗戶

硬調：畫面形象造型

裡來，一瞥即逝，就像整個的世界在他眼前經過那樣親切、溫暖，充滿了各種意想不到的機緣」（《赤地之戀》，頁208），這突然閃出的一道光，活現了一名理想主義青年對赤地幻滅的心理，親切溫暖隨即消逝，更凸顯了身處赤化世界的苦寒。當水波裡倒映的街燈，像「白金的箭鏃」，在幽黑的夜晚「射出去就沒有了」，射出去就沒了」（《傾城之戀・紅玫瑰與白玫瑰》，頁94），自以為能做自己主人的佟振保，竟讓環境吞噬其鋼鐵般的生命主宰力，此街燈倒影的光束召喚了一個「最合理想的中國現代人物」（頁52）的空虛與悲傷。發現母親與外國男人的性事後，盛九莉深夜回到宿舍，夜暗中在門口撳鈴，一隻探海燈以強光對準了九莉，以及其所處的乳黃色小亭子，九莉從頭至腳浴在藍色的光霧中，形同神龕中無生命的偶像，「那道強光也一動都不動」，兩方凍結的是尷尬與驚訝，張愛玲藉由光線隱喻母親的齟齬不堪無所遁形，女兒以其如探照燈的敏銳，發現母親前來香港並不是為了關懷女兒，而只是為了勾結男人，因而徹底否定了母親高高在上有如神祇的形象，即刻感到童年的家「一切都縮小了，矮了，舊了」，既然從此無可眷戀了，因此「她快樂到極點」（《小團圓》，頁44）。

高反差的光影，完全是人物心理活動的外化。

第五章
影調：
陰暗而
明亮的
世界

此外，閃電也是張愛玲喜用的典型效果光，在黑暗中透過閃電的乍現，配合情節與人物的內心活動，可將恐懼、打擊、審判、懲罰等戲劇內容輕易的表現出來。《桂花蒸 阿小悲秋》中，以幫傭為職的蘇州娘姨阿小，身上濡染著半殖民文化的色彩，長久以來，生活中圍繞著瑣碎的愁煩，雖然不至於像魯迅筆下祥林嫂般的徹底絕望，那麼的具有控訴意味，但是面對不停的犧牲、心靈、身分的屈從、性愛的欠缺，以及主人哥兒達的文化差異，還是有無從反抗的無力感：

雨越下越大。天忽然回過臉來，漆黑的大臉，塵世上的一切都驚惶遁逃，黑暗裡拚鈴碰隆，雷電急走。痛楚的青、白、紫、一亮一亮，照進小廚裡。玻璃窗被迫得往裡凹進去。……雨還是嘩嘩大下，忽地一個閃電，碧亮的電光裡又出了一個蜘蛛，爬在白洋磁盆上。（《傾城之戀·桂花蒸 阿小悲秋》，頁135）

原來背過去的「天」，突然回過臉來，使「塵世上的一切都驚惶遁逃」，「地母」般的阿小無從逃避，以其卑微與平凡，怎能獨自面對偌大的黑暗？狹小的廚房、現形的蜘蛛、令人卻步的雷雨，「痛楚的青、白、紫、一亮一亮」，建立了場景

的恐怖，同時也刻畫了阿小心靈的困厄，電光突然閃現的高反差，傳達了人物的恐慌與無助。英國導演大衛・連恩（David Lean,1908-1991）在電影《苦海孤雛》（Oliver Twist,1948）的開場中，同樣也以閃電去突出年輕孕婦的痛苦形象，她步履維艱，神情緊張，廣袤天地似乎以她為敵，這樣的視覺處理，雖屬客觀，但著實可收狀擬人物主觀心理之功。而此段「雷電急走」，水晶在〈天也背過臉去了——解讀〈桂花蒸 阿小悲秋〉〉一文中提問，閃電的演出，難道是「天公像在那兒『夜審潘洪』般，用一條皮鞭刑訓哥兒達這個花心浪子，還有圍繞在他周遭尋求他雨露均施的那些蕩婦淫娃嗎」17？這種解讀，更是將主觀心理與客觀環境合而為一了。

　　基於幽暗的整體結構造型，張愛玲的小說在畫面形象造型上採用了硬調光影，突出明暗對比，強調畫面重心，構思不同光源方位，經營特殊光效，這種表現主義的用光風格，使被攝主體脫離表象，而擁有了獨特的精神內涵。魯道夫・阿恩海姆在《藝術與視知覺》中說：「光線的照射可以脫離開被表現的物體本身，自由地加以操縱。舉例說，對於舞蹈演員們在舞台上形成的某種排列隊形來說，就可以隨著照射手段的改變（燈光明暗的配合），使台下的觀眾得到各種不同的

印象。」[18] 正是有機結合了光線的客觀性與表現性，大加發揮了「脫離開被表現的物體本身」的功能，川嫦才像冤鬼，七巧才像瘋子，家茵才似骷髏，閃電才如審判，水光才是虛擲的箭鏃……，這些歷歷在目的形象，在在使讀者讀出豐富的創意與能量，進而體會到文字光線造型的奧妙。

影調，在張愛玲的小說中寓意深重。一如影調在電影裡必須與影片總體密切配合，張愛玲小說中的光線語言，也與文本總體結構息息相關，成為視覺審美的核心。在整體結構造型上，「幽暗」外化了小說文本「一級一級，走進沒有光的所在」的主題，凡表現人性陰暗、家園殘破、婚姻與愛情不幸的主要場面，幾乎一律「幽暗的彈奏」，彰顯生命的「蒼涼」意識，並以高調的烈日意象反諷光明；而在畫面形象造型上，則以「硬調」高反差的明暗對照，增加戲劇性，刺激讀者的視覺感官，並運用不同的光位與光效重塑人物與場景，穿透表象的意義，以捕捉那鬱鬱蒼蒼的變形世界，如此高度風格化的光線編碼，統一了造型與文本風格，體現了張愛玲的藝術思維。

電影本是在銀幕上展示光影的藝術，光影的配置，是極具表現力量的影像創造，而非物體的如實複製。在張愛玲小說的國度，文字致力於表現光線的功能與

硬調：畫
面形象造
型

—
172
—

藝術效果，產生了與眾不同的電影感，這是一種能動的創造。本・克萊門茨與

大衛・羅森菲爾德在《攝影構圖》中提到：「就藝術家的觀點來說，事物無所謂美醜。任何物體，都具有其潛在的美感，藝術家所要做的工作，就是把它發掘出來，並採用適當的表現方式，將此種訊息傳遞給別人。」19 藝術效果取決於藝術家發掘事物潛在美感的功力與表現方式，而特殊的光影語言，正是張愛玲小說追求藝術效果的「適當的表現方式」，它交纏光明與黑暗，使讀者接收到那個世界所派發的「訊息」──那是個陰暗而明亮的世界，那是個不合乎邏輯與物質原貌的世界，那是個電影的世界，那是張愛玲虛構的小說世界；其實，又何嘗不是人們俯仰其間、哀樂其間的真實世界。

1 〔英〕歐內斯特·林格倫(Ernest Lindgren)著,何力、李庄藩、劉芸譯:《論電影藝術》(The Art of the Film,1963)(北京:中國電影出版社,1979年12月),頁124。

2 〔美〕斯托克威爾(R.P. Stockwell)著,呂叔湘、黃國營譯:《句法理論基礎》(Foundations of Syntactic Theory,1997)(湖北:華中工學院出版社,1986年4月),頁105。

3 李顯杰:《電影敘事中畫面構圖的「語式」功能》,湖北:《華中師範大學學報》(哲社版)1995年第4期,頁85-86。

4 劉永泗:《影視光線藝術》(北京:北京廣播學院出版社,2000年1月),頁8。

5 〔法〕馬賽爾·馬爾丹(Marcel Martin)著,何振淦譯:《電影語言》(Le Langage Cinématographique, 1977)(北京:中國電影出版社,1980年11月),頁37。

6 〔美〕普萊塞:《色彩對精神效率和運動效率的影響》,《美國心理學雜誌》第32期(1921年),頁326-356。轉引自〔美〕魯道夫·阿恩海姆(Rudolf Arnheim,1904-1994)著,滕守堯、朱疆源譯:《藝術與視知覺》(Art and Visual Perception,1974)(四川:四川人民出版社,1998年3月),頁459。

7 〔美〕赫伯特·翟德爾(Herbert Zettl,1929-)著,廖祥雄譯:《映像藝術》(Sight Sound Motion—Applied Media Aesthetics)(台北:志文出版社,1994年6月),頁28。

8 迅雨:《論張愛玲的小說》(原刊於上海《萬象》雜誌,1944年5月),附錄於唐文標:《張愛玲研究》(台北:聯經出版,1995年12月),頁128。

9 朱羽君:《電視畫面研究》(北京:北京廣播學院出版社,1989年9月),頁49。

10 維多利歐·史特拉羅(Vittorio Storaro,1940-)自稱電影攝影即是在膠片上「以光線書寫」。其重要作品有《現代啟示錄》(Apocalypse Now,1979)、《烽火赤焰萬里情》(Reds,1979)、《末代皇帝》(The Last Emperor,1987)、《遮蔽的天空》(The Sheltering Sky,1990)等,曾獲得兩屆奧斯卡金像獎最佳攝影。見Dennis Schaefer、Larry Salvato著,郭珍弟、邱顯忠等譯:《光影大師——與當代傑出攝影師對話》(Masters of Light: Conversations with Contemporary Cinematographers)(台北:遠流出版,1996年5月),頁243。

11 Dennis Schaefer、Larry Salvato:《光影大師——與當代傑出攝影師對話》,頁246。

12 〔美〕路易斯·吉奈堤(Louis Giannetti)、焦雄屏等譯:《認識電影》(Understanding Movies,1996)(台北:遠流出版,1998年2月),頁29。

13 劉書亮:《影調之情與影調系統控制——「情節—情緒線」在影視拍攝中的作用》,收錄於劉書亮主編:《電影藝術與技術》(北京:北京廣播學院出版社,2000年9月),頁99。

14 劉永泗：《影視光線藝術》，頁40-41。

15 〔美〕約翰・霍華德・勞遜（John Howard Lawson）著，邵牧君、齊宙譯：《戲劇與電影的劇作理論與技巧》（Theory and Technique of Playwriting and Screen Writing, 1949）（北京：中國電影出版社，1989年8月），頁424。

16 水晶：《張愛玲未完——解讀張愛玲的作品》（台北：大地出版社，1996年12月），頁17-25。

17 水晶：《張愛玲未完——解讀張愛玲的作品》，頁80-81。

18 魯道夫・阿恩海姆：《藝術與視知覺》，頁442。

19 〔美〕本・克萊門茨（Ben Clements）、大衛・羅森菲爾德（David Rosenfeld）著，塗紹基譯：《攝影構圖》（Photographic Composition）（台北：眾文圖書，1983年3月），頁16。

第五章
影調：
陰暗而
明亮的
世界

第六章

構圖：風格化的佈局

構圖：風格化的佈局

張愛玲的小說糅合形式主義電影影像美學，以鏡頭底下精巧的風格化構圖，作為強化大眾讀者模擬視覺感知的途徑，也作為展現美學意識與人生意識的中介。

透過景框中人物與人物、人物與環境的靜態構圖，以及表現對象與攝影機動靜對應的動態構圖，我們驚見張愛玲的小說對複雜人世的洞察，對電影影像運動與景深構圖的整體把握能力，以及將情節內容有機融入人物、道具、景觀等空間佈局的技巧，這些以文字結構而成的圖像，搬演著如電影般動感而立體的人生情節，同時呈現文學向影像版圖擴張的審美價值。

一 ── 動感與景深

畫圖，曾是童年的張愛玲一度考慮過的終身職業，不過很快便放棄了……「看了一張描寫窮困的畫家的影片後，我哭了一場，決定做一個鋼琴家，在富麗堂皇的音樂廳裡演奏。」（《張看‧天才夢》，頁241）縱使不當畫家，她還是對繪畫藝術興趣濃厚。從散文〈談畫〉與〈忘不了的畫〉裡，我們看到她對西洋繪畫的涉獵與獨特的欣賞方式，充分發揮由繪畫轉化為文字的想像；此外，母親與姑姑都是繪畫的愛好者，母親曾一度留洋學畫，回國後，曾指導她畫畫、配色；大學時期，她又常和好友炎櫻切磋畫藝，自己構圖勾邊，炎櫻著色；她出版著作，自行設計封面；也常將小說人物的素描附於作品旁邊，加強讀者印象……，張愛玲與繪畫結緣深厚，其在繪畫欣賞與創作方面累積的經驗，自然成為文字創作時的審美追求。

從文學作品觀察，張愛玲的確是好用文字構圖的。從十三歲〈遲暮〉的春天圖景，到十六歲〈秋雨〉的工筆細描，直到驚動上海文壇的《傳奇》，在在借用繪畫技巧增強文學的表現力，使作品體現著繪畫構圖的藝術效果。王喜絨在〈張愛玲的《傳奇》與繪畫藝術〉一文中歸結，《傳奇》既受到中國傳統文學詩畫相通的潛移默化，又承自西方現代派文學藝術的洗禮，再加上張愛玲對繪畫藝術的

愛好與造詣，因而使《傳奇》超越了小說載體，拓展了表現維度，對後世產生重大啟迪。1天才兒童最後雖然沒有成為鋼琴家或畫家，但卻在小說裡偷偷完成了夢想，運用最鏗鏘的佈局，最深刻的線條，最鮮艷的色彩，履行最精緻豐富的畫面構思。

張愛玲的小說之具有強烈的畫面性格，構圖的概念居功厥偉。「構圖」（Composition），指對造型素材加以選擇、組織、表現的結構法則。鄭國恩在《影視攝影構圖學》中提到：「構圖是使藝術形象的內部結構和外在形態經過建構、組合而物化和定型化，成為客觀存在。只有當它顯現為具體、直觀可知、可識的藝術形象時，才能供人們進行審美觀照。構圖是形式因素的綜合運用，因此，它也是形式美體現的焦點。」2在張愛玲的小說中，那些本來抽象的意念、關係、感受、心態，與外在構圖形態有機結合之後，一變成「具體、直觀可知、可識、可感的藝術形象」，於是讀者便藉由這些藝術形象而獲得審美快感。繪畫構圖是靜態的，時間停止，強調在最富於孕育性的頃刻，選擇、組織、表現可運用的空間元素——然而我們不得不注意到，人物在動，視角在動，鏡頭在位移，景物在變化，這是加入了時間因素的空間運動形式，因而和繪畫比起來，用動態

構圖的概念去閱讀張愛玲的小說，是更為適合的，甚至可以說，它更為靠近同為時間藝術的電影，更多的汲取了電影藝術的養分。歐內斯特‧林格倫在《論電影藝術》中，論畫家與電影導演的差別時說：「運動成為構圖中的主要因素，它使其他一切淪居次要地位。」[3] 電影構圖和其他造型藝術最大的差異，便在於它始終是運動的。

電影畫面在動態構圖之外，也有靜態構圖，此靜態構圖和繪畫的靜止狀態大異其趣，因為就電影攝影而言，靜態攝影本身包含了時間流動，因此廣義上也是動態構圖的一部分。不過，電影構圖畢竟還是類似於繪畫，因為電影的運動影像是由許多畫格（frame）組成，每一畫格其實就是一幅靜止的圖畫，因此，影片中的任何一個畫格，都應該考慮到繪畫構圖的美感形式。

動感之外，還必須留意電影構圖的另一個要點——「景深」[4]，景深能使人物與景物依前後不同的位置安排，在讀者的想像性銀幕上形成「多層次構圖」（Composition in depth）。導演在設計鏡頭畫面時，將欲表現主體放在哪一層景次位置上，該層景次便成為構圖重心，若將表現對象放在第一層景次，那麼其餘各景次便成為後景或背景（background）；若將表現對象放在第二層景次，那麼

第一層景次就成為前景（foreground），其餘各景次便成為背景。表現對象的景次位置，對畫面構圖關係重大，反映了創作主體的意識型態，也將影響觀眾的審美心理。李·R·波布克在《電影的元素》中提到：「所有電影構圖的基本目的都是為了產生縱深感，為了用兩向度的膠片創造出第三向度感。更微妙的是，必須使觀眾越過表層進入畫格內部的某處。」[5]二維的畫面若獲得縱深感，將使畫面的不同區域傳遞更多樣的視覺訊息，承載更複雜的情節內容，造成更強烈的戲劇效果，這是電影藝術中一種富有創造性的表現手段。張愛玲的小說將表現主體放置在前景、中景或背景等不同景次中，積極的變化幅面的注意中心，以營造特定的環境所應有的氣氛與意境，就是為了「使觀眾越過表層進入畫格內部的某處」。

構圖在有機組織造型元素之際，無形中亦傳遞出創作主體對世界的認識。本章企圖藉由動靜兩方面的構圖形式，體現張愛玲小說的情節內容，展示其電影化的手法，深入其世界觀。第二小節，從靜態構圖出發，論析其高下構圖、單數構圖、斜線構圖的美感形式；第三小節，從動態構圖著手，探討畫面內部運動、畫面外部運動、畫面內外綜合運動的美感形式。影像運動與景深之外，畫面中色

彩、光線、景別、視角、觀點等構圖元素，也是閱讀時的重點。

二——靜態構圖

靜態構圖是鏡頭畫面構圖的一種樣式，在固定的拍攝位置上描繪、安排、組織運動主體暫時處於靜止或幾近靜止的狀態，這種狀態，是服從力學規律的結果，在多方相對力量所形成的穩定狀態中生存發展。張愛玲筆下的靜態構圖，在大自然的這種力學規律上，處理的雖然是表現對象的「暫時處於靜止或幾近靜止的狀態」，看似低調平靜，然而卻常常是情節線的高潮，在停止、平衡、安定的表象中，內蘊著崩解、失重、焦慮的人物精神實質，在大靜大動的美學落差間寓含生命「蒼涼」的詮釋。如果說「太劇烈的快樂與太劇烈的悲哀是有相同之點的」（《半生緣》，頁 92），那麼太深沉的波動與太深沉的平靜亦然。

靜態構圖必須有意為之，仔細安排，讀者就是透過此固定結構去認識人物、體會情節、思索意義，若只是隨意佈局，與抒情達意無牽無涉，那麼就將無法引起讀者的預期心理反應，甚至導致誤解而失去審美價值。以下即從張愛玲小說中

表現突出的高下、單數、斜線展開分析，檢視其與文本整體的高度結合。

（一）高下構圖

張愛玲小說的構圖著重反映空間中各種事物的關係，尤其是人物之間的高低相對位置。高位象徵強勢的能力與權力，通常能掌控大局，主宰一切；不過張愛玲卻喜歡顛倒普遍認知，讓高位者在表面上看似勝利，實際上卻無能無助無知，為生命深埋荒涼的因子，這是她一貫的反諷策略。本小節討論的高下構圖，包括人物位置的高低，以及反映人物觀點的「攝影角度」[6] 的高低兩種，前者以客觀鏡頭表現，後者以主觀鏡頭表現。

《怨女》中，健康的柴銀娣為了經濟考量，嫁給殘疾的姚二爺，三朝回門那天，新人上座，形成了這幅別具意義的圖景：

裡邊另擺桌子，一對新人坐在上首，新郎坐不直，直塌下去。相形之下，新娘子在旁邊高坐堂皇，像一尊神像，上面特別長。店堂裡黑洞洞的，只有他們背後祭桌上的燭火。（《怨女》，頁 27）

這幅靜態畫面，以客觀觀點呈現，景次有二：表現主體景次坐著銀娣與二爺，背景是祭桌、燭火與黑暗。祭桌與燭火處於背景，意味著這婚姻是陽性宗法規範與

儀典強勢運作的結果，二爺為了傳宗接代，必須買一個合法妻子。喜慶場合，影調是黑暗的低調，氣氛反常而詭異；燭光光源在後，人物背光，五官消失，只顯示出人形輪廓，這幅圖景反常而詭異。景框內的上部象徵權威，銀娣「高坐堂皇」高出二爺許多，已違反一般常情，居然還「像一尊神像」，其崇高對照二爺的卑下，反撲了宗法象徵秩序，林幸謙在《張愛玲論述──女性主體與去勢模擬書寫》中即認為這樣的高下定位，意味著「女性的神化和男性的貶化，共同指向傳統男性主體秩序的瓦解」[7]；然而對照銀娣的一生，這幅畫面終究是銀娣對父權力量的主動服膺，是其生命「怨」歌的前奏，寧願貪圖金錢而不惜成為婚姻體制的犧牲品、商品、祭品，漠視自己的欲望與幸福。三朝回門高高在上，原是更加彰顯葬送生命價值的蒼涼。

〈金鎖記〉亦然，藉由高下構圖傳達女性在金錢欲與情欲間掙扎的蒼涼生命。曹七巧戳穿姜季澤的騙錢詭計，灑了季澤一身酸梅湯，使之拂袖離去；處在理智與情感崩潰的邊緣，七巧從「扶著頭站著」，轉為「倏地掉轉身來」，跌跌蹌蹌的上樓去⋯

第六章
構圖：
風格化
的佈局

她要在樓上的窗戶裡再看他一眼。……她到了窗前，揭開了那邊上綴有小絨球的墨綠洋式窗簾，季澤正在弄堂裡望外走，長衫搭在臂上，晴天的風像一群白鴿子鑽進他的紡綢褲褂裡去，哪兒都鑽到了，飄飄拍著翅子。（《傾城之戀·金鎖記》，頁164）

此圖景是七巧主宰局勢、權衡真假後所選擇的結果：她選了金錢，放棄了情欲，以金錢所賦予的強大權力趕走了愛過的人。若視此段落為一客觀鏡頭，七巧與季澤位置的對應關係，就與上例銀娣與二爺相同；若視此段落為一主觀鏡頭，那麼便形成一個俯角（high angle）視景——攝影機高高在上，經過畫面扭曲，氣憤、卑瑣、渺小的季澤居然擁有了詩意美麗的形象，如風的欲望似白鴿子飄飄鑽進衫褲，是七巧對季澤最後的擁抱，她堅持以高姿態完成這場自我情欲的告別儀式。

以景次言，表現主體在季澤身上，前景為「綴有小絨球的墨綠洋式窗簾」，此前景的意義不容小覷，除了增加空間深度之外，還是「重複蒙太奇」的表現元素，因為隨後七巧傳承給長安「男人，碰都碰不得」的經驗時，隨即插入「一陣風過，窗簾上的絨球與絨球之間露出白色的寒天，屋子裡暖熱的黑暗給打上了一排小洞。煙燈的火焰往下一挫，七巧臉上的影子彷彿更深了一層」（頁166）。

窗簾作為一遮蔽外界之物，象徵七巧內心的自我隔絕，墨綠窗簾與「白鴿子」的顏色對照，正與「白色的寒天」呼應，七巧隔離陽光，拒絕男性，壓抑潛在欲望，其內圍殘破的生命情狀一如打上一排小洞的黑暗屋室，由揭開到放下窗簾，確實傳達了七巧由猶疑到完全封閉的性格發展。因此，居高的精神勝利，是對七巧孤獨荒寒生命的反諷，增加了畫面的張力；而讀者則透過簡單的窗簾前景，看見了人物的悲劇性。

〈紅玫瑰與白玫瑰〉中，佟振保公然和妓女在家門前調情，妻子孟煙鸝卻只能站在家屋高處，目睹先生與妓女笑鬧；此時，振保的仰角（low angle）視象，創造了一幅女性遭家庭禁錮的圖景：

振保拿了錢出來，把洋傘打在水面上，濺了女人一身水。女人尖叫起來，他跨到三輪車上，哈哈笑了，感到一種拖泥帶水的快樂。抬頭望望樓上的窗戶，大約是煙鸝立在窗口向外看，像是浴室的牆上貼了一塊有黃漬的舊白蕾絲茶托，又像一個淺淺的白碟子，心子上沾了一圈茶污。（《傾城之戀·紅玫瑰與白玫瑰》，頁96）

仰角鏡頭會美化畫面中的人物，使人物看來異常具有力量，傑拉·貝同的《電

第六章
構圖：
風格化
的佈局

影美學》即提到：「仰角鏡頭使個人顯得偉大，它會引起優越、力量、勝利、驕傲、雄偉或悲壯、驚悚之感。」[8] 在電影《大國民》（Citizen Kane, 1941）裡，導演奧森‧威爾斯（Orson Welles, 1915-1985）不斷運用仰角鏡頭呈現報業鉅子叱吒風雲的形象。然而在此，煙鸝得不到丈夫的愛，與外界格格不入，被束縛在窗框之間，走不出有名無實的婚姻，其無力主宰自我的孱弱生命，如何能承受仰視所帶來的雄偉與驕傲？無疑的，鏡頭向煙鸝開了一個玩笑，相對於上例季澤在俯角鏡頭中遭到美化，煙鸝卻在仰角鏡頭中被醜化──於是帶有振保主觀意識的觀點鏡頭，把她變形為令人嫌惡的家具，是死的，髒的，與窗框、屋牆一起被壓扁了，變成貼著牆的茶托，變成淺淺的碟子，失去了厚度，身上永遠銘著與裁縫通姦的污穢。透過居高的形勢位置，煙鸝展現更加卑微的生存狀態，愈發深化了女性在父權體制框限下的困境。

高下構圖中，有幾點是值得注意的：一、處在高位的多半是女性，似乎具有宰制力量，但這卻是對讀者普遍認識的顛覆，用來強化閱讀落差；二、鏡頭下扭曲的視象，造成藝術變形，如新娘變神像、風如同白鴿子、妻子成為茶托碟子等，這是鏡頭的價值判斷，傳遞著奇異的世界觀。

（二）單數構圖

如果張愛玲小說中高下構圖的功能是顛覆與變形，那麼單數構圖則是為了表現人際的變動不定。

張愛玲曾說：「『人』是最拿不準的東西。」（《流言‧燼餘錄》，頁52）人心變化叵測，人與人之間的關係更加複雜難解，要透過某種簡單具體的視象，發揮形式的表意力量，承載人際間種種的猜疑、介入、情緒起伏、情感糾葛等暗湧與不確定，單數構圖此種可識可感的藝術媒介，是個極佳的選擇。路易斯‧吉奈堤在《認識電影》中提到：「以三、五或七等奇數組圖案來組圖，通常象徵變動、不定的關係。」9的確，單數一般容易給人不平衡的變動感，將此變動感化入小說畫面，化入複雜的人物關係，使單數形式與情節內容成為不可分離的有機整體，便能讓讀者由聯想作用連繫情節內容，而迸生既定的審美效應。

〈心經〉是一則女兒戀父的亂倫故事，許小寒愛上了父親許峰儀，成為父母婚姻的介入者；故事開篇，小寒介於天與上海的構圖，十分耐人尋味：

那是仲夏的晚上，瑩澈的天，沒有星，也沒有月亮，小寒穿著孔雀藍襯衫與白褲子，孔雀藍的襯衫消失在孔雀藍的夜裡，隱約中只看見她的沒有血色的

玲瓏的臉，底下什麼也沒有，就接著兩條白色的長腿，她人並不高，可是腿相當長，從闌干上垂下來，格外的顯得長一點。……

她坐在闌干上，彷彿只有她一個人在那兒。背後是空曠的藍綠色的天，藍得一點渣子也沒有——有是有的，沉澱在底下，黑漆漆、亮閃閃、煙烘烘、鬧嚷嚷的一片——那就是上海。這裡沒有別的，只有天與上海與小寒，不，天與小寒與上海，因為小寒所坐的地位是介於天與上海之間。（《第一爐香‧心經》，頁144-145）

孔雀藍的襯衫消失在孔雀藍的夜裡，被攝對象消失在背景中，對一般影視攝影是忌諱，導演若有意如此安排，常是為了營造特殊的視覺效果，或為了突出異常的人物意義——小寒如同鬼魅，只剩臉與下半身出現在黑夜中，的確具有「奇異的令人不安的美」（頁145），符合張愛玲一貫塑造的女鬼形象。從色調上看，相對於暗色調的背景與臉的隱約，鮮明的「下半身」是故意製造的視覺焦點，巧妙的切合情欲主題。此段落省略了簇擁在小寒底下的五個女孩子，使小寒在主要表現景次中成為唯「一」的視覺中心，天與上海則是在背景景次。表面上，這是一幅簡單不過的圖景，寧靜，平衡；然而實際上，卻隱藏了家庭倫理與道德即將潰

散的危機。天是父親的象徵，地是母親的象徵，不是「天與上海與小寒」，那刻意強調的「天與小寒與上海」才是正確的序列，小寒也說「我爸爸成天鬧著說不喜歡上海，要搬到鄉下去」（頁145），這無疑是提醒讀者「三」者之間存在著一種反常的祕密連繫，處於相對作用力平衡的狀態——父親不愛妻子，居然深愛著女兒；女兒歆戀父親，實現了生來剋母的宿命；母親知情卻冷眼旁觀，試圖向丈夫精神報復；一旦其中一方的力量改變，一個圓滿家庭的假象就將破碎，果然，一個悲劇故事最後分裂成為三個，沒有人得到了幸福。此處具體的以一幅人物與環境的幾何圖景暗示了變動詭譎的人倫關係，看似平衡，卻「稍震即碎」，

正如影評人唐諾‧瑞奇（Donald Richie）針對日本導演小津安二郎（1903-1963）的構圖美學所指出的：「小津的場景幾何構圖上非常平衡，視覺上也輕易取悅觀眾的眼睛，然而，它同時也是非常僵硬與妥協的，如同所有空曠場景的構圖一樣，當劇中人進入這樣的空間，並與這空間中的道具擺設所製造出來的禮儀要求相反的話，結果通常造成一種撼人心的自發行為。因此這種構圖雖存在，但稍震即碎。」[10]

三角關係，一直是許多創作者偏好的題材，要如何以具象的構圖形式傳達抽

第六章

構圖：
風格化
的佈局

—191—

象的互動，放入創作意識，考驗著創作主體的表現能力。法國法蘭索瓦・楚浮

（François Truffaut,1932-1984）導演的《夏日之戀》（Jules et Jim,1962），堪稱

處理三角戀的經典作品，處處以三角形隱喻三個主角變動無常的關係，如一鏡頭

中，于爾與吉姆高高抱舉著凱薩琳，使女主角處於三角形的頂端，而具有至高的

主控愛情的權力；〈傾城之戀〉中，同樣以白流蘇、范柳原、薩黑黃妮公主三人

的位置來交代彼此的三角狀態，不過採用的是直線構圖，透過三人直線位置的變

化，呈現流蘇從下風佔到上風的形勢變化。當流蘇初到香港，薩黑黃妮擋在流蘇

與柳原之間，以背對鏡頭之姿首次登場：

陽台上有兩個人站著說話，只見一個女的，背向著他們，披著一頭漆黑的長

髮直垂到腳踝上，腳踝上套著赤金扭麻花鐲子，光著腿，底下看不仔細是否

趿著拖鞋，上面微微露出一截印度式窄腳褲。被那女人擋住的一個男子，卻

叫了一聲：「咦！徐太太！」（《傾城之戀・傾城之戀》，頁203）

透過背對攝影機（back to camera）的鏡位呈現人物，路易斯・吉奈堤在《認識

電影》中提到：「當人物完全背對攝影機時，我們只能猜測發生了什麼事，這種

位置常代表人物與這個世界的疏離，它也用來表達隱匿而神祕的氣氛。」11 交疊

第三人稱觀點與流蘇。主觀鏡頭，讀者的確感受到薩黑荑妮的神祕與誘人，鏡頭位置偏重在下半身，更讓這位印度公主充滿性感魅惑。由「流蘇—公主—柳原」這樣的位置安排看來，流蘇看不到柳原，也看不清公主的表情與他們之間的關係，因此「只能猜測發生了什麼事」，便自然多心了起來，於是流蘇與讀者知道，公主絕對會是流蘇結婚棋局中的一道阻礙；果然，流蘇與柳原不愉快時，公主便能隨時取而代之。一日，流蘇坐在廊簷，以油紙傘擋住臉，柳原和一群男女嬉嬉哈哈上岸躲雨，打頭的是柳原，其後擁著公主，此形勢形成的「流蘇—柳原—公主」，顯然柳原左右逢源，正腳踏兩條船。最後戰事結束，流落的公主來作客，流蘇與他們道別時形勢又一變：

她喚流蘇：「白小姐。」柳原笑道：「這是我太太，你該向我道喜呢！」……當天他們送她出去，流蘇站在門檻上，柳原立在她身後，把手掌合在她的手掌上，笑道：「我說，我們幾時結婚呢？」（《傾城之戀·傾城之戀》，

頁229）

三人呈「公主—流蘇—柳原」態勢，明示經過戰爭的促合，流蘇終於獲得婚姻的保證，她「站在門檻上」的象徵性動作，是向薩黑荑妮宣示主權，背後的屋舍與

第六章

構圖：
風格化
的佈局

男人歸其所有，不可入侵。此三人相對位置的變易，呈現了流蘇在這場愛情賭局中的形勢消長，在空間結構中，它將人物的領域性體現得淋漓盡致。隨時變動的世局，不可靠的人物關係，爾虞我詐的承諾，此三人的構圖確實承載了兵荒馬亂的時代下那「鄭重而輕微的騷動，認真而未有名目的鬥爭」（《流言·自己的文章》，頁20）。

人對複雜世界的認識，來自於創作經驗與欣賞經驗的積澱，兩者的相通相成，必定受到某種內在審美規律潛移默化的支配。張愛玲冷眼觀察世相，以單數的孤獨、變動、不穩定特質，貼合筆下人物複雜的性格與關係，表現眼中的蒼涼世界，勢必也是受到此種支配的結果。隨處出現的太陽、月亮意象，孤獨而荒涼，無時無刻不在操弄人的命運：曹七巧一級一級上去，走進沒有光的所在，「身邊夾峙著兩個高大的女僕」（《傾城之戀·金鎖記》，頁183），這三人的經典畫面，營造了恐怖不安的氛圍，毀滅了女兒的幸福；姚家宣佈遺產前「三張紅木桌拼成一張長桌子」（《怨女》，頁98），象徵三家公平分配，事實上卻暗潮洶湧，難料結果；白流蘇認識范柳原當晚，車裡「黑壓壓坐了七個人」，彼此各懷鬼胎，相親活動全面失控（《傾城之戀·傾城之戀》，頁198）；姚

氏夫婦「大大小小七個女兒，一個比一個美」（《第一爐香・琉璃瓦》，頁128），沒有一個女兒的命運掌握在姚先生手上……；在這些以文字建構的畫面裡，或者說在讀者的想像性銀幕上，一一躍動著單數構圖所產生的戲劇性，也一一投射出變動不定的人生認識，使讀者因而透過情節的流動，接觸到這些負載內在趣味（intrinsic interest）的佈局，進而思索這些隱而不露的意象符號與小說人物甚至是實際人生的關連。單數構圖，確實體現了其中獨特的人生觀察與視象化的審美表現。

（三）斜線構圖

在張愛玲的小說世界裡常見傾斜的線條。路易斯・吉奈堤在《認識電影》中認為：「水平或垂直線條看來穩定，斜線或歪線卻具『動感』。許多導演即利用斜線製造心理效果。比如說，他可以利用斜線使角色顯得浮躁不安，即使場面本身不具戲劇性，但此視覺效果也能在影像和劇情間營造張力。」[12] 如電影《真善美》（*The Sound of Music*, 1965）德軍進入奧地利一段，導演為了凸顯民眾對侵入者的恐懼，刻意安排部隊以斜線方向行進，從廣場右上角切入左下角。由於斜線在人的視域中偏離了水平軸線與垂直軸線的穩定狀態，因此造成一種心理

上的不安感以及模糊的運動感，這種不安感與運動感，極為符合張愛玲小說塑造

的人物心理與電影化的藝術傾向。小說中的女性，大都煎熬於欲望與瘋狂的邊

緣，斜線所帶來的「不安」的視覺引導作用，無疑將恰切的對應這些女性人物的

心理狀態，「在影像和劇情間營造張力」；而運動是電影畫面最重要的特徵，斜

線所創造的動勢，也使畫面掌握了動的靈魂，達致電影的審美趣味。

〈第二爐香〉中，新婚的愫細不懂夫妻房事，於大喜之夜逃到男生宿舍求

救，指責其夫羅傑心理變態，學生摩興德拉安撫其情緒之後，讀者遂透過愫細之

眼，看見了似對角線的斜切畫面：

摩興德拉的窗子外面，斜切過山麓的黑影子，山後頭的天是凍結了的湖的冰

藍色。大半個月亮，不規則的圓形，如同冰破處的銀燦燦的一汪水。不久，

月亮就不見了，整個的天空凍住了；還是淡淡的藍色，可是已經是早晨。

（《第一爐香‧第二爐香》，頁104）

F. Vanoye 等著的《電影》一書討論「框景與構圖」時提到：「對角線構圖製造

一種不平衡感，暗示不安和對立。」[13] 初見識到夫妻性生活的愫細，焦慮不安，

無法成眠，此鏡頭雖然是「空鏡頭」[14]，展現夜間窗景，但實際上卻「此中有人，

呼之欲出」，這是愫細心理圖景的反映，類似王國維《人間詞話》所說的「一切景語，皆情語也」。如果「不規則」的月亮是此段落的表現主體，位置在中景；那麼巨大的「山麓的黑影子」便是前景，斜斜切過畫面，佔掉大半比例，使視界狹隘而暗影重重，帶來阻塞，不但令讀者聯想到愫細的無知與心理障礙，更是其心理失衡、壓抑的具體折射；後方的天色居於背景景次，影調低迷，色彩沉鬱，無動於衷，加上「冰」、「凍結」的僵滯氣氛，陰森森的縱深空間圍攏四方，冰寒徹骨，最後甚至連月光都消失了，戒慎恐懼坐等終夜，不知早晨已經來臨──愫細整晚的焦慮，人際的對立衝突，生命的荒謬與誤解，均在此一斜線構圖。

楚浮導演的《四百擊》（Les Quatre Cents Coups, 1959）中，斜線交織的囚網前景，表現了小男孩身處桎梏的悲哀與激動，已是該部電影的經典畫面，這種巧妙的以斜線類比不寧心緒的手法，在張愛玲小說中屢見不鮮，她將人物的精神世界外化為外部物質世界的某一組成成分，信手拈來，物象便一一成為人物所思所想的最佳註解。王德威〈張愛玲成了祖師奶奶〉一文即指出，張愛玲拿手的心理描寫，「多半藉著與物質世界的平行類比而凸顯出來」[15]；傾斜線條的設

第六章
構圖：
風格化
的佈局

計，即是這「與物質世界的平行類比」的其中一個類型，在靜態中承載了人物心靈的強烈震動，體現了失衡的世界觀，而成為張愛玲小說中相當重要的視覺母題（motive）——許峰儀向女兒說亮話的傍晚，「斜簽在沙發背上」（《第一爐香‧心經》，頁165），那是欲望與道德的交戰；振保和法國妓女完事後，看見「樹影子斜斜臥在太陽影子裡」（《傾城之戀‧紅玫瑰與白玫瑰》，頁55），感到不對的恐怖；五太太到老太太房裡請安，「斜伸著一隻腳」，「十分局促不安」（《餘韻‧小艾》，頁124）……，在在以「斜」傳遞人物的心神不寧；至於七巧母女走進沒有光的所在的樓梯（《傾城之戀‧金鎖記》，頁183、184），銀娣針腳交錯的「錯到底」（《怨女》，頁14）針法，顧曼楨窗櫺上的「鋸齒形」（《半生緣》，頁223）碎玻璃之屬等等，則可視為斜線母題的變奏。

張愛玲小說的靜態構圖，在靜止中充滿了豐富多樣的視覺元素，除了在色彩、光影、視角、觀點上變化，也在寫實與表現的筆法間轉換，更在縱深與動感方面充實電影感：它們化現實的立體三度空間為銀幕的平面二度空間，又追回縱深的立體感，因而層次豐富，訊息繁沛，有助於延展讀者的想像；它們透過元素的動感特質，強化其中的運動能量，因而使畫面不致僵滯無神——高下構圖一反

高低尊卑的普遍象徵意義，成為反諷的利器；單數構圖強調變動不定的人際關係，是戲劇性的催化劑；斜線構圖則是人物內心不安的折射，將人物奔湧的情緒以一種反高潮的靜態方式呈現，即內形式與外形式的矛盾。魯道夫・阿恩海姆在《視覺思維》中認為：「在人類的意識中，既有一種試圖領悟整個現象領域的欲望與需要，又有一種將現象領域簡約為一種靜態的概念的傾向。」16 張愛玲筆下的靜態構圖，即是客觀人世的動靜變化在創作主體主觀世界中的對應語言，既要表現動感的內容，又要通過靜態的形式，於是在這種趨動與求靜的交叉心理作用下，將對世界的觀察與體悟，簡約在一幅幅靜中伏動的畫面中。

三｜動態構圖

動態構圖，是一種多元的構圖形式，元素是變動的，非「一次安排」可以完成。鄭國恩在《影視攝影構圖學》中認為：「所謂動態構圖就是隨著視點變化及對象運動必然變化空間位置，從而須不斷變換、調整鏡頭畫面構圖結構；就是鏡頭畫面格局不斷變化，從而須不斷重新經營的構圖；就是使影視構圖具有開放性

的多構圖。」[17]電影的運動形象，是由攝影機與被攝對象的運動兩方面所建構，因此動態構圖便具有三種基本形態：一、攝影機不運動，被攝對象運動，造成「畫面外部運動」；二、攝影機運動，被攝對象不動，造成「畫面內部運動」；三、攝影機與被攝對象同時運動，造成「綜合運動」。攝影機與被攝對象的互動機制一旦運行，畫面格局就跟著改變，而景次、景別、垂直視角、水平方位、幅面位置、光線、色彩、觀點等構圖元素，也就跟著改變，所以在建構動態構圖時，就要將被攝對象與攝影機的運動過程與狀態，也要賦予構圖元素有所差別，它必須呈現被攝對象與攝影機的運動有所差別，也勢必跟著改變，並且要製造突然的剪輯有所差別，它必須呈現被攝對象與攝影機的運動過程與狀態，並且要賦予構圖元素逐漸變化的意義。張愛玲小說中的動態構圖，便是透過不斷變化的畫面元素，刺激讀者的視覺感官，在攝影機與被攝對象的交相運動之間，啟動由文字創造的想像性動態效應。

（一）畫面內部運動

畫面內部運動，即以「固定攝影」（fixed camera）表現被攝對象運動的影像形式，此「以靜制動」的形式，大都承載張愛玲小說人物的象徵性動作，或是人物重要的觀點鏡頭，作為其生命狀態或欲望的投射。固定不動的景框，相對於

靈動的人物，具有沉滯、框限的隱喻，足以強調人物的心理桎梏。

《怨女》中，銀娣分了家，搬到一幢光線欠佳的老式洋房裡，百無聊賴，內

心空虛，情欲壓抑，「把仇人去掉了，世界上忽然沒有人了」，因此每天就只能

透過窗戶看鄰居磨刀補碗，進進出出，「一看看個半天」，尤其是對面的窗戶：

分租給幾家合住，黃昏的時候窗戶裡黑洞洞的，出來一支竹竿，太長了，更

加笨拙，猶疑不定地向這邊摸索一個立足點。一件淡紫色女衫鬼氣森森，一

蹶一蹶地跟過來，兩臂張開穿在竹竿上，坡斜地，歪著身子。……

晚上對過打牌，金色的房間，整個展開在窗前，像古畫裡一樣。赤膊的男人

都像畫在泥金箋上。看牌的走來走去，擋住燈光，白布褲子上露出狹窄的金

色背脊。（《怨女》，頁119）

這兩段觀看的文字，可視為銀娣的觀點鏡頭。第一段，銀娣佇立窗口，攝影機位

置不動，竹竿「向這邊」摸索，淡紫色女衫也一併「跟過來」，顯示表現主體正

是從「黑洞洞」的對窗出發，以漸漸靠近攝影機的形式，在幅面中縱深運動；除

了兩窗的距離與「笨拙」、「猶疑不定」的移動狀態暗示了時間的流動，此過程

還表現了景別的變動、表現主體位置的變動以及表現主體與觀看主體空間關係的

第六章
風格化：
構圖：
的佈局

變動——歪斜的竹竿，「一蹶一蹶」的女衫，越來越近越來越近，逼視著銀娣的

痛苦，成為銀娣生命化的投射。展開新生活的銀娣，正向未來「摸索一個立足

點」，看見竹竿上吊著的女衫，為何會心生鬼氣森森的不安感？答案在於，銀娣

在十六年前與三爺在神桌下偷歡，造成極大的精神折磨，一度上吊自殺，不成，

便懷疑自己是個鬼，「也許十六年前她吊死了自己不知道」（頁114），其實從

三朝回門「她像是死了，做了鬼回來」（頁28）開始，其陰魂便飄滯不散，不

斷體認主體的喪失，於是當她看見失去女身的衣衫吊上竹竿，一步步逼近，悲傷

的記憶便立刻湧現，情緒與欲望也順勢被挑起。路易斯・吉奈堤在《認識電影》

中提到：強調心理情境的電影，常會運用動作的縱向移動，造成沉緩、無力的感

覺，如果又採長拍不剪接，觀眾會期待動作有所結果，過程便更不耐而有挫折

感。許多老一輩的導演常用傾斜的動作來增加動感。18 此縱深運動外化銀娣心理

的不安，含蓄中充滿虛實對照的張力。第二段，銀娣同樣佇立窗口，攝影機原地

不動，對面的窗框由背景變為前景，表現主體為牌桌上的人，對窗視景被比喻為

「古畫」，翻轉之前經營的景深，將之平面化，「走來走去」看牌的人和紫色女

衫的縱深逼近相比，顯然屬於較為無謂的扁平位移，雖無景別差異，幅面空間卻

改變了，同時光線構圖元素也改變了，「擋住燈光」，擋住了銀娣窺視男性胴體

的視野，卻更加確切的點燃銀娣受制的情慾，以讓三爺緊接著登場。第一段與第

二段窗景，攝影機固定不動，然而構圖元素卻全然換新，窗框景次的變化之外，

由失去肉體的女衫到赤膊的男身，由兩臂張開到狹窄的背脊，由空鏡頭到群眾鏡

頭，由黑洞洞到金色，由淡紫色到白色，由縱深運動到平面位移，我們還看到蒙

太奇在畫面內部運動上完成的電影化趣味。

　　此外，運用景框邊緣的人物動作所經營的畫面內部運動，也是值得注意的，

它一方面透過景框割裂人物肢體，造成生命破碎感，以強化人生的荒涼；一方面

利用伸進畫面的肢體暗示畫外主體與觀看主體的存在，延伸畫外空間，以擴大讀

者的空間知覺。一九四四年，張愛玲發表的第一部長篇小說〈連環套〉，遭到中

途腰斬，不管究竟寫完與否，也不管整體的評價如何，至少現版的結局是設計得

相當精采的，餘韻不絕，展現了唐文標在《張愛玲研究》中說的「恍惚」的「獨

門單傳」，「尾巴誰也抓不住，滑得很」[19]；而當中運用的，就是以人物肢體動

作侵入景框的構圖方式：

　　霓喜舉起頭來，正看見隔壁房裡，瑟梨塔坐在籐椅上乘涼，想是打了個哈

欠，伸懶腰，房門半掩著，只看見白漆門邊憑空現出一隻蒼黑的小手，骨節是較深的黑色——彷彿是蒼白的未來裡伸出一隻小手，在她心上摸了一摸。

霓喜知道她是老了。（《張看・連環套》，頁78-79）

這可視為霓喜的主觀鏡頭，女兒瑟梨塔的小手忽然出現在景框／門框中，使得原本靜態的畫面，在門框前景之後出現一運動元素，此運動元素成為視覺主導，改變了圖象結構；其「蒼黑」與門框的「白漆」對比，又重新建立了色彩的組成配置。此看似無甚意義的伸懶腰動作，經過精心安排，卻變為一個意義非凡的象徵性動作，將霓喜的悲劇推向高峰——霓喜一生與各式男人姘居，為的就是要滿足

「對於物質生活的單純的愛」（《流言・自己的文章》，頁23），當年華老去，她竟不能相信發利斯求婚的對象不是自己，而是女兒，若再無能力抓住男人抓住經濟生活，將如何維生，如何肯定自我的存在價值？憑空出現的蒼黑小手，女性主體隔離於畫面外，暗示瑟梨塔日後也將步上母親的覆轍，以色事人，蒼涼的故事將連環的套接下去。同時由此又延展到觀看主體的自審意識與存在空間，霓喜僵硬的膝蓋骨一響，「裡面彷彿有點什麼東西，就這樣破碎了」，畫面外的觀看主體，及其延伸出來的空間，才是鏡頭著重表現之處，一如簡政珍在《電影閱讀

美學》中所說：「若是電影和人生有某種對應，景格以外的世界有時是最重要的畫面。導演有時把重點擺在畫面之外。」20

畫面內部運動，由於攝影機固定，無法更換場景，因此若鏡頭時間一長或人物動作過緩過小，觀眾便容易感到沉悶不耐（不過有時是導演刻意追求的心理效果）──「變焦」（rack focus）即是改善這種弊端的良方，將鏡頭焦點自一處轉移到另一處，使原本模糊的物象變清晰，清晰的變模糊，是一種調節敘述訊息的動態構圖方式。銀娣婚後對藥店小劉依然存有遐想，這種不足為外人道的幽微欲念，僅僅一個變焦鏡頭便得以表現：

她走了，銀娣才站起來，躲在窗戶一邊張看。門口圍得更多了。灰色的石子路上斑斑點點，都是爆竹的粉紅紙屑。一隻椅子倚在隔壁牆上，有一個梯級上搭著一件柳條布短衫，挽了個結。是那木匠的梯子，她認識他的衣服。他一定是剛下工回來，剛趕上看熱鬧。小劉也在，他的臉從人堆裡跳出來，馬上別人都成了一片模糊。（《怨女》，頁29）

小劉貧窮，所以銀娣毅然決然嫁給了姚二爺；然而二爺卻沒有小劉的健康肉體，所以銀娣又對小劉心心念念；在銀娣三朝回門之日，透過窗戶的框限，由變焦鏡

第六章
構圖：
風格化
的佈局

頭操作這種清晰與模糊交互並陳的圖景，強化了道德與欲望的矛盾張力，讓小劉「從人堆裡跳出來」，讓「別人都成了一片模糊」，沒有交代銀娣的臉部表情，也沒有心理刻畫，卻引發了極強的戲劇效果。《赤地之戀》中，二妞扳動樹枝，「那碧綠的枝條映著淡藍色的天，儘在空中一上一下，動盪個不停」，劉荃看呆之際，「牆的門洞子裡忽然又走出一個人來，卻是黃絹」；「劉荃定了定神，再看了看，是黃絹」（《赤地之戀》，頁24-25）；不去渲染劉荃與黃絹、二妞的幽微情愫，僅僅改變鏡頭焦距，就傳達了劉荃的心神晃漾，這樣的設計，不但足以密合人物視焦與心理的關係，凸出觀看主體的潛在意識，讀者也疊合人物觀點，從更動的畫面焦點注意到原本被忽略的元素，進而獲得窺視人物隱私的視覺快感。

畫面內部運動，雖然攝影機固定不動，但在構圖上卻隨著任一元素具有目的的變動而變動著。在張愛玲小說這種以靜制動的構圖中，那禁錮的景框，不安的欲望、焦慮與煩憂，美麗而蒼涼的手勢，千瘡百孔的人生，在在都由這冷眼旁觀的鏡頭錄攝下來；它利用畫面的縱深層次，營造第三向度的幻覺；利用運動左右讀者的想像，要求達成一定的審美效應。

（二）畫面外部運動

馬賽爾‧馬爾丹在《電影語言》中提到：「攝影機擺脫定點攝影，這在電影史上是異常重要的。電影作為藝術而出現是從導演們想到在同一場面中挪動攝影機那一天開始的。」[21] 張愛玲作為一名影癡，當然不會只滿足於畫面內部運動，她會試著在字裡行間挪動攝影機，加強小說的電影感。

畫面外部運動，指被攝對象靜止而攝影機運動的影像形式，包括推拉（平面位移）、升降（高度位移）、搖（原地轉動）等。[22] 攝影機處於運動狀態，景別、方位、角度、光線、觀點等構圖元素必定跟著變動，因此，如何掌握觀看主體的能動性，如何運用節奏，如何透過不同的攝影機運動方式與不斷變動的構圖元素，重新結構表現主體的靜止狀態，進而貼合人物心理、情節發展、文本主題，將考驗著導演的觀察能力與陳述世界的功力。

張愛玲筆下的畫面外部運動，通常以推拉式的觀點鏡頭呈現人物畸變的視象，使靜止的物體產生運動或奇異的幻覺。內容決定形式，不同的人物形象，將導致不同的詮釋人物的方法，因而也將帶給讀者不同的心理效果。

振保一知道王嬌蕊已經把出軌情事告知王士洪，便情緒崩潰，歇斯底里的跑

第六章
構圖：
風格化
的佈局

到街上；為了因應此鏡頭的戲劇需要，小說立即以觀點鏡頭與縱深構圖表現振保的心理，攝影機快速跟隨著跑動中的振保，振保一「回頭看」，便形同「拉」出一個推軌鏡頭：

振保在喉嚨裡「嗄」地叫了一聲，立即往外跑，跑到街上，回頭看那峨巍的公寓，灰赭色流線型的大屋，像大得不可想像的火車，正衝著他轟隆轟隆開過來，遮得日月無光。（《傾城之戀‧紅玫瑰與白玫瑰》，頁80）

這是振保的變形視象，明明是靜止的公寓，卻如火車「正衝著他轟隆轟隆開過來」，並且「大得不可想像」，此鏡頭化靜為動，具有使被攝對象反常加大的效果。俄國電影《莫斯科不相信眼淚》（Moskva Slezam Ne Verit, 1980）23 中，卡捷琳娜在公園裡告訴拉奇柯夫自己已經懷孕，拉奇柯夫竟無情離去，剩下卡捷琳娜一人獨坐長椅上，此時透過攝影機的拉移運動，長椅不斷被拉長，使卡捷琳娜的身形比例越來越小，突出了人物的孤立無援；同樣的，此處為了突出振保的孤立無援，也運用攝影機的拉移：一、推軌的選擇，以攝影機運動的非穩定狀態，深化人物不安的心理，再現讀者在運動中觀察事物的感知經驗；二、縱深運動，公寓如火車從銀幕深處步步逼近，比例越來越大，帶來極大的壓迫感，與觀點鏡頭

結合，讀者便產生火車彷彿即將撞來的幻覺，而與渺小的振保一同體驗恐懼；

三、攝影機運動，促使其他鏡頭元素不斷變化，從靜止到快跑，從「嘎」的叫聲

到火車的「轟隆轟隆」聲，從白晝下的「灰赭色」大屋到「日月無光」，加上之

前景深、景別的改變，以及與前後文的觀點跳躍，著實表現出豐富的電影感。如

此將畫面外部運動的構圖質素融於小說中，能活靈活現的呈現人物心理，使讀者

清楚的接收訊息，在想像性銀幕上模擬視象。

相較於奔跑的快速推移，小說中更多見的是以緩慢的運鏡，表現觀點視象，

融進人物蒼涼的生命況味，致力使讀者對人物與環境的關係建立嶄新的理解。

〈第一爐香〉中，薇龍首次造訪姑媽結束，獨自步行回去，此時黃昏山景一路迤

邐，讀者彷彿也置身山林，隨著薇龍四處張望：

薇龍沿著路往山下走，太陽已經偏了西，山背後大紅大紫，金絲交錯，熱鬧

非凡，倒像雪茄煙盒蓋上的商標畫。滿山的棕櫚、芭蕉，都被毒日頭烘焙得

乾黃鬆鬈，像雪茄煙絲。南方的日落是快的，黃昏只是一剎那，這邊太陽還

沒有下去，那邊，在山路的盡頭，煙樹迷離，青溶溶地，早有一撇月影兒。

薇龍向東走，越走，那月亮越白，越晶亮，彷彿是一頭肥胸脯的白鳳凰，棲

在路的轉彎處，在樹椏杈裡做了巢。越走越覺得月亮就在前頭樹深處，走到了，月亮便沒有了。（《第一爐香・第一爐香》，頁43-44）

攝影機尾隨人物腳步運動，加上人物觀點的搖攝，或落日或雲彩或棕櫚，或山路或樹椏，鋪墊了奇艷詭麗的氛圍。西邊，「滿山」以遠景呈現，畫面清晰，太陽即將落下，「乾黃鬆鬈」的植物景次在前，「大紅大紫」的光雲景次在後，原可獲得縱深構圖的效果，但「商標畫」卻將之平面化，強調景致的扁平與奇異、人物的失去立體感，以及毒辣日頭在背後操控全局、灼傷生命的荒涼；隨著薇龍視野移轉，鏡頭也同時移轉，東邊，一片「煙樹迷離」、「青溶溶」，製造這種「雲霧環境」，同樣是消除景深的做法。楊波爾斯基在〈論鏡頭的景深〉一文提到：在繪畫最講究景深結構的十七世紀，也同時出現最豐富多樣的消除景深的手法，如「雲霧環境」，可打破透視立體空間，表達某種「精神的」或主觀的內容。[24] 月亮作為視覺重心，原處於畫面深處，與薇龍有距離，就是因為加入了「迷離」、「溶溶」的模糊元素，景深消失，距離消失，將薇龍與月亮集中在同一平面上，才使得薇龍越走越覺得月亮伸手可及的感覺。此處透過攝影技術的想像，交代了薇龍產生主觀扭曲視象的原因。薇龍初見識姑媽的生活型態，自認不會沉淪

於「這鬼氣森森的世界」，「只要我行得正，立得正，不怕她不以禮相待」（頁44），然而最終卻自甘為姑媽與喬琪喬的賺錢工具，與妓女無異，原來青春燦爛的生命，竟不自覺的走入黑暗，當初的自信與理想本是虛妄幻想，「走到了，月亮便沒有了」。此段山景描述，電影感極強，構圖元素變化多端，由景深構圖變為平面構圖，視覺重心由太陽而月亮，畫面由清晰而模糊，色彩由熱鬧非凡變為慘淡青白，影調由高調轉低調，景別由遠景變特寫等；而藉著攝影機的推與搖，不但使靜態風物合理的產生了運動感，如交錯、烘烤、消失等，也突出了奇異感，如庸俗而物化的「雪茄煙盒蓋上的商標畫」，空洞而不實的「肥胸脯白鳳凰」，皆是薇龍為物欲所迷惑的隱喻，提點了未來沉淪的命運。

李‧R‧波布克在《電影的元素》中說：「電影構圖的最重要的基本元素也許是畫格本身的運動能力。單是這個事實就把電影中的視覺形象與其他藝術形式區分開來，這正是必須充分加以開掘的元素。」25 此「畫格本身的運動能力」，指的就是畫面外部運動的形式，張愛玲的小說正是透過「開掘」畫面外部運動的形式，建立電影影像基礎，結合觀點鏡頭，發揮審美、抒情、戲劇等功能，展示了鮮活的藝術形象。

第六章

構圖：。
風格化
的佈局

（三）綜合運動

綜合運動指的是結合上述兩種運動，不僅畫面內部的被攝對象運動，畫面外部的攝影機也同時推拉搖移升降，兩者相互作用；也就是說，所有構圖元素的安排與運動拍攝的節奏，均指導於被攝對象的運動形式與運動拍攝的特殊意義。這種複雜意義的構圖，透過觀點鏡頭，能賦予運動對象與運動攝影以更深刻的內涵，引起強烈的視覺刺激與鮮明的視覺節奏，它要讀者去體悟此互動中的人生韻律。

〈封鎖〉裡的吳翠遠，發現呂宗楨已經離座，不去尋找宗楨的身影，卻只偏過頭去觀看窗景，煩惱，焦愁，不能相信進行一半的感情居然就此結束。短短封鎖期間，翠遠真實的自我迅速浮現又迅速死去。此處以綜合運動創造了一個超現實的世界：

電車加足了速力前進，黃昏的人行道上，賣臭豆腐干的歇下了擔子，一個人捧著文王神的匣子，閉著眼霍霍的搖。一個大個子的金髮女人，背上揹著大草帽，露出大牙齒來向一個義大利水兵一笑，說了句玩話。翠遠的眼睛看到了他們，他們就活了，只活那麼一剎那。車往前噹噹的跑，他們一個個的死

去了。（《第一爐香・封鎖》，頁235）

電車急速奔馳，翠遠坐在車上，以觀點鏡頭呈現街景，則形成被攝對象自身運動與攝影機流逝運動的綜合構圖。電車倏忽而過，翠遠的眼光與窗外景物的接觸必然是剎那的，所以在表象上，「翠遠的眼睛看到了他們，他們就活了，只活那麼一剎那」，是對攝影機高速運動的合理紀實；然而，此動與靜、活與死兩分的判然，也同時成為翠遠主觀意識與生命的外化。黃昏、人行道、小販、女人、水兵，都是極普通的時間地點人物，歇下擔子、捧著匣子、閉眼、搖動、露牙、一笑、說話，以至於「活」著，也都是極平凡的行為，人生如同噹噹疾駛的電車，景致只是浮光掠影，飲食男女汲汲營營，不過聽從於食色欲的驅使，而翠遠作為一名「沒有輪廓」（頁227）的平板女性，霎時迷惑於人性的虛偽迷障，無力自救，因此只能「煩惱的合上了眼」，還妄想宗楨會給她一個電話，這其中透顯的無望與孤獨，即張愛玲所得的人生觀察，她說生命庸庸碌碌，人們只顧「忙著在一瞥即逝的店舖的櫥窗裡找尋我們自己的影子——我們只看見自己的臉，蒼白，渺小；我們的自私與空虛，我們恬不知恥的愚蠢——誰都像我們一樣，然而我們每人都是孤獨的」（《流言・燼餘錄》，頁54）。生命流轉不居，翠遠殊

第六章
。
構圖：
風格化
的佈局

不知自己也就是「只活那麼一剎那」的典型，活在短暫的「不近情理」的夢中，而現實早已在夢外虎視眈眈，向人類的渺小與蒼白狠狠撲去。此處以高速的移動攝影去拉扯扯日常人事的運動節奏，被攝對象運動與攝影機運動相互變形，創造一段奇麗而迷眩的影像。

綜合運動中，若再加入蒙太奇效果，則將使前後文的構圖動勢充滿對列的趣味。〈留情〉中，看似輕描淡寫的結尾，實則精心埋伏著攝影機含蓄的推拉搖移與被攝對象意味十足的運動：

他們告辭出來，走到弄堂裡，過街樓底下，乾地上不知誰放在那裡一只小風爐，骨嘟骨嘟冒白煙，像個活的東西，在那空蕩蕩的弄堂裡，猛一看，幾乎要當它是隻狗，或是個小孩。

出了弄堂，街上行人稀少，如同大清早上。這一帶都是淡黃的粉牆，因為潮濕的緣故，發了黑，沿街種著的小洋梧桐，一樹的黃葉子，就像迎春花，正開得爛漫，一棵棵小黃樹映著墨灰的牆，格外的鮮豔。葉子在樹梢，眼看它招呀招的，一飛一個大弧線，搶在人前頭，落地還飄得多遠。（《傾城之戀・留情》，頁32）

兩段文字，在觀點鏡頭的推移中，構圖元素變化豐富。煙的上升，梧桐葉的落地，形成運動方向的對列；煙的蒼白，黃葉與黑牆「格外的鮮豔」，突出色彩的對列；「乾」的地面與「潮濕」的粉牆，成為乾與濕、平面與垂直的對列；無生命的小風爐被視為活的生命體，而爛漫的樹葉卻凋零墜落，是為生死對列。對列的形式，在於在生活表象中突出矛盾的本質。米晶堯與淳于敦鳳的婚姻也是處處矛盾的，這對各自再婚的夫妻，生活平淡枯索，內心卻都還燃燒著欲望，由於之前的婚姻餘溫尚未除盡，因此兩人心中都常各自盤旋著另外一人的身影。米先生的矛盾在於，面對前妻的瀕死，即使現在看起來是好好的活著，「他的一生的大部分也跟著死了」；而敦鳳的矛盾則在於，她既要求別人（米先生）的憐憫，又不願去憐憫別人（米先生的前妻）。一切都以錢財為出發點──殘破的婚姻，竟就如此正常的在人際表層上演著，極其荒涼而無奈。這兩段夫妻同行的綜合運動構圖，是〈留情〉的終局，隨意觀看的攝影機運動與再普通不過的被攝對象運動彼此強化，不但鋪墊了「生在這世上，沒有一樣感情不是千瘡百孔的」（頁32）的結尾警句，也揭示了俗世夫妻矛盾無愛、雖生若死的婚姻樣貌。

動態構圖是張愛玲小說具有濃重電影感的重要原因，體現了電影「動」的藝

術特質。在表現瘋狂激烈的場面裡，動感的力度極強；而在緩慢抒情的場面裡，細微變化的元素則幽幽發聲；不論是畫面內部運動、畫面外部運動或是綜合運動，讀者都能在構圖美感、景深感、運動感上獲得審美趣味──在追求視象空間的深度之餘，又能回歸平面圖像，使小說的空間類型具有多樣的表意性質；在掌握被攝對象與攝影機運動的契機之餘，又能與蒙太奇互動對話，使小說呈現多元的影像運動形式。張愛玲筆下動態構圖所導致的這些景別、視角、色彩、光線等元素的變化，以及運動本身與靜態構圖所造成的節奏變化，無疑都是強調人物與空間關係的重要語言，體現著小說對電影動態構圖美學的追求。

構圖，呈現了張愛玲對這紛繁世界的把握，透過攝影機鏡頭，透過精心鋪排的具有強化戲劇意味的要素，讀者便能在想像性銀幕上，在或動或靜的畫面流轉間，創造一個奇異的真實境地。本‧克萊門茨與大衛‧羅森菲爾德在《攝影構圖》中認為：「構圖是一種思考性的歷程，它可以從自然面貌的混亂中創造秩序，把許多分離的物體組合起來，變成一個具有意義的整體。換一種方式來說，它又是一種對這些物體產生反應、把它們組合起來的歷程，使攝影者所感受到的興奮、虔誠、敬畏、懷疑或同情，能和其他人分享。有時這種表達悄悄而來，有

時則充滿了激情。主體本身對攝影者自會顯示其情調。透過構圖，攝影者可以闡明他的訊息，並將觀賞者的注意力導向那些他認為最重要、最具趣味性的物體上去。」26的確，在張愛玲以文字錄製成的風格化構圖中，讀者可以輕易發現這種「思考歷程」、「反應歷程」、「組合歷程」——以可視的構圖形態，承載龐雜變化的客觀現實，安排各種事物之間的秩序，作為重組荒涼世界、傳遞悲觀思想的形式，使得視覺美感、小說主題、事物邏輯與本質獲得有機融合。總之，電影化的構圖展現了張愛玲的人生意識與藝術思維，及其作品形式與內容的整體性，並實踐了小說向電影視覺性過渡的可能。

第六章

構圖：

風格化

的佈局

1　王喜絨：〈張愛玲的《傳奇》與繪畫藝術〉，北京：《中國現代文學研究叢刊》1996年第4期，頁213-217。

2　鄭國恩：《影視攝影構圖學》（北京：北京廣播學院出版社，2002年1月），頁24。

3　〔英〕歐內斯特·林格倫（Ernest Lindgren）著，何力、李莊藩、劉芸譯：《論電影藝術》（The Art of the Film,1963）（北京：中國電影出版社，1979年12月），頁113。

4　景深（Depth of field）：即所攝鏡頭的整個區域的清晰範圍。焦深長，景物清晰範圍就大；焦深短，景物清晰範圍就小。景深關係到畫面中的景物層次，有兩種運用形式：一，全景深，被攝對象在縱深空間中走進或遠離攝影機，或是有層次的被安排在畫面不同深處，一概清晰可見；二，劃分畫面空間為清晰與模糊兩區，交替表現處在不同空間深度的景物。

5　〔美〕李·R·波布克（Lee R. Bobker）著，伍菡卿譯：《電影的元素》（Elements of Film, 1974）（北京：中國電影出版社，1986年8月），頁60-61。

6　攝影角度（Angle）決定鏡頭內容，也影響觀眾如何看待被攝物。「平角度」提供正常的觀點，不帶戲劇性，較接近日常生活的情況；「高角度」使被攝物縮小、動作減緩，因此適於表現人物對環境的屈服，或使觀眾產生優越感；「低角度」則增加被攝物的氣勢，動作變快，具有極高的戲劇性。藉著攝影角度的變化，導演可以表現人物生命的起落，並提供觀眾對被攝物應該採取的態度。

7　林幸謙：〈女性主體與去勢模擬書寫——張愛玲論述〉（台北：洪葉文化，2000年1月），頁141。

8　〔法〕傑拉·貝同（Gérard.Betton）著，劉俐譯：《電影美學·書寫的符號 語言的要素》（Esthétique du cinema,1983）（台北：遠流出版事業股份有限公司，1990年4月），頁41。

9　〔美〕路易斯·吉奈堤（Louis Giannetti）著，焦雄屏等譯：《認識電影》（Understanding Movies, 1996）（台北：遠流出版，1998年2月），頁70。

10　轉引自路易斯·吉奈堤：《認識電影》，頁61。

11　路易斯·吉奈堤：《認識電影》，頁80。

12　路易斯·吉奈堤：《認識電影》，頁71。

13　〔法〕F.Vanoye、F.Frey、A.Leté著·劉俐譯：《電影》（Le Cinéma）（台北：中央圖書出版社，2002年3月），頁112。

14　空鏡頭，即畫面內沒有人物而只有景物的鏡頭，因此也叫景物鏡頭，是導演刻畫人物、抒發情感、烘托氣氛的一種表現手法。

15　王德威：《小說中國——晚清到當代的中國小說》（台北：麥田出版，1993年6月），頁337。

16 〔美〕魯道夫·阿恩海姆（Rudolf Arnheim,1904-1994）著·滕守堯譯：《視覺思維——審美直覺心理學》（Visual Thinking, 1969）（四川：四川人民出版社，1998年3月），頁238。

17 鄭國恩：《影視攝影構圖學》，頁148。

18 路易斯·吉奈堤：《認識電影·運動》，頁102-103。

19 唐文標：《張愛玲研究》（台北：聯經出版，1995年12月），頁72。

20 簡政珍：《電影閱讀美學》（台北：書林出版，1993年5月），頁51。

21 〔法〕馬賽爾·馬爾丹（Marcel Martin）著·何振淦譯：《電影語言·電影攝影機的創造作用》（Le Langage Cinématographique, 1977）（北京：中國電影出版社，1980年11月），頁11。

22 攝影機的移動，大致可分七種：橫搖（pans）、上下直搖（tilts）、升降鏡頭（crane shots）、推軌（dolly shots）、伸縮鏡頭（zoom shots）、手提攝影（hand-held shots）、空中遙攝（aerial shots）。見路易斯·吉奈堤：《認識電影》，頁114。

23 《莫斯科不相信眼淚》英文譯名為"Moscow Does Not Believe In Tears"，曾獲1981年奧斯卡最佳外語片獎，導演為瓦拉迪莫·門肖夫（Vladimir Menshov）。

24 〔俄〕M.B.楊波爾斯基著·門肖譯：《論鏡頭的景深》，北京：《世界電影》2000年第2期，頁226。

25 李·R·波布克：《電影的元素》，頁64。

26 〔美〕本·克萊門茨（Ben Clements）、大衛·羅森菲爾德（David Rosenfeld）著·塗紹基譯：《攝影構圖》（Photographic Composition）（台北：眾文圖書，把年3月），頁18。

第六章 構圖：。風格化的佈局

第七章

蒙太奇：
破碎中的圓滿

蒙太奇：破碎中的圓滿

影片剪輯的方式，體現著一名導演對現實的審美解釋，成為檢驗其美學風格的重要指標。張愛玲的小說，參用了電影蒙太奇的形象思維方法，開展敘述猶如鏡頭之間的組接，充分調動讀者的想像、思想、情感，從而建立了如銀幕般的影像運動，也創造了獨特的電影時空與結構。

本章從電影蒙太奇的角度挖掘張愛玲小說裡的電影感。首先，在第一節中闡釋電影蒙太奇的意義與特質，並以總體思維層次論析蒙太奇風格電影創作的基本原則；其次，第二、三節由「敘事蒙太奇」（narrative montage）與「表現蒙太奇」（expressive montage）的結構層次，分類檢視電影蒙太奇在張愛玲小說段落中的具體構成——敘事蒙太奇為最基本的鏡頭銜接，從戲劇因果關係與觀眾心理角度去推動情節；表現蒙太奇則致力產生畫面

一 —— 電影蒙太奇

俄國電影理論家普多夫金在《電影技巧與電影表演》中曾說「電影藝術的基礎是蒙太奇」[1]，認為分割、組裝鏡頭的方法，是一種最完善的電影形式。「蒙

張愛玲小說中的電影蒙太奇技巧，以生動清晰的影像形式融匯了機器錄製影像的質素，豐富了文字的表現潛力，形成一種對經驗世界獨特的陳述方式，整體而言，雖不致完全從「蒙太奇思維」出發，形成嚴格的蒙太奇風格，但卻確實與文學有機結合，而成為其美學風格中的重要表現元素。

的對列與衝擊，使觀眾失去理性平衡，進而產生即時割裂即時組裝的心理機制，縱橫捭闔時間與空間，具有強大的藝術表現力與情緒感染力——張愛玲小說裡的這兩種電影蒙太奇結構，由畫面與畫面、鏡頭與鏡頭或場景與場景的連繫，創造出單個畫面、鏡頭、場景本身所未含有的意義；至於從屬於結構的更加具體的電影蒙太奇手法，則散見各段落的文本分析，微觀句法特徵的重點，以呈現其審美風格。

太奇」（монтаж）為一俄文詞語，借用法文建築學名詞"montage"而來，原義為裝配、組合。挪用在電影上，幾與「剪輯」同義。許多電影理論家與導演，都曾努力為之立下標準的定義與分類，不過大多不出「透過畫面連繫，創造出畫面本身並未含有的意義」上，強調鏡頭間的選擇與對比、連接與衝突，實現畫面時空轉換，展示運動，暗示意涵。一九二、三〇年代，愛森斯坦曾將蒙太奇按兩個系列分類，其一是蒙太奇的敘事（圖像）性元素的類別，包括簡單的信息性蒙太奇、平行蒙太奇、簡單比喻的蒙太奇、形象的蒙太奇、構成概念的蒙太奇等；其二是蒙太奇借以實現其概括性形象功能的元素的類別，包括節拍蒙太奇、節奏蒙太奇、調性蒙太奇、泛音蒙太奇、理性蒙太奇等。2 普多夫金則歸納了對比法、平行法、象徵法、同時性、中心主題的反覆運用等五種「相關性的剪接」。

3 魯道夫・阿恩海姆認為上述兩種分類，時而根據題材，時而根據剪接方式，未盡理想，因此在《電影作為藝術》中提出「剪接的原則」為時間的關係、空間的關係、主題物的關係三種。4 一九五〇年代，匈牙利的貝拉・巴拉茲在《電影美學》中，更將蒙太奇分成聯想蒙太奇、隱喻蒙太奇、詩意蒙太奇、諷喻蒙太奇、理性蒙太奇、節奏蒙太奇、形態蒙太奇、主觀蒙太奇等細項。5 一九七

〇年代，又有法國的馬賽爾·馬爾丹在《電影語言》裡探討蒙太奇創造的規律，主張分節奏蒙太奇、思維蒙太奇、敘事蒙太奇三類。[6] 直至今日，蒙太奇的定義與分類依然眾說紛紜，無一定論，然而其作為「電影藝術基礎」的地位，卻是大家公認的事，即使是主張「長鏡頭理論」與「空間統一說」的巴贊（André Bazin,1918-1958），在《電影是什麼？》（Qu'est-ce que le cinéma?, 1985）中也只是反對將蒙太奇視為電影的全部，而並非全盤否定蒙太奇的藝術價值。

其實在一開始，蒙太奇並非電影的專利，其他藝術門類如文學、音樂、戲劇表演，也同樣運用著蒙太奇技巧，只是名目與方法各異。俄國電影理論家Ｂ·日丹在《影片的美學》中就曾表示：「任何一種在時間裡展開的、包含有現象、事件和動作的交替或對比的藝術，必然要涉及蒙太奇原則，涉及在時間和時間的延續上對素材內容進行蒙太奇組織布局的原則。因此，蒙太奇原則是一般藝術意識必不可少的特性。一切藝術的表現能力都建立在它的基礎上。……蒙太奇是一個超越電影範圍的現象。」[7] 雖然日丹教授指出蒙太奇是一切藝術不可缺乏的基因，但是不可諱言的是，蒙太奇的技術與理論，卻是在電影領域裡一枝獨秀，於辯證思維上提升到哲學與美學的高度。電影在發展初期，原只是不分鏡頭的戲劇

記錄，從頭到尾固定為全景，一直到引用了蒙太奇原理，將鏡頭切分重組、視角多元化、時空靈活變換，才正式走向藝術的殿堂，這當中經過了許多人的努力，其中尤以普多夫金與愛森斯坦貢獻最著，因此今日只要一提到「蒙太奇」，就會直接連繫到電影的技術與藝術。

普多夫金在〈論蒙太奇〉中曾經歸納電影蒙太奇的個性特徵，下了「一個較為精確的僅僅適用於電影藝術的定義」，即「借助於電影技術而發展到極完善形式的分割和組合方法」[8]，此觀點強調的是心理因素，將重點放在各個片段之間的內在連繫，它一方面可作為電影蒙太奇的定義，一方面也概括電影蒙太奇思維的重點。所謂「借助於電影技術」，即表示電影蒙太奇的思維，是建立在機器錄製的基礎之上，與文學的形象思維不同——文學的形象思維，以語言文字的一系列比喻與刻畫為媒介，訴諸讀者的聯想與想像；而電影蒙太奇思維，則著重呈現直觀的物象，以視聽畫面的運動，分割重組現實時空。所謂「極完善形式的分割和組合方法」，指的是從時間與空間向度強而有力的破壞多維現實的原貌，透過種種鏡頭段落的分割與重組、畫面系列的分割與重組、聲音系列的分割與重組以及聲畫同步、聲畫對位、聲畫對立的分割與重組等方法，實踐導演的藝術思維。

以時間向度而言，以打破時間線性進程的原貌為目的，又可分「時間的特寫」與「過去、現在、未來的錯合」。「時間的特寫」為鏡頭內部的時間流變，基本型態為「延長」與「縮短」，「延長」即高速攝影鏡頭（慢動作鏡頭），減緩時間流程，通常用來表達一種詩意或深沉的思索，使讀者在心理上產生時間延長的奇異感，進而體會其中的審美特質；「縮短」即快動作鏡頭，加速時間流程，增強戲劇性與娛樂性，可收「節約視覺」的效果。「過去、現在、未來三時態」的錯合、重疊、消失、或閃回鏡頭，或倒轉時序，或隨意切割安置，或讓人物進入幻覺，在在都是將過去、現在、未來同時放在一個平面上，開展電影蒙太奇思維的技巧性符碼。以空間向度而言，破壞空間的原貌，可以透過特寫鏡頭將被攝主體切割成若干細節，一一誇大呈現；也可以並置不同空間中的諸多物體，造成諸多空間的雜亂視覺感；可以透過一連串極短的鏡頭呈現同一空間中的諸多物體，產生新涵義。以上種種，都是電影才能展現的特殊形象感知方式，它貫穿於劇本、場景、鏡頭、對白、攝影機運動、聲音、剪輯、後製一系列瑣碎的環節中，使影片成為藝術的統一體。作為電影反映現實的一種方法，作為一藝術統一體的構成因素，蒙太奇思維是貫穿影片整體創造過程的基本原則，其所反

映的現實不是「真正」的現實，而是經過裁剪的現實。藝術中沒有真正的現實，時空經過蒙太奇這把剪刀的裁製，產生了嶄新的序列，變形，扭曲，形成一個全然不同的整體，一個精心構思、錄製、放映的形象世界，一個被創造出來的世界，因此蒙太奇思維是一種創造性的思維活動，一如李顯杰、修倜在《電影媒介與藝術論》所下的定義是：「在想像中，以電影技術和藝術手段的可能性為基礎而展開的聲畫形象的分切與組合的創造性思維活動，即是電影蒙太奇思維。」[9]

蒙太奇思維是蒙太奇結構的指導原則。所謂蒙太奇結構，即站在蒙太奇思維的基礎上，依據主題而形成的時空表述方法，為影片構成的程式化表現手段，依其功能性質，可以劃分為「敘事蒙太奇」與「表現蒙太奇」兩大類。馬賽爾・馬爾丹的《電影語言》表示：敘事蒙太奇是「蒙太奇最簡單、最直接的表現」，將許多鏡頭按邏輯或時間順序分段纂集在一起，每個鏡頭自身都含有一種事態性內容，其作用是從戲劇角度（即因果關係下展示的戲劇元素）和心理角度（觀眾對劇情的理解）去推動劇情發展。表現蒙太奇則是「以鏡頭的並列為基礎」，目的在於通過兩個畫面的衝擊而產生直接明確的效果，致力於表達一種情感或思想，因此，它已非手段，而是目的；已非盡量利用鏡頭之間的靈活連接來消除自

身存在作為理想目的的；相反的，它訴諸觀眾思想中不斷產生割裂效果，使觀眾在理性上失去平衡，從而將導演所表達的思想在觀眾身上產生更活躍的影響。10 總之，敘事蒙太奇是以敘事功能為主旨，表現蒙太奇則是以表現功能為主旨，兩種結構共同遵循事物發展的內在或外在的邏輯聯繫，對現實藝術加工，而成為電影裡不可或缺的鏡頭組接編碼。

蒙太奇的鏡頭組接，是創作主體變異過後的時間與空間，組接之時，有一個必要條件，即確定在鏡頭之間或鏡頭系列之間的轉換中，存在著外在或內在連結的「榫口」，使蒙太奇的構成部分能順利完成連貫統一。其過渡的元素種類繁多，外在元素如景別、色彩、影調、運動形態與方向、鏡頭角度、鏡頭長度、節奏、視點、聲音、構圖、物體形貌等；內在元素如苦或樂、生或死、聚或散、美或醜、崇高或卑下、自由或禁錮等等結構形式的相似、協調或對比，都是電影中常見的穩定性蒙太奇連結符碼。在蒙太奇的前建構階段，即創作過程，導演以其對客觀運動與主觀運動真實秩序的體認，提煉日常生活的表象，進而構造各式創造性的聲畫連結；在蒙太奇的後建構階段，即接受過程，讀者以其對生活與藝術的經驗累積，解讀導演精心設計的各式連結符碼，並加以填空，形成自己感受到的又同

時受影片控制作用的觸發，產生審美效應，使接受主體順利與創作主體溝通，進而走進銀幕的幻覺時空。

英國電影理論家歐納斯特‧林格倫在其集傳統電影理論大成的《論電影藝術》中認為：蒙太奇作為導演表現周圍客觀世界的一種方法，是「使電影導演獲得了一個發揮選擇能力的新場所」[11]，其心理基礎在於「重現了我們在環境中隨注意力的轉移而依次接觸視象的內心過程」[12]，而導演是否能在銀幕上掌握讀者自然的「依次接觸視象的內心過程」，是否能巧妙的選擇和連接視聽細節，便成為判定是否有「電影味」的標準。這種蒙太奇與電影藝術的一切，雖然已走向極端，但卻也點出蒙太奇至上論，將蒙太奇視為電影藝術的根本關係。現代電影之所以能逼真、有趣，即是透過蒙太奇，刷新了我們日常觀看事物的方式；而張愛玲的小說之所以能具有精緻的藝術結構、豐厚的影像基礎、巧妙的鏡頭分切、符合心理的視象串連以及帶給讀者強大的審美刺激，即是參照了電影蒙太奇思維，使閱讀小說如同觀賞電影般充滿視聽感，當然，它不會呆板的完全照抄襲，而是既致力於表現畫面運動的樣式，體現「敘事蒙太奇」、「表現蒙太奇」的「電影味」；又大加發揮文字非直觀的「文學味」，召喚讀者的聯想與想像能力；如此

的糅合文學形象思維與電影蒙太奇思維，便建構一個「張味」世界，形成其獨特的風格。

二 ─ 敘事蒙太奇

張愛玲小說在敘事上的電影感，一大部分即奠基於敘事蒙太奇的結構。敘事蒙太奇，是以敘事為主的蒙太奇，按照簡單易懂的時空邏輯連貫，脈絡清晰，因此是蒙太奇結構中最基本的方法，也是電影裡普遍運用的敘述形式。其主要功能為：講述故事、推動情節、展示事件，連貫動作與運動過程，依照時間流程、因果關係、邏輯順序組接鏡頭、場景和段落，使讀者容易把握影片的內容。如〈多少恨〉中的虞家茵，在夏公館和夏太太對談，雙手掩著臉，拒絕夏太太的請求；當「她把掩著臉的兩隻手拿開」（《惘然記‧多少恨》，頁145），卻已經立在自己家裡的玻璃窗前，在分裂的都市光影中痛苦的抉擇。以雙手遮面，鏡頭帶領讀者陷入瞬間黑暗，此瞬間黑暗便是連接上下兩場的榫口，由此推動情節，此手法極為類似希區考克（Alfred Hitchcock, 1899-1980）在《奪魂索》（Rope,

1948）中著名的「偷天換日法」：將特寫鏡頭停滯在黑西裝等物象上，以黑暗連接上下鏡頭，營造如同「長鏡頭」的幻覺，從而達到連貫、流暢敘事的目的。諸如此類，手法林林總總，都是敘事蒙太奇的表現。張愛玲的小說常見以敘事蒙太奇重組時空、跳躍時空，展現如電影般的敘事魅力，其中尤其出色的，是場面蒙太奇與交叉蒙太奇兩項。

（一）場面蒙太奇

一部影片由許多「場」（scene）組成，一個場又由若干個景與鏡頭組成，這裡所說的「場面蒙太奇」，是指在同一個場中，對連續的時空、事件、動作發展過程的鏡頭分切與組合。

寫實主義的導演認為，連續拍攝的「長鏡頭」以不切斷鏡頭的方式呈現，較逼近於空間的真實；但事實上，看似切斷而破碎的蒙太奇才是比較合乎人們的視覺習慣。莫納科在《如何欣賞電影》中說：「當我們將注意力從一個主體移到另一個時，我們很少移動眼睛，像橫搖鏡頭那樣一路看下去。從心理上而言，切割鏡頭才比較接近我們的自然觀察反應。我們先注意一個主體，再將注意力跳到另一個。我們很少對兩者間的空間發生興趣，橫搖鏡頭卻將它表現出來。」[13] 場面

蒙太奇要求的鏡頭跳躍感與在時間空間上的一致與連續，符合人們日常觀察生活事物的邏輯，它不像長鏡頭固執的注視視線移動過程中的所有物象，而是建立讀者的幻覺認同；張愛玲的小說中，時時可見此原理的實踐，它以場面蒙太奇的鏡頭分切與組合，以不同的景別、色彩、景位、光影等變化因素，突出小說中某一場面的發展過程，增加表現力與節奏感，進而使讀者的焦點依鏡頭的順序流動。

在敘事中「並置」一些「不相干的事」（《流言‧爐餘錄》，頁42），以數個非連續（可前後調換）的場景鏡頭取代情節的敘述，是首先值得注意之處。

《怨女》中，銀娣被姚三爺央求唱歌，心頭泛起漣漪，發現「他的臉從底下望上去更俊秀了」，而且「他的袍子下襬拂在她腳面上，太甜蜜了」，接著，切入的三個特寫鏡頭，阻礙敘事向前推進：

1. 這間房在他們四周站著，太陽剛照到冰紋花瓶裡插著的一隻雞毛帚，只照亮了一撮柔軟的棕色的毛。

2. 一盆玉花種在黃白色玉盆裡，暗綠玉璞彫的蘭葉在陽光中現出一層灰塵，中間一道折紋，肥闊的葉子托著一片灰白。

3. 一隻景泰藍時鐘坐在玻璃罩子裡滴答滴答。（《怨女》，頁51）

若將引文中表示文意結束的句號視為劃分鏡頭的標記，則這段引文可分為三個鏡頭，三者皆取自於房間裡的基本擺設，與發展中的叔嫂獨處情節無關，不過，這些影像系列的入侵，卻暗自與銀娣的心理打成一片：一、房間讓陽光射進，花瓶讓一根雞毛帚插著，玻璃罩子裡放進時鐘的滴答，本是隱晦的性暗示；玉花、玉盆諧音「欲」望，以及一撮柔軟的棕色的毛，更是銀娣潛意識的表露。二、這三個鏡頭都擬人化，房牆站著，葉子托著，時鐘坐著，銀娣死沉的世界遭三爺輕輕一挑弄，立刻生意盎然。三、在這危險的陶醉中，雞毛帚、微塵的玉花、景泰藍時鐘既皆具陳舊氣味，又都身處困圍之中，直指銀娣的已婚身分，更隱喻其剩下不多的青春與無法超越的生命。此段以蒙太奇技巧建立場面，中斷敘事，看似隨意捕捉，實則完成人物與景物的有機交融，一如散文〈爐餘錄〉中說的：「畫家、文人、作曲家將零星的、湊巧發現的和諧聯繫起來，造成藝術上的完整性。」（《流言》，頁41）。這種完整性，是從破壞小說敘事的連貫性得來，是一種空間化的手法，一種電影化的手法。

「並置」意味之外，亦常見以零碎的數個鏡頭「逼近」敘事中心。〈連環套〉中，霓喜第二次來到英皇道尋找同春堂的情夫崔玉銘的段落，同樣可分為三個鏡

頭：

1. 此時天色已晚，土山與市房都成了黑影子，土墩子背後的天是柔潤的青色，生出許多刺惱的小金星。

2. 這一排店舖，全都上了門板，惟有同春堂在門板上挖了個小方洞，洞上糊了張紅紙，上寫著「夜半配方，請走後門」。

3. 紙背後點著一碗燈，那點紅色的燈光，卻紅得有個意思。（《張看·連環套》，頁59）

之所以不視這段文字為長鏡頭的搖攝，原因有二：一、由天上的金星直接銜接到店舖的門板與方洞，較缺乏視線移動過程中的景物，因此可視作鏡頭跳接；二、由紅紙銜接到一碗燈，攝影機要突破紙的阻隔，為了呈現紙背後的物象，鏡頭勢必切換——因此，我們將此段理解為三個鏡頭的組合。在景別方面，由土山、市房、天色的遠景，切換到一整排店舖門板的全景，而後鏡頭推到紅紙「夜半配方，請走後門」的特寫，再切換到方洞內呈現的「一碗燈」特寫，被攝主體由大到小、由遠至近，景別層遞變化，突出表現了霓喜在這一場中視象的發展過程；又在色彩方面，在鏡頭一中佈置了黑、青底色，又有「許多刺惱的小金星」點綴

其間，到鏡頭二以紅色為視覺焦點，鏡頭三在紅色上增加了火光的溫度，明顯和第一個鏡頭的森冷與煩擾對照；若第一個鏡頭的黑沉處境暗示了霓喜遭受不幸婚姻與姊妹騙財的委屈，那麼燈火的暖意與「請走後門」的紅紙，便是霓喜的唯一企盼與身為竇太太的不便，她此來的目的，原是要尋求崔玉銘的愛慰。將這三個時空統一而連續的鏡頭組接在一起，透過景別與色彩的快速切換，不但符合莫納科所說人類目視的「天生的感覺」，讓張愛玲更加接近其「真實」的寫作目標；同時交代了霓喜的視覺過程與心理狀態，營造了暗夜偷偷「春」的氛圍，場面蒙太奇便是如此在張愛玲的小說中完成了許多敘事任務。

（二）交叉蒙太奇

為了使情節的推動更加緊湊，揭示人物內心尖銳的矛盾衝突與多層次的形象，並且控制讀者的情緒與懸念，張愛玲的小說請來了「交叉蒙太奇」來增強畫面直觀感。交叉蒙太奇，又稱交叉剪接（Crosscutting）或同時蒙太奇，指的是將同一時間不同空間的雙線或多線發展的情節或動作以頻繁的分切方式組接在一起的敘事表現，此雙線或多線發展的情節或動作，必須密切相關，一線牽動著另外一線，或為因果，或相促進，從而在融匯之後，交代出導演所欲營造的氛圍或

意念。

〈傾城之戀〉裡，有一段結合聽覺與視覺的超現實文字，介於第三人稱敘述者觀點與白流蘇主觀觀點之間，可以理解為白流蘇在歷經戰事摧殘後，於夜晚時分對「莽莽的寒風」聲產生的幻覺，交叉蒙太奇順利的使人物與景物相互渲染：

1. 一到晚上，在那死的城市裡，沒有燈，沒有人聲，只有那莽莽的寒風，三個不同的音階，「喔……呵……嗚……」無窮無盡地叫喚著，這個歇了，那個又漸漸響了，三條駢行的灰色的龍，一直線地往前飛，龍身無限制地延長下去，看不見尾。「喔……呵……嗚……」叫喚到後來，索性連蒼龍都沒有了，只是一條虛無的氣，真空的橋樑，通入黑暗，通入虛空的虛空。……

2. 流蘇擁被坐著，聽著那悲涼的風。她確實知道淺水灣附近，灰磚砌的那一面牆，一定還屹然站在那裡。

3. 風停了下來，像三條灰色的龍，蟠在牆頭，月光中閃著銀鱗。

4. 她彷彿做夢似的，又來到牆根下，迎面來了柳原，她終於遇見了柳原。……

5. 她突然爬到柳原身邊，隔著他的棉被，擁抱著他。他從被窩裡伸出手來握

蒙太奇。
：破碎
中的圓
滿

第七章

住她的手。他們把彼此看得透明透亮。（《傾城之戀‧傾城之戀》，頁228）

這五個鏡頭，長短參差，是一組幻覺與現實、物象與人物交叉組合的段落。鏡頭一，刻意讓人聲消止，放大淒厲的風聲，又刻意讓城市死寂，放大風的動態，視聽上皆風的特寫，滾滾硝煙的殘忍與可怕，大規模的襲擊著弱小的生命個體，流蘇受到現實世界無情的擠壓，坐在床上，視象漸弱，聽覺漸強，這裡可視為模擬流蘇夜晚睡前的視覺意識模糊，合理的營造了走入幻覺的氛圍。鏡頭二，由外景的大自然切換到內景人物，一個流蘇擁被獨坐的鏡頭，使得聲音的發源與接收，成為一、二鏡頭的連結元素；鏡頭三，聲音由放大切換到停歇，視象由微弱切換到「月光中閃著銀鱗」的清晰，再由室內切向室外，這是流蘇內心視象與即將頓悟的體現；鏡頭四，以牆作為榫口，由灰龍切向人物，切向流蘇的另一個深度幻覺，在牆下遇見了柳原，夢境中的柳原與彼時的對話，為下一個鏡頭現實中的柳原與兩人未來的發展，提供了連結元素；鏡頭五，由夢境翻然切換到現實，流蘇擁抱柳原，柳原從被窩中伸出手握住流蘇的手，這個意味深長的動作，意味兩者心城的傾覆，彼此都願意諒解，頓悟錢財、地產、天長地久的一切的不切實際，於是擁抱柳原，

—238—

願意妥協，願意拋開當初緊守的原則，而對未來有了一番新的體認，因此「僅僅是一剎那的徹底的諒解，然而這一剎那夠他們在一起和諧地活個十年八年」，人生，原來就是苟且偷安。柳原與流蘇的人性，對照了灰牆與灰龍象徵地老天荒作為愛情見證的灰牆、不存在的灰龍、錢財地產都是空虛的人生價值，都將「通入虛空的虛空」；而人生中靠得住的，「只有她腔子裡的這口氣，還有睡在她身邊的這個人」，以及人性中的自私。於是，兩人的擁抱與牽手，為這一系列交叉鏡頭以及讀者對灰牆、灰龍的懸念，提供了一個對照答案，也為看不透人生價值的讀者，提供了一種觀點。

敘事蒙太奇，為張愛玲的小說奠定了鏡頭切分組合的電影化特質。場景蒙太奇、交叉蒙太奇在文本中完成的諸多敘事段落，著力在不同空間動作的同時性表現，不論是不同景別或色彩配置的現實空間，甚至是進入人物的心理空間，無疑是任意遊走時空的最佳工具。它們在張愛玲的小說裡展現了卓越的時空變形藝術：場景蒙太奇以快速的鏡頭切換省略、簡化了時空，使讀者在鏡頭運動進程中迅速獲知場景中的重點；而交叉蒙太奇則以快速切換延伸了時間，使短暫的剎那在鏡頭交替之間擴大，並且造成視聽形象的內涵對比，從而使文本意義漸趨複

第七章
蒙太奇：破碎中的圓滿

雜。總之，敘事蒙太奇是張愛玲小說的重要結構，依賴讀者錯誤的知覺心理，將情節有層次的推向高峰，藉以揭示人物複雜的心理活動；它以流水式歷時性的畫面與鏡頭系列，創造「同時」或「並置」的審美效果，因此又在一定程度上具有「表現蒙太奇」的意味。

三——表現蒙太奇

表現蒙太奇，即以表現功能為主旨的蒙太奇結構，不在於表述情節，而是通過上下鏡頭畫面的對列，突破其歷時態再現性的表象，著眼於建構影片的意圖，製造特定的情感、情緒、意境，外化創作主體的主觀內在世界與展示小說人物深層心理活動的軌跡，引導讀者領悟其中的內涵，並強化感染情緒與表現藝術的力量。和敘事蒙太奇比較起來，表現蒙太奇更具有「1＋1＝3」的衝突效果，或如愛森斯坦〈蒙太奇在 1938〉所言：「兩個蒙太奇的對列，不是二數之和，而更像二數之積。」[14] 張愛玲小說的某些段落，之所以能輕易的表達人物情緒，傳遞寓意，即是通過這種「整體大於部分相加」的對列效果，如電影銀幕般，一個鏡頭

接著一個鏡頭，創造單個鏡頭內不曾存在的藝術與意義。以下從對列蒙太奇、心理蒙太奇、隱喻蒙太奇、重複蒙太奇四項來閱讀張愛玲小說中的表現蒙太奇結構。

（一）對列蒙太奇

對列蒙太奇指的是兩個鏡頭之間物象的對列，是典型的表現性時空結構手段，甚至可說最具有電影特質，它強調的是鏡頭之間的對襯與衝突，訴諸直觀的影像運動，直接衝激觀眾的視覺感官。〈多少恨〉中，即對列了夏宗豫與虞老先生的形象：

1. 她撕去一塊手帕露出玻璃窗來，立在窗前看他上車子走了，還一直站在那裡，呼吸的氣噴在玻璃窗上，成為障眼的紗，也有一塊小手帕大了。

2. 她用手在玻璃窗上一陣抹，正看見她父親從衖堂裡走進來。（《惘然記・多少恨》，頁124）

「撕去一塊手帕」的視景，是家茵的觀點鏡頭，這個多層次景框（攝影機景框、窗框、手帕形狀的方框）的視象，透露了虞家茵處處受到框限的命運。第一個鏡頭，在家茵故意冷淡的態度之下，宗豫離去，小說以「淡出」手法——

「呼吸的氣噴在玻璃窗上，成為障眼的紗」，使人物形象模糊而消失，以順利銜接下一個鏡頭；鏡頭二，「用手在玻璃窗上一陣抹」，視象經切換而邊然清晰，突出了父親「走進來」的象徵性動作，之後展開下一個鏡頭的父女對話。

這種移形換位的影像切換手法，原出於法國電影先驅喬治・梅里葉（Georges Méliès, 1861-1938）導演的發現。一天，梅里葉在巴黎歌劇院廣場拍攝街景，機器突然故障，被迫停拍幾分鐘，不料影片放映時，之前停著的一輛街車，變成了一台靈車，兩車形象明顯對列，造成了別具意味的效果，梅里葉才發現原來在停機時間，原車已駛離位置，正是由此巧合，也發現了一項電影的重要特技——用替代來表現驟變。透過替代原來的物象，創作主體可營造怵目驚心或物換星移或人事滄桑等各式各樣的內容，而創生五花八門的影像運動與思想。家茵一直恨父，出於對親親「奇異的徹底的了解」，父親自私、貪利、毀家的過往盤旋不去，「父親的律法」也始終是讓她不敢放手追尋自己幸福的一道藩籬，此處突出了家茵在情慾與道德界線邊緣自我的撕扯，以一來一往的對列、父親與情人的對列，完成了絕望降臨、希望遠離的隱喻，宗豫終將走出家茵的生命，而父親終將「走進來」。此視象對列的蒙太奇，切掉家茵的幸福，而以父親的陰影取代，展示

了女性在父權體制壓抑下內囿、焦慮的形象，傳達了一定程度的女性自審意識。

視象對列之外，聲音與畫面的蒙太奇，亦有表現。〈金鎖記〉中，曹七巧覷

覷姜季澤的肉體，忌妒季澤的妻子蘭仙，小說以前後鏡頭聲音與動作的差異，呈

現七巧內心的矛盾：

1. 七巧笑得直不起腰道：「三妹妹，你也不管管他！這麼個猴兒崽子，我眼

看他長大的，他倒佔起我的便宜來了！」

2. 她嘴裡說笑著，心裡發煩，一雙手也不肯閒著，把蘭仙揣著捏著，搯著打

著，恨不得把她擠得走了樣才好。（《傾城之戀・金鎖記》，頁149）

對於之前季澤不禮貌的言詞挑逗，七巧笑意盈盈，向蘭仙撒嬌，討回公道；但是

出現在讀者面前的畫面，卻是「揣」、「捏」、「搯」、「打」，七巧惡意的欺

負蘭仙，具有洩憤與報復性質，蘭仙後來惱怒，不小心齊根折斷指甲而離開，七

巧「就在蘭仙的椅子上坐下了」，十足的取代意味。若將聲音對白解釋為七巧意

識的表現，是束縛於家庭禮教與人際關係的外化形式，反映人性虛假；那麼畫面

視象所流露的，便是七巧潛意識的表現，「恨不得」將蘭仙「擠得走了樣」，以

在精神上取代蘭仙的地位。此聲音與畫面對列的蒙太奇形式，揭示了七巧的複雜

性格，也刻畫了人性中那掙扎於表象與實質、虛假與真實、超我與原我的矛盾樣貌。

由此可見，對列蒙太奇除了直接刺激讀者的視覺，還能激發讀者在上下鏡頭聽覺形象、節奏、含義的變化中，去咀嚼文本的審美趣味與意義。馬賽爾・馬爾丹在《電影語言》中說：「如果蒙太奇的目的不盡是敘事性，而是表現性的，那麼，創造思想就是蒙太奇最重要的作用了，這就是說，將取自現實生活的集合體中的不同元素接合在一起，然後通過後者之間的對稱相比激發出一種新的意義。」[15] 創作主體對世界獨特而嶄新的主觀思維，原是奠基於「現實生活的集合體中的不同元素」，把這些元素靈活的組合改造，對稱相比，便能「激發出一種新的意義」。〈封鎖〉中，封鎖開放，呂宗楨突然消失於人群中，吳翠遠「煩惱地合上了眼」，想像自己在宗楨打電話來時分外熱烈的聲音；而當電車點上燈，「她一睜眼望見他遙遙坐在他原來的位子上」，不免震驚，這一蒙太奇的結尾設計，置入了閉眼與睜眼、黑暗與光明、聲音與畫面、想像與現實的對話，使小說精準的挖深對人生虛實的思考。

〈金鎖記〉裡，將金綠山水屏條切換為丈夫遺像的段落，最是為人稱道，以

下分四個鏡頭：

1. 風從窗子裡進來，對面掛著的回文雕漆長鏡被吹得搖搖晃晃，磕托磕托敲著牆。

2. 七巧雙手按住了鏡子。

3. 鏡子裡反映著的翠竹簾子和一副金綠山水屏條依舊在風中來回盪漾著，望久了，便有一種暈船的感覺。

4. 再定睛看時，翠竹簾子已經褪了色，金綠山水換為一張她丈夫的遺像，鏡子裡的人也老了十年。（《傾城之戀・金鎖記》，頁156）

這個段落一再被評論者引用，不過一般的焦點都聚集在轉場手法上，如早在一九四○年代迅雨發表的〈論張愛玲的小說〉一文中即提到：「這是電影的手法：空間與時間，模模糊糊淡下去了，又隱隱約約浮上來了。巧妙的轉調技術。」

其實，段落中還蘊含幽細的視覺對列及女性意識。藉由風與鏡子的穿針引線，四個鏡頭在視聽上的變化極為豐富。鏡頭一，視覺上的「搖晃晃」與聽覺上的「磕托磕托」，使人物合理的進入幻覺，意識動搖，潛意識升起；鏡頭二，由動轉靜，理智強烈的七巧以「自我」管束內在竄動的「原我」，「雙手按住了鏡

16

子」，搖晃的視象停止，物聲也停止；鏡頭三，由靜轉動，物聲雖止但心聲未央，鏡子雖被壓制但情欲卻「來回盪漾」，不合邏輯的視覺畫面，表現了七巧因長期不當壓抑情欲所形成的深度幻覺，而久望後的暈眩，也傳遞給讀者時間變異的訊息；鏡頭四，由動轉靜，理智最後宰制了欲望，「金綠山水換為一張她丈夫的遺像」，不但暗示時間推移，也隱喻七巧由年輕豐盛的肉體轉化為情欲滅絕的屍鬼，令人忧目驚心。七巧以青春為賭注，在男性為女性打造的「鐵閨閣」裡坐以待斃，等著丈夫與婆婆的去世，等著分家產的那一天，時光無情，女性生命的價值竟來自於無謂的等待金錢。透過動與靜的對列、金綠山水與丈夫遺像的對列，以及緊接著展開的「一切幻想的集中點」的轉折，此段傳遞了一名女性靈魂流逝的時間與固定的空間展示「時空對立」，使得凝滯而孤獨的空間具有了「時間性格」，從而表現空間本體絕對的殘酷性，即不變的空間永遠對於在時間中逐漸消亡的人類悲劇無動於衷。這「惘惘的威脅」，始終是張愛玲感到「快，快，遲了來不及了，來不及了」（《傾城之戀‧再版自序》，頁 6）的原因，也是其「荒涼美學」的基礎。由此可知，不必大篇鋪陳，若能巧妙運用直觀式視覺對

列，便能承載深沉的思想意識。

（二）心理蒙太奇

挖掘人物的內心世界，是張愛玲小說的一大特質，讀者通常能通過其中頻繁使用的心理蒙太奇，建立起豐滿而立體的人物印象。心理蒙太奇，即藉由人物意識或潛意識活動的連結元素切換與組接鏡頭，根據李顯杰、修倜的《電影媒介與藝術論》的說法，是「建基於人物的心理結構及運動機制之上而實施影片時空轉換的一種結構性手段。其一般特徵常常表現為以回憶、夢幻、幻想等為發生動因，打破影片的現實發展進程而引入以人物心理反應、內心世界以及憧憬、遐想為主導的影像表現」17。心理蒙太奇在影片中經常會有視聽上清楚的提示，如淡出淡入、色彩改變、音樂滑入等，它既是建基於人物的心理結構與運動機制，所以必然具有濃厚的主觀色彩；又以回憶或夢幻為發生動因，所以必然與現實有機結合，並時而展現超現實的不合邏輯。

〈傾城之戀〉裡有一段相當精采的心理蒙太奇表現。當白流蘇跪在母親床前，想要尋求母親安慰，其實母親早已下樓接待徐太太，然而流蘇依然淒淒涼涼的跪著，自顧自的進入了幻覺與回憶的漩渦：

1. 她彷彿作夢似的，滿頭滿臉都掛著塵灰吊子，迷迷糊糊向前一撲，自己以為是枕住了她母親的膝蓋，嗚嗚咽咽哭了起來道：「媽，媽，你老人家給我做主！」

2. 她母親呆著臉，笑嘻嘻的不作聲。

3. 她摟住她母親的腿，使勁搖撼著，哭道：「媽！媽！」

4. 恍惚又是多年前，她還只十來歲的時候，看了戲出來，在傾盆大雨中和家裡人擠散了。她獨自站在人行道上，瞪著眼看人，人也瞪著眼看她，隔著雨淋淋的車窗，隔著一層層層無形的玻璃罩──無數的陌生人。人人都關在他們自己的小世界裡，她撞破了頭也撞不進去，她似乎是魘住了。

5. 忽然聽見背後有腳步聲，猜著是她母親來了。便竭力定了一定神，不言語。她所祈求的母親與她真正的母親根本是兩個人。那人走到床前坐下了，一開口，卻是徐太太的聲音。（《傾城之戀・傾城之戀》，頁193）

鏡頭一，「灰塵吊子」是由現實進入「彷彿作夢似的」心理幻象的榫口，上承接白公館的衰老與流蘇的過氣，下開啟「迷迷糊糊」的意識狀態。鏡頭二，由流蘇的哭切換到母親的笑，由哭的實象切換到笑的虛象，由有聲切換到無聲，苦樂虛

實與聲音的對列，突出母親對女兒未來幸福的漠視；又母親原不在場，其「呆著臉」、「笑嘻嘻」、「不作聲」的非邏輯性反應，詭怪，矛盾，奇異，傳達了母親在流蘇心中無異於夢魘的形象。鏡頭三，哭聲再次呈現，加上「使勁搖撼」，交代流蘇瀕臨歇斯底里的狀態，以切換到下個鏡頭。鏡頭四是本段心理蒙太奇的重心，由幻覺跌入回憶，這是流蘇失母的情意癥結，童年時期與家人走散的心理陰影，籠罩流蘇的整個人生，她始終受到家人排擠，「隔著一層層無形的玻璃罩」，撞破了頭也撞不進去，流蘇被世界孤立了。鏡頭五，從回憶拉回現實，腳步聲截斷流蘇的「魘住了」，徐太太的出現取代了母親的價值，而成為流蘇真正精神上的母親。以上文字是對列、心理蒙太奇的綜合運用，有聲與無聲的對列，母親虛象與徐太太實象的對列，心理世界與現實世界的對列，在在以視聽形象的切換外化流蘇的心理活動，著實成為張愛玲小說中電影化的經典段落。

心理蒙太奇，是張愛玲小說外化人物內心世界的重要形式，不但能緊湊時空結構、強化藝術表現，還具有凸顯主題的功能。婁太太因拿火柴而「心與手在那片光上停留了一下」（《傾城之戀‧鴻鸞禧》，頁48），從而憶起一段傳統的婚禮；轟傳慶發現守在窗子前面的人，「先是他自己」，一剎那間，他看清楚了，

那是他母親」（《第一爐香‧茉莉香片》，頁14），呈現傳慶擺脫不了的宿命；

曹七巧回房，回想賣豬肉的朝祿，「一陣溫風撲到她臉上，膩滯的肉體的死去的丈夫，彰顯的

氣味」（《傾城之戀‧金鎖記》，頁156）鏡頭再切回軟骨症的死去的丈夫，彰顯的

她在金錢欲與情欲中的掙扎……，這些心理蒙太奇的表現，無疑都是豐富人物層

次與凸顯主題的重要段落。

（三）隱喻蒙太奇

張愛玲好用比喻修辭，馳騁其天賦才思，於前後段落間，處處布置「隱喻」

意味濃重的牽線，如同對列兩個由文字完成的直觀式鏡頭，形成一種隱喻蒙太奇

的電影表現風格。

隱喻蒙太奇，即通過上下兩個畫面或鏡頭的對列，刺激讀者的聯想與想像，

使讀者接受並思考隱藏於兩者間的內在連繫，從而明瞭其「喻體」與「喻依」的

關係。喻體與喻依鏡頭兩者相輔相成，喻體鏡頭的格調與意義，將影響連接在下

的喻依鏡頭——若喻依鏡頭順勢連接喻體鏡頭的內容，產生強調、補充、揭露、

暗示的正值美感效應，則兩者呈現順接關係；若喻依鏡頭翻轉了喻體鏡頭的內

容，產生對比、嘲諷的負值美感效應，則兩者呈現逆接關係。

〈第一爐香〉裡，葛薇龍原可以拒絕沉淪，回歸上海的家，但是一場病卻阻

礙了回家的計畫，她開始懷疑生病一半是出於自願，也逐漸意識到自己已陷入梁

太太與喬琪喬合力營造的金錢與情欲的深淵：

1. 她躺在床上，看著窗子外面的天。

2. 中午的太陽煌煌地照著，天卻是金屬品的冷冷的白色，像刀子一般割痛了
眼睛。

3. 秋深了，一隻鳥向山巔飛去，黑鳥在白天上，飛到頂高，像在刀口上刮了
一刮似的，慘叫了一聲，翻過山那邊去了。（《第一爐香·第一爐香》，
頁79）

鏡頭一，薇龍為喻體，目視窗外的姿態成為切換到下一鏡頭的榫口；鏡頭二，以

薇龍的觀點鏡頭呈現變形的世界，原本象徵光明自由的太陽與天空，在其眼中，

成了傷人的利器，「天」的意象使人迅速聯想到梁太太作為一女性家長的統馭力

量，而割痛雙眼依然以目視之，暗示日後薇龍決絕的自殘，她知道自己墮落，

卻又無法自拔；鏡頭三，黑鳥作為喻依，呈現薇龍在梁太太治下的生命狀態，

「飛到頂高，像在刀口上刮了一刮似的」，攀附有錢的姑媽，解決了金錢的困窘，

滿足了虛榮，卻虛耗掉大好青春，斲傷了生命價值，在「慘叫了一聲」之後，翻到山的另一邊，那是一個看不見的世界，也是生命正式淪亡的黑暗國度。此段以一隻黑鳥翻過山頭，遭到刀子般的天空刮痛，喻示薇龍殘破與淪喪的生命情狀，讀者在這隱喻蒙太奇的手法中，透過鏡頭切換的內在連繫，接受並明瞭了喻體與喻依間的順接關係。

順接形式之外，隱喻蒙太奇的逆接形式亦融入小說結構中，形成反諷，產生單個鏡頭內部本身並不存在的思想內蘊。〈鴻鸞禧〉婁囂伯下班回家翻閱《老爺》雜誌一段，喻體婁太太在鏡頭二，喻依繡花拖鞋在鏡頭一的位置：

1. 囂伯伸手到沙發邊的圓桌上去拿他的茶，一眼看見桌面上的玻璃下壓著一隻玫瑰拖鞋面，平金的花朵在燈光下閃爍著，覺得他的書和他的財富突然打成一片了，有一種清華氣象，是讀書人的得志。……

2. 另一隻玫瑰紅的鞋面還在婁太太手裡。（《傾城之戀・鴻鸞禧》，頁39）

在兒子大陸結婚之前，婁太太唯一能幫忙的只有替媳婦玉清縫製一雙繡花鞋，此鞋呈現了婁太太過時（傳統式樣）、逃避（有機會就躲到童年的回憶裡）、無用

（玉清早已買好新鞋）、無能（鞋也做得不甚好）、壓抑（壓在玻璃墊下）的形象。婁太太的「團白臉」並不美麗，囂伯常嫌惡其穿著的不登大雅，兒女也一次一次發現其不足，甚至連親友都認為錯配夫妻而為囂伯抱不平。然而，鏡頭一卻強化此鞋在囂伯眼中的美麗，與其地位、財富「打成一片」；當切換到鏡頭二，另一隻鞋握在妻太太的手中，繡花鞋為其生命隱喻的關係便透過前後鏡頭的組接而完成，讀者於是接收到此兩鏡頭與文本之間突顯的落差，從而思索其中的嘲諷意義。

隱喻蒙太奇是張愛玲小說讓人物形象鮮明而立體的重要手法，藉著人物與物象的有機結合，讀者便對此異常的搭配產生詩意的想像。〈金鎖記〉一再出現的月亮，從「赤金的臉盆」（《傾城之戀‧金鎖記》，頁143）到「模糊的狀月」（頁168），一直到「黑漆的天上一個白太陽」（頁172），月亮鏡頭陸續切入文本敘述之中，暗示曹七巧不斷擴大變形的陰性統治權力；〈傾城之戀〉的「趙祥慶牙醫」（《傾城之戀‧傾城之戀》，頁229）招牌，是當范柳原牽著白流蘇到報社刊登結婚啟事時所目見，忽然切進這樣一個意味深重的招牌，在於交代柳原面對婚姻時的痛楚與恐懼，如同戰爭中在頂上盤旋不去的飛機，孜孜孜的「直挫

進靈魂的深處」（頁223）；這些形象化的喻示，是一條神祕的紐帶，站在人類組織概念系統的基礎上，使文本扣緊詩意，得到精鍊、婉轉、生動的修辭效果，還能藉由鏡頭切換的「陌生化」功能，啟迪一種新的認知，呈現一種認識事物的新視角。張愛玲小說特異世界觀的呈現，與隱喻蒙太奇總是息息相關的。

（四）重複蒙太奇

重複蒙太奇，指的是通過視覺或聽覺上重複刺激的手段，讓經過藝術提煉而具有一定意義的景物、動作、聲音或場面等影像元素在影片中再次出現，它擺脫了上下鏡頭緊密銜接的限制，因此可以大跨度的向影片中某一個重複的細節揮手致意。這手法相當於普多夫金所說的「中心主題的反覆運用」（leitmotif 或 reiteration of theme），是一種「不斷重複主題的剪接方法」，如在一部反宗教的影片中，每當出現教堂大鐘慢慢敲響的鏡頭，即要揭示主題：沙皇時代教會的虛偽與散佈福音的愚蠢。[18] 張愛玲筆下的重複蒙太奇，較少「完全式的重複」，即較少將同一個鏡頭完全照剪兩次；其策略是融入時間因子，以「螺旋形式」的「變化式的重複」，突出不同時間或空間中某些事物相同的特徵，以揭露人世蒼涼的本質。

物象的重複，是張愛玲小說主要的重複蒙太奇方式。之前提到〈金鎖記〉的「月亮」，除了具有隱喻功能，也同時屬於重複蒙太奇的手法；〈紅玫瑰與白玫瑰〉中的「鏡子」，作為一現實與幻象的複雜疊合物，體現虛假與真實的難辨；〈傾城之戀〉的「灰牆」，作為一地老天荒的見證，對照世俗男女愛情的短暫苟合；〈鴻鸞禧〉壓在玻璃墊下的「繡花鞋」，一個鮮豔而悽愴的象徵，呈露女性走不出婚姻桎梏的生命樣貌……，這些物象都已成為貫串張愛玲文本的重要符號，直指主題，因此只要一出現，就能激發讀者一定的聯想效應。個人動作的重複，強化的則是人物在時間流上的停滯、積累、壓抑。曹七巧曾「將手貼在他腳」，僅僅是一剎那，她眼睛裡蠢動著一點溫柔的回憶，她記起了想她的錢的一個男人」（頁166），重複一個簡單的動作，便將人物隱晦而潛藏已久的欲望與遺憾揭示了出來，油然興起時空呼應；此外如〈花凋〉鄭川嫦的「顫抖」，〈鴻鸞禧〉妻太太透過鏡子「凝視」自己團白的腮頰等等，都統攝於這種重複蒙太奇的結構之中。又兩人重複一組類似的動作，則在於彰顯悲觀的宿命意識。七巧為自

（姜季澤）腿上」（《傾城之戀‧金鎖記》，頁150），宣洩內心湧動的情欲，遭到季澤委婉拒絕，而日後在潑灑酸梅湯而趕走季澤後，便「探身去捏一捏她的

已套上金錢之枷，「一級一級上去，通入沒有光的所在」（頁183），象徵人生正一步步走上絕境；而在其統治下的女兒長安，綁小腳，休學，解除婚約，與一切的幸福絕緣，也同樣「一級一級，走進沒有光的所在」（頁184），逃脫不了母親的陰影，而成為七巧的翻版；張愛玲的小說在在以重複主題動作的蒙太奇手法，傳遞悲劇將不斷延續、世界將不斷下沉的人生觀。至於其他，聲音如〈金鎖記〉長安的口琴聲，〈紅玫瑰與白玫瑰〉佟振保嫖妓前以及與王嬌蕊擁吻前的鋼琴聲；光影如《秧歌》正午的陽光，〈多少恨〉昏暗燈光下的「魅豔的荒涼」等等，都是意義不容小覷的重複蒙太奇。

在小說首尾營造電影時空的幻覺，同時是重複蒙太奇的重要使命。如果電影時空為觀眾製造了一場夢境，那麼重複蒙太奇便是企圖在片頭營造入夢的氛圍，在片尾營造夢醒的餘韻，這在《傳奇》裡是一種很典型的模式，使得文本整體結構在讀者的心理接受過程中呈現為類似電影光學效果的「淡入」、「淡出」[19] 的形式。

〈第一爐香〉點燃沉香屑的開場，「請您尋出家傳的霉綠斑斕的銅香爐，點上一爐沉香屑，聽我說一支戰前香港的故事，您這一爐沉香屑點完了，我的故事

也該完了」（《第一爐香‧第一爐香》，頁32），與其認為這類似於中國傳統白話小說的楔子，倒不如說更接近於電影開頭的旁白，因為其功能並非是概說或預示情節，反而是點明敘述者、讀者對故事發生時間的距離，從而由現實時空「切換」到電影時空，而進入電影時空後，便藉由之後鏡頭的繼續推移──「葛薇龍，一個極普通的上海女孩子，站在半山裡一座大住宅的走廊上，向花園裡遠遠望過去」（頁32），迅速消除掉這種距離感：結尾同樣運用此法，「這一段香港故事，就在這裡結束……薇龍的一爐香，也就快燒完了」（頁85），沉香屑再次出現，形成了一個封閉的鏡框結構，使中間的主要情節整個籠罩在一片夢境感與已知其終將消亡的陰鬱氛圍中。〈封鎖〉的鈴聲亦同，「『叮玲玲玲玲玲』，每一個『玲』字是冷冷的一小點，一點一點連成一條虛線，切斷了時間與空間」（《第一爐香‧封鎖》，頁224），彷彿一道催眠指令，讀者依隨鈴聲走進吳翠遠與呂宗楨的生命片段，故事結尾重複搖鈴，封鎖開放，吳翠遠、上海城、讀者一併做了場「不近情理的夢」（頁236）。

〈傾城之戀〉咿咿啞啞的胡琴，一開始，讀者就知道那是「生命的胡琴」，

第七章。
蒙太奇：破碎中的圓滿

「在萬盞燈的夜晚,拉過來又拉過去,說不盡的蒼涼的故事——不問也罷」(《傾城之戀‧傾城之戀》,頁188),藉由讀者對胡琴的普遍感官經驗,小說在一開始便在故事基底奠下了幽咽的音色,所敘說的,當然也是蒼涼的人生情節。白流蘇經歷了戰爭的洗禮與生命的豪賭,終於達到再婚的目的,最後胡琴聲再度揚起,除了帶來首尾綰合的蒙太奇效果,提醒讀者電影時空就此結束之外,其實還能延續讀者的思考:白流蘇的故事遠兜遠轉,難道終以「圓滿」收場?〈傾城之戀〉展現的是一次質變的婚姻關係,類似於一種妥協,一種議和,而非「執子之手,與子偕老」的誓約,若開場的胡琴聲作為人世千瘡百孔本質的定調,那麼結束時的依然出現,即可說明流蘇看似表面上圓滿收場的故事,事實上還是蒼涼的,是戰爭促成了才子佳人,而不是純粹的愛情。

長篇小說《小團圓》同樣運用了首尾重複的模式,將大考比喻為「軍隊作戰前的黎明」,「像『斯巴達克斯』裡奴隸起義的叛軍在晨霧中遙望羅馬大軍擺陣」(頁18、325),如此一模一樣的段落,既點出一般學生最怕考試的心情,又帶出九莉為了拿獎學金而對成績的患得患失,復又指涉人生存亡僅只一念,其恐怖處正在於完全是等待。張愛玲有意將一生凝縮為一瞬,睜眼閉眼之間,恰如

噩夢一場，裡頭盡是煎熬、肅殺、虛幻、傷痛。由此可見，首尾重複的蒙太奇手法不只造成了做夢的氣氛，讀者還從中接收到獨特的人生觀察。正如余斌在《張愛玲傳》中所言：「假如說張為自己的小說配置了精巧的鏡框，這個鏡框就是封閉故事的氛圍，而氛圍的製造又是靠電影化的方法來完成的：開頭是『淡入』，結尾是『淡出』，畫面的由隱到顯再到漸漸隱去，恰好吻合故事敘述者的情緒過程。淡入與淡出在視覺上產生的緩慢、恍惚、靜謐的感覺延展了讀者的思緒，使故事負載了更多的回味、追憶，這與張在風格上對含蓄的美的追求是完全一致的。」[20]

重複蒙太奇，作為張愛玲重要的文本架構，旨在達成呼應、渲染、對照或遞進的審美效果，並揭示思想內蘊，強調主題，因此它並非只是耽於形式的取巧工夫，而是積澱了其對美學與人生的深刻思索。

以上列舉了四項分析張愛玲小說在表現蒙太奇上的突出表現。「對列蒙太奇」的鏡頭對比而衝擊，強化結構上特定的寓意；「心理蒙太奇」打破小說現實發展的進程，呈現人物的心理活動；「隱喻蒙太奇」激發讀者的聯想與想像，使讀者思考隱藏於鏡頭畫面間的內在連繫；「重複蒙太奇」複現具有深意的動作、

第七章
蒙太奇・：破碎中的圓滿

景物或聲音，從而深化主題，揭示意蘊——這些表現蒙太奇的手法，是一種積極的創造性因素，透過能動作用與集體作用統治著讀者的閱讀心理，它們創造了電影化的連續運動感與節奏，也創造了獨特的思想意識，使得鏡頭組合的結果，永遠有別於各個單獨的組成因素。

電影蒙太奇，是電影處理時間與空間的藝術手段，是一種獨特的形象思維方法，不但能清晰靈活的表達影像，其所創造的運動與節奏，更能活化小說的表現形式，產生視聽的臨即感。張愛玲的小說，融合了電影蒙太奇的質素，結合了客觀現實，利用具體空間範疇內的連結元素組接上下鏡頭之外，還能跨進「知覺空間」（perceptual space）範疇，灌注主觀態度，營造主觀化或思維化的空間，而形成強烈的風格化特徵。恩斯特·卡西勒在《人論》中提到：「這種空間並不是一種簡單的感性材料，它具有非常複雜的性質，包含著所有不同類型的感官經驗的成分——視覺的、觸覺的、聽覺的以及動覺的成分在內。」[21] 舉凡上文所列的曹七巧凝視鏡子、白流蘇擁被聽風、葛薇龍望向天邊的黑鳥、婁太太的手在陽光下的遲疑、霓喜夜訪崔玉銘……等段落，在在都是將「不同類型的感官經驗」發揮到極致的明證，它們共同營造了一個「複雜」的小說世界，同時支配於事物

發展的客觀規律與物理屬性，以及創作主體的思維邏輯，因此，讀者終將由此看見張愛玲對世界特有的理性認識。

普多夫金在〈論蒙太奇〉一文中說：「蒙太奇是電影藝術所發現並加以發展的一種新方法，它能夠深刻地揭示和鮮明地表現出現實生活中所存在的一切聯繫，從表面的聯繫直到最深刻的聯繫。」22 張愛玲的小說以其敏銳俯察世相之眼，不斷挖掘出隱藏在表面現象背後的人際與事物之間的「最深刻的聯繫」，藉由一個接著一個鏡頭的切換，在敘事上構成鏡頭或場景的藝術流動，在表現上構成情感與思想的凸現，看似破碎，實則圓滿。電影蒙太奇，著實成為張愛玲小說藝術思維的結晶，其展現電影化魅力的「新場所」。

1 蒙太奇概念在英美電影論著中多以" editing"（剪輯）表示，劉森堯因此將此句譯為「電影藝術的基本原理是剪接」。見〔俄〕普多夫金（V.I.Pudovkin,1893-1953）著，劉森堯譯：《電影技巧與電影表演‧原著者德文版序言》（Film Technique,and Film Acting, 1928）（台北：書林出版，1980年2月），頁17。

2 〔俄〕愛森斯坦（Sergei Mikhailovich Eisenstein,1898-1948）著，富瀾譯：《蒙太奇論》（北京：中國電影出版社，1998年2月），頁206。

3 普多夫金：《電影技巧與電影表演》，頁58-61。

4 〔德〕魯道夫‧愛因漢姆（Rudolf Arnheim,1904-1994‧文作阿恩海姆）著，楊躍譯：《電影作為藝術‧電影》（Film as Art,1957）（北京：中國電影出版社，1986年1月），頁77-81。

5 〔匈〕貝拉‧巴拉茲（Béla Balázs,1884-1949）著，何力譯：《電影美學》（Theory of The Film, 952）（北京：中國電影出版社，1979年2月），頁109-120。

6 〔法〕馬賽爾‧馬爾丹（Marcel Martin）著，何振淦譯：《電影語言》（Le Langage Cinématographique, 1977）（北京：中國電影出版社‧1980年11月），頁124-135。

7 〔俄〕B.日丹著，于培才譯：《影片的美學》（北京：中國電影出版社，1992年5月），頁33。

8 普多夫金著‧多林斯基編著，羅慧生、何力、黃定語譯：《普多夫金論文選集》（北京：中國電影出版社，1985年），頁151。

9 李顯杰、修倜：《電影媒介與藝術論》（湖北：華中師範大學出版社，1994年7月），頁198。

10 馬賽爾‧馬爾丹：《電影語言‧蒙太奇》，頁108。

11 〔英〕歐納斯特‧林格倫（Ernest Lindgren）著，何力、李庄藩、劉芸譯：《論電影藝術》（The Art of the Film, 1963）（北京：中國電影出版社，1979年12月），頁56。

12 〔美〕James Monaco 著，周晏子譯：《如何欣賞電影》（How To Read A Film）（台北：中華民國電影圖書館，1985年3月），頁108。

13 歐納斯特‧林格倫：《論電影藝術》，頁51。

14 〔俄〕愛森斯坦著，尤列涅夫編著，魏邊實、伍菡卿、黃定語譯：《愛森斯坦論文選集》（北京：中國電影出版社‧1962年12月），頁349。

15 迅雨（傅雷）：《論張愛玲的小說》（原刊於上海《萬象》雜誌，1944年5月），附錄於唐文標：《張愛玲研究》（台北：聯經出版，1984年2月第），頁123。

16 馬賽爾‧馬爾丹：《電影語言》，頁120。

17 李顯杰、修倜：《電影媒介與藝術論》，頁210。

18 普多夫金：《電影技巧與電影表演》，頁60。

19 淡入（fade in）、淡出（fade out）是一種光學效果，是電影轉換場景的手法。淡入指場景由全黑而漸漸明朗，到影像明亮的呈現在銀幕上；淡出則指場景由明亮而漸漸暗淡，終至全黑。許多電影都以此方法開頭與結尾。

20 余斌：《張愛玲傳》（台中：晨星出版社，1997年3月），頁165。

21 〔德〕恩斯特‧卡西勒（Ernst Cassirer,1874-1945）著，甘陽譯：《人論》（An Essay on Man, 1944）（台北：桂冠圖書，1997年），頁64。

22 普多夫金：《普多夫金論文選集》，頁141。

第七章

蒙太奇：破碎中的圓滿

第八章

畫外音：鏡頭外的主角

畫外音：鏡頭外的主角

「畫外音」（off scene），即聲源來自畫面外的聲音。凡電影鏡頭視象之外所發出的音樂、話語（對白、內心獨白、旁白）、聲響（人聲、物聲、擬聲）等，均屬此列，一般能發揮調整節奏、揭示心理、呈現環境、連貫情節、製造隱喻與象徵等功能。

現代電影是以聲像感知為基礎的語言系統，是聲音與畫面相互依存的藝術序列，影像固然是基礎，但聲音同樣具有相對獨立的地位。張愛玲小說裡畫外音的多樣表現，正是小說視聽化的明確體現，將聲音視為一個獨立的表現元素，不與視象重疊或成其附庸，因而每每達致巧妙的組合效果——有時採自畫面時空，為人物的「心曲」找到合理聲源，構成「聲畫同步」；有時脫出畫面現實，實踐「聲畫對位」，呈現不真實中的真實；有時甚至可

一 ——聲畫同步

電影中聲音呈現的基本面貌，大致是視象與聲音兩者間的內在一致，即「聲畫同步」。其意義包含兩個層面：一、視覺動作與聲音在時間上準確符合，沒有產生「聲畫錯位」[2]；二、聲畫來自同一時空，兩者在表現內容、氣氛或意念上契合於一。本節所探討的聲畫同步，即站在第二層的意義上，論析張愛玲小說裡存在於畫面現實中的種種畫外音與畫面之間的同步搭配——以客觀空間複製主觀

支配視覺形象，以聲音抗衡畫面，形成「聲畫對立」。

貝拉・巴拉茲在《電影美學》中說：「聲音將不僅是畫面的必然產物，它將成為主題，成為動作的泉源和成因。換句話說，它將成為影片中的一個劇作元素。」[1] 藉由畫外音與畫面相互對照而有機結合的編碼形式，張愛玲的小說常將聲音上升至主題層次，成為動作視象的「泉源和成因」；聲音與畫面相互分化卻又交融，共同服務於電影感強烈的小說文本，將紙頁當作銀幕，刺激讀者的視聽感官與想像，以順利引領讀者進入幻覺世界。

第
八
章

畫
外
音
。
：
鏡
頭
外
的
主
角

— 267 —

空間，以偶然時間註釋永恆時間。

以客觀空間複製主觀空間，意指以畫面與聲音交代人物在客觀環境中的處境，並同時化客觀的實際音為人物主觀的心聲，以傳遞人物在客觀環境下內心世界的主觀樣貌。

《紅玫瑰與白玫瑰》中，留學生佟振保獨自走在法國街上，內心正躊躇著嫖妓與否，十分孤單寥落；此時，畫面是巴黎黃昏的一個旅人，太陽在頭上不斷往下掉，聲音則是配以鋼琴的「單」音：

街燈已經亮了，可是太陽還在頭上，一點一點往下掉，掉到那方形的水門汀建築的房頂下，再往下掉，往下掉！房頂上彷彿雪白地蝕去了一塊。振保一路行來，只覺得荒涼。不知誰家宅第裡有人用一隻手指在那裡彈鋼琴，一個字一個字撳下去，遲慢地，彈出耶誕節讚美詩的調子，彈了一支又一支⋯⋯振保不知道為什麼，竟不能忍耐這一曲指頭彈出的琴聲。（《傾城之戀・紅玫瑰與白玫瑰》，頁54）

場景在街道，由「不知誰家宅第裡」可知，攝影機不需給發聲源確定的畫面根據，因此視為「畫外音」，此聲音可能來自畫面外某一處看不見的聲源，也可能來自

於人物的幻聽，總之是對視象的一種介入。畫面現實是暑假，彈奏的卻是「耶誕節讚美詩」，形式的落差，點出了人物不合時宜的寂寞而壓抑的靈魂，此琴音乃為振保「心曲」的外現。一指彈琴，是初學者的試探，「一個字一個字撳下去」、「遲慢地」，交纏了多少冒險、謹慎、不熟、慌亂、顛倒的心緒，斟斟酌酌的聲音竟放在浪漫放恣的巴黎，直接戳穿振保初到法國嫖妓的掩飾與畏縮，而使他「竟不能忍耐」；無奈，琴音流洩，一名妓女看出振保的焦慮不安，振保手心出汗，加緊步伐，妓女卻故意把腳步放慢，拋出一記媚眼，之後便展開了那三十分鐘畢生「最羞恥的經驗」。這段文字以畫外音揭示了振保嫖妓前的心靈樣貌，荒涼的鋼琴單音註解了荒涼的人物，若失去視覺畫面，人物形象必然扁平而大大遜色；若失去畫面，只呈現琴音，當然也不能完整敘事；此處聲音與畫面的合唱，連結了客觀時空（巴黎、暑假、街道）與主觀時空（振保的內心世界），所形成的影像厚度，絕非是單一畫面或聲音能獨立完成的。

又如寫佟振保家園的段落，透過聲音描述，透過視象描述，讀者看見了一個美麗豐足的家，「應當有的他家全有」；透過聲音描述，讀者聽見了鄰街響起賣笛者的吹奏與家中收音機的新聞報告。這樣的搭配，看似普通，然而緊接在振保於公車上重逢王

嬌蕊而流淚之後，意義就非比尋常：

他家是小小的洋式石庫門衖堂房子，可是鄰街，一長排都是一樣，淺灰水門汀的牆，棺材板一般的滑澤的長方塊，牆頭露出夾竹桃，正開著花。裡面的天井雖小，也可以算得是個花園，應當有的他家全有。藍天上飄著小白雲，街上賣笛子的人在那裡吹笛子，尖柔扭捏的東方的歌，一扭一扭出來了，像繡像小說插圖裡畫的夢，一縷白氣，從帳子裡出來，脹大了，內中有種種幻境，像懶蛇一般地舒展開來，後來因為太瞌睡，終於連夢也睡著了。

……振保上樓去擦臉，煙鸝在樓底下開無線電聽新聞報告，振保認為這是有益的，也是現代主婦教育的一種，學兩句普通話也好，他不知道煙鸝聽無線電，不過是願意聽見人的聲音。

振保由窗子裡往外看，藍天白雲，天井裡開著夾竹桃，街上的笛子還在吹，尖銳扭捏的下等女人的嗓子。笛子不好，聲音有點破，微覺刺耳。（《傾城之戀·紅玫瑰與白玫瑰》，頁 87-89）

與嬌蕊相遇，振保徹徹底底的失敗了，內心的欲望衝破虛偽的假象，化為莫名其妙的淚水，其心靈的嚴重震動，不著一字的在這縷畫外笛音中呈現。畫面是振保

汲汲經營後的家庭表象，而音樂卻十足反映了其潛意識中對重逢的焦躁，對目前的家庭、妻子、婚姻的厭惡——第一，上列兩段畫外笛音中間，夾敘了數段情節（即刪節部分），顯示此畫外笛音當與這些情節並行，具有左右情節意義的重要價值，而這些情節的重點有四：一、振保等不及開飯，「彷彿要拿飯來結結實實填滿他心裡的空虛」（頁88），妻子無法成為情欲的合理出口，因此他只好變相加強食欲的滿足；二、轉送結婚銀瓶，當作副經理的出國禮，表示振保對婚姻紀念物極不尊重；三、憎恨妻子煙鸝包紮銀瓶時手忙腳亂，其「人笨凡事難」的唉聲，是對妻子的不耐與輕視；四、女兒慧英，「本來沒有這樣的一個孩子，是他把她由虛空之中喚了出來」，面對生命的傳承，振保彰顯的只是大男人的生殖能力，有妻有女才能成為社會眼中的家庭典範；此四個情節重點被包圍在尖銳扭捏的東方樂聲中，共同揭示振保內心對這段婚姻價值的否定。第二，蓄意讓笛聲編織出夢的幻覺，而夢是欲望的折射，在意識上，振保將家庭視為真實，而認為與嬌蕊的相遇極不真實，「幾乎疑心根本是個幻象」（頁88）；但在潛意識上，欲望再真實不過，外化潛意識的笛聲流洩，在在干擾振保具有「崇高的理智的制裁」、「超人的鐵一般的決定」的意識（頁84），所以會焦躁不安；第三，相

對於之前的女人（巴黎妓女是純種西方人，玫瑰是東西混血兒，嬌蕊受的是西式教育），煙鸝是純然的「東方」，振保厭惡這段東方笛音的扭捏、下等、刺耳，無異於鄙視煙鸝的無知、無能、進退失據。由以上三點可以看出，這段看似不起眼的笛聲，涵藏了豐富的人物觀點與心理性格。此外，煙鸝為了排遣寂寞，受不了這空洞無實的家，打開收音機，讓男子話語聲填充在畫面空間中，而一度與笛聲纏鬥，這是煙鸝的情欲，預示了後來與裁縫師的出軌情節。這段畫面、音樂、話語的交錯對話，複雜而深刻，顯示了聲畫組合的卓越功能。

其次，在客觀與主觀空間的交融外，張愛玲的小說還以人生的偶然性註釋永恆性：選擇放大個別場景中看似不經意的偶然性畫外噪音，外化人物的永恆不變的生命圖景，定下存在的蒼涼調性。

張愛玲曾在散文中表示，她執意「從柴米油鹽、肥皂、水與太陽之中去尋找實際的人生」（《流言·必也正名乎》，頁40），因而夜營的喇叭、城市的電車、左鄰右舍的談話、小販的叫賣、屋頂花園孩童的滑輪……這些平凡混雜而無義的聲響，成了她創作的重大資產；的確，日常的種種噪音是生活的根柢，電影導演若能從中篩選、擷取、運用，透過再現或表現藝術，同步剪進畫面，便能產生聲

畫連繫，從中獲得巨大的能量。貝拉・巴拉茲在《電影美學》即言：「有聲片應當把噪音分解成各個獨立的、使人感到親切的聲音，讓它們分別出現在各個作用於聽覺的特寫鏡頭裡，然後再按照預定的順序把這些孤立的音響細節剪輯在一起，而只有做到了這一點，有聲電影才會成為一種新的藝術。導演要善於支配我們的耳朵，猶如他在無聲片裡支配我們的眼睛一樣，他應當帶領我們去依次地諦聽一系列特寫鏡頭中的聲音，然後他才能像處理生活中的各種景象那樣，精心處理生活中的各種聲音，或增強、或隔離、或使之發生相互聯繫；到這一天，我們才不會感到生活中的各種噪音只是一片毫無意義的混亂的聲音。」[3] 能將生活中「一片毫無意義的混亂的聲音」，轉化為與畫面有機組合的藝術表現，一如特寫鏡頭能上升到「另一次元的現實」，反映人物的此在時空，疊合靈魂，詮釋普遍的生存狀態，並能承載創作主體對世界運動規律的觀察與體悟，即是張愛玲的小說所以能以偶然性註釋永恆性的緣由。

《怨女》中，吳家嬸嬸來說媒，柴銀娣決定嫁入姚家的那一夜，在畫面方面，銀娣在草蓆上輾轉反側，似睡非睡；在聲音方面，則安排了許多房間外日常生活的噪音；此處的聲畫組合看似稀鬆平常，卻成為銀娣日後生命的定調：

第八章　畫外鏡頭：畫外的主角

第八章　畫外鏡頭：畫外的主角

鄰居嬰兒的哭聲，咳嗽吐痰聲，踏扁了鞋跟當作拖鞋，在地板上擦來擦去，擦掉那口痰，這些夜間熟悉的聲浪都已經退得很遠很遠，聽上去已經渺茫了，如同隔世。……

她翻來覆去，草蓆子整夜沙沙作聲，床板格格響著。她不知道什麼時候睡著了，一會又被黎明的糞車吵醒。遠遠地拖拉著大車來了，木輪轆轆在石子路上輾過，清冷的聲音，聽得出天亮的時候的涼氣，上下一色都是潮濕新鮮的灰色。時而有個伕子發聲喊，叫醒大家出來倒馬桶，是個野蠻的吠聲，有音無字，在朦朧中聽著特別震耳。彷彿全世界只剩下他一個人，所以也忘了怎麼說話。雖然滿目荒涼，什麼都是他的，大喊一聲，也有一種狂喜。

她嫂子起來了，她姑娘家不能摸黑出門去。在樓梯口拎了馬桶下去，小腳一挪一挪，在樓梯板上落腳那樣重，一聲聲隔得很久，也很均勻，咚——咚——像打椿一樣。跟著是撬開一扇排門的聲音。在這些使人安心的日常的聲音裡，她又睡著了。（《怨女》，頁23-24）

嬰兒哭、咳嗽、吐痰、踏扁鞋跟擦地板、糞車的木輪輾過石路、糞伕發喊、樓梯重步、撬開排門，這些暗夜中「使人安心的日常的聲音」，一個個如同聽覺上的

特寫，魚貫傳進畫面，畫面中的銀娣彷彿因這些聲響而翻來覆去睡不著，其實睡不著的原因，是正面臨著藥店小劉與姚家二爺之間的選擇。「沒有錢的苦處她受夠了」，「無論什麼小事都讓她為難，記恨」（頁23），為了遠離經濟困頓，銀娣決定嫁進富裕的姚家，這是個生命的關鍵轉折，手中緊握的是美好的憧憬，「她以後一生一世都在台上過，腳底下都是電燈，一舉一動都有音樂伴奏」（頁22）；然而生命豈盡如人意，儘管在姚家獲得了金錢保障，銀娣的後半生終究擺脫不了如痰如糞的卑微宿命與沉淪於情欲而無處傾洩的痛苦，她近乎是以「商品」的姿態被兄嫂賣掉，她的生命是「滿目的荒涼」卻依然逕自「狂喜」。《怨女》的情節突然在這個段落中周旋在一些聲響上，使黎明將至的此夜，成為一個內涵豐富的時刻，它是一種凝縮時間的表現技巧，以一連串生活中偶然發生的難堪、污穢、被踐踏、被輾壓、被丟掉的同步畫外音註解新婚心情，透過刻意的延宕，這些聲響於是成為銀娣日後「錯到底」的命運伏筆，進而普遍揭示了女性長久以來為迎合父權體制而不惜葬送主體價值的內圍心理。

畫外音的聲畫同步若組合得宜，不但能豐富讀者的感官，使視聽形象更加自然真實，並且能強化人物形象，同時帶進創作主體的思想意識──葛薇龍隨著樓

下留聲機播放多樣的音樂，幻想自己正試穿著一件件不同的華服，「樓下正奏著氣急吁吁的倫巴舞曲，薇龍不由想起壁櫥裡那條紫色電光綢的長裙子，跳起倫巴舞來，一踢一踢，淅瀝沙啦響」（《第一爐香‧第一爐香》，頁48），畫外音樂展現了薇龍由抗拒到接受姑媽物質誘惑的過程，其中有細緻的心理轉變；瀕死的鄭川嫦，成天在床上養病，窗外傳來衖堂的叫鬧，「看不見的許多小孩的喧笑之聲，便像磁盆裡種種的蘭花的種子，深深在泥底下」（《第一爐香‧花凋》，頁222）美麗的新生命終將埋在泥底，喧聲折射了川嫦對死亡即將降臨的無知；眾家太太在診所裡無謂的等待，「裡間壁上的掛鐘滴答滴答，一分一秒，心細如髮」，將文明人的時間劃成小方格；遠遠卻又聽到正午的雞啼，微微的一兩聲，彷彿有幾千里地沒有人煙」（《傾城之戀‧等》，頁109），傳遞了現代人瑣碎、空白、荒唐的生命樣貌；封鎖前後的鈴聲，讓上海打了個盹，吳翠遠與呂宗楨卻清醒的展露了真實欲望，無奈的是，當城市甦醒，一切恢復正常，兩人便各自回到原點，畫外鈴聲凸顯了人的自我喪失與世界虛偽的真相——我們發現，同步畫外音不僅是一種空間的藝術，還是一種時間的藝術：它合奏著客觀與主觀的聲音，將環境的客觀空間合理的塑造為人物心理的主觀空間，將人物心理的主觀空

間準確的投射在環境的客觀空間，從而達致形神兼具的美學效果；也思索著偶然向永恆的推延，以偶然的斷面註釋永恆的真實，信手拈來生活中的聲音切片，直指人物的空洞本質與人類普遍而長久的荒涼存在；此兩項時空特質，使讀者在感受視聽組合的刺激之餘，還能充分體會人物的形象，進而掌握文本的意義。

二　聲畫對位

以下探討的聲畫對位與對立，都是聲音與畫面「分立」的表現，即聲畫非同步，聲源非採自畫面時空的現實聲音，而是為了達成特定的藝術效果經營的聲畫組合，這種非同步、非現實的聲畫組合，與畫面視象拉開了距離，因此能傳達更多的敘述信息，使文本更具戲劇性張力，也更能展現創作主體的原創力與美學概念。一如李衛國在〈聲畫對立的藝術效果〉一文中所言：「聲畫對位（對立）是聲畫結合過程中最具特色的構成方式，是聲畫同步的對立物。導演出於一種特定的藝術目的和美學追求，有意識地造成畫面與音樂、對話等聲音之間在節奏、情緒、氣氛、內容等多方面的對立、相反、差異，從而產生某種富有新的含義的概

念，造成一種強烈的藝術效果，表現一種深刻的美學和藝術理念。」[4]和聲畫對

立不同的是，聲畫對位在聲音與畫面間並非處於矛盾狀態，如〈金鎖記〉，當姜

季澤來到曹七巧寓所，巧言令色的要七巧相信其真心，此時一記類似美國好萊

塢電影的處理，安排了「七巧低著頭，沐浴在光輝裡，細細的音樂，細細的喜

悅……」（《傾城之戀‧金鎖記》，頁161）的渲染情緒的鏡頭，其實，畫面

時空何來「細細的音樂」？這顯然是為了呈現七巧一時被甜言蜜語沖昏頭而添加

的對位表現，搭配於其低頭默然沉思的視象，大大加強了原來無聲畫面的感染力

量，為緊接在後「命中注定她要和季澤相愛」的內心獨白鋪設了相應的情感。《怨

女》中，銀娣驚訝三爺記得她在陽台上唱歌的事，「她的心突然脹大了，擠得她

透不過氣來，耳朵裡聽見一千棵樹上的蟬聲，叫了一夏天的聲音，像耳鳴一樣」

（頁53）；之後，銀娣與三爺在廟內偷歡，銀娣一句「我不怕，反正就這一條

命，要就拿去」衝得太快，馬上知道說錯話，於是聽見三爺心裡敲了聲「警鐘」，

「感到那一陣陣的震動」（頁87-88），然而，內心何來夏蟬與警鐘？此二聲同

樣為典型的對位手法。

對位（Counterpoint），原為音樂學中的術語，指對列兩條以上旋律線，使

之同時進行、各自獨立、又相互調和的作曲方法。此概念可以理解為二部合聲，各聲部雖然擁有自己的旋律線，但彼此相互充實，而獲致唯有合唱才能達到的渾然一體的飽滿。將此概念沿用到電影中，那兩條各自獨立而又共創和諧的旋律線，就變成畫面與聲音，形成所謂「聲畫對位」。

陳鯉庭在以英國人雷蒙・史保替斯烏特（Raymond Spottiswoode）《電影文法》《A Grammar of the Film》為藍本所編著的《電影軌範——電影藝術表現技巧概釋》中表示，聲畫對位指的是「鏡頭畫面與聲音的對列」，彼此表示個別的劇情，但卻造成單是畫面或單是聲音不能完成的整個的效果」[5]。由此可知，聲音與畫面站在聲畫對位的基礎上，能夠達到電影蒙太奇「1＋1＝3」的效果，產生與雙方完全不同的情緒或概念。既然帶有電影蒙太奇的質素，聲畫對位的聲源，就不必來自於鏡頭注視下實際發聲體的聲音，而可因編導在敘事上的需要，安排畫面之外的聲響，或客觀外在空間的，或主觀內在空間的，或根本為超現實的，以與畫面形象形成雙線結構，明顯分出與畫面的距離，以渲染情緒，營造氛圍，加強整體影像的層次與內涵。電影聲畫對位所製造的這種既離異又和諧的雙線美學功能，在張愛玲的小說中是經常見到的，它賦予視覺形象以特殊的聽覺形

象，捨棄與畫面形象重複的同步聲音，從而建構了如同電影視聽世界般的特殊的幅度，使讀者在聲畫的和諧對位中獲得「奇異化」的閱讀經驗與生命啟示。其具體方法是「重複」與「變形」。

重複，是張愛玲小說處理聲畫對位的首要途徑，尤其是音樂。李·R·波布克在《電影的元素》中曾說：從為無聲片伴奏而在彆腳鋼琴上敲出第一個音符起，音樂就一直是電影影像的忠實伴侶。6 如同電影主題配樂的常見法則，這位忠實的伴侶第一次總以「聲畫同步」的形式出現，在畫面中明確交代聲源，提供合理的產生背景；到了第二次以後，便以「聲畫對位」的形式出現，突破畫面時空，上升到主題層次，作為人物生命的詮釋，在呈現文本主題的重要場景中，一次又一次的敲動讀者的心靈，創造共鳴。如電影《魂斷藍橋》（Waterloo Bridge, 1940），女主角瑪拉與男主角洛伊，在燭光俱樂部裡對坐吃飯，耳際響起俱樂部的最後一支道別華爾滋" Auld Lang Syne"（愛爾蘭民謠），他們起身漫舞，此音是樂團演奏的樂音，屬於畫面時空，因此是為聲畫同步；而當約會結束，女主角回房，同樣的旋律再次出現，這種無端升起的音樂，不屬於畫面時空，是為聲畫對位，一則以樂曲本身的分離意味對應兩人分開的處境，二則表現瑪拉的心還

停留在甜蜜的漫舞時光，這是瑪拉的心聲，是對洛伊低迴不已的旋律，是好萊塢電影典型的音樂表現方式。張愛玲的小說在許多情節中即是運用這種重複的配樂來揭示主題，提點人物意義及其意識流動與情感，渲染氣氛，加重戲劇性，因而強化了影像運動的節奏與力度，美化了影像運動的空間姿態，從而使小說敘述形成多線交叉的複調。夏志清在《中國現代小說史》認為：「音樂在她的小說所創造的世界裡佔著很重要的地位。」[7] 讀者的確不能輕忽這些在音樂與畫面上的精心設計。

重複音樂的目的，首先在於凸顯小說的主題意識。〈傾城之戀〉開篇的荒涼胡琴聲，是四爺的演奏而非畫外音；到了結尾，卻成為與畫面對位的畫外音，沒有明確聲源，刻意將之剪進文本，是為了再次強調蒼涼主題。其次，理性之外，感性的音樂還能疊合時空，說出畫面人物無法說出的情緒與情感。莫·卡岡在《藝術形態學》中說，音樂「能夠以特殊的力量和準確性揭示語言表現所不能達到的最隱秘的情感運動、委婉的感情以及不可捉摸的流動的情緒」[8]。姜長安的口琴聲，就是發揮此種表現功能的段落——第一次出現，是決定休學的夜晚，長安半蹲在地上偷偷吹起口琴，「猶疑地，Long Long Ago 的細小的調子在龐大的

夜裡裊裊漾開，不能讓人聽見了」（頁168），這是「聲畫同步」；第二次出現，是決定知會未婚夫童世舫解除婚約的下午，"Long Long Ago" 的旋律已不是由畫面時空發出：

園子在深秋的日頭裡曬了一上午又一下午，像爛熟的水果一般，往下墜著，發出香味來。長安悠悠忽忽聽見了口琴的聲音，遲鈍地吹出了 Long Long Ago——「告訴我那故事，往日我最心愛的那故事。許久以前，許久以前……」這是現在，一轉眼也就變了許久以前了，什麼都完了。長安著了魔似的，去找那吹口琴的人——去找她自己。迎著陽光走著，走到樹底下，一個穿著黃短褲的男孩騎在樹椏枝上顛顛著，吹著口琴，可是他吹的是另一個調子，她從來沒聽見過的。（《傾城之戀‧金鎖記》，頁182）

此段聲畫對位，是對美好憧憬的告別儀式，畫面是向晚的果園、走動的長安、吹琴的男孩，音樂一開始並非來自畫面內吹琴的男孩，而是長安內心迴盪的那段旋律，充分揭示其心理活動。由於母親七巧的阻撓，長安對婚姻已然心力交瘁，她無法掌握眼前的幸福，於是在炎熱的下午，意識消退，進入恍惚的幻境之際，聽見潛意識的幽幽召喚，「去找那吹口琴的人——去找她自己」，然而，當意識

回過身來，男孩吹的原不是那段熟悉的旋律，長安在現實中找不到那聲音，也終

究找不到自己，「什麼都完了」，而只有在現實與自我的傾軋中，成為女性喪失

主體的典型。此段揭示了〈金鎖記〉的女性內囿主題。張愛玲說：「一切的音樂

都是悲哀的。」（《流言・談音樂》，頁211）重複的音樂通過情感作用，強

化了畫面悲哀的感染力，畫面則以其影像空間特質，使抽象的音樂得到形象，兩

者共同承載了創作主體人世蒼涼的理性思維，這是聲畫對位所帶來的功效。

變形，也是張愛玲小說聲畫對位的方法。變形聲音與真實聲音，處於電影聲

音觀念的兩極，早在一九二八年，愛森斯坦、普多夫金、亞歷山大洛夫即共同發

表〈有聲電影的未來〉，認為聲音若是按著自然主義的方法錄製下來，與銀幕

上的動作完全吻合，「必將使蒙太奇文化趨於毀滅」，而「只有將聲音同蒙太

奇的視覺片段加以對位使用，才能為蒙太奇的發展和改進提供新的可能性」[9]。

相反的，巴贊（André Bazin,1918-1958）在《電影是什麼？》（*Qu'est-ce que le*

cinéma?）中則提倡真實聲音的美學。事實上，真實聲音與變形聲音的問題是無

須論辯的，聲音本具有滲透性與多義性，任何變形的聲音都來自於寫實手法的轉

化，而任何寫實的手法都一定會失真；又，除了本身的物質形象，變形聲音能安

裝在客觀的畫面現實中，依隨所在的現實脈絡而改變本質，而與真實世界產生化學效應——因此，藉由聲音符號的滲透性與多義性，創作主體便能以創造力引入美學的假定性因素，使真實聲音變形之後，具有強大的表現功能。由這一點看來，張愛玲小說中聲響的變形是表現得極為傑出的。

實際聲一旦處理成變形的聲響，尤其能創造隱喻與象徵。電影《慈航普渡》[10] 中，兩位資本家為了買賣土地而討價還價的爭執，漸漸被導演處理成狗的吠叫；白四爺的胡琴聲，在「流蘇撲鏡」一段中響起，流蘇跟著樂聲翩然起舞，透過鏡子認同自我主體，「她對鏡子這一表演，那胡琴聽上去便不是胡琴，而是笙簫琴瑟奏著幽沉的廟堂舞曲」（《傾城之戀‧傾城之戀》，頁 195），胡琴的獨奏變形成為廟堂舞曲的合奏，顯示流蘇這原本失去舞台的「光艷的伶人」（頁 188），已備好「搶人夫婿」的戲碼，在發出「陰陰的，不懷好意的一笑」後，對位的舞曲「便戛然而止」，胡琴聲還原而「繼續拉下去」，「可是胡琴訴說的是一些遼遠的忠孝節義的故事，不與她相關了」（頁 195-196），這當中悠然傳出的對位舞曲，是流蘇在艱困處境中靈魂的獨舞，傳達出離婚女性想重新站回生命舞台的心聲；振保躺在病床上，嬌蕊在旁不斷欲言又止，中斷的話語聲聽在振

保耳中，竟變成時鐘的「滴答」與「噹噹」：她又道：「我決不會連累你的，」又道：「你離了我是不行的，振保……」幾次未說完的話，掛在半空像許多鐘擺，以不同的速度滴答滴答搖，各有各的理路，推論下去，各自到達高潮，於不同的時候噹噹打起鐘來，振保覺得一房間都是她的聲音，雖然她久久沉默著。（《傾城之戀·紅玫瑰與白玫瑰》，頁81）

鐘擺的搖動與整點的鐘聲，是嬌蕊的話語變形，除了催迫人心之外，也是振保的情欲隱喻。振保雖然以鐵一般的決心捨棄嬌蕊，但那是意識的範圍，所以表象上時鐘惱人的機械聲正如同嬌蕊死纏的哀求；然而在內心深處，嬌蕊是振保的欲望對象，那具有嬰孩頭腦與婦人成熟的美人，是「無恥的快樂」的來源——就在理智與情欲的拔河中，此段情色化的呈現了振保的主觀世界，「不同的速度」、「滴答滴答搖」、「到達高潮」、「噹噹打起鐘來」、「一房間都是她的聲音」，畫面是凝然沉默，畫外音卻攤開了振保的靈魂，他終究甩不掉嬌蕊的一顰一笑，也終究會被囚鎖在人欲的牢房。

更多的時候，張愛玲的小說以人物觀點直接變形，而不以畫面的實際音做前

第八章　畫外音。
外：畫外鏡頭
外的主角

導式的間接變形，在開頭或結尾呈現這樣的聲畫對位，尤其能製造「奇異化」的美學效應，使讀者在進入文本之初，弭除一般的閱讀惰性，並在掩卷之後，延長對這個奇異世界的注視。〈第二爐香〉情節之初，羅傑安白登開車登場，應該聽見的汽車與馬路的現場聲缺席，卻剪進一陣清烈的蟬聲：

起先，我們看見羅傑安白登在開汽車。也許那是個晴天，也許是陰的；對於羅傑，那是個淡色的，高音的世界，到處都是光與音樂。他的龐大的快樂，在他的燒熱的耳朵裡正像夏天正午的蟬一般，無休無歇地叫著：「吱……吱……吱……」一陣陣清烈的歌聲，細，細得要斷了；然而震得人發聾。羅傑安白登開著汽車橫衝直撞……（《第一爐香・第二爐香》，頁89）

顯然，蟬聲並非再現畫面的外在物質世界，而是為了表現人物主觀的意識世界。

電影《去年在馬倫巴》[11]有一類似運用，男主角在音樂廳欣賞小提琴演奏，導演卻搭以管風琴的聲音，女主角在房間裡以相片排成賭局，導演卻搭以鼓聲，管風琴與鼓聲標誌了男女主角過往的心靈桎梏，所以通過這樣的錯置來活化人物無法走出記憶的形象。此處，張愛玲筆下的英國紳士羅傑即將新婚，具體的蟬聲是這位準新郎熱切心態的外化，然而，為什麼選用蟬聲？一般表現人物的快樂情緒，

極少配以蟬聲，這突兀的搭配，營造的是影音的「奇異化」美學。俄國形式主義理論家維·什克洛夫斯基在〈作為手法的藝術〉中曾說：「藝術的目的是為了把事物提供為一種可觀可見之物，而不是可認可知之物。藝術的手法是將事物『奇異化』，從而增加感受的難度和時間的手法，因為在藝術感受過程本身就是目的，應該使之延長。」[12] 以蟬鳴的畫外音對位於羅傑橫衝直撞的畫面，形成了一道閱讀阻滯，切斷了讀者觀察與思維的慣性，使形式變得困難，因而能使讀者在廣大的想像空間裡感受視聽衝擊並思索其內部連繫，張愛玲正好灌注其創作意識，以嶄新的眼光來注意情節、體認世界，在新婚之夜驚嚇逃出，羅傑背上了禽獸罪名，陷於孤立絕境，竟然自殺以終，這個蒼涼的奇異化的審美效應。羅傑的妻子憷細少不更事，性心理尚未發育成熟，這正是婚姻故事，展現人性的愚昧與醜惡，以及人際之間恆常的疏離，因此開場表現「龐大的快樂」的熱烈蟬鳴，到頭來就變成莫大的諷刺。之前提到，蟬聲是羅傑內心的外化形式，讀者也許在開頭抓不到頭緒，但越讀就越能領會蟬聲的精采之處：

一、雄蟬腹面有發音器，雌蟬則無，由羅傑主觀意識發出的蟬聲，是雄體對婚姻關係單向的呼喊，雌體註定無法共鳴；二、蟬的生命極短，不過兩、三星期，

暗示羅傑短暫的生命；三、蟬不知雪，夏生秋殁而不知冬，揭示羅傑視界短淺，無力反撲，困於逆境而竟然自殺的生命情態——此聲畫對位的開場，突破畫面空間，在聲音上定下變形的基調，從而建構了一個富於幻覺性的想像空間。讀者在接受的過程中，藉由對審美理性的發現與把握，也進而能明白張愛玲對人世蒼涼的特殊感悟。

〈多少恨〉的結尾，夏宗豫到虞家茵住所，發現家茵為了逃避感情的痛苦已經搭船離開，遠赴廈門教書，於是宗豫抽出瓶中枯萎的花，丟向滿是房屋與人海的窗外：

> 窗外有許多房屋與屋脊。隔著那灰灰的，嗡嗡的，蠢蠢動著的人海，彷彿有一隻船在天涯叫著，淒清的一兩聲。（《惘然記·多少恨》，頁151）

畫外音凸現，小說就此結束，讀者對這「在天涯叫著」的船聲產生的陌生心理距離，可由聯想作用消除：一、家茵是搭船離開的；二、蠢動的人世被比喻成「海」；三、家茵離港後將在人海中漂移，找不到歸宿，靠不了岸——此船聲於是成為家茵在道德與欲望邊界悲傷呼喊的隱喻。這「淒清的一兩聲」，不但是家茵生命的終局，也反映了宗豫面對自己摧毀家茵、無法讓家茵得到幸福的痛苦回

聲，讀者透過這段聲畫對位，更加體認了張愛玲對愛情與人生的悲觀定論。

聲畫對位，是電影藝術的重要技巧，在於透過不存在於畫面中的聲音，與畫面對應出深刻的意義。電影並非只能以聲畫同步複製現實聲源，摹擬現實，其實它還能以聲畫對位表現現實，有時表現出來的現實比複製出來的現實更加接近真實。張愛玲的小說在敘事中不斷實驗著畫面與聲音的張力，藉著畫外音的力量，與畫面視象激發出火花，創造奇異化的美學效應，使畫外音大大發揮表現的功能，以「重複」的音樂揭示主題，以「變形」的聲響解釋世界，點明特殊美學追求下的藝術真實。

三──聲畫對立

本節所討論的畫外音，指非同步聲的聲畫對立形式，意即畫面與聲音兩者在表現內容、情緒指向等方面呈現矛盾狀態。對立的法則之能成立，具有主觀與客觀因素，以客觀言，人生與宇宙本來充滿各式各樣的矛盾對立，天與地，畫與夜，善與惡，苦與樂；從主觀言，在於人類的「差異覺閾」（Difference

Threshold）：先後或同時出現的兩種刺激，若其間的差異達到某種程度，人類就能加以辨識。德國生理學家韋勃（E.H. Weber, 1785-1878）曾提出：刺激強度與識別差異的最小刺激度（差異覺閾），成一定比，即兩者之間存在一個常數，刺激強度越大，差異覺閾就越大，人類的識別也就越容易。[13] 當聲音與畫面的刺激先後或同時出現，聲音功能若真能與畫面功能並駕齊驅，作為一個獨立的表現元素，就不須依隨畫面的需要起舞；它完全可以捨棄畫面寫實，甚至與畫面背道而馳，兩者之間形成極高的刺激強度，讀者便能在差異覺閾同時提高的過程中，辨識到聲畫對立的強大張力，進而咀嚼其中的反諷內涵。

能刺激讀者辨識聲畫張力，歸納意義，便能在對立中產生和諧統一。聲畫對立的理論基礎在於藝術辯證法中的對立統一，亞里斯多德認為：真正的和諧是對立統一；差異的東西會相合，從不同的因素產生最美的和諧。[14] 張愛玲小說中畫外音與畫面的對立組合，即是出於這種特定的美學追求，善用聲畫相互排斥所形成的落差，呈露人物內心的衝突，反映宇宙複雜而多層的本質，進而達致強大的審美效應與藝術的感染力量。

畫外話語與畫面的對立衝突，常用於外化人物繁複的思緒。〈年輕的時候〉

透過一連串教科書文句聲音的迴盪與廣告牌的視象，呈現潘汝良崇尚知識而背離實際人生、學習語言卻放棄人際溝通、憧憬自由卻遭精神綑綁的荒涼處境，這些反覆的文句不是從汝良口中說出的，因此視為畫外音介入：

教科書上就有這樣的話：「怎麼這樣慢呢？怎麼這樣急促呢？叫你去，為什麼不去？叫你來，為什麼不就來？你為什麼打人家？為什麼罵人家？為什麼不聽我的話？為什麼不照我們的樣子做？為了什麼緣故，這麼不規矩？為了什麼緣故，這麼不正當？」於是教科書上又有微弱的申請：「我想現在出去兩個鐘頭兒，成嗎？我想今天早回去一會兒，成嗎？」於是教科書上又愴然告誡自己：「不論什麼事，總不可以大意。不論什麼事，總不能稱自己的心意的。」汝良將手按在書上，一抬頭，正看見細雨的車窗外，電影廣告牌上偌大的三個字：「自由魂」。（《第一爐香‧年輕的時候》，頁195）

排山倒海的話語，是教科書上的對話例句，也是汝良的內心獨白；是汝良對自我的告誡，也是這個沒有自由的軀體所發出的詢問與申請，反映了自我的掙扎與思緒的混亂。汝良喜歡沁西亞，卻又要做一名旁觀者，於是這些聲音不斷盤旋其意識中，成為壓制與自審的力量；但是，潛意識中的自由欲望正在蠢動，電影廣告

的三個大字無疑是一記當頭棒喝，反諷意味濃厚，要當一名擁有「自由魂」的人，卻在已有成例而不可移易的文法條規上打轉，所以「汝良就一直發著楞」（頁195）。此段藉由主觀聲音與客觀畫面的並置，展開漂亮的聲畫對話，點出現實人生與電影夢想世界的落差，表現了人物內心的交戰與焦慮，使讀者能在強大的刺激下，掌握人物意識流動的秩序；其實，人類普遍追求的自由靈魂，竟招展於俗氣廉價的電影廣告上，更凸顯了人的真實本質受困於虛假現實而被現實嘲笑的無奈。

畫外音樂、聲響與畫面的對立衝突，〈年輕的時候〉也有一個出色的例子：

汝良熱愛嶄新燦亮的科學儀器，卻自絕於活生生的人際世界，當走筆至電療器，不配以機器運轉的聲響，反而以爵士樂表現：

最偉大的是那架電療器，精緻的齒輪孜孜輾動，飛出火星亂迸的爵士樂，輕快，明朗，健康。（《第一爐香‧年輕的時候》，頁190）

相對於醫療儀器的嚴密、冰冷、機械性，爵士樂的隨性、溫暖、人性的特質，拆散了聲畫的正常連繫，讀者於是在高度的差異覺閾中，透過奇異的詮釋觀點，更加靠近了汝良封閉而充滿奇想的內心世界。

另外，以無聲的畫面現實搭配巨大的音樂、聲響，或是對巨大的聲響聽若無聞，此種有無的極端對照，更是提高差異覺閾的形式：

第二天宗豫還是來了，想送她上船，她已經走了。（《悵然記・多少恨》，頁150）

她聽見他一路下去，後門砰的一聲關上了。隨著那一聲「砰！」便有一陣子寂寞像潮水似的湧了進來。那寂靜幾乎是嘩嘩的沖進來，淹沒了這房間。

響的音樂似的，一開門便爆發開來了。（《悵然記・多少恨》，頁150）那房間裡面彷彿關閉著很寂寞像潮水似的湧了進來。那寂靜幾乎是嘩嘩的沖進來，淹沒了這房間。

一個是開門，一個是關門，一個是來，一個是走，畫外音同樣表現了門裡門外的人物面臨分離的空虛。〈多少恨〉以「很響的音樂」搭配無聲的房間，具體表現了家因心中大量積悶情緒卻又無言離去的形象，以及宗豫面對人去樓空的崩潰狀態；〈小艾〉裡的關門聲是同步畫外音，「嘩嘩」的水聲才是聲畫對立的表現，此聲響以潮水的淹沒、令人窒息、不可掌握的意象，突出了小艾對金槐前往香港的焦慮心理；兩個例子同樣都是空蕩寂靜的客觀空間與激動欲裂的主觀空間的對峙。至於聲音的無聲化處理，如澳洲電影《鋼琴師》（Shine, 1997），年輕的大衛・赫考夫（David Helfgott）參加鋼琴比賽，因長期的壓抑、過勞、緊張以及過分的

（《餘韻・小艾》，頁191）

融入音樂，彈奏時竟神情恍惚，畫面是手指在琴鍵上不斷躍動，而聲音卻是以琴音與無聲交替處理，展現了琴技的出神入化及其瀕臨精神崩潰的處境；《怨女》中，以類似的電影技巧呈現人物的主觀空間：銀娣與姚三爺在廟內「神案底下敘恩情」（頁87），嬰兒的嚎哭本來震盪四周，回聲極大，「簡直叫人受不了」，但就在與三爺幾句對話結束後，「她終於又聽見孩子的哭聲」，點醒了銀娣回到作為二嫂作為人母的身分，也順勢提醒了讀者，嬰兒的哭聲在對話時刻是以「消音」的形式處理，一方面因銀娣焦點移轉，另一方面，哭聲的再出現，可作為蒙太奇式的對列手段，隱喻銀娣終究擺脫不了的龐大而殘酷的現實，因而導致後來自殺。這是以聲音的有無對立掙脫製製現實的模式。

聲畫對立雖然具有強化人類差異覺閾與戲劇張力等等功能，但是卻容易使讀者感到混亂與不自然，如賴茲、米勒在《電影剪輯技巧》中在論述「音響與畫面剪輯」時所言：「如果這種對比手法用得太明顯，就會產生一種人為的不自然的感覺。」[15] 張愛玲的小說謹慎的透過聲畫對立展示創作主體的創意，以及人類、世界矛盾衝突的本質，讓讀者產生了「自然」的感覺，因此能收穫一片「最美的和諧」。

畫外音，是張愛玲小說獲得電影感的重要手段，此聲畫分立的概念，使聲音不致成為畫面訊息的重複者，而是一名舉足輕重的主角，肩負呈現主題、人物內心、奇異化美學等使命，與畫面「參差對照」的演出，雖然，它是一名站在「鏡頭外」的主角。

張愛玲的美學在於「參差對照」，厭倦過分完美、超人的演出，反而流連於千瘡百孔、不徹底的表現，因為對她而言，「此中有人，呼之欲出」的情調才具有真實的魅力。要將這種美學觀照表現出來，畫外音始終肩負著使命。散文〈夜營的喇叭〉，描寫附近軍營裡常常響起的喇叭聲，「聲音極低，絕細的一絲，幾次斷了又連上」，「我怕聽每天晚上的喇叭，因為只有我一個人聽見」(《流言》，頁33)，當窗外的過客吹起口哨，與喇叭同調，張愛玲竟充滿喜悅與同情的奔到窗口，不是為了想知道那人是誰，而是醒覺自己終不孤獨——飽滿的生命，只要與世界還有絕細的連繫，已無憾恨；知音難尋，此音輕輕一點，點出生命恆常孤寂的重量。她說她喜歡這樣充滿「人的成分」的聲音，「有掙扎，有焦愁，有慌亂，有冒險」(《流言‧道路以目》，頁65)，才是真實人生的況味，因此相較於畫面經營，張愛玲更多的是在聲音中傳遞著真實，而不斷與畫面進行真相

與表象的對話。

如果人生是一齣已經剪接好的無聲電影，那麼張愛玲配上的聲音，絕不會根據影像從事無謂的重複，她會選擇以畫外音重新詮釋人生既定的情節，一如夜營中屢屢見到的「深長的回味」（《流言‧自己的文章》，頁18），一如讀者在小說中屢屢見到的聲畫組合。馬賽爾‧馬爾丹在《電影語言》中認為，畫外音「為電影開拓了心靈深處的豐富領域，使許多最隱秘的思想外在化。」[16]的確，透過畫外音與畫面同步、對位、對立的強大功能，我們確定了此中真的有「人」：讀者探索了張愛玲小說人物「心靈深處的豐富領域」——他們無法滿足的欲望，他們混亂不清的意識，他們在人世間牽牽絆絆的存在；也挖掘了一名創作者「最隱秘的思想」——她面對世界的獨特視角，她為人生畫下的蔥綠桃紅的蒼涼圖案。

電影形象不是單純的聲音與畫面的機械相加，而是兩者複雜而有機的相互交融；人生也絕不是非黑即白、絕美極醜的愚蠢拼湊，這是張愛玲小說的重要精神。

1 〔匈〕貝拉·巴拉茲（Béla Balázs,1884-1949）著，何力譯：《電影美學》（Theory of The Film, 1952）（北京：中國電影出版社，1979年2月），頁185。

2 聲畫錯位（out of sync），又稱「聲畫移位」，與第一層的「聲畫同步」意義相對，指剪接聲畫拷貝時，由於聲畫合成技術的不精確，導致聲音不齊於相應的影像，如演員已經張口講話，聲音慢了一秒才出現，不過有時卻成為導演刻意表現的藝術手法，如現代電影常見的「前導聲」（sound advance），下一個鏡頭或場面的聲音，先行出現在上一個的尾端，用於轉場或其他戲劇性效果。

3 貝拉·巴拉茲：《電影美學》，頁184。

4 李衛國：《聲畫對立的藝術效果》，《河南大學學報（社會科學版）》第40卷第5期（2000年9月），頁76。

5 陳鯉庭編著：《電影軌範——電影藝術表現技巧概釋》（北京：中國電影出版社，1984年8月），頁68-69。

6 〔美〕李·R·波布克（Lee R. Bobker）著，伍菡卿譯：《電影的元素》（Elements of Film, 1974）（北京：中國電影出版社，1986年8月），頁103。

7 夏志清著，劉紹銘編譯：《中國現代小說史》（台北：傳記文學出版社，1991年11月），頁402。

8 〔俄〕莫·卡岡（M.C. Karall）著，凌繼堯、金亞娜譯：《藝術形態學》（北京：生活、讀書、新知三聯書店，1986年12月），頁295。

9 〔俄〕愛森斯坦、普多夫金、亞歷山大洛夫著，俞虹譯：《有聲電影的未來》，《北京電影學院學報》第7期（1987年第2期），頁6。

10 《慈航普渡》（Miracolo a Milano, 1950），又名《米蘭的奇蹟》，曾獲1951年坎城影展金棕櫚獎，導演為〔義〕維多里奧·狄·西嘉（Vittorio de Sica,1901-1974）。

11 《去年在馬倫巴》（L'année Dernière A Marienbad, 1961）曾獲1961年威尼斯影展金獅獎，導演為〔法〕亞倫·雷奈（Alain Resnais）。

12 〔俄〕維·什克洛夫斯基（Viktor Shklovsky,1893-1984），劉宗次譯：《散文理論》（南昌：百花洲文藝出版社，1994年10月），頁10。

13 轉引自黃慶萱：《修辭學》（台北：三民書局，1992年9月），頁288。

14 轉引自朱光潛：《西方美學史》（北京：人民文學出版社，1979年），頁18。

15 〔英〕卡雷爾·賴茲（Karel Reisz）編著，蓋文·米勒（Gavin Miller）編著，方國偉、郭建中、黃海譯：《電影剪輯技巧》（The Technique of Film Editing, 1977）（北京：中國電影出版社，1985年9月），頁329。

第八章

畫外音：鏡頭外的主角

16　〔法〕馬賽爾・馬爾丹（Marcel Martin）著，何振淦譯：《電影語言》（*Le Langage Cinématographique,* 1977）（北京：中國電影出版社，1980 年 11 月），頁 90。

—第九章—

鏡與夢：假象中的真實

鏡與夢：
假象中的真實

「鏡」是電影裡經常使用的道具，用來營造景框中的「多層次構圖」（Composition in depth），具有透視人物靈魂、開拓影像空間的功能，當觀眾面對電影銀幕，也猶如面對一面鏡子，透過他人的情節而與影像產生了複雜的認同作用；「夢」是電影藝術模擬的對象，電影畫面與樂聲的催眠、黑暗而封閉的觀影環境、圖像的流動、潛意識欲望的滿足、昏昏於現實與幻覺之間等特質，在在與夢境極為類似；「鏡」與「夢」，因此繼「畫」與「窗」之後，成為電影銀幕的重要隱喻。

鏡與夢都是假象，不過張愛玲的小說卻在假象中呈現真實，成就了小說的「電影境」。在其奇異詭麗的場景鋪展裡，鏡子作為一神祕的縮小的視象括號，引起了自我認同，建立了真像與虛像的象徵結構，處理了人物的會合，並使讀者照見了自我的

心靈;而夢作為一電影借助於表達的手段,或在小說首尾進行聲畫催眠的「夢的架構」,或採用圖像化的「夢的修辭」,也彷彿要讓讀者走進電影聲光所織造的夢境裡,由臨摹「虛幻的現在」[1],映照那複雜而荒涼的生命圖案。

一 鏡

鏡子是現代電影中相當重要的道具。在電影的二維銀幕上,導演常運用鏡子開拓影像空間,使景框裡又出現另一景框而形成「框中之框」,除了具有框限人物的構圖意義,鏡框中的映像還彷彿是另闢的「袖珍戲劇」,專門與龐大的現實對話。許多著名的導演,如法國導演尚‧考克多、美國導演奧森‧威爾斯、義大利導演貝納多‧貝托魯奇等,都是擅用鏡像的高手。[2]佐藤忠男在《電影的奧秘》中指出,電影裡的鏡子是一種「充實畫面的方法」,能造成許多「富於印象的場面」——可作為「自我愛慕的象徵」、「命運安排會合的象徵」、「強調絕望的表現」、「強調悲痛情境的手段」等。[3]諸多的功能,使鏡子與電影的關係匪淺。

以鏡子在電影中的運用來檢視張愛玲的小說，是一種有趣的閱讀方式。鏡子成為那華麗又蒼涼的世界裡無所不在的映照之物，舉凡臥室（〈第一爐香〉、〈傾城之戀〉、〈金鎖記〉）、穿堂（〈第二爐香〉）、客廳（〈心經〉）、妓院、公車、皮包（〈紅玫瑰與白玫瑰〉）、浴室（〈鴻鸞禧〉）、廚房（〈桂花蒸阿小悲秋〉）、下房（〈鬱金香〉）……等，鏡像逕以排山倒海之勢，包圍在人物生活的四周，透過直觀形象不斷傳遞著訊息。鏡像出現在畫面中，是「影像中的影像」，因此以構圖言，它又發揮了「框中之框」的視覺象徵，承載人物遭到框限的生命形象，呼應著張愛玲虛幻而蒼涼的人生體認。李歐梵在〈不了情──張愛玲和電影〉一文中表示：「張愛玲在小說中特喜用鏡子，當然令人聯想到中國舊小說中的鏡花水月。然而，鏡子更是好萊塢電影中慣用的道具，女主角在鏡前搔首弄姿，而攝影機在她身後拍攝，鏡頭對著鏡子而不露痕跡，原是好萊塢電影中頻繁拍攝鏡像的手法，更是開拓張愛玲小說想像性空間的重要力量；因此，電影鏡像理論中複雜的鏡外與鏡內、真像與虛像、本質與表象、主體與他者的象影發明的技巧。」[4] 傳統中國小說鏡花水月的人生詮釋，直指存在的虛幻本質，本就是張愛玲小說主題的重要養分來源；不過，李歐梵強調的是，西方好萊塢電影中頻繁拍攝鏡像的手法，更是開拓張愛玲小說想像性空間的重要力量；因此，電影鏡像理論中複雜的鏡外與鏡內、真像與虛像、本質與表象、主體與他者的象

徵結構，於是成為一個必須討論的議題，涵義不容小覷。英國攝影家大衛・霍克尼曾說過，「想想沒有鏡子的生活，那只是部分的生活」[5]；而我們似乎也可以說，「想想沒有鏡子的張愛玲，那只是部分的張愛玲」。

（一）主體認同

首先，鏡像作為張愛玲小說人物確立自我主體的啟蒙者，人物在情節的關鍵轉折中，透過審視鏡中的虛像，意識到自我誕生（self birth）。

法國精神分析學者雅克・拉康（Jacques Lacan, 1901-1981），於一九三六年提出「鏡像階段」（mirror stage）論，對現代電影理論的發展貢獻卓著。拉康認為，嬰兒在出生後的很長一段時間內，神經系統尚未成熟，也無法控制自己的身體四肢，此「動力無助」（motor helplessness）的無能狀態，引起的「破碎的身體」的不安與焦慮，深深烙印在嬰兒心中，並可能進入成年期的夢境中；而到了六至十八個月期間，嬰兒便能夠在鏡中辨認自己的映像，了解鏡外的自己與鏡內的自己是一致的，以及自己與母親有所區別，自己原是異於母親的一名「他者」（the other），此舉，嬰兒初次掌握了完整的身體感，透過想像，提前領悟與控制身體的統一性，即與鏡像合一，拉康將之稱為「一次同化」（first assimilation）；

另一方面，在此自我認同的過程中，嬰兒雖然不會說話，但卻會以非常的面部表情與興奮的姿勢表現發現自我的喜悅，而傾慕鏡內的自己，這是自戀本能，是一種自我認證、自我確立的標記，是嬰兒心理發育的一個重要階段。主體誕生於分離，因此，當嬰兒在鏡像階段中辨認出自己與母親分離，進而愛戀自我肉身，也就是確立其主體的關鍵時刻。6拉康的此番說法，不斷引用於現代電影的敘事與闡釋之中，對於讀解張愛玲小說人物對鏡的動作或人物在鏡中所呈現的映像，皆有莫大的啟示。

〈傾城之戀〉中的「流蘇撲鏡」，即是與拉康說法相合的一個典型段落。白流蘇離婚後重回娘家，一待七、八年，原本要求母親為其未來做主，卻遭到母親輕忽與家人有意排擠，悲傷無力之餘，在黑暗堂屋中感到「虛飄飄的，不落實地」；然而，經由鏡像的自我認同作用，流蘇找回原本失落的存在主體，進而獲得了重生的力量：：

上了樓，到了她自己的屋子裡，她開了燈，撲在穿衣鏡上，端詳她自己。還好，她還不怎麼老。她那一類的嬌小的身軀是最不顯老的一種，永遠是纖瘦的腰，孩子似的萌芽的乳。她的臉，從前是白得像磁，現在由磁變為玉——

半透明的輕青的玉。上頜起初是圓的，近年來漸漸的尖了，越顯得那小小的臉，小得可愛。臉龐原是相當的窄，可是眉心很寬。一雙嬌滴滴，滴滴嬌的清水眼。陽台上，四爺又拉起胡琴來了，依著那抑揚頓挫的調子，流蘇不由得偏著頭，微微飛了個眼風，做了個手勢。她對鏡子這一表演，流蘇不是胡琴，而是笙簫琴瑟奏著幽沉的廟堂舞曲。她向左走了幾步，又向右走了幾步，她走一步路都彷彿是合著失了傳的古代音樂的節拍。她忽然笑了──陰陰的，不懷好意的一笑，那音樂便戛然而止。外面的胡琴繼續拉下去，可是胡琴訴說的是一些遼遠的忠孝節義的故事，不與她相關了。（《傾城之戀·傾城之戀》，頁195-196）

人之所以凝視自我，在於預先確立他者的眼光，這一段納西瑟斯（Narcissus）式的自戀，綜合了「端詳」鏡像以及胡琴、笙簫琴瑟畫外音的視聽摹寫，充滿了戲劇性，刻畫出流蘇意圖顛覆輿論目光的內心情思。流蘇戀慕自己的身軀，從纖腰與乳房的青春，到白臉、尖下巴、寬眉心、清水眼的嬌媚，隨意「偏著頭」、「飛了個眼風」、「做了個手勢」便丰姿萬千，因此她揣想：如果舞台上的伶人，有著唱不完的人生情節，那麼自己的下期精采故事，怎又甘心就此結束？依

據拉康的說法，嬰兒通過注視鏡子，認出了自己的映像，而進入人類最初的自戀形式，作為其主體意識覺醒的標誌；於是流蘇便是由此注視鏡子的過程，認出了自己，認出了自己與母親的分離狀態，進而自戀，從此喚醒了一個嶄新的主體，也就是說，流蘇的自我確立完成於鏡像對象的異化認同過程中，從堂屋裡的「動力無助」狀態，一轉為對鏡之後充實飽滿的自我，透過幻想而提前展現了對自己身體的駕馭與未來的期許。因此，一邊是樓下的徐太太說定要替七妹寶絡介紹范柳原，一邊則是樓上的流蘇面對鏡像，左右移步，發出「陰陰的，不懷好意的一笑」，當畫外音樂「戛然而止」，幻想也隨之結束，流蘇回到現實，四爺的胡琴「繼續拉下去」，然而一位即將創造傳奇的傾城佳人卻已然「自我誕生」，如同一名嬰兒確認了自己身體的整體性與同一性，從混沌與破碎中發展為心理化的個體，於是她打定主意，就算成為「忠孝節義」的反叛者，也要為自己開創出路。

果然，鏡像強化了流蘇逃離平凡現實的決心，使她最終取得了「驚人的成就」（頁230），如願嫁給了柳原，雖不見得擁抱了愛情，但肯定獲得了下半輩子的經濟保障。

紅白玫瑰各自對鏡的段落，也同樣與自我認同作用有關。當紅玫瑰王嬌蕊在

醫院決意告別佟振保，不再無謂死纏，於是「取出小鏡子來，側著頭左右一照，草草把頭髮往後掠兩下，用手帕擦眼睛，擤鼻子，正眼都不朝他看，就此走了」（《傾城之戀‧紅玫瑰與白玫瑰》，頁82）。在此之後，嬌蕊便展開離婚、再嫁、生子的全新生活，雖吃了苦，但相較於始終虛偽壓抑的振保，卻是自主而快樂的，這面小鏡子，使嬌蕊改頭換面，從振保「崇高的理智的制裁」（頁84）中重獲新生。白玫瑰孟煙鸝在結婚當天早晨「對著鏡子，有一種奇異的努力的感覺，像是裝在玻璃試驗管裡，試著往上頂，頂掉管子上的蓋，等不及地一下子要從現在跳到未來」（頁84），她梳理頭髮，抬起胳臂，由婚前的「白屏風」轉變為鏡像中的「頂掉管子上的蓋」，由嬰兒般非主體的「理念我」過渡到「鏡像我」，而發現自己的肢體原是一個整體，於是她「把雙臂伸到未來的窗子外」，正式作為一具有身體統一性的「完形」（gestalt），迎向預期中的人生。

儘管嬰兒在鏡像階段中，認識了完整自我，然而，拉康卻認為這種認識只是一種「想像的認識」，即嬰兒把自己「幻想」成一個連續與自我控制的整體，而相對於其還不能完全控制身體活動的「無力」（debility）狀態，實際上是一種「誤認」（misrecognition）；換句話說，嬰兒鏡中的完整的影像，仍然不能取代或解

決其軀體在此時受到的運動局限。7 此種誤認，凸顯嬰兒的自我確立，同時也凸顯其缺乏獨立行動的能力，因此，當流蘇、嬌蕊、煙鸝等人透過虛幻的光學影像自我誕生，其實也正是小說強化蒼涼情調的決定性時刻，新生命所展望的若不是預期中的未來，所想像的與所面臨的之間若存在極大的落差，那麼這落差便直指普遍生命的困頓與下沉──流蘇最終擁有的，只是婚姻的空殼與經濟的無虞，雖做了柳原「名正言順的妻」，但當柳原「把他的俏皮話省下來說給旁的女人聽」，流蘇「還是有點悵惘」（《傾城之戀‧傾城之戀》，頁230）；嬌蕊毅然作為人妻人母，憔悴，俗艷，從一顆「硃砂痣」降為一抹新的「蚊子血」（《傾城之戀‧紅玫瑰與白玫瑰》，頁52），只是從一個婚姻走向另一個婚姻，而依然擺脫不了強大父權體制的壓迫；煙鸝嫁給振保，以為找到了終身幸福，透過婚姻可以開展生命，卻萬萬沒想到一下子就成為「乏味的婦人」（頁84），遭到振保的嫌棄與侮辱──張愛玲小說中的鏡像，在同一又相異的現實視覺空間裡，疊合了回溯與展望，演示了主體的確立與生命的匱乏，使鏡子此一頻頻出現的道具，成為重要的象徵符號，蘊藏豐富的訊息，而在在被視為文本關鍵。拉康說：「鏡像階段是一幕戲劇，其內在動力迅速地從缺乏（insufficiency）轉向預期（anticipation

——主體陷入空間同一性的誘惑中，這幕戲劇為它製造出一整套幻想，從破碎的身體形象一直到我們稱之為被矯正過的、完整的外形——直至最後主體戴上了異化認同的盔甲，這幕戲劇的嚴密結構將塑造出所有主體的未來心理發展。」[8]張愛玲筆下的對鏡人物，似乎是這段話的最佳體現。

（二）揭示真實

其次，鏡像也作為一名真實的揭示者，除了忠實的反映現實，也能在表象生活中還原小說人物潛在的精神原貌。如果之前作為「啟蒙者」的鏡像，展示了小說人物的自我認同與想像；那麼此處的「揭示者」身分，則是毫不留情的揭露人物的無知與無能，甚至使其在鏡像中失落自我，而達到痛苦絕望的高峰。

〈鴻鸞禧〉中的婁太太，典型的傳統婦女，在家庭中無法與社會接軌以獲得自我成長，於是當先生在外漸漸得志，兒女漸漸學成長成，其「缺乏」的本質便也漸漸浮現：

> 婁太太除下眼鏡，看了又看，眼皮翻過來檢視，疑惑小蟲子可曾鑽了進去；湊到鏡子跟前，幾乎把臉貼在鏡子上，一片無垠的團白的腮頰；自己看著自己，沒有表情——她的傷悲是對自己也說不清楚的。兩道眉毛緊緊皺著，永

遠歗著，表示的只是「麻煩！麻煩！」而不是傷悲。（《傾城之戀・鴻鸞

禧》，頁43）

人類之外的動物（黑猩猩除外）無法從鏡子中辨識自我，是因為大腦智力的不足；而人無法從鏡中辨識自我，則是因為文化上的無知。鏡子一再置放在婁太太面前，凸顯的是婁太太與婁先生的社會落差。作為一家庭主婦，誰不想賢慧、能幹、受人歡迎？然而婁太太遭丈夫嫌惡，所以反在眾人面前裝腔作勢欺負婁先生，婁先生也因愛面子而處處禮讓，但「若是旁觀關心的人都死絕了」，「她丈夫也不會再理她了」，因此「她知道她應當感謝旁邊的人，因而更恨他們了」（頁40）。婁太太也遭兒女看輕，兒女試圖「把她放在各種為難的情形下，一次又一次發現她的不夠」（頁43）——受到家庭桎梏的婁太太，無能為力，默然對鏡，目睹自己「沒有表情」的「團白的腮頰」，無法辨識悲傷的根源，也遍尋不著主體的完整同一性與想像的未來，所以心生「溫柔的牽痛」，儘管再怎麼樣「湊到鏡子跟前」，甚至已經「把臉貼在鏡子上」，也依然無法獲得自我誕生。鏡像揭示了女性在婚姻下的真實形象，卻拒絕運作自我認同的機制；它只作為一面殘酷的「魔鏡」，揭發生命的千瘡百孔，深化芸芸眾生的困頓與悵惘。

〈紅玫瑰與白玫瑰〉中，振保規避自我的真實欲望，建立社會認可的正常婚姻，娶了他完全不愛的煙鸝，背棄了嬌蕊；多年之後，和嬌蕊在公車上不期而遇，知道她已再度擁有婚姻，由「熱烈的情婦」轉變成一名「聖潔的妻」，一名散發光輝的母親，而自己卻依然自欺欺人，在眾目之下做一名虛偽的「好人」，於是心靈受到極大搖撼，許多情緒便升了上來：

抬起頭，在公共汽車司機人座右突出的小鏡子裡看見他自己的臉，很平靜，但是因為車身的搖動，鏡子裡的臉也跟著顫抖不定，非常奇異的一種心平氣和的顫抖，像有人在他臉上輕輕推拿似的。忽然，他的臉真的抖了起來，在鏡子裡，他看見他的眼淚滔滔流下來，為什麼，他也不知道。（《傾城之戀‧紅玫瑰與白玫瑰》，頁87）

這是一個相當複雜的鏡像特寫鏡頭，夾在嬌蕊的「你呢？你好麼？」與「你是這裡下車罷？」兩個問句中間，雖然只有靜默視象，然而卻具有強大的對話功能，可視為振保回應嬌蕊的「無聲的對話」，其力道之強，足以戳穿振保內心。臉部表情的及時變化搶先了遲緩的語言，鏡像昭示的祕密，產生於上下鏡頭的衝突之間。振保在難堪、妒忌、平靜、激動、無法克制、失去自覺、不明究裡等等情緒

的錯綜作用下，臉上出現了「心平氣和的顫抖」而流淚的奇異表情，這個看似矛盾而包含著千言萬語的表情，正是貝拉‧巴拉茲在《電影美學》中所提到的「多音」[9]，的面部表情，這種表情是由同一張臉上許多矛盾的表情變化組合而成，將各種思想與情感融合為一和諧的整體，以適切的傳達人物複雜的心靈。振保無法相信嬌蕊竟能自尊自強，不畏眾人的眼光「往前闖」，而畏縮的自己，慘敗至此，仍舊只能兢兢業業的經營一個虛假的社會身分；雖然這樣，他表面上還是不服輸，「心平氣和」是其嚴峻的「超我」（super-ego）的作用，作為一個「最合理想的中國現代人物」，前程似錦，應該以至高無上的道德權威背棄嬌蕊，應該在遇見嬌蕊時平心靜氣的用兩句簡單語言歸納自己的幸福，應該控制情緒而讓嬌蕊以女性弱者的身分來一場悔不當初的哭泣才對；然而，振保沒有料到，流淚的竟是自己，「顫抖不定」看似車身搖動，實則其「原我」（id）的崩潰，由於原我欲望違反社會常範，因此他平日將之壓抑，不斷壓抑便形成了分裂的人格特質，在社會背後猥褻卑瑣，在社會前面虛假逢迎，而當面對曾令他心動的嬌蕊，其原我終於衝破藩籬，在這個從他者眼光奪來的私密空間中，淚流滿面，窘迫不堪。

振保不是透過身體感官發現自己流淚，而是透過鏡像，也就是說，若沒有鏡子的

反映，麻木無能的振保，是不會發現已然失控的面容與人生的，以為日復一日起床後，又可以改過自新變成好人，而鏡外的振保又是何其迷惘，「為什麼，他也不知道」，傳遞了其在物質世界營求後對於失落真實自我的無知。鏡中的面容隱喻實際的人生，此段以視覺表象塑造了一縷殘破的陽性靈魂，這是一縷「自我」受到「原我」與「超我」強力拉扯的靈魂，在激烈的內心戰鬥後，於鏡像中無聲無息的流出一臉眼淚，比任何轟轟烈烈的壯大場景更具有懾人的力量。

鏡像既然可以超然於現實表象，穿透層層虛偽而直達人物的精神世界，那麼小說便時時能由此牽引出一些超現實的意味。振保在英國留學期間，赴巴黎嫖妓，鏡像即以「潛意識」的方式描畫了「反邏輯」卻又極其「真實」的圖像——振保眼中妓女的臉，在鏡內變成「森冷的，男人的臉，古代的兵士的臉」（《傾城之戀・紅玫瑰與白玫瑰》，頁55），雄偉，陽剛，一副征服者的姿態，於是相對而言，鏡外的振保便被貼上弱小、受辱、被征服、被消費的標籤，畢生甩不掉這「最羞恥的經驗」；而在《怨女》中，更透過具有類似鏡像功能的玻璃窗，辯證實像與映像，於是銀娣一分為二：

她忽然嚇了一跳，看見自己的臉映在對過房子的玻璃窗裡。就光是一張臉，

一個有藍影子的月亮，浮在黑暗的玻璃上。遠看著她仍舊是年輕的，神祕而美麗。她忍不住試著向對過笑笑，招招手。那張臉也向她笑著招手，使她非常害怕，而且她馬上往那邊去了。至少是她頭頂上出來的一個什麼小東西，輕得癢絲絲的，在空中馳過，消失了。那張臉仍舊在幾尺外向她微笑。她像個鬼。也許十六年前她吊死了自己不知道。（《怨女》，頁114）

映像確定實相，人物的生存樣貌是經由他者的目光確定的，在這段敘述中，鏡像自我掙脫了反射機制的綑綁，使銀娣透過他者的目光，發現了一個內在的自己、一個外在的自己，發現了多年來鬼魅生存的實相。分家後的銀娣，生活百無聊賴，欲望與現實的差距越來越大，為了表現其人性本質的扭曲，鏡像顛覆了映像與人物實際動作的一致性，不再只無謂的複製，而是要揭示人物人格分裂的精神苦悶。若鏡像的意義在於指出真相，那麼銀娣在鏡外作為一個無助的生命體，其真實的精神狀態則屬於鏡內已吊死的魂靈；魂靈背棄了肉體，走入鏡像，向著肉體微笑，顯示鏡外的銀娣這十幾年來形如鬼魅的生存，是何等的空洞與壓抑——這樣令人驚異的反思，簡直就是電影《靈異第六感》（*The Sixth Sence*, 1999）的創意前身（屍身行動自如，未察覺自己已經死亡），它傳遞著超現實的意蘊，將

銀娣自我懷疑的潛意識轉變為奇幻的視象，雖然違背了現實邏輯，卻準確的還原其真實的存在樣貌，這是電影極為拿手的表現方式，所以李鴻禾在〈超現實：被審視的時空〉中即提到：超現實受到某些電影導演青睞的原因，正在於「潛意識因其不受干擾的隱密性具有比外界現實更可信的程度」[10]。此段巧妙的以鏡像疊合荒誕與合理，並置假定與真實，揭露銀娣「隱密性」的潛意識活動，而將之編入一系列「女鬼」的陣容中，極符合張愛玲眼中女性生存的真實形象。

鏡像中，主體與空間位置的關係是相反的，最右邊的在鏡中變成最左邊，最前面的在鏡中變成最後面，最虛假的在鏡中變成最真實。當現實生活堆積了太多看不見的假象，鏡像往往能一眼戳穿。賈磊磊在《電影語言學導論》中說：「這種由『無有之有』與『無物之物』所構成的電影語境，是生成虛偽、欺騙與無望的敘事背景，是潛藏著獨寂、沉淪與幻滅的社會空間。」[11] 張愛玲的小說即是以這「生成虛偽、欺騙與無望的敘事背景」與「潛藏著獨寂、沉淪與幻滅的社會空間」作為通往真實的入口。葛薇龍竭力在喬琪喬的黑眼鏡裡尋找自己的眼睛，「可是她只看見眼鏡裡反映的她自己的影子，縮小的，而且慘白的」（《第一爐香·第一爐香》，頁69），於是她一步步的沉淪為妓，明知道只是喬琪喬賺錢的工

具，卻還是嫁給了他；流蘇「背心緊緊抵著冰冷的鏡子上推」，柳原「還把她往鏡子上推」，兩人於是「跌到鏡子裡面，另一個昏昏的世界裡去了，涼的涼，燙的燙，野火花直燒上身來」（《傾城之戀・傾城之戀》，頁220），情欲固然火燙，但鏡子的冰冷卻揭示了愛情的虛假與兩人暗自有所盤算的心機，果然在發生性關係之後，柳原馬上說要回英國，羅傑安白登「伸出一隻食指來在鏡子上抹了一抹」（《第一爐香・第二爐香》，頁125），便向廚房的煤氣走去，無力反撲社會的誤解，只好決定自殺。小說人物或多或少可以在鏡中找到真實的自己，但卻對改造虛假的現況無能為力，這是蒼涼的緣由。

（三）安排會合

鏡像在張愛玲小說裡，還作為人物會合的安排者，它是一座面對面相遇的劇場。

一人面對鏡子，另一人則突然出現在鏡子裡，如同好萊塢電影裡鬼魂、兇手遽然現身的慣用手法，具有刺激讀者的視覺感官、增添波瀾、拓展影像空間的作用。〈第一爐香〉與〈金鎖記〉中有幾個描寫人物衝突的場面，即是搭配著鏡子完成的：

睨兒在鏡子裡望見了薇龍，臉上不覺一呆，正要堆上笑來，薇龍在臉盆裡撈出一條濕淋淋的大毛巾，迎面打了過來，刷的一聲，睨兒的臉上早著了一下，濺了一身的水。（《第一爐香‧第一爐香》，頁73）

春熹將她抱下地來，忽然從那紅木大櫥的穿衣鏡裡瞥見七巧蓬著頭又著腰站在門口，不覺一怔，連忙放下了長安，回身道：「姑媽起來了。」七巧洶洶奔了過來，將長安向自己身後一推，長安立腳不穩，跌了一跤。（《傾城之戀‧金鎖記》，頁165）

葛薇龍發現睨兒居然與喬琪喬有染，衝到浴室，用濕毛巾迎面揮打睨兒的臉；曹七巧秉持「男人碰都碰不得」的觀念，誤解春熹的善良真誠，以為他要趁機染指長安而霸佔家產，因此立刻將女兒推向身後，並厲聲叫罵，趕走春熹。刻意安排主角從鏡中出場，除了增加意外感、逼視感以及豐富構圖層次之外，還多半透過現實與鏡像世界的差異，將人物之間的矛盾具體化。做錯事的睨兒與春熹，在薇龍與七巧令人驚嚇的出場方式下受到攻擊，這種出場方式是為了突出人物漸漸變態的心理性格所設。

〈茉莉香片〉的聶傳慶精神恍惚，產生幻覺，在窗前看見自己，之後辨認出

那是已去世的母親馮碧落，然後卻又「不知道那究竟是他母親還是他自己」，要呈現朦朧不定的精神狀態，解釋這對母子在精神上的遇合，鏡像似也是最佳的選擇：

剛才那一會兒，他彷彿是一個舊式的攝影師，鑽在黑布裡為人拍照片，在攝影機的鏡子裡瞥見了他母親。（《第一爐香‧茉莉香片》，頁14）

鏡子具有魔法，讓內在映像具像化，讓母親確實出現，合理的交代了不合理的情節。傳慶四歲喪母，成長過程中缺乏母愛，他不斷追憶母親過去的種種，甚至連母親結婚前的戀人言子夜──傳慶現在的文學史老師，都成為其情感轉移的對象，他自認是言子夜與母親的兒子，因此痛恨自己的父親，痛恨言子夜的女兒言丹朱，以欺陵言丹朱力圖衝破精神的困頓，卻始終逃不開如母親般宿命的悲哀。母親是「繡在屏風上的鳥」，傳慶則是新添上的一隻，因而鏡中出現的母親，原是其生命的預示，於是傳慶在鏡中看見了母親，也看清了自己；明白母親當初為了顧全家聲與言子夜前途的考量，「回想到這一部分不能不恨他的母親，但是他也承認，她有她的不得已」（頁16），也對自己因「精神上的殘廢」而「跑不了」的未來有所體悟。

兩人同時出現在鏡中，亦具重要意涵，以偶然性訴諸永恆性，強調彼此命運的歧異與疊印。〈心經〉裡，許小寒與同學段綾卿在鏡中象徵性的較勁，埋設了情節發展的隱性衝突，即兩人的情敵關係；兩人外貌有幾分相似，所以站在一起，會讓人產生「倒映」的錯覺：

> 峰儀答非所問，道：「你們兩個人長得有點像。」
>
> 綾卿笑道：「真的麼？」兩人走到一張落地大鏡前面照了一照，綾卿看上去凝重些，小寒彷彿是她立在水邊，倒映著的影子，處處比她短一點，流動閃爍。
>
> 眾人道：「倒的確有幾分相像！」（《第一爐香·心經》，頁152）

這段鏡像的「曖昧的相似」，在和諧中製造了不和諧，突出了小寒與綾卿的差異，那是她們心中的魔鬼──小寒的祕密，在於狂烈的戀慕自己的父親許峰儀；綾卿的祕密，在於為了經濟考量而願意和有婦之夫峰儀暗中交往；而峰儀也正為了排除與女兒戀愛的精神痛苦，找到了小寒的代替品──綾卿。此鏡像預先鋪設了小寒與綾卿之間漸漸開展的矛盾關係，在小說開始的愉悅場面裡，進行這次較勁意味濃厚的亮相儀式，由流動與凝重、激情與壓抑、倒映與實體、女兒與情婦的元

素，確立了兩人對立的本質與日後的處境，小寒將逃避與父親的不倫之戀，決定嫁給自己不愛的龔海立；綾卿也逃避了貧困，成為峰儀的偏房，放棄追尋其他幸福的機會。此段涵義豐富的對鏡，是人物命運的複疊與互釋，是極為複雜的鏡像同化與異化的辯證：表面上同化兩人的外形，接著異化兩人的性格特質，實際上卻又在合奏兩人共同的悲劇宿命。

鏡子能以其虛幻的空間特質任意安排人身或精神上的會合，但基於鏡像與現實不同的空間屬性，它終究呈現的是不同的世界，那是人與人之間永遠跨越不過的「距離」——七巧始終認定春熹來訪的目的是騙錢；薇龍不會原諒下人睨兒的橫刀奪愛；傳慶將永遠無法消除恨意，找回母親，成為言子夜的小孩；這些都是人心因偏見、隔閡、不解而產生的距離；小寒與綾卿在鏡中年輕美麗，希望無窮，然而鏡外的現實所給予的與其生命所企盼的之間，卻存在極大的距離，這是人在願望與宿命間的拉扯。透過鏡像的會合，張愛玲的小說以永難磨滅的距離詮釋人際的交會，以另外一個未知的空間碰撞已知的現實，開啟文本的諸多維度，傳遞繁富的視覺訊息。這確實是拓展讀者想像空間的絕佳方法。

鏡子在張愛玲的小說中創造了一個曖昧、豐富、奇異的世界。水晶在〈象憂

亦憂，象喜亦喜——泛論張愛玲短篇小說中的鏡子意象〉中提及鏡子之於張愛玲的小說，「真可以說是『日虹屏中碧』，碧彩煙灼，自成為一個世界」12。的確，鏡子以其眩人眼目的魔法，發揮了「影像中的影像」的作用，在一個假定空間中又生成另一個更小的假定空間——鏡像世界：一、於人物認同主體進而自我誕生之際，又以「缺乏」呈現人類無力而下沉的生命基調；二、使真實跳脫於虛偽現實的迷障，直接在讀者眼前上演；三、不斷變化人物之間種種會合的形式，強調鏡像與現實的相異屬性，擴大心靈距離，拓展表現空間。透過鏡子的反射，張愛玲的小說展現了對真實人生與紛繁世情的迷戀，如果電影導演在要求演員對鏡的同時，也希望觀眾能通過人物重新認識影像世界與自我的關係；那麼當讀者面對張愛玲的小說文本，果然就像在面對著一面人生之鏡，看見愚蠢，看見渺小，看見人性的幽暗，看見欲望的變形，看見人類的存在處境，也看見虛幻而蒼涼的生命本質——「就可惜我們只顧忙著在一瞥即逝的店舖的櫥窗裡找尋我們自己的影子——我們只看見自己的臉，蒼白，渺小；我們的自私與空虛，我們恬不知恥的愚蠢。」（《流言‧燼餘錄》，頁54）。鏡子之於小說人物，小說人物之於讀者，虛構故事與實際人生，於是呈現了鏡像般互相映照的雙重關係。金丹元在《影視

第九章　鏡與夢：假象中的真實

《美學導論》中提到：「因為鏡像可以使編導、演員及觀眾的認同過程清晰地映現出來，人可以從中反觀到自我及其各種心理現象，如自戀、他戀、性衝動、人的自我價值確定、個人與外界的關係等等，可以看到一個能認同的世界或場面，也可以認識到種種虛幻的鏡像、影像，甚至從中發現不真實背後的謊言與陰謀。」[13]

張愛玲的小說就是這樣運用鏡子的魔術，使讀者透過鏡像的映現作用反觀自我、看見世界、認識存在，走進鏡光四射的小說世界，走進似真似幻的夢境之中。

二──夢

鏡子之外，張愛玲也寫夢。聶傳慶在臥室中，兩隻手夾在大藤箱裡，看見窗前的自己，後來那個自己又在剎那間變成已死去的母親，母親的「前劉海長長地垂著，俯著頭，臉龐的尖尖的下半部只是一點白影子」（《第一爐香・茉莉香片》，頁14）；白流蘇擁被坐著，聽悲涼的風，「彷彿做夢似的，又來到牆根下，迎面來了柳原，她終於遇見了柳原」（《傾城之戀・傾城之戀》，頁228）……，夢被安置在小說的敘述線中，形成「故事中的故事」，呈現了人物

在大塊現實中隱藏不露的潛意識活動。

然而更多的時候，張愛玲小說寫的是人生如夢，是以「夢」的語言，建立一個電影般的夢幻世界：一、在小說首尾，運用電影「淡入」與「淡出」的畫面經營與類似催眠指令的聲音設計，使讀者順利滑入夢境；二、在情節發展中，夢將主體思想圖示化，以現實中不可能出現的超現實場景，以大量暗喻與象徵的轉移，作為呈現人物心靈幽微之情的修辭之術。這兩項特質，顯示張愛玲的小說靠向「銀幕／夢」的隱喻，以下即從「夢的架構」與「夢的修辭」分別論析。

（一）夢的架構

一九四三年五月，在周瘦鵑主編的《紫羅蘭》雜誌上，張愛玲發表了進軍上海文壇的第一篇小說〈第一爐香〉，起首即以獨特的視象經營，展現了電影化的敘事風味：

請您尋出家傳的霉綠斑斕的銅香爐，點上一爐沉香屑，聽我說一支戰前香港的故事，您這一爐沉香屑點完了，我的故事也該完了。

在故事的開端，葛薇龍，一個極普通的上海女孩子，站在半山裡一座大住宅的走廊上，向花園裡遠遠望過去……（《第一爐香・第一爐香》，頁32）

隔月，〈第二爐香〉乘勝追擊，楔子過後的轉場依然故技重施，使用「沉香屑」意象奠定氛圍：

但是無論如何，請你點上你的香，少少的撒上一點沉香屑；因為克荔門婷的故事是比較短的。

起先，我們看見羅傑安白登在開汽車⋯⋯（《第一爐香・第二爐香》，頁89）

七月，《雜誌》月刊刊登了第三篇作品〈茉莉香片〉，亦具異曲同工之妙，只是沉香裊裊換成了茶煙繚繞：

我給您沏的這一壺茉莉香片，也許是太苦了一點。我將要說給您聽的一段香港傳奇，恐怕也是一樣的苦──香港是一個華美的但是悲哀的城。

您先倒上一杯茶──當心燙！您尖著嘴輕輕吹著它。在茶煙繚繞中，您可以看見香港的公共汽車順著柏油山道徐徐的駛下山來。開車的身後站了一個人⋯⋯（《第一爐香・茉莉香片》，頁6）

這三篇張愛玲面世的作品，開篇皆以「準備要說故事」的語氣，先讓故事與讀者保持距離，接著透過「起先，我們看見」、「您可以看見」等「催眠」手法，漸

漸消退此一距離，強迫讀者在想像性的銀幕上開始放映影像；而點燃的爐香、瀰漫的茶煙的濃厚「淡入」意味，更製造了一種朦朧迷離的氣氛，鬆懈讀者的現實意識，而由現實時空滑入小說情境之中──這種開場手法，正如同一般電影片頭，或以遠距逐漸推近戲劇重點的鏡頭開場，或以跑字幕、或以搭配主題音樂等方式開場，種種設計都預先定下了故事的基調，然後再展開敘事，於是，觀眾便順應這些訊息的牽引，被吸入漸次展開的情節中。

開篇「淡入」的電影片頭模式，既然能引導觀眾進入觀影狀態，那麼結尾的「淡出」，便能提醒觀眾影片結束，銀幕上的影像淡下去，而讀者的現實意識回升：

火光一亮，在那凜冽的寒夜裡，他的嘴上彷彿開了一朵橙紅色的花。花立時謝了。又是寒冷與黑暗……

這一段香港故事，就在這裡結束……薇龍的一爐香，也就快燒完了。（《第一爐香‧第一爐香》，頁85）

煤氣所特有的幽幽的甜味，逐漸加濃，同時羅傑安白登的這一爐香卻漸漸的淡了下去。沉香屑燒完了。火熄了，灰冷了。（《第一爐香‧第二爐香》，

（頁125）

敘述主體再度站回敘述位置，拉開讀者與小說情境的距離，香火燒盡，銀幕光影「漸漸的淡了下去」，讀者於是重回現實。這種淡入與淡出、推入與拉回、觀影意識消退與回升的結構經營，無疑與「夢」的形式極為雷同。余斌在《張愛玲傳》中認為：「中間部分的故事清晰而真切，故事的外緣卻是朦朧的、模糊的、唯有透過繚繞的茶煙與裊裊的香氣，我們才能走進主人公的世界。朦朧與清晰、虛與實構成的對比使讀者在總體上產生恍恍惚惚的感覺，包圍在特殊氛圍中的故事似夢非夢，就像一段失而復得的記憶，這正是張愛玲希望達到的效果。假如說張為自己的小說配置了精巧的鏡框，這個鏡框就是封閉故事的氛圍，而氛圍的製造又是靠電影化的方法來完成的：開頭是『淡入』，結尾是『淡出』，畫面的由隱到顯再到漸漸隱去，恰好吻合故事敘述者的情緒過程。」[14] 余斌的看法，點出了淡入與淡出製造的「恍恍惚惚的感覺」、「失而復得的記憶」的效果，正是張愛玲的小說對「似夢非夢」感的追求；然而，與其說此特徵「恰好吻合故事敘述者的情緒過程」，倒不如說，它模仿著電影普遍的敘述模式，成為讀者穿梭現實與夢幻的橋樑：它移植了電影觀眾由清醒而逐漸進入夢境、由夢境而逐漸清醒的意

夢

—326—

識狀態，希望讀者在閱讀小說時，能同時擁抱觀賞電影的心理歷程。

電影的時間與空間是幻覺的產物，本具有似夢非夢的美學特徵。美國美學家蘇珊·郎格在《情感與形式》中表示：「電影『像』夢，則在於它的表現方式：它創造了虛幻的現在，一種直接的幻象出現的秩序。這是夢的方式。……就其與形象、動作、事件以及情節等因素的關係而言，可以說，攝影機所處的位置與做夢者所處的位置是相同的。」[15] 法國電影理論家雷納·克萊爾在《電影隨想錄》中也說：「請注意一下電影觀眾所特有的精神狀態，那是一種和夢幻狀態不無相似之處的精神狀態。黑暗的放映聽，音樂的催眠效果，在明亮的幕上閃過的無聲的影子，這一切都聯合起來把觀眾送進了昏昏欲睡的狀態，在這種狀態中，我們眼前所看到的東西，便跟我們在真正的睡眠狀態中看到的東西一樣，具有同等威力的催眠作用。……他們成了幻覺的玩物，聽憑一切變幻莫測的行動、一連串激動人心的畫面任意擺佈。而當電影的燈光復明時，他們奇怪自己竟會屈服於這些瘋狂的影子的魅力。」[16] 的確，電影就本質而言，是一些「瘋狂的影子」，是一種以「夢的方式」表現的藝術，因此一般人說電影是「夢幻工廠」（Dreamwork），除了表示電影能完成人類諸多不可能的奇想與願望之外，其實還意味

著「夢境」是「電影境」（cinematic situation）模擬的對象。

然而，觀賞電影與做夢之間，畢竟還是有所區別的。法國電影學者梅茲在《想像的能指》中提到：電影觀眾知道他在看電影，做夢的人卻不知道自己在做夢；觀賞電影是一種知覺狀態，需要現實的刺激物，做夢狀態卻是一種幻覺狀態，不需要現實的刺激物。儘管如此，觀賞電影與做夢還是極為類似，兩者屬於「親屬關係」，此關係建立在睡眠深淺的問題，坐在黑暗電影院的觀眾，可以說是昏昏欲睡的清醒，也可以說是處於清醒的睡眠狀態，正是在此意義上，我們稱電影為「白日夢」。[17] 梅茲明確指出了觀眾的觀影狀態，是一種既清醒與又熟睡的狀態，即「入片狀態」；他說：「由於電影滿足了觀眾內心深處潛藏的種種無意識欲望，使觀眾一方面清楚地意識到自己是在看電影，銀幕上的一切只不過是虛幻的影像；但另一方面，觀眾又像睡著了一樣沉湎於影片之中，以致把銀幕上的一切又都當作現實。」[18] 張愛玲小說「似夢非夢」的經營，與梅茲所謂的「入片狀態」極為雷同，那是一種觀眾交融現實與銀幕影像的心理狀態，在「昏昏欲睡的清醒」與「清醒的睡眠」中，觀眾知道自己在看一部虛構的故事，卻又總是拿虛構的情節去對應自己實際的人生。

如果佛洛依德的名言「夢是願望的達成」成立，那麼形同做夢的觀影過程，就是一種「原我」（id）願望的實踐；而影片的結構，就間接反映著潛意識欲望的結構，那些嫉妒、陷害、壓榨等醜陋人性，那些亂倫、犯罪、欺騙等無法見容於倫理與法律的原始欲望與衝動，便在觀眾舒舒服服坐在銀幕前的觀賞過程中，在演員極盡演繹的活生生的形象中，在觀眾對演員的認同作用中，安全無虞的「宣洩」（catharsis）[19]了出來。這是電影的重要功能。小說雖然不是電影，但顯而易見的，張愛玲的小說吸納了「夢」的直觀、凝縮、隱喻、仿同等質素，使讀者在面對小說文本時，仿佛也面對著一道影像聯翩的銀幕，一場似假又真的夢境，那些人性的另外一面，那些意識壓抑得住或壓抑不住的欲望，那七巧的心理變態、薇龍的自甘墮落、梁太太的陰險、流蘇的心機、嬌蕊的出軌、振保的虛偽、川嫦的無知、姚三爺的欺騙、小寒的戀父情結、霓喜的自私自利、宗楨的無情等，便得以大方的在那「虛幻的現在」中獲得演出許可，翩然登場，因為那不是實際的人生，那是夢。

前三篇小說發表之後，再不見煙霧飄渺的首尾縮合法，張愛玲的小說繼續運用不同的表現方式為讀者造夢。電影是以聲像感知為基礎的語言系統，要營造夢

境氛圍，不能一直單靠畫面，於是我們「聽見」那在聲音表現上另闢的蹊徑。

〈傾城之戀〉的首尾，胡琴咿咿呀呀的聲音與萬家燈火的視象，包圍了一個離婚女人尋找一個有錢男人結婚的故事，正如同許多好萊塢的城市喜劇，喜歡以城市的遠景鏡頭開場，然後慢慢向人物推進；結束時，鏡頭則從人物身上緩緩拉開，再以城市的遠景呼應作終；在這趟往返的過程中，主題音樂的流轉是不可或缺的，唯有如此才能完整發揮電影在視聽上雙重的催眠功能：

胡琴咿咿呀呀拉著，在萬盞燈的夜晚，拉過來又拉過去，說不盡的蒼涼的故事——不問也罷！……胡琴上的故事是應當由光艷的伶人來搬演的，長長的兩片紅胭脂夾住瓊瑤鼻，唱了、笑了，袖子擋住了嘴……然而這裡只有白四爺單身坐在黑沉沉的破陽台上，拉著胡琴。（《傾城之戀‧傾城之戀》，

頁188）

傳奇裡的傾城傾國的人大抵如此。

到處都是傳奇，可不見得有這麼圓滿的收場。胡琴咿咿呀呀拉著，在萬盞燈的夜晚，拉過來又拉過去，說不盡的蒼涼的故事——不問也罷！（同上，頁

231）

開頭樂音悠揚，燈火輝煌，將抽象的樂聲「視覺化」，以伶人演唱的視覺描寫刺激讀者想像性的視象活動，由於此樂音在畫面上並無交代聲源，因此這裡的聲畫關係，暫屬聲畫對位模式；然而等到四爺一在銀幕上出現，此聲畫對位模式就立刻轉成聲畫同步模式，讀者於是明白，原來胡琴聲是從四爺的手裡拉出來的——這樣由對位轉同步的目的，除了能合理交代聲源，其實還在於能將「虛」的催眠工具轉為「實」的銀幕映像，也就是說，順著胡琴旋律的婉轉，讀者悠悠忽忽，漸漸鬆放意識狀態，而一旦畫面給出有人彈奏胡琴的具體視覺訊息，胡琴聲便由非現實性轉為現實性，落實到小說現實中，成為夢境的起點，強化讀者以小說中的現實轉為現實的錯覺，而得以順利進入「入片狀態」。終篇，原可以結束在流蘇踢蚊煙香盤的動作上，以收戛然而止的美學效果；然而之前有催眠指令，結束就得有清醒指令，小說還是堅持完成「夢」的結構，因此胡琴聲與燈火的城市再度登場，不過此時四爺已經不在，胡琴聲與畫面的關係回到當初的聲畫對位，讀者也回歸現實。

〈封鎖〉寫日軍某日封鎖上海市街，老處女吳翠遠與久婚不悅的呂宗楨在靜止而封閉的電車上結識，竟然論及婚嫁，如此不尋常的發展，雖由封鎖的開始而

第九章

鏡與夢：假象中的真實。

開始，卻也隨著封鎖的結束而告終。此段調情故事與車廂中的人情世相被壓縮在有限的時空裡，整個文本形成一個夢的隱喻，其中，聲音的功能至關重大，那前後兩道與現實隔絕的封鎖鈴聲，簡直就是入眠與清醒的指令：

封鎖了。搖鈴了。「叮玲玲玲玲玲，」每一個「玲」字是冷冷的一小點，一點一點連成一條虛線，切斷了時間與空間。（《第一爐香‧封鎖》，頁224）

封鎖開放了。「叮玲玲玲玲玲」搖著鈴，每一個「玲」字是冷冷的一點，一點一點連成一條虛線，切斷時間與空間。（同上，頁235）

催眠指令一下，電車停了，「街上漸漸的也安靜下來」，「這龐大的城市在陽光裡睡著了」（頁225）；而清醒指令一下，「一陣歡呼的風刮過這大城市，電車噹噹噹噹往前開了」（頁235），人也繼續運行在當初的生活軌道──兩道「叮玲玲玲玲」的圖示化的「虛線」，是斷裂夢與現實的符碼，是一記美麗而蒼涼的手勢，在龐大殘酷的現實塊壘中，硬是提取了一場夢。周蕾在〈技巧、美學時空、女性作家──從張愛玲的〈封鎖〉談起〉一文中表示：「〈封鎖〉同時也是美學性（aesthetic）的概念，意指著一個與平常生活隔絕、疏離的時空。正因

這時空是非常性的，所以種種平常生活中不可能的事都變成可能，就像夢境一般。」[20]「就像夢境一般」，指出〈封鎖〉的藝術經營，正是在這樣的夢的經營之下，人的本能欲望才能擺脫平時嚴厲的潛抑（repression）作用而釋放。水晶在《張愛玲的小說藝術》的跋語中也說：「很少有中國作家，能夠將 fantasy 表現得這樣圓融透熟，……『封鎖』顧名思義，是說在人為的制度下，一切外在的交通都停頓了，而人的本能（id），反而獲得活潑的開放。」[21] 所以，就因為突如其來的得到了做夢的機會，翠遠擺脫了平日作為「規矩女性」的自我監督，竟將情欲寄託在已婚的陌生男子宗楨身上；而宗楨也擺脫了平日作為「單純男性」的形象，居然準備「重新結婚」；這兩個「好人」，皆由於誤闖了夢的禁區，變成了「真人」，而洩露了真實的潛在欲望，但人性的真實終將不敵現實的虛偽，當鈴聲再次急急響起，人竟「只活那麼一剎那」（頁235）。張愛玲說：「封鎖期間的一切，等於沒有發生。整個的上海打了個盹，做了個不近情理的夢。」（頁236）當讀者認識進而認同這一則荒涼的封鎖之夢，便也開始疑心自己生存的虛幻世界，於是〈封鎖〉成為體現張愛玲「小說如夢」創作觀與「人生如夢」生命觀的最佳範本。

張愛玲的小說在起首與結尾模擬了夢的架構，以電影聲音與畫面的種種催化組合，進行鏡框式的映照，作為讀者進出夢境的指令，它確實是強化電影感的重要手段；不過除此之外，其與夢的連繫，還可以從超現實視象與夢的轉移作用的「夢的修辭」觀察。

（二）夢的修辭

電影的本質，近似於夢的本質，夢是記憶的殘跡，奇異而紛亂的視象符號是表述夢境的主要載體。佛洛依德在《精神分析引論》中認為：「大部分夢境總是以視覺意象（visual image）為主要成分。描述夢境所遭遇的困難，有大半是由於吾人必須將這些意象以語言表達所致。」[22] 這裡所謂的「視覺意象」，即視覺的圖示影像，它代替尚在活動的思想發言，也代替潛藏於內心深處的欲望講話；為了達到隱藏原欲的目的，它脫出時間與空間的嚴格規範，打亂正常大小比例，任意錯置人事時地物，歪斜顛倒世界的既定結構，進行「夢的化裝作用」（dream-distortion），讓夢的背後意義隱晦難解，因而常成為人們的困擾。夢所顯示的圖像（顯意）雖然看似雜亂無章，不過佛洛依德卻認為，其實「夢的語言」總還是圍繞著一個共同的主題，它如同「花的語言」[23]，無數競相開放的花瓣，都圍繞

著一個花芯。夢的語言正因為擁有「競相開放」的自由表現的空間，電影才能依循夢的軌跡，超脫現實，光怪陸離，盡情發揮那化不可能為可能的影像魅力。

電影原是夢最美麗的表達方式，作為一種夢的語言的延續，其本身即具有非常的「超現實」意味──在整部作品或某些段落中逾越了現實邏輯，提供了表達與實現夢幻的可能，因此在電影世界中，人在鏡中居然看見了自己的背影，一隻蟋蟀可以在罐子裡活五十年，律師死後依然繼續辦案，未來的災難可以預知而改變，外星人已經大批移民地球，巨大的恐龍一腳壓垮紐約摩天大樓……，電影迷人而神奇的幻覺本質，其滿足人類欲望的「夢」的特徵，顯然從超現實藝術的精神中得到諸多啟迪。李鴻禾在〈超現實：被審視的時空〉一文中即指出：「考察電影史，尤其是在現代敘事電影中，我們發現同樣存在著大量的所謂具有『超現實色彩』或『超現實意味』的影片和影片段落。」[24] 由此看來，如果張愛玲的小說因營造了「夢的架構」而使讀者進入觀賞電影的「入片狀態」，那麼當讀者在講求「真實」的小說文本中看到這些不符合真實的「超現實」景象，似乎也就不足為奇了。因此，透過超現實視象的角度閱讀張愛玲的小說，便能在一定程度

上挖掘其中的夢的質素，體現其豐富而獨特的電影感。

的確，讀者可以在張愛玲小說中看見一些現實裡不可能發生的景象，這些具有圖像傾向的超現實場景，可以視為夢的鬼斧，也可以看作是電影的神工；可以理解為人物在某種特定狀態下的主觀變形視象，當然，它也從某一種角度詮釋著人類在面對存在現實時的普遍心理顯影——佟振保眼中，法國妓女出現在鏡中的面容，因而能成為一張「森冷的，男人的臉，古代的兵士的臉」（《傾城之戀‧紅玫瑰與白玫瑰》，頁55）；窗外的月亮，因而能灑下「遍地的藍影子」，成為「一個灼灼的小而白的太陽」（《傾城之戀‧金鎖記》，頁172）；大雨的暗夜，天的「漆黑的大臉」因而能忽然回轉過來，使「玻璃窗被迫得往裡凹進去」（《傾城之戀‧桂花蒸 阿小悲秋》，頁135）；白流蘇的母親早已下樓，流蘇因而還能摟著母親的腿，甚至「母親呆著臉，笑嘻嘻的不作聲」（《傾城之戀‧傾城之戀》，頁193）；香港戰事過後，三條駢行的灰色的龍，也因而能「一直線地往前飛，龍身無限制地延長下去，看不見尾」，後又「蟠在牆頭，月光中閃著銀鱗」（《傾城之戀‧傾城之戀》，頁228）……再看〈鴻鸞禧〉與〈心經〉中的傑出表現：

整個的花團錦簇的大房間是一個玻璃球，球心有五彩的碎花圖案。客人們都是小心翼翼順著球面爬行的蒼蠅，無法爬進去。（《傾城之戀‧鴻鸞禧》，頁45）

烈日下，花轎的彩穗一排湖綠、一排粉紅、一排大紅、一排排自歸自波動著，使人頭昏而又有正午的清醒，像端午節的雄黃酒。轎夫在繡花襖底下露出打補釘的藍色短褲，上面伸出黃而細的脖子，汗水晶瑩，如同罈子裡探出頭來的肉蟲。（同上，頁48）

一座座白色的，粗糙的住宅，在蒸籠裡蒸了一天，像饅頭似的脹大了一些。什麼都脹大了——車輛、行人、郵筒、自來水筒……街上顯得異常的擁擠。小寒躲開了肥胖的綠色郵筒，躲開了紅衣的胖大的俄國婦人，躲開了一輛碩大無朋的小孩子的臥車，頭一陣陣的暈。（《第一爐香‧心經》，頁170）

「使人頭昏而又有正午的清醒」與「頭一陣陣的暈」，是得以盡情模擬夢的語言的許可證。例一與例二，在婁家與邱家聯姻的現實敘事中，大膽的以「蒼蠅」與「肉蟲」製造荒誕的視象，那污穢卑賤的生命體汲汲營求的婚姻，不過是個碎花

圖案，不過是個色彩炫麗的儀式，而不是鮮活的花團錦簇，更不是幸福的依歸，如此奇特的視覺想像，凸顯了張愛玲對婚姻與愛情的潛在認識。例三，藉著「暈眩」的觀點鏡頭過渡超現實的表述，以物體不正常的比例，顯示許小寒在聽說父親與綾卿的關係後的精神困頓。諸如以上這些像夢魘般的鏡頭，若是安插在超現實主義電影《安達魯之犬》25 裡，應該不至於突兀，因它們都是主觀「非正常」精神或夢的延伸，透過變形與誇張，將物質現實轉化為人物靈魂的折射。

游本寬在《論超現實攝影——歷史形構與影像應用》中歸結超現實的精神：

「以潛意識的夢境為出發點，反對傳統藝術中單純的映現生活，並試圖以非邏輯、非常理的思考方式來解放舊有的想像力；也就是以一種無意識的自發性探索行為，強調不刻意的控制與矯飾，讓天才般的直覺加諸於夢境狀態的創作過程，並允許一個多樣、不期然神妙離奇意象的出現。」26 由此可知，小說中這些「非邏輯、非常理」的表現，不論是現代女人變成古代兵士，還是不在的母親發出詭笑；不論是遍地佈滿了藍影子、月亮變成了白太陽，還是窗戶的線條斜曲凹陷，這些「恍惚、異化、怪誕的視覺修辭，都是具有超現實意味的「夢的語言」，是一種「天才般的直覺加諸於夢境狀態的創作過程」，它們瓦解了現實主義的再現規

律，表現了「這是個瘋狂的世界」（《傾城之戀‧金鎖記》，頁172）的創作意圖，並非單指人物在特殊狀態下的某次經驗，而是要逼使讀者去思考人類普遍的存在本質。

超現實之外，各式視覺的暗喻與象徵的語言化妝，同樣是張愛玲夢式文本的體現，可視為其對世界獨特的觀點與潛在願望與情緒的轉移。佛洛依德在《精神分析引論》中指出，夢的運作中有一道「轉移作用」（displacement），其方式有兩種：其一，一個隱念不是以自己本身的一部分代替，而是以較無關係的其他事物代替，性質近於暗喻；其二，其重心可由某一重要的元素，轉移至另一不重要的成分之上，夢的重心既被移位，遂呈現出奇形怪狀的樣子。27 若要復現潛意識中的種種願望，必須使禁忌的夢思轉化為較無關係或另一不重要的成分，才能通過夢的檢查作用。；換言之，隱意作為潛意識，會以暗喻與象徵的形式進入夢境之中，因此，當創作主體總是企圖以視象符號作為其敘事法則，此種曲折的轉化過程就與夢的轉移作用極為相似，雖然夢的表象和原意之間較為疏遠甚至幾乎無關，而藝術創作的暗喻則較易了解而有跡可循，但兩者同樣都是藉著顯意代表隱意，即藉著明白可視的畫面代表暗潮洶湧的心理能量。能順利躲過檢查，舒展欲

第九章
鏡與夢。
：假象
中的真
實

望，因而電影創作能頑強而隱晦的將個人的意識或潛意識包藏在引人入勝的視象畫面之中，也許這就是張愛玲小說處處暗喻象徵的原因。

早從十九歲的警句「生命是一襲華美的袍，爬滿了蚤子」（《張看・天才夢》，頁242）開始，張愛玲便在殘破而無愛的現實中，用視覺的想像織造自己美麗的文學「天才夢」。夏志清在《中國現代小說史》中曾指出，張愛玲的「視覺的想像，有時候可以達到濟慈那樣華麗的程度」[28]，之所以能如此華麗而突出，暗喻與象徵兩者著實功不可沒。〈第一爐香〉中將仙人掌喻為青蛇，暗指少女有形無實的生命；還有〈傾城之戀〉中象徵情欲的野火花，〈金鎖記〉中象徵陰性權力的房舍有如蛇穴；〈花凋〉中將川嫦喻為「沒點燈的燈塔」，暗指梁太太的月亮，〈等〉中象徵人類局限的白漆格子，《秧歌》中象徵鬼域的白粉牆……，將這些毫不相關的東西通過設喻或象徵而予以並置，看似耽溺於「華麗」，其實卻是富含深沉的「底子」的（《流言・自己的文章》，頁21）；於是，在讀者想像性的銀幕上，便上演著一場場「張腔」十足的視覺盛筵：

那時候，夜深了，月光照得地上碧青，鐵闌干外，挨挨擠擠長著墨綠的木槿樹；地底下噴出來的熱氣，凝結成了一朵朵多大的緋紅的花，木槿花是南洋

種，充滿了熱帶森林中的回憶——回憶裡有眼睛亮晶晶的黑色的怪獸，也有半開化的人們的愛。木槿樹上面，枝枝葉葉，生著各種的草花，都是毒辣的黃色、紫色、深粉紅——火山的涎沫。還有一種背對背開的並蒂蓮花，白的，上面有老虎黃的斑紋。在這些花木之間，又有無數的昆蟲，蠕蠕的爬動。……（《第一爐香‧第二爐香》，頁100）

在黃昏的燈光下，那房間如同一種黯黃紙張的五彩工筆畫卷。幾件雜湊的木器之外還有個小籐書架，另有一面大圓鏡子，從一個舊梳妝台上拆下來的，掛在牆上。鏡子前面倒有個月白冰紋瓶裡插著一大枝臘梅，早已成為枯枝了，老還放在那裡，大約是取它一點姿勢，映在鏡子裡，如同一個月洞門裡橫生出來。（《惘然記‧多少恨》，頁116）

這兩段都帶有一點詭異的味道，彷彿敘述的不是人間，而是遠離現實的夢的禁地。例一，描寫的是羅傑安白登與愫細的新婚之夜，捨棄了人的寫實，而透過噴氣、紅花、熱帶森林、黑色的怪獸、毒辣的色彩、涎沫、蠕蠕爬動等種種原始的恐怖，表現這對夫妻的動物性愛，之所以加入這「半開化的」的陰森氣氛，原是為了塑造噩夢的氛圍，所以愫細會倉皇逃出，羅傑也莫名的背上「色情狂」的

罪名而驚呼：「這一定是一個夢——一個噩夢！」（頁101）例二，描寫虞家茵的住所，以「黯黃紙張的五彩工筆畫卷」、「舊梳妝台」、「月洞門」暗指一個脫離現實的時空，因此使得第一次造訪的夏宗豫產生「一種恍惚的感覺」（頁116），此空間其實也暗指家茵脫離現實、不見容於社會的形象，尤其是對一個有婦之夫冒生情愫，更使她享受不到幸福的潤澤而形同一枝無力成長的「枯枝」，最後，「她不能夠多留他一會在這月洞門裡，那鏡子不久就要像月亮裡一般的荒涼了」（頁150），兩人共織的「昏黃的夢」終於清醒。暗喻與象徵的視象，表現了如夢人生，其荒誕，其鬼魅，不只是對現實的懷疑與否定，更意指人類普遍在沉落時代中虛無的生存狀態。

夢由兩種相衝突的傾向所引起，一要睡眠保持安定，一要滿足心理的刺激；電影的本質即是夢，融合了現實與想像、再現與表現，觀眾一方面清醒的知道自己身在電影院中觀賞別人的故事，一方面卻又受到聲光的吸引而暫時忘記自我；正是模擬了電影的夢境感，模擬了電影觀眾「入片狀態」的心理張愛玲的小說，一方面在現實中安然營造電影之夢，一方面卻又以電影之夢與現實的落結構，一方面在現實中安然營造電影之夢，一方面卻又以電影之夢與現實的落差，戳破現實的虛偽表象，直指人生的荒涼；它通過畫面的淡入與淡出、聲音指

342

夢

令的催眠，通過扭曲的線條、色彩、光影等視覺符號的暗喻與象徵，拉開與現實邏輯的距離，使小說富含多樣的「夢」的表述語言；它為讀者創造了一個紙上的夢幻世界，讀者便如同嬰兒般的迷戀著，在鏡像階段中去重溫那願望的戲劇化實現。義大利著名電影導演費里尼曾說「夢是唯一的現實」[29]，那便是以夢的方式去反映真正的現實。

鏡與夢是幻覺的藝術，是電影重要的表現題材與典型隱喻，是張愛玲小說體現人生意識的框架與角度，由此，我們看見了佈置鏡像與夢的語言以使作品靠向電影「鏡式文本」、「夢式文本」的敘事型態──從大量描寫鏡子與夢境上看，呈現的雖然是視覺表象，其實卻透顯著人物潛在的靈魂樣貌；而從文本隱喻上看，建構的雖然是一個假定性的小說空間，甚至如唐文標在《張愛玲研究》中所批評的──「這個世界是不值得再化力氣去描寫的」，「這世界與我們的現世毫無相類之處」，「這世界太小、太特殊，和我們世界日距日遠，有什麼幫助的地方呢？」[30]──但是，這「毫無相類」的世界，在奇魅艷異的背後，卻又能為我們直指世界某一部分的真實。張愛玲的小說世界如同人生之鏡、人生之夢，也像是一場人生電影，在讀者的想像性銀幕上，不斷互映互釋著真與假、虛與實、鏡

夢空間與現實空間之間的對話。

　　人透過映像建立自己的真實，張愛玲的小說透過鏡與夢的「虛幻的現在」建立起自己的真實，同時威脅著讀者辨識現實與幻象的能力。嚴羽在《滄浪詩話》中說：「如空中之音，相中之色，水中之月，鏡中之像，言有盡而意無窮。」鏡花水月，黃粱南柯，鏡與夢裡呈現的假象若是「言有盡」，那麼其中透露的真實則是「意無窮」了，這種同於原物的困惑，正如人生意義的參差、矛盾、難解，因此張愛玲在小說集的序言中悲觀的表示：「生命也是這樣的吧——它有它的圖案，我們惟有臨摹。」[31] 那言詞間透散的虛幻與蒼涼，也許就是以鏡以夢的人生描畫；那些在櫥窗前汲汲營營尋找自己面容的身影，其實不過是搬演著早已安排好的情節，不過是臨摹著既定的生命圖案。

1 〔美〕蘇珊‧郎格（Susanne K.Langer,1895-1982）認為，電影是由事件展開的空間所構成的「一個虛幻的有創造力的想像」的「幻覺中的現實」，是一種永恆的、無處不在的「虛幻的現在」。見蘇珊‧郎格著，劉大基等譯：《情感與形式‧附錄：電影簡議》（*Feeling and Form*,1953）（台北：商鼎文化出版社，1991年10月），頁480-482。

2 如尚‧考克多（Jean Cocteau,1889-1963）的《奧菲》（*Orphée*,1950），奧森‧威爾斯（Orson Welles,1915-1985）的《大國民》（*Citizen Kane*,1941）、《上海小姐》（*The Lady from Shanghai*,1947），貝納多‧貝托魯奇（Bernardo Bertolucci,1941-2018）的《巴黎最後探戈》（*L'Ultimo Tango a Parigi*,1972）等作品，都有卓越的鏡像表現。

3 〔日〕佐藤忠男（1930-）著，廖祥雄譯：《電影的奧秘》（台北：志文出版社，1997年1月），頁65-70。

4 李歐梵：〈不了情——張愛玲和電影〉，收錄於楊澤編：《閱讀張愛玲——張愛玲國際研討會論文集》（台北：麥田出版，1999年10月），頁367-368。

5 〔英〕大衛‧霍克尼（David Hockney）：《*David Hockney Photographe*》，語出Sabine Melchior-Bonnet著，余淑娟譯：《鏡子》（*Histoire du Miroir*）（台北：藍鯨出版，2002年1月），頁132。

6 王國芳、郭本禹：《拉岡》（台北：生智文化‧1997年8月），頁136-141。

7 王國芳、郭本禹：《拉岡》，頁143。

8 王國芳、郭本禹：《拉岡》，頁141。

9 〔匈〕貝拉‧巴拉茲（Béla Balázs,1884-1949）著，何力譯：《電影美學》（*Theory of The Film*,1952）（北京：中國電影出版社，1979年2月），頁49。

10 李鴻禾：《超現實：被審視的時空》，收錄於鄭洞天、謝小晶編：《構築現代影像世界——電影導演藝術創作理論》（北京：中國電影出版社，2002年3月），頁221。

11 賈磊磊：《電影語言學導論》（北京：中國電影出版社，1996年3月），頁84。

12 水晶：《張愛玲的小說藝術》（台北：大地出版社，1993年7月），頁146。

13 金丹元：《影視美學導論》（上海大學出版社，2001年12月），頁286。

14 余斌：《張愛玲傳》（台中：晨星出版，1997年3月），頁165。

15 蘇珊‧郎格：《情感與形式》‧附錄：電影簡議，頁480。

16 〔法〕雷納‧克萊爾（René Clair）著，邵牧君、何振淦譯：《電影隨想錄——1920至1950年間電影藝術歷史的材料》（*Réflexion Fait*,1951）（北京：中國電影出版社，1981年1月），頁89-90。

第九章

鏡與夢。：假象中的真實

17 〔法〕克利斯提安・梅茲（Christian Metz,1931-1993）：《想像的能指》（The Imaginary Signifier,1982），轉引自彭吉象：《影視美學》（北京：北京大學出版社，2002年3月），頁120。

18 克利斯提安・梅茲：《虛構的影片及觀眾》，轉引自彭吉象：《影視美學》，頁406。
蒲震元、周涌主編：《當代電影美學文選》（北京廣播學院出版社，2000年11月），頁406。

19 亞里斯多德認為，悲劇透過將痛苦變形為藝術的過程，使情感得到適當的宣洩。見〔古希臘〕亞里斯多德（Aristotle,BC384-322）著，傅東華譯：《詩學》（Poetics）（台北：臺灣商務印書館，1967年2月台1版），頁21。

20 周蕾：《技巧、美學時空、女性作家——從張愛玲的〈封鎖〉談起》，收錄於楊澤編：《閱讀張愛玲——張愛玲國際研討會論文集》（台北：麥田出版，1999年10月），頁171。

21 水晶：《張愛玲的小說藝術》，頁193。

22 〔奧〕佛洛依德（Sigmund Freud,1856-1939），葉頌壽譯：《精神分析引論、精神分析新論》（台北：志文出版社，1997年1月），頁95。

23 轉引自賈磊磊：《電影語言學導論》，頁89。

24 李鴻祥：《超現實：被審視的時空》，收錄於鄭洞天、謝小晶主編：《構築現代影像世界——電影導演藝術創作理論》，頁200。

25 《安達魯之犬》（Un Chien Andalou,1928）被視為超現實主義電影的經典作品，著名的段落有以剃刀割破眼球、男人的手心冒出螞蟻、鋼琴上堆置腐爛的驢屍等，企圖以潛意識的荒謬與恐怖，建立非理性的真實，攻擊畫面間的連續性，挑釁觀眾的視覺。導演為路易斯・布紐爾（Luis Buñuel）與薩爾瓦多・達利（Salvador Dali）。

26 游本寬：《論超現實攝影——歷史形構與影像應用》（台北：遠流出版，1995年4月），頁16。

27 佛洛依德：《精神分析引論、精神分析新論》，頁171。

28 夏志清著、劉紹銘編譯：《中國現代小說史》（台北：傳記文學出版社，1991年11月），頁403。

29 「夢是唯一的現實」是費里尼的（Federico Fellini,1912-1993）名句，也是其自傳名。見C.Chandler著，黃翠華譯：《夢是唯一的現實——費里尼自傳》（台北：遠流出版，1996年11月）。

30 唐文標：《張愛玲研究》（台北：聯經出版事業公司，1995年12月），頁64。

31 張愛玲：〈傳奇〉再版的話，收錄於來鳳儀編：《張愛玲散文全編》（浙江：浙江文藝出版社，1992年7月），頁189。此篇在台北皇冠《張愛玲全集》典藏版中，收錄於第5冊《傾城之戀》，名為〈再版自序〉，末尾刪除了兩段文字（約280字），此引文即在刪除的段落裡。

第十章

結論：小說中的電影藝術

結論：小說中的電影藝術

電影的本質是「鬼魅」。這鬼魅看得到卻抓不著，觀眾明知那是塊虛假的布幕，卻又甘願花錢沉醉其中或哭或笑；它在黑暗與恍惚中，以其無所不能的魔力，穿梭今昔，出入現實，打造一個神奇的世界，統治現代人類的感官經驗，不停的召喚著實際的人生況味，履行著不可能達成的想望；它透過銀幕畫面與聲音種種的精心安排，形成一個一應俱全的夢境王國，因而被公認為二十世紀最流行、影響最鉅的藝術形式。

張愛玲的小說，同樣具有鬼魅的特質。它橫出於一九四〇年代五光十色的殖民都會——上海，卻又抱持著一縷中國舊小說的「鬼影子」，淒清，冷艷，幽幽飄蕩在文學史論述的邊緣，脫離著時代，卻又映照著每一個時代；它在陰暗的「沒有光的所在」，以機巧世故與令人眼睛一亮的文字，刻畫著

「沉下去，沉下去」的古老足跡，筆下人物雖生猶死，受制於「惘惘的威脅」與

「更大的破壞」的恐怖，使整個宇宙飄影幢幢，彷若鬼域；它透過華麗的視覺意

象，昭示著獨特的「美麗而蒼涼」的世界觀，形成「張派」的「祖師奶奶」，遙

控日後眾多台、港、大陸作家的筆端，如白先勇、施叔青、朱天文、朱天心、鍾

曉陽、蘇偉貞、袁瓊瓊、王安憶等；後來的電影導演也加入向她致敬的陣容，紛

紛將其小說改編為電影，如但漢章、許鞍華、關錦鵬、李安等，如此魂魄不散，

影響深遠，還是史上少見；當然，最重要的「鬼魅」，還是在於小說中的電影表

現技巧，營造了一個充滿視聽刺激的想像空間，富含電影感。

電影與小說，供給張愛玲許多創作的養料。她從小閱讀傳統章回小說如《紅

樓夢》、《金瓶梅》，並熟悉鴛鴦蝴蝶派如張恨水的作品，不自覺便感染了舊小

說的習氣，這一點許多學者已提出研究成果；[1] 而有關西洋小說，張愛玲也曾談

及喜歡英國小說家毛姆（W.Somerthet Mangham,1874-1965）以及赫胥黎（Aldous

Haxley,1894-1963）等人的著作，影響也不可小覷；然而，其對電影藝術的欣賞

與挪用，相對而言卻較少受到研究者的注目。李歐梵在〈不了情——張愛玲和電

影〉一文指出：「張愛玲的特長是……她把好萊塢的電影技巧吸收之後，變成了自

第十章
結論：小說中的電影藝術

一 形式主義的影像藝術

張子靜在《我的姊姊張愛玲》中回憶說：「在任何社會變化中，我姊姊對文學和電影始終最為情深。」[3] 在張子靜的眼中，姊姊對電影極度迷戀，從床頭的電影雜誌、傾心的電影明星、一看再看的電影作品，到寫影評、創作電影劇本、改編自己的電影劇本為小說、改編自己的小說成電影劇本等方面看來，張愛玲對電影的確一往情深；而在小說讀者的眼中，張愛玲也是一名電影狂熱者，在閱讀她的小說時，讀者睜開的是一雙「電影的眼睛」，彷彿不是肉眼，而是有一台攝影機在觀察、錄製、創造著世界，因此，任何一個影響鏡頭的元素，都足以左右讀者對訊息的接收與理解──如何克服時間與空間的限制？如何掌控環境

己的文體，並且和中國傳統小說的敘事技巧結合得天衣無縫。」[2] 閱讀大量的小說與電影，為張愛玲的創作生涯打下了厚實的基礎，她左右逢源，中西兼用，在創作的花園裡開展出一片奇異的景致，於是，挖掘那景致中豐富迷人的電影幽魂，就成為本論文站在「電影閱讀」角度的主要期盼。

的氛圍？被攝主體為什麼要選擇這而不選擇那？遠景還是特寫？影調是明是暗是軟是硬？色彩要濃麗還是枯索？攝影機運動還是被攝主體運動？長鏡頭的推移還是蒙太奇的跳躍？搭配什麼聲音？是音樂還是周遭的聲響？要同步還是對位？……這些繁瑣的細節，都必須一一定奪取捨，而透過這些定奪取捨，透過對小說文本的「電影閱讀」，讀者才能領受到其展現創作的形式，其指揮視聽符號的魅力，其「風格化」的獨特影像語言——在字裡行間在讀者的想像性銀幕上，如同電影導演在膠捲在電影院的屏幕上，張愛玲的小說展現了傾向於形式主義

（formalism）影像藝術的特徵：

一、以景別言，特寫鏡頭的表現尤為突出，透過審視日常生活中「不相干」的物體，或是被分割的人物面容與肢體，張愛玲的小說展現了深藏在現實背後的「另一次元的現實」，以之出入幻覺與現實、表象與靈魂、剎那與永恆，並且呈露鏡頭下的女性生存樣貌與鏡頭後的女性觀點，此不尋常的褪去背景時空、過度放大的細節注視，雖然使描述對象脫離了客觀世界大小比例的一般狀態，甚至瑣碎、變形，卻進而讓它擁有了訴說千言萬語的能力，滿足了讀者的窺視快感；這種寫作方式，正如普多夫金在《電影技巧與電影表演》中所說，能穿透表象而創

造影像深度，4 充分體現了電影直觀物象以暗示或象徵的語言特質。

二、以色彩言，陰森而失血的白色，流動於華麗紛呈的文字與現實板塊之下，是張愛玲對童年不愉悅經驗的「記憶色」，透露其對客觀世界的發現——荒涼鬼域是對人間的詮釋，否定了人的存在，因而家園、婚姻、愛情一概被抹上了白色符號；失血女體則凸顯了女性在父權體制下的原罪意識與內在特質，出於對女性處境的關注與同情；於是白色在「蔥綠配桃紅」的敘事策略中，成為新的視覺焦點，白門、白太陽、白手臂、白臉、白鳳凰、慘白的新娘，這些審美情感的外化物象，刺激著讀者的感官想像，肩負著呈現藝術真實的任務。

三、以影調言，光線創造了一個「陰暗而明亮」的詭異世界，在整體結構造型上，展示的是人類普遍的「一級一級上去，通入進沒有光的所在」的命運圖景，每每在重要鏡頭中「幽暗的彈奏」，揚起文明下沉的主旋律，又打破讀者對「高調」光線的既定認知，一反陽光普照的普遍象徵意義；而在畫面形象造型上，「硬調」的反差，讓明暗對比強烈的光影作為文本的其中一名角色，以面光、側光、背光、頂光等不同光位的表現形式，以及種種的自然光、人工光、效果光，創造空間靈動的生命，形成寫意性的用光風格。

四、以構圖言，無論是靜態的高下、單數、斜線構圖，還是動態的畫面內部運動、畫面外部運動、綜合運動構圖，動靜之間，均展現對複雜人世的洞察，對電影影像運動與景深構圖的整體把握能力，以及將情節內容與創作態度有機入人物、道具、景觀等空間佈局的技巧，傳遞了創作主體的藝術思維與對事物秩序的主張，使美感形式、小說主題、事物邏輯與本質獲得有機融合，同時呈現文學向圖像擴張的審美價值。

五、以蒙太奇言，參用了電影蒙太奇的形象思維方法，使敘述的開展猶如鏡頭的組接，充分調動讀者的想像、思想、情感，從而創造了如銀幕般的運動，也創造了電影化的知覺空間——敘事蒙太奇，在省略與延伸時空之間進行敘事上的變形魔術；而表現蒙太奇，則在製造特定的情感、情緒、意境，引導讀者領悟人物深層心理活動的軌跡，製造「整體大於部分相加」的力量；此種經過精心切換的主觀化思維化的藝術空間，破碎紛呈，以電影化的影像串鏈取代情節的敘述，形成了強烈的風格特徵，它是對經驗現實世界獨特的陳述方式，因而成為檢驗其美學風格的重要指標。

六、以畫外音言，以同步、對位、對立的畫外音與畫面的組合，演出電影聲

第十章
結論：。
小說中
的電影
藝術

畫的「參差對照」，使聲音不致成為畫面視象的附庸，而是一名舉足輕重的主角，肩負呈現主題、人物內心、奇異化美學等使命，這種讓畫外音與畫面相互對照而有機結合的編碼形式，強化了聲音的表現功能，讓聲音與畫面共同服務於電影感強烈的小說文本，將紙頁當作銀幕，刺激讀者的視聽感官與想像。

七、以鏡與夢言，鏡式與夢式的小說文本，建立了假象中的真實。鏡子作為一神祕的縮小的視象括號，能引起自我認同，營造真像與虛像的象徵結構，處理人物的會合，並能使讀者照見自我的心靈；而夢作為電影藝術模擬的對象，或在小說首尾搭建聲畫催眠的夢的架構，或採用圖像化的夢的修辭，也彷彿要讓讀者走進電影聲光所織造的夢境裡，由臨摹「虛幻的現在」，去映照那複雜而荒涼的生命圖案；這兩種電影的幻覺表現與隱喻，是體現人生意識的框架，使張愛玲的小說如同人生之鏡、人生之夢，更如同一場人生電影，在讀者的想像性銀幕上不斷交映著真與假、虛與實、鏡夢空間與現實空間之間的對話。

透過以上電影式的閱讀，不但可以看出張愛玲小說的電影特質，更體現了電影的時空藝術對其掌握小說時空藝術的深厚影響，以及二十世紀影視媒體的力量提供文學創作者嶄新的創造世界的方式。電影發展之路走了一百多年，作為一種

綜合性的藝術形式——「第八藝術」，已經成為大眾的共識，當然其中有許多構成元素必然是向文學這藝術母體借鑒的，不過電影絕非文學的旁支，它具有獨立的生命，它以強大的影響力量反哺二十世紀以降的文學，如周蕾在《原初的激情——視覺、性慾、民族誌與中國當代電影》中提到的，新的文學樣式「其自身內部包含了對技術化視覺性的反應」[5]，吸收電影的質素，成就了電影感。

二—— 美學與人生觀的共謀

電影的魔魅漸漸左右著二十世紀文學的發展，包括作者的創作意圖、審美情趣、觀看世界與表達思想的方式以及讀者接受的習慣等，這已是一個普遍的現象。在西方，能在小說中吸收電影藝術的技巧，將兩種異質的表現方式融合在一起的，不乏著名的小說大師，如奧地利的卡夫卡（Franz Kafka,1883-1924）、愛爾蘭的喬伊思（James Joyce,1882-1941）、英國的吳爾芙（Virginia Woolf,1882-1941）、美國的海明威（Ernest Hemingway,1899-1961）等；而在中國，這樣的現象也並非張愛玲首開先例，在一九三〇年代「新感覺派」的作品中，其

實已見端倪，如穆時英〈上海的狐步舞——一個斷片〉舞會場面類似電影鏡頭的「疊印」技巧，〈夜總會裡的五個人〉空間化的並置結構；又如劉吶鷗〈A Lady to Keep You Company〉如同電影腳本的寫作方式，〈遊戲〉通過男主人公的凝視觀點展示女主人公的形象等；這些例子都在移植電影技巧，反映電影圖像與當時上海大都會雜沓繽紛的文化性格，只是，這樣的移植與呈現是極為生硬的，尤其是由新感覺派所吹起的一陣流行上海的文風，充斥著輕飄飄的單行段落，濫用著粗糙的時空切換與鏡頭運動，更是為人詬病。6 李今在《海派小說與現代都市文化》中表示：「電影對新感覺派的影響是顯而易見的，也多是表面化的。……他們漫遊在街道上，不僅突出了『眼睛』的功能，其視覺經驗也不得不為鱗次櫛比的建築群所切割，他們所獲得的只能是關於都市的斷片的、有限的、印象式的日常生活的經驗，所以他們那些較多地模擬電影的小說是具有電影性質的物象或說是圖像紛呈，而不像張愛玲的作品是綜合著情感、理性的意象紛呈。」7 李今從「物象」與「意象」的差距，認為新感覺派之所以會形成照搬技巧的「表面化」現象，在於沒有將「物象」提煉成情感與理性所凝聚的「意象」，因此和張愛玲的作品比較起來，就失之於輕佻。

張愛玲曾在散文中說：「刺激性的享樂，如同浴缸裡淺淺地放了水，坐在裡面，熱氣上騰，也感到昏濛的愉快，然而終究淺，即使躺下去，也沒法子淹沒全身。」（《餘韻‧我看蘇青》，頁82）又表示：「唯美派的缺點不在於它的美，而在於它的美沒有底子，溪澗之水的浪花是輕佻的，但倘是海水，則看來雖似一般的微波粼粼，也仍然飽蓄著紅濤大浪的氣象的。」（《流言‧自己的文章》，頁21）這種排斥「沒有底子」的創作自覺，反映在電影感的審美追求上，規避了輕佻淺薄的弊病。的確，張愛玲這名海派小說的殿軍，雖然在某些方面延續了海派小說的風格，且其豐厚的電影感也有賴於之前新感覺派的經驗累積，然而，她卻能提升那種表面化的移植，吸納電影的本體意識與表現技巧，再加以大量欣賞電影的獲得與自己特殊的人生意識，因此使「鬼魅」的電影藝術真正能成為恣縱想像力與創造力的方法與樂土，一個可與現實生活「參差對照」的象徵架構，而讀者也才能在當中思索其高度「他性」的美學——赤裸裸的現實世界，一旦被架上鏡頭呈現，勢必與原來的樣貌不同，這是影像與現實之間的必然差距。蘇珊‧郎格在《情感與形式》中提出，這是藝術作品的本質——「他性」（Otherness）：「每一件真正的藝術作品都有脫離塵寰的傾向。它所創造的最直

接的效果，是一種離開現實的『他性』。[8] 藝術創造的基本過程，就是運用物
質傳達的手段使情感客觀化、對象化的過程，在這過程中，藝術與現實物質之間
的距離被拉開了，所產生的「藝術真實」，不僅能再現事物的存在內容，而且具
有更多的內容。以下即從「奇異」、「破碎」、「虛幻」三個觀點歸結張愛玲小
說通過「電影閱讀」後所呈現的「藝術真實」，並闡述此藝術真實為其美學與人
生觀共謀的結果。

一、奇異。透過「電影的眼睛」，張愛玲的小說在直觀可見的現實物象中，
灌注獨特的審美思維，創造了「奇異化」的世界。

電影有一項重要的特質，即以展示物象為敘述的基礎，必須讓觀眾切實「看
得見」，也就是說，它是一門將思想不斷化為視象的藝術，如貝拉‧巴拉茲提
出的「可見的人類」，斯坦利‧卡維爾認為的「看見的世界」；[9]，於是，在物
象化的過程中，不能只說曹七巧這個人物「痛苦至極」，而要將鏡頭移到一只翠
玉鐲子上，讓鐲子徐徐順著骨瘦如柴的手臂往上推，一直推到腋下；也不能只說
白流蘇「推翻了傳統」，而要讓蚊煙香盤出現在畫面中，被流蘇笑吟吟的踢到桌
子底下；在這一點上，張愛玲十分能領會箇中要旨。王德威〈張愛玲成了祖師奶

奶〉一文即指出，張愛玲拿手的心理描寫，「多半藉著與物質世界的平行類比而凸顯出來」[10]。不過，「與物質世界的平行類比」依然不足，電影畢竟不是只是機械性的「物質現實的復原」而已，因此，在本體論的意義上，它還必須具有審美主體性，承擔著創造藝術形象的任務，開拓現實物象的審美意蘊，承載創作主體獨特的審美情感、審美個性、審美理想，便成為電影創作的一項重要的藝術追求。

張愛玲小說的電影化藝術，首先即在於讓現實物象通過「電影的眼睛」，重新塑造──特寫鏡頭，使平凡的描寫對象擁有非凡的發言權力；反常的色彩與光影效果，讓描寫對象遠離原有形貌，甚至誇張變形；奇特的線條與圖像，經營著描寫對象的位置與畫面的佈局；迥異的鏡頭的角度與運動方式，有別於一般的觀看習慣；畫外音使畫面產生令人意想不到的意義與趣味；大量的鏡像與夢境式的語言，讓人迷惑於真假虛實間的多義與曖昧……。在經營視覺意象上，這雙「電影的眼睛」的確是不遺餘力的。夏志清曾在《中國現代小說史》中指出，其「視覺的想像，有時候可以達到濟慈那樣華麗的程度」[11]，電影化的鏡像模擬，無疑在「視覺的想像」上提供了張愛玲取之不盡的泉源，眾所周知，她最精采的作品

完成在一九四三到一九四五的上海，這位初出茅廬而又僅僅體驗過家庭與學校生活的年輕作者，如何能挖掘物質世界背後的「惘惘的威脅」，又如何能察知人情世故的百態？如果在創作時，張愛玲受制於對現實欠缺親身體驗，那麼其「視覺的想像」所憑恃的，也許更多的就是對銀幕的記憶。

通過鏡頭所錄製下來的銀幕物象，吸收了各種影響影像的變因與創作主體的審美選擇，雖然在藝術的抽象化之後，仍然在某一程度上呈現為一具象之物，但「此」物早已不再是鏡頭前那原來的「彼」物了，張愛玲的小說在這種藝術「他性」的基礎上，讓物象既不脫離個別又容納更多的意義，於外觀於內涵都達到高度的自我完滿，於是，在小說中共同建立了一個與現實有所差距的「新現實」，蒼涼，下沉，那是一個透過「電影的眼睛」看出去的世界，具有強烈風格化的傾向，展露了影像藝術的審美物象性，體現了創作主體的美學追求。

鏡頭前的眾多物象，既一一經過「張腔」的風格化提煉，便形成銀幕影像的「系統歪曲」，不只是承擔一般的敘事工作，更肩負著追求「奇異化」美學的任務。俄國形式主義理論家維‧什克洛夫斯基在《作為手法的藝術》中曾說：「藝術的目的是為了把事物提供為一種可觀可見之物，而不是可認可知之物。藝術的

手法是將事物『奇異化』的手法，是把形式艱深化，從而增加感受的難度和時間的手法，因為在藝術感受過程本身就是目的，應該使之延長。」[12] 張愛玲的小說透過鏡頭重塑世界的過程，即所謂「把形式艱深化」的過程，形成了一道閱讀阻滯，切斷了讀者觀察與思維的慣性，使形式變得困難，於是讀者會對某些刻意放大的物象感到陌生，也會驚異於某些人物與場景奇詭的色彩與光影，更會對某些怪異的構圖安排感到困惑；這些「奇異化」的手法，取代了那些已無法激起讀者感覺的舊形式，喚起了讀者對新形式的新感覺，當讀者在新感覺裡感受到視聽衝擊並思索其內部連繫，張愛玲正好灌注其創作意識，從而讓讀者以嶄新的眼光注意情節、理解世界，這正是奇異化的審美效應。

在張愛玲的體認中，時代是沉沒的，世界是荒唐的，人在這樣的存在處境中，會產生一種「奇異的感覺」。她在散文〈自己的文章〉中說：

人是生活於一個時代裡的，可是這時代卻在影子似地沉沒下去，人覺得自己是被拋棄了。為要證實自己的存在，抓住一點真實的，最基本的東西，不能不求助於古老的記憶，人類在一切時代之中生活過的記憶，這比瞭望將來要更明晰、親切。於是他對於周圍的現實發生了一種奇異的感覺，疑心這是個

荒唐的，古代的世界，陰暗而明亮的。（《流言‧自己的文章》，頁20）

所以在《傳奇》增訂本上，她放了一張詭怪的封面，一個失去五官、比例過大的現代女人倚在窗外，向內窺視著古代的家庭，這圖畫傳達的鬼魅感與奇異性，便是張愛玲小說的總體概括。在藝術的領域中，「神似」的重要性超過了「形似」，張愛玲的小說放棄了對現實物象的「形似」的復原，而以電影鏡頭創造了一個「神似」的「奇異化」的世界，映現了惘惘世界的真實神魂。

二、破碎。張愛玲的小說敘事，或並置影像，或插入一個看似「不相干」物體的細寫，或隨意跳躍時空，或延長某一關鍵的剎那，這些類似電影時空表現的手段與想像，以影像系列取代情節連貫，阻斷了傳統小說敘事的時間連續，呈現了破碎性。

電影特有的破碎形式，如蒙太奇，是結構時空的主要方式，相當適於表現城市的紛雜生活。匈牙利電影理論家伊芙特‧皮洛曾在《世俗神話──電影的野性思維》中表示：「近幾十年發展起來的沸沸揚揚的大城市生活新方式和新特點只有電影能夠記錄下來和做出靈敏反應。」[13]城市中的快速、緊張、炫目，似乎可以在電影「不停」「迅速」「變化」著的被攝主體、景別、光線、聲音、色彩、

觀點、俯仰角度、運動、蒙太奇的組接當中找到展現自我的舞台，張愛玲的小說

能如此從容運用，巧妙挪移，無疑具有一種上海人的「奇異的智慧」（《流言‧

到底是上海人》，頁56）。張愛玲以撰寫香港、上海的傳奇聞名，在小說中置

入能對大城市「靈敏反應」的電影手法，的確能十分傳神的表現人對城市文明的

流連、欣賞，或者絕望，只是在本質上，電影的鏡頭空間卻原與小說的連續性敘

述是互不相合的，電影「不停」「迅速」「變化」著的視覺元素，以及組接人生

斷片的特質，將從根本上阻斷傳統小說時間順序的敘事之流；換言之，若是以電

影鏡頭化的想像作為小說的創作基底，那麼就容易導致小說具有「空間化」的傾

向，以至於產生文本的「破碎」。

約瑟夫‧弗蘭克在小說空間形式理論的經典之作〈現代小說中的空間形式〉

中認為，小說的空間化「或許可以稱之為電影攝影機式的，因為這種相似立即使

我們想到」14。的確，二十世紀現代小說形式的空間化與電影化的想像是同源

的，張愛玲的小說具有明顯的空間化情境的特色，小說結構旋繞於空間化的場景

如電車、公寓、街道等而逃逸於時間順序與歷史，此特色類似於電影化的想像

──時間常被中止，筆力集中在某些看似不相干的鏡頭元素，於是讀者在有限的

第十章
結論：。
小說中的
電影
藝術

時間範圍內，被固定在各種元素連繫的交互作用之中，這些具有深刻意義的各種連繫，在敘述過程之外游離著，被並置著，然而讀者卻能藉著它們拼合出場景的全部意味。

最能隱喻城市文明中人類生存的〈封鎖〉，典型的體現了這種小說空間化的傾向與影像並置的破碎美學。這篇小說運用「切斷了時間與空間」的「虛線」作為起首與結尾，本身即展現了碎裂時空板塊的意圖；此外，從馬路上的人、電車裡的人、乞丐、靠近門口的人、中年夫婦到男主角呂宗楨出場，其透過「視覺框框」一一加以窺視的影像並置，更是小說電影化的具體呈現。周蕾〈技巧、美學時空、女性作家——從張愛玲的〈封鎖〉談起〉一文，將〈封鎖〉與美國導演希區考克（Alfred Hitchcock,1899-1980）的電影《後窗》（Rear Window,1954）相提並論，認為兩者都不約而同的探索著一種現代性的特有的存在意識：任何「故事」，任何「內容」，其實都藉著一個人工造成的「視覺框框」而來；這個框框一方面提供了觀察、理解的觀點，但另一方面卻必然是偏側不全，有著它自己的盲點。[15]這個視覺框框，就是張愛玲小說中隨處可見的空間框框，也就是描畫世界所透過的「電影的眼睛」，就因為架設了這視覺框框，她一方面能在現實裡抽

取一個破碎的時空，另一方面也就依恃其破碎而灌注其個性化的奇異世界觀。視

覺框框一方面捨棄了絕大部分的空間，然而卻又在諸多碎片的組合中，創造了一

個獨一無二的世界。

其實不只〈封鎖〉體現了影像並置的藝術，其他篇章如〈年輕的時候〉潘汝

良圍著舊圍巾上學的途景，〈傾城之戀〉白流蘇坐在床上與三條灰龍的交叉蒙太

奇等，都出現了類似手法，阻斷現實時空的連續性。美國電影理論家阿恩海姆在

《電影作為藝術》中曾提到，電影的「空間和時間缺乏連續性」：在實際生活中，

每個人都是在連續的空間與時間中經驗單一或一系列的事物，但是在電影中卻不

同，被拍攝的一段時間，可以中斷在任一點上，而相連的兩個場面，也可能發生

在完全不同的時間裡。[16] 由此可知，不只是影像並置而已，張愛玲小說裡其他的

電影化手法，如蒙太奇的轉換、景別的變化、色彩的描摹、光影的佈局、聲音與

畫面的分立、鏡夢與現實的對話等等，這些各式各樣細節技巧的耽溺，都是小說

形式破碎的基因——所以，〈金鎖記〉曹七巧髮髻上風涼針的特寫鏡頭，可以順

理成章的阻斷在七巧順勢滑下椅子與蹲在地上抽咽之間；〈傾城之戀〉白流蘇跪

在母親膝前哭著搖著，透過心理蒙太奇，讀者竟走入流蘇在傾盆大雨中與家人擠

散的童年記憶；〈紅玫瑰與白玫瑰〉的故事結尾，可以寫在小說的一開始；《怨女》中時時出現剎那的延長，如同時間的夾寫，可以自由的夾雜在正常的敘述流之中，外化銀娣永恆的苦痛⋯⋯。彭秀貞在〈殖民都會與現代敘述〉——張愛玲的細節描寫藝術〉中說：「這個真實的人世，它充滿了各種光怪陸離、矛盾衝突、斷裂零亂的聲音與憤怒，細節，常常是游離的、零落的、感官的細節，更能具體呈現真實的現代經驗。張愛玲作品中的細節固然對推動個別故事情節或豐富個別作品的意涵，有輔助的功能，但是，更基本的是，它們沒有系統，流竄在作品之間，超越個別情節與格局，自成一群符號，簇擁著，湊合出一幅『荒涼』但『真實』的現代風景。」[17] 其實這段話點出的，即是張愛玲小說空間化的破碎特質，以直觀的描述凌駕敘事，那些斷裂、零亂、游離的細節，破壞傳統小說單一時間的規則，正如一個個「沒有系統」的小碎片，「流竄在作品之間」，卻能自成連繫，湊合出電影化的想像入侵文學後的樣貌。

張愛玲曾說：「生在這世上，沒有一樣感情不是千瘡百孔的。」（《傾城之戀·留情》，頁32）破碎，不只是小說電影化的表現技巧，而是其對現實更深層的審美情感與理性觀察：

現實這樣東西是沒有系統的，像七八個話匣子同時開唱，各唱各的，打成一片混沌。在那不可解的喧囂中偶然也有清澄的，使人心酸眼亮的一剎那，聽得出音樂的調子，但立刻又被重重黑暗上擁來，淹沒了那點子了解。畫家、文人、作曲家將零星的、湊巧發現的和諧聯繫起來，造成藝術上的完整性。

（《流言・燼餘錄》，頁41）

在這樣凶殘的，大而破的夜晚，給它到處開起薔薇花來，是不能想像的事，然而這女人還是細聲細氣很樂觀地說是開著的。即使不過是綢絹的薔薇，綴在帳頂，燈罩，帽沿，袖口，鞋尖，陽傘上，那幼小的圓滿也有它的可愛可親。（《流言・談音樂》，頁221）

這是張愛玲在散文中展現的美學體認，世界是一個「凶殘的，大而破的夜晚」，人類的生命圖景不過是殘酷世界的點綴物，當人類面對文明的下沉、時代的倉促，了解世界「已經在破壞中，還有更大的破壞要來」（《傾城之戀・再版自序》，頁6）；當碎片式的「幼小的圓滿」，竟也成為人類在卑瑣、灰暗中相濡以沫的緣由，於是小說便以「荒涼」詮釋人生，以「零星的、湊巧發現的和諧」去追求「藝術上的完整性」，以電影化的破碎形式去承載文本精神。

三、虛幻。電影是幻覺的產物，透過電影閱讀，張愛玲的小說煥發著實與虛的辯證思考，其所創造的疏離、禁閉、陰暗的空間，正如同一面鏡子，對照了現實世界的虛假。

電影，不過是在二度平面上投射的一束光線，卻成為人類最新的藝術形式，觀眾知道那是一場騙局，但又心甘情願的接受這個事實，只因為電影能以最虛幻的方式召喚最真實的人生。蘇珊‧郎格在《情感與形式》中認為，電影以其獨特的方式，創造了「虛幻的現在」：做夢者所處的位置就是攝影機的位置，攝影機的位置也正是觀眾的位置，而構成電影的，不是正在展開的事件，而是事件展開的空間，因此，電影是由事件展開的空間所構成的「一個虛幻的有創造力的想像」的「夢幻中的現實」，這是一種永恆的、無處不在的「虛幻的現在」[18]。銀幕影像的假定性是電影的基礎，觀眾卻在接受銀幕訊息時，不斷產生視聽經驗的自我認同，以致產生「那就是真實」的幻覺，於是電影就被賦予了揭示真實的功能。而電影院，因而成為一個販賣虛幻的場所。它逼真的模擬著現實世界的聲光，卻又要求觀眾遺忘所在的現實世界，去做一場短暫的夢，這樣的藝術空間取代了現實空間，中斷了世界運行的物理時空，而僅僅留住觀眾的心理時

空，當觀眾的心理時空成為衡量生命唯一的尺度，於是許多不可企及的想望，便都能在這疏離現實的空間中完成；因此，在觀眾走出電影院回到現實之後，便也帶著藝術的真實去反覆叩問現實的真實。張愛玲的小說透過電影與現實之間看似符合其實又不盡符合的弔詭，深刻揭示了現實的虛假性，作為以影像的真實性，「鏡式文本」的一種隱喻。〈多少恨〉開篇描述的現代電影院大廳，就形同這個世界的門面：

現代的電影院本是最大眾化的王宮，全部是玻璃，絲絨，仿雲母石的偉大結構。這一家，一進門地下是淡乳黃的，這地方整個的像一隻黃色玻璃杯放大了千萬倍，特別有那樣一種光閃閃的幻麗潔淨。電影已經開映多時，穿堂裡空蕩蕩的，冷落了下來，便成了宮怨的場面，遙遙聽見別殿的簫鼓。（《惘

然記・多少恨》，頁97-98）

「玻璃、絲絨、仿雲母石」的偉大建築，絕不是大眾普遍的生活環境，電影院「光閃閃的幻麗潔淨」與熱鬧的簫鼓，對照的正是實際人生的卑瑣、污穢、荒涼，而唯有透過「放大了千萬倍」的虛幻影像所直指的真實，觀眾才能洞悉真實世界背後所隱藏的虛幻。影像的虛幻，因此成為小說掌握世界並落實藝術思維的起點與

歸宿，那是藝術與現實的疊印處，恍惚如夢，極不真實，卻能以其魔魅深深吸引讀者。李歐梵在〈張愛玲與電影〉（*Eileen Chang and Cinema*）一文中表示：電影院是一個公眾的空間，又是一個幻想的境地，在張愛玲的小說中，它們相互纏繞，創造了自身的敘述魔力。[19] 張愛玲的小說不斷彰顯人性、愛情、家庭、社會諸方面價值的虛幻，同時選擇了虛幻的電影技巧深化小說主題，如此形式與內容的有機融合，確實相得益彰，兩者不但創造了「敘述魔力」，即電影獨有的視聽魅力，也共同體現了獨特的審美思維。

張愛玲對所存在的世界感到失望，所以自己用文學搭建了一座電影院，一個「最大眾化的王宮」，並且說：「現在我寄住在舊夢裡，在舊夢裡做著新的夢。」（《流言‧私語》，頁168）然而，「人們還不能掙脫時代的夢魘」（《流言‧自己的文章》，頁20），還無法理性認識世界的虛幻本質，因此她藉由小說，讓讀者在電影手法製造的「虛幻的現在」中醒覺，與不斷上演著精采情節的世界保持一段適當的距離，如同電影觀眾的「入片狀態」，一方面既沉迷於影像的流動，一方面又知道自己正在觀賞電影，從而享有既沉迷又在一定程度上保有反省與思辨的能力。

電影化的創作手法，使張愛玲的小說創造了一個奇異、破碎、虛幻的世界。

許多評論者批評其所描寫的是個空洞病態的非人間的人間，並且過度運用技巧，如迅雨更在〈論張愛玲的小說〉中以「最危險的誘惑」、甚至以「癌」作比，針砭那些「花花絮絮」的技巧膨脹；[20] 唐文標在《張愛玲研究》中認為「她的故事沒有愛、沒有溫暖、甚至沒有人間的味道」；[21] 然而，越來越多的讀者卻能明白，張愛玲只有通過種種奇異、破碎、虛幻的電影技巧，才能創造一個奇異、破碎、虛幻的現實世界，也才能實踐自己的荒涼美學。事實上小說掌握的也不只是電影藝術的技巧，而是連帶掌握住電影的本體特質，因為此般運用，在經過創作主體世界觀的投射後，蘊含了一種理性的美。

只是，小說不是電影，小說終究是小說，張愛玲的小說在電影化之餘，依然保留了影像所傳達不出的「文學味」，為文學保有了一塊抽象性想像的領土。李歐梵在〈不了情——張愛玲和電影〉中說：張愛玲「已經把想拍的電影放在小說裡」，而「這種既有文字感又有視覺感的獨特文體，很難再改拍成電影」[22]。張愛玲在小說中既展現電影藝術的技巧，又堅持文字藝術的獨特力量；既催動電影將思想變為視象的魔魅，又發揮文字能深入剖析人物精神意識的優勢；所以，它

不同於新感覺派對電影技巧的初步移植，而是兼取文學與電影之長，在兩種藝術的疆界，尋得恰適的平衡。

電影的出現，影響了文學的發展，影響了作家對世界的認識與表現。愛德華‧茂萊在《電影化的想象——作家和電影》中認為：「一九二二年而後的小說，即《尤里西斯》問世後的小說史，在很大程度上是電影化的想象在小說家的頭腦裡發展的歷史，是小說家常常懷著既恨又愛的心情努力掌握二十世紀的『最生動的藝術』的歷史。」23 本書《鏡夢與浮花：張愛玲小說的電影閱讀》，即嘗試從「電影閱讀」的角度，觀察張愛玲的小說在此歷史洪流中的角色與其審美特質，以挖掘這二十世紀「最生動的藝術」如何在文學的殿堂找到棲身之所，見證異質符號的相互融通。

總之，張愛玲在小說中安置了一個電影世界。電影質素的加入，不只沒有削減小說的文學性，反而因異質符號系統的撞擊，因電影質素在各層次審美屬性中相互關連，而構成作品的有機和諧，激發出一種使文字充滿豐富影像性的藝術風格。張愛玲的小說，吸納了電影的表現技巧與本體意識，具有豐富的電影影像基礎，上承新感覺派，下開小說電影化的想像，既發揮電影視聽藝術的魔魅，又保

學。

留文字抽象的優勢，確實成為中國現代小說的優秀範型，建立了獨特的小說美學。

1 與《紅樓夢》的牽繫，單篇論文如金宏達：〈《紅樓夢》·魯迅·張愛玲〉、呂啟祥：〈《金鎖記》與《紅樓夢》〉，兩篇均收於于青、金宏達編：《張愛玲研究資料》（福建：海峽文藝出版社，1994年1月）；康來新：〈對照記——張愛玲與《紅樓夢》〉，收錄於楊澤編：《閱讀張愛玲——張愛玲國際研討會論文集》（台北：麥田出版，1999年10月）；專著則有萬燕：《海上花開又花落——讀解張愛玲》（江西：百花洲文藝出版社，1996年8月）等。與《金瓶梅》的關係，如高全之：〈飛蛾投火的盲目與清醒——比較閱讀《金瓶梅》與〈第一爐香〉〉，收錄於高全之：《張愛玲學：批評·考證·鉤沉》（台北：一方出版，2003年3月）等。

2 李歐梵：〈不了情——張愛玲和電影〉，楊澤編：《閱讀張愛玲——張愛玲國際研討會論文集》，頁365。

3 張子靜：《我的姊姊張愛玲》（台北：時報文化出版企業公司，1996年1月），頁232。

4 普多夫金曾表示，電影是「捕捉經過一心一意的搜索眼光所滲透的內在層面。這理由可以用來說明為什麼最偉大的電影導演——他們最能敏銳地感受電影——總是利用細節的東西來使他們的作品變得有深度」。見〔俄〕普多夫金（V.I.Pudovkin,1893-1953），劉森堯譯：《電影技巧與電影表演》（Film Technique, and Film Acting, 1928）（台北：書林出版，1980年2月），頁73。

5 周蕾著，孫紹誼譯：《原初的激情——視覺、性慾、民族誌與中國當代電影》（台北：遠流出版，2001年4月），頁36。

6 新感覺派運用電影技巧的風氣，曾在當時引起仿效風氣。1935年，葉靈鳳在給穆時英的一封書信中曾提到：「近來外面模仿新感覺派的文章很多，非驢非馬，簡直是畫虎類犬，老兄和老劉都該負這個責任。」收錄於「孔另境編：《現代作家書簡》（上海：生活書店，1936年5月），頁227。

7 李今：《海派小說與現代都市文化》（安徽：安徽教育出版社，2000年12月），頁172。

8 〔美〕蘇珊・郎格（Susanne K.Langer,1895-1982）著，劉大基等譯：《情感與形式》（Feeling and Form,1953）（台北：商鼎文化出版社，1991年10月），頁55。

9 《可見的人類》（The Visible Man,1923）是〔匈〕貝拉・巴拉茲（Béla Balázs,1884-1949）的電影理論著作，其中一章收錄於《電影美學》（Theory of The Film,1952）中，論述視覺文化在無聲片時期的發展過程。《看見的世界——關於電影本體論的思考》（The World Viewed—Reflections on the Ontology of Film, 1979）是〔美〕斯坦利・卡維爾（Stanley Cavell）的電影理論著作，從哲學本體論的角度，深刻思考電影的本質。

10 王德威：《小說中國：晚清到當代的中國小說》（台北：麥田出版，1993年6月），頁337。

11 〔俄〕維・什克洛夫斯基（Viktor Shklovsky,1893-1984）著，劉宗次譯：《散文理論》（南昌：百花洲文藝出版社，1994年10月），頁10。

12 夏志清著，劉紹銘編譯：《中國現代小說史》（台北：傳記文學出版社，1991年11月），頁403。

13 〔匈〕伊芙特・皮洛（Yvette Biro）著，崔君衍譯：《世俗神話——電影的野性思維》（Profane Mythology——The Savage Mind of the Cinema, 1982）（北京：中國電影出版社，1991年12月），頁78。

14 〔美〕約瑟夫・弗蘭克（Joseph Frank）：《現代小說中的空間形式》，收錄於約瑟夫・弗蘭克等著，秦林芳編譯：《現代小說中的空間形式》（北京：北京大學出版社，1991年5月），頁1。

15 周蕾：《技巧・美學時空・女性作家——從張愛玲的《封鎖》談起》，收錄於楊澤編：《閱讀張愛玲——張愛玲國際研討會論文集》，頁167。

16 Rudolf Arnheim (1904-1994)：《Film as Art》（University of California Press,1984）,p.20.

17 彭秀貞：《殖民都會與現代敘述——張愛玲的細節描寫藝術》，收錄於楊澤編：《閱讀張愛玲——張愛玲國際研討會論文集》，頁293-294。

18 蘇珊・郎格：《情感與形式・附錄・電影簡議》，頁480-482。

19 Leo Ou-fan Lee：《Eileen Chang and Cinema》，《現代中文文學學報》2卷2期，1999年1月，頁38。

20 迅雨（傅雷）：《論張愛玲的小說》（原刊於上海《萬象》雜誌，1944年5月），附錄於唐文標：《張愛玲研究》，頁133。

21 唐文標：《張愛玲研究》（台北：聯經出版，1995年12月），頁43。

22 李歐梵：〈不了情——張愛玲和電影〉，收錄於楊澤編：《閱讀張愛玲——張愛玲國際研討會論文集》，頁365。

23 〔美〕愛德華‧茂萊（Edward Murray）著‧邵牧君譯：《電影化的想象——作家和電影》（*The Cinematic Imagination*, 1972）（北京：中國電影出版社，1989年7月），頁5。

第十章
結論：
小說中
的電影
藝術

參考資料

所列包含主要引述資料與對本書深具啟發功能之參考資料，分為專著、單篇論文兩類。專著類分為張愛玲作品、張愛玲研究專著、電影專著、其他四類；單篇論文分為張愛玲研究專篇、電影專篇兩類。

一、專著

（一）張愛玲作品

- ■《秧歌》台北 皇冠文學出版有限公司 1991 年典藏版
- ■《赤地之戀》台北 皇冠文學出版有限公司 1991 年典藏版
- ■《流言》台北 皇冠文學出版有限公司 1991 年典藏版
- ■《怨女》台北 皇冠文學出版有限公司 1991 年典藏版
- ■《傾城之戀——張愛玲短篇小說集之一》台北 皇冠文學出版有限公司 1991 年典藏版
- ■《第一爐香——張愛玲短篇小說集之二》台北 皇冠文學出版有限公司 1991 年典藏版
- ■《半生緣》台北 皇冠文學出版有限公司 1991 年典藏版
- ■《張看》台北 皇冠文學出版有限公司 1991 年典藏版
- ■《惘然記》台北 皇冠文學出版有限公司 1991 年典藏版
- ■《續集》台北 皇冠文學出版有限公司 1993 年典藏版
- ■《餘韻》台北 皇冠文學出版有限公司 1991 年典藏版
- ■《對照記——看老照相簿》台北 皇冠文學出版有限公司 1994 年典藏版
- ■《同學少年都不賤》台北 皇冠文化出版有限公司 2004 年典藏版
- ■《沉香》台北 皇冠文化出版有限公司 2005 年典藏版
- ■《色，戒》限量特別版 台北 皇冠文化出版有限公司 2007 年 9 月

■ 《小團圓》台北 皇冠文化出版有限公司 2009年3月

■ 子通、亦清編《張愛玲文集補遺》北京 中國華僑出版社 2002年4月

■ 金宏達、于青編《張愛玲文集》安徽文藝出版社 1992年7月

■ 來鳳儀編《張愛玲散文全編》浙江文藝出版社 1992年7月

（二）張愛玲研究專著

■ 于青、金宏達編《張愛玲研究資料》福建 海峽文藝出版社 1994年1月

■ 水晶《張愛玲的小說藝術》台北 大地出版社 民國82年7月重排9版

■ 水晶《張愛玲未完》台北 大地出版社 1996年12月

■ 司馬新著 徐斯、司馬新譯《張愛玲與賴雅》台北 大地出版社 1996年5月

■ 余斌《張愛玲傳》台中 晨星出版社 民國86年3月

■ 李歐梵《蒼涼與世故：張愛玲的啟示》香港 牛津大學出版社 2006年

■ 周芬伶《艷異——張愛玲與中國文學》台北 元尊文化企業股份有限公司 1999年2月

■ 林幸謙《張愛玲論述——女性主體與去勢模擬書寫》台北 洪葉文化事業有限公司 2000年1月

■ 林幸謙《歷史、女性與性別政治——重讀張愛玲》台北 麥田出版股份有限公司 2000年7月

■ 林幸謙編《張愛玲：文學·電影·舞台》香港 牛津大學出版社 2007年

■ 唐文標《張愛玲研究》台北 聯經出版事業公司 民國73年2月2版

■ 高全之《張愛玲學：批評·考證·鉤沉》台北 一方出版有限公司 2003年3月

■ 張子靜《我的姊姊張愛玲》台北 時報文化出版企業公司 1996年1月

■ 陳子善編《私語張愛玲》浙江文藝出版社 1995年11月

■ 陳炳良《張愛玲短篇小說論集》台北 遠景出版事業公司 民國72年4月

■ 傅葆石等著《超前與跨越：胡金銓與張愛玲》香港臨時政府局（第廿二屆香港國際電影節刊物）1998年

■ 萬燕《海上花開又花落——讀解張愛玲》南昌 百花洲文藝出版社 1996年8月

■ 楊澤編《閱讀張愛玲——張愛玲國際研討會論文集》台北 麥田出版股份有限公司 1999年10月

■ 蔡登山《傳奇未完張愛玲》台北 天下遠見文化事業群 2003年2月

■ 蔡鳳儀編《華麗與蒼涼——張愛玲紀念文集》台北 皇冠文學出版有限公司 1996年3月

■ 劉紹銘、梁秉鈞、許子東編《再讀張愛玲》香港 牛津大學出版社 2002年

- 魏可風《張愛玲的廣告世界》台北聯合文學出版社有限公司 2002 年 10 月

- 戴瑩瑩《閱讀與改寫：作為電影現象的「張愛玲電影」研究》北京電影學院碩士論文 2000 年 5 月

- 蘇偉貞《孤島張愛玲：追蹤張愛玲香港時期（1952-1955）小說》台北三民書局股份有限公司 民國 91 年 2 月

- 嚴紀華《看張‧張看——參差對照張愛玲》台北秀威資訊科技股份有限公司 2007 年 3 月

（三）電影專著

- André Bazin（安德烈‧巴贊）著 崔君衍譯《電影是什麼？》台北遠流出版事業股份有限公司 1995 年 10 月

- B‧日丹于培才著《影片的美學》北京中國電影出版社 1992 年 5 月

- Béla Balázs（貝拉‧巴拉茲）著 何力譯《電影美學》北京中國電影出版社 1986 年 10 月

- Christian Metz（克利斯提安‧梅茲）著 劉森堯譯《電影符號學導論》台北遠流出版事業股份有限公司 1996 年 12 月

- Edward Murray（愛德華‧茂萊）著 邵牧君譯《電影化的想像——作家和電影》北京中國電影出版社 1989 年 7 月

- Ernest Lindgren（歐納斯特‧林格倫）著 何力、李庄藩、劉芸譯《論電影藝術》北京中國電影出版社 1979 年 12 月

- F.Vanoye‧F.Frey‧A.Leté著 劉俐譯著《電影》台北中央圖書出版社民國 91 年 3 月

- Gérard.Betton（傑拉‧貝同）著 劉俐譯《電影美學》台北遠流出版事業股份有限公司 1990 年 4 月

- Herbert Zettl（赫伯特‧翟爾德）著 廖祥雄譯《映像藝術——電影電視的應用美學》台北志文出版社 1994 年 6 月新版

- James Monaco 著 周晏子譯《如何欣賞電影》台北中華民國電影圖書館 民國 74 年 3 月再版

- Joseph V. Mascelli（約瑟‧馬斯賽里）著 羅學濂譯《電影的語言》台北志文出版社 2000 年 11 月再版

- Lee R. Bobker（李‧R‧波布克）著 伍菡卿譯《電影的元素》北京中國電影出版社 1986 年 8 月

- Louis Giannetti（路易斯‧吉奈堤）著 焦雄屏等譯《認識電影》台北遠流出版事業股份有限公司 1998

- Marcel Martin（馬賽爾‧馬爾丹）著 何振淦譯《電影語言》北京中國電影出版社 1980 年 11 月

- Rudolf Arnheim（魯道夫‧愛因漢姆，又作阿恩海姆）著 楊躍譯《電影作為藝術》北京中國電影出版

社 1986 年 1 月

Sergei Mikhailovich Eisenstein（愛森斯坦）著 尤列涅夫編注 魏邊實、伍菡卿、黃定語譯《愛森斯坦論文選集》北京 中國電影出版社 1962 年 12 月

Sergei Mikhailovich Eisenstein（愛森斯坦）著 富瀾譯《蒙太奇論》北京 中國電影出版社 1998 年 2 月

Sigfrid Kracauer（齊格弗里德‧克拉考爾）著 邵牧君譯《電影的本性——物質現實的復原》北京 中國電影出版社 1981 年 10 月

V.I. Pudovkin（普多夫金）著 多林斯基編注 羅慧生、何力、黃定語譯《普多夫金論文選集》北京 中國電影出版社 1962 年 11 月

V.I. Pudovkin（普多夫金）著 劉森堯譯《電影技巧與電影表演》台北 書林出版有限公司 民國 69 年

Yvette Biro（伊芙特‧皮洛）著 崔君衍譯《世俗神話——電影的野性思維》北京 中國電影出版社 1991 年 12 月

王志敏《現代電影美學基礎》北京 中國電影出版社 1996 年 8 月

李恆基、楊遠嬰主編《外國電影理論文選（修訂本）》北京 三聯書店 2006 年 11 月

李道新《中國電影史 1937-1945》北京 首都師範大學出版社 2000 年 8 月

李顯杰、修倜《電影媒介與藝術論》湖北 華中師範大學出版社 1994 年 7 月

杜雲之《中國電影史》台北 臺灣商務印書館 民國 61 年 5 月

佐藤忠男著 廖祥雄譯《電影的奧秘》台北 志文出版社 1997 年 1 月再版

金丹元《影視美學導論》上海 上海大學出版社 2001 年 12 月

周蕾著 孫紹誼譯《原初的激情——視覺、性慾、民族誌與中國當代電影》台北 遠流出版事業股份有限公司 2001 年 4 月

張紅軍編《電影與新方法》北京 中國廣播電視出版社 1992 年 2 月

張衛、蒲震元、周涌編《當代電影美學文選》北京 廣播學院出版社 2000 年 11 月

陳鯉庭編著《電影軌範——電影藝術技巧表現概釋》北京 中國電影出版社 1984 年 8 月

彭吉象《影視美學》北京 北京大學出版社 2002 年 3 月

賈磊磊《電影語言學導論》北京 中國電影出版社 1996 年 3 月

潘秀通、萬麗玲《電影藝術新論——交叉與分離》北京 中國電影出版社 1991 年 12 月

劉永泗《影視光線藝術》北京 北京廣播學院出版社 2000 年 1 月

劉書亮《電影藝術與技術》北京 北京廣播學院出版社 2000 年 9 月

■ 劉森堯《天光雲影共徘徊──文學、電影及其他》台北 爾雅出版社有限公司 2001 年 5 月

■ 鄭洞天、謝小晶主編《構築現代影像世界──電影導演藝術創作理論》北京 中國電影出版社 2002 年 3 月

■ 鄭國恩《影視攝影構圖學》北京廣播學院出版社 2002 年 1 月 2 版

■ 簡政珍《電影閱讀美學》台北 書林出版有限公司 1993 年 5 月

■ Louis Gianetti《Understanding Movies》New Jersey Prentice-Hall Inc. 1993

■ Rudolf Arnheim《Film as Art》University of California Press 1984

（四）其他

■ Ben Clements、David Rosenfeld（本‧克萊門茨、大衛‧羅森菲爾德）著 塗紹基譯《攝影構圖》台北 眾文圖書股份有限公司 民國 72 年 3 月

■ Clive Bell（克萊夫‧貝爾）著 周金環、馬鍾元譯《藝術》台北 商鼎文化出版社 1991 年 10 月

■ Ernst Cassirer（恩斯特‧卡西勒）著 甘陽譯《人論》台北 桂冠圖書股份有限公司 1990 年 2 月

■ Joseph Frank（約瑟克‧弗蘭克）等著 秦林芳編譯《現代小說中的空間形式》北京大學出版社 1991 年 5 月

■ Rudolf Arnheim（魯道夫‧阿恩海姆）著 滕守堯譯《視覺思維──審美直覺心理學》四川人民出版社 1998 年 3 月

■ Rudolf Arnheim（魯道夫‧阿恩海姆）著 滕守堯、朱疆源譯《藝術與視知覺》四川人民出版社 1998 年 3 月

■ Sabine Melchior-Bonnet 著 余淑娟譯《鏡子》台北 藍鯨出版有限公司 2002 年 1 月

■ Sigmund Freud（佛洛依德）著 葉頌壽譯《精神分析引論、精神分析新論》台北 志文出版社 1997 年 1 月 再版

■ Simone de Beauvoir（西蒙‧波娃）著 陶鐵柱譯《第二性》台北 貓頭鷹出版社 1999 年 10 月

■ Susanne K.Langer（蘇珊‧郎格）著 劉大基等譯《情感與形式》台北 商鼎文化出版社 1991 年 10 月

■ Viktor Shklovsky（維‧什克洛夫斯基）著 劉宗次譯《散文理論》南昌 百花洲文藝出版社 1994 年 10 月

■ 上海通社編《上海研究資料續集》上海書店 1984 年

■ 王國芳、郭本禹《拉岡》台北 生智文化事業有限公司 1997 年 8 月

■ 王德威《眾聲喧嘩》台北 遠流出版公司 1988 年 9 月

二、單篇論文

（一）張愛玲研究專篇

■ 王德威《小說中國——晚清到當代的中文小說》台北 麥田出版有限公司 1993 年 6 月
■ 方漢文《後現代主義文化心理——拉康研究》上海 上海三聯書店 2000 年 11 月
■ 李今《海派小說與現代都市文化》安徽教育出版社 2000 年 12 月
■ 沈師謙《修辭學》台北 國立空中大學 民國 84 年 1 月修訂版
■ 李歐梵著 毛尖譯《上海摩登——一種新都市文化在中國 1930-1945》香港 牛津大學出版社 2000 年
■ 吳曉《意象符號與情感空間——詩學新解》北京 中國社會科學出版社 1990 年
■ 林信華《符號與社會》台北 唐山出版社 民國 88 年 7 月
■ 林書堯《色彩認識論》台北 三民書局 民國 70 年 11 月 3 版
■ 周蕾《婦女與中國現代性——東西方之間閱讀記》台北 麥田出版有限公司 1995 年 11 月
■ 夏志清著 劉紹銘等編譯《中國現代小說史》台北 傳記文學出版社 民國 80 年 11 月再版
■ 張京媛主編《當代女性主義文學批評》北京 北京大學出版社 1992 年 1 月
■ 黃慶萱《修辭學》台北 三民書局股份有限公司 民國 81 年 9 月
■ 游本寬《論超現實攝影——歷史形構與影像應用》台北 遠流出版事業股份有限公司 1995 年 4 月

■ 王喜絨〈張愛玲的《傳奇》與繪畫藝術〉北京《中國現代文學研究叢刊》1996 年第 4 期
■ 申載春〈張愛玲小說的電影化傾向〉四川《樂山師範學院學報》第 19 卷第 3 期（2004 年 3 月）
■ 朱水涌、宋向紅〈好萊塢電影與張愛玲的「橫空出世」〉福建《福建論壇》（人文社會科學版）2007 年第 5 期
■ 何文茜〈張愛玲小說的電影化技巧〉河北《石家庄師範專科學校學報》第 5 卷第 4 期（2003 年 7 月）
■ 何蓓〈猶在鏡中——論張愛玲小說的電影感〉內蒙古《內蒙古民族大學學報》第 30 卷第 4 期（2004 年 8 月）
■ 屈雅紅〈張愛玲小說對電影手法的借鑑〉南京《南京理工大學學報》（社會科學版）第 16 卷第 6 期（2003 年 12 月）

■ 高揚〈張愛玲小說的電影化特徵〉江蘇《江蘇社會科學》2006年S2期

■ 張江元〈論張愛玲小說的電影手法〉重慶《涪陵師範學院學報》第20卷第4期（2004年7月）

■ 曾偉禎〈如藕絲般相連——張愛玲小說與改編電影的距離〉台北《聯合文學》第11卷第12期（1995年10月）

■ 蔣翔華〈張愛玲小說中的現代手法——試析空間〉台北《聯合文學》第10卷第7期（1994年5月）

■ Leo Ou-fan Lee〈Eileen Chang and Cinema〉香港《現代中文文學學報》2卷2期1999年1月

■ Poshek Fu〈Eileen Chang, Woman's Film, and Domestic Culture of Modern Shanghai〉Taipei《Tamkang Review》29:4, 1999summer

（二）電影專篇

■ 谷啟珍〈影視中的時間蒙太奇及其審美意義〉黑龍江《求是學刊》1998年第4期

■ 李衛國〈聲畫對立的藝術效果〉《河南大學學報》（社會科學版）第40卷第5期（2000年9月）

■ 李顯杰〈電影敘事中畫面構圖的「語式」功能〉湖北《華中師範大學學報》（哲社版）1995年第4期

■ 林以亮〈文學與電影中間的補白〉台北《聯合文學》第3卷第6期（1987年4月）

■ 劉宏球〈論電影影像的幻覺性與陌生化〉《浙江師大學報》（社會科學版）1995年第3期

知識叢書 1091

鏡夢與浮花：張愛玲小說的電影閱讀

作者	鍾正道
主編	王育涵
責任編輯	鄭廷
封面設計	吳郁嫻
內頁排版	黃馨儀
責任企劃	林進韋
總編輯	胡金倫
董事長	趙政岷
出版者	時報文化出版企業股份有限公司
	108019 台北市和平西路三段240號1-8樓
	發行專線｜02-2306-6842
	讀者服務專線｜0800-231-705、02-2304-7103
	讀者服務傳真｜02-2304-6858
	郵撥｜1934-4724 時報文化出版公司
	信箱｜10899臺北華江橋郵局第99信箱
時報悅讀網	www.readingtimes.com.tw
電子郵件信箱	ctliving@readingtimes.com.tw
人文科學線臉書	https://www.facebook.com/jinbunkagaku
法律顧問	理律法律事務所｜陳長文律師、李念祖律師
印刷	綋億印刷有限公司
初版一刷	2021年5月7日
定價	新台幣480元

ISBN 978-957-13-8912-7｜Print in Taiwan

時報文化出版公司成立於一九七五年，並於一九九九年股票上櫃公開發行，於二○○八年脫離中時集團非屬旺中，以「尊重智慧與創意的文化事業」為信念。

鏡夢與浮花：張愛玲小說的電影閱讀／鍾正道著. – 初版. – 臺北市：時報文化出版企業股份有限公司, 2021.05｜
384面；14.8×21公分. – (知識叢書；1091)｜ISBN 978-957-13-8912-7(平裝)｜1.張愛玲 2.電影文學 3.影評 4.現代小說 5.文學評論｜
987.013｜110005937